BIBLIOTHÈQUE DE L'ENSEIGNEMENT DES BEAUX-ARTS

MYTHOLOGIE
FIGURÉE
DE LA GRÈCE

PAR

MAXIME COLLIGNON

ANCIEN MEMBRE DE L'ÉCOLE FRANÇAISE D'ATHÈNES
PROFESSEUR
A LA FACULTÉ DES LETTRES DE BORDEAUX

PARIS

A. QUANTIN, IMPRIMEUR-ÉDITEUR

7, RUE SAINT-BENOIT

COLLECTION PLACÉE SOUS LE HAUT PATRONAGE

DE

L'ADMINISTRATION DES BEAUX-ARTS.

Tous droits réservés.

PRÉFACE

Ce volume ne saurait être présenté comme une sorte d'abrégé de la mythologie grecque. C'est à la mythologie de faits qu'il appartient d'interpréter les mythes et les légendes, d'en rechercher les origines, d'en noter les variantes ; dans cet ordre d'études, certains travaux récents, comme l'excellente *Mythologie de la Grèce antique* de M. P. Decharme, sont bien connus du public lettré. Notre point de vue a été tout différent : nous nous sommes borné à retracer l'histoire des types mythologiques dans l'art de la Grèce, ne demandant aux légendes que ce qui était nécessaire pour l'intelligence des monuments.

La mythologie figurée n'a jamais cessé d'être

une des branches les plus cultivées de l'archéologie, surtout en Allemagne. Aussi les livres destinés aux érudits sont-ils fort nombreux : il nous suffira de citer la *Kunstmythologie* d'Overbeck, qui est en cours de publication, et qui formera un vaste et utile répertoire. Les recueils de planches, comme la seconde partie des *Denkmaeler der alten Kunst* de C. O. Müller, revus par Wieseler, sont entre les mains de tous les archéologues; d'autre part, des monographies sur des points spéciaux sont fréquemment publiées. Dans la tâche modeste que nous avons entreprise, la principale difficulté provenait de l'abondance même des documents. Forcé de choisir, nous nous sommes surtout préoccupé de recourir aux exemples les plus frappants. Après avoir indiqué sommairement les conditions générales qui ont présidé à la formation des types figurés, nous avons essayé de montrer par quelles phases ont passé les principaux types, jusqu'au moment où ils sont fixés par la tradition artistique. La méthode historique est en effet la seule qui convienne ici; elle permet de comprendre que les conceptions plus récentes répondent à des changements survenus

dans les idées et dans les mœurs des Hellènes; elle fait voir que le développement des types divins a subi les lois générales auxquelles sont soumis l'art et la civilisation.

Nous avons ainsi été amené à placer sous les yeux du lecteur non seulement des œuvres d'un style achevé, mais des monuments d'une date plus ancienne. Il semble, en effet, que l'examen des œuvres archaïques aide l'esprit à réagir contre certaines habitudes d'éducation. On est plus familiarisé, en général, avec les marbres gréco-romains dont s'inspirait la Renaissance qu'avec les monuments de style purement hellénique; ces répliques affaiblies appartiennent trop souvent à une époque où la mythologie n'offrait plus à l'art qu'un thème banal. Au contraire, les productions d'un art jeune et robuste ont, dans leur gaucherie même, un accent plus sincère; grâce à leur naïveté expressive, elles sont plus voisines du sentiment poétique qui a créé les mythes. En suivant les progrès de ces formes, qu'un art plus savant conduit jusqu'à la parfaite beauté, on mesure mieux le travail d'esprit d'où sont sorties ces conceptions profondément originales. Si

la Grèce, en effet, n'a pas inventé tous ces types divins, si la critique moderne a pu en restituer quelques-uns à l'Orient, comme à leur pays d'origine, c'est bien le génie grec qui les a perfectionnés et leur a donné leur plus haut degré de noblesse. Aussi, une telle étude emprunte-t-elle à l'histoire de l'esprit grec son principal intérêt; pour être féconde, elle doit atteindre, au delà des formes extérieures, le sentiment qui les a conçues, et dont l'art s'est fait le brillant interprète.

20 mai 1883.

INTRODUCTION

FORMATION DES TYPES FIGURÉS

CHAPITRE PREMIER

REPRÉSENTATIONS PRIMITIVES DES DIEUX

LES PREMIÈRES IMAGES DU CULTE ET LES STATUES DE BOIS

C. Bötticher : *Der Baumcultus der Hellenen*. — Overbeck : *Das Cultusobject bei den Griechen*. — *Dictionnaire des antiquités grecques et romaines* de Ch. Daremberg et E. Saglio : articles *Arbores sacræ, Bætylia* et *Argoi Lithoi*. — Fr. Lenormant : *Les Bétyles*, dans la *Revue de l'Histoire des Religions*. 2ᵉ année. T. III.

Avant que la poésie épique, en prêtant aux dieux de la Grèce une physionomie morale et des caractères plastiques, favorise le développement des types figurés dans l'art hellénique, les images du culte ne sont que de grossiers simulacres. A l'origine même, s'il faut en croire les textes anciens, le culte religieux s'adressait aux objets naturels que la divinité était censée remplir de sa

présence. L'Artémis Soteira de Boiæ était un myrte[1], et à Orchomène, une statue de la déesse, placée dans les branches d'un cèdre, consacrait le souvenir de l'antique dévotion à l'arbre sacré[2]. La monnaie de Myra, que nous reproduisons ici, et où l'on voit la statue de la Mère des dieux dans les branches d'un arbre, peut aider à faire comprendre cette disposition. Les hauts sommets des montagnes, souvent frappés de la foudre, étaient le siège de la divinité de Zeus ; c'est peut-être à ce culte primitif que font allusion les monnaies de Cappadoce où le sommet du mont Argée reproduit l'image de Zeus. Il serait fort imprudent de ramener à des formules précises ces premières manifestations du sentiment religieux ; elles ne nous sont connues que par des traditions recueillies à une époque relativement récente. Toutefois ces traditions sont d'accord sur un point : le culte des âges primitifs ne comportait pas d'emblèmes travaillés de main d'homme. La piété du croyant s'exaltait en présence d'objets naturels, où résidait la puissance divine.

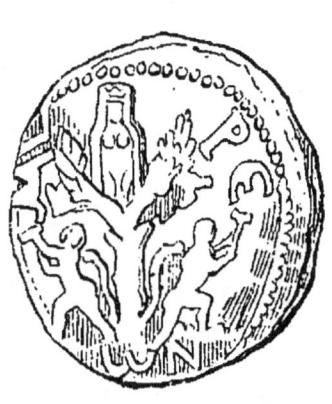

FIG. I.
STATUE DE DIVINITÉ
DANS UN ARBRE.
(Monnaie de Myra.)

Parmi les formes du culte, aux époques les plus reculées, l'adoration qui s'adressait à des pierres informes était une des plus répandues. Au temps de Pausanias,

1. Pausanias : III, 22, 12.
2. Id. VIII, 13, 2.

les exégètes des temples montraient encore au voyageur grec des pierres brutes, qui passaient pour être les plus anciennes représentations des dieux. C'est ainsi qu'à Thespies, une pierre non travaillée (ἀγρὸς λίθος) était conservée comme un antique simulacre d'Éros [1]. Souvent, la légende attribuait à ces pierres une origine surnaturelle; elles étaient tombées du ciel, comme les trois pierres qui, à Orchomène, représentaient les Kharites. On retrouve ici, suivant toute vraisemblance, le souvenir du culte sémitique des *bétyles,* ou aérolithes [2], dont l'étrangeté, la couleur noire, la provenance singulière avaient dû vivement frapper l'imagination des peuples primitifs. Il est naturel que par la suite, on ait prêté un caractère divin aux pierres qui, par quelque particularité, pouvaient donner lieu à une légende religieuse. L'ἀγρὸς λίθος des Hellènes s'explique facilement par le bétyle des Orientaux. Très répandue en Syrie et en Phénicie, cette forme de culte a pu s'introduire en Grèce par la Crète; elle s'est conservée avec une singulière persistance dans les pays grecs où les religions orientales avaient le plus profondément pénétré. On a retrouvé à Antibes une pierre de forme ovoïde, sorte de bétyle consacré par un habitant d'Antipolis à l'un des génies qui accompagnent l'Aphrodite Cypriote, et portant l'inscription suivante : « Je suis Terpon, serviteur de la déesse, de la vénérable Aphrodite [3]. »

Un progrès naturel consista à donner aux pierres

1. Pausanias : IX, 27, 1.
2. Le mot grec βαίτυλος est une transcription pure et simple du mot phénicien *beth-ûl.*
3. Heuzey. *Acad. des inscr.* 1874.

brutés une forme régulière, encore que fort rudimentaire. La pierre taillée en cône paraît être une transformation du bétyle. Zeus et Héra sont ainsi figurés sur des monnaies de l'île de Céos; et le témoignage des monnaies de Cypre, où l'Aphrodite-Astarté *(Aschthârth)* de Paphos est représentée sous la forme d'une pierre conique, prouve que les Hellènes empruntaient encore ces simulacres du culte aux pays syro-phéniciens. D'autres fois, et sans qu'il soit possible d'établir un ordre chronologique entre ces diverses transformations, la pierre affecte la forme pyramidale, ou bien elle s'allonge et s'effile, et devient une colonne ou un pilier. A Sicyone, la plus ancienne image de Zeus Meilikhios était une pyramide; celle d'Artémis Patrôa une colonne. Telle était aussi la forme de l'ancienne Héra argienne. On retrouve peut-être une allusion à ces antiques représentations de la déesse dans une peinture de Pompéi, qui montre des Éros et une Psyché sacrifiant devant une colonne, à laquelle sont attachés un bandeau (ou stéphané) et un sceptre. Dans certains pays, en Arcadie, par exemple, les pierres sacrées présentaient souvent l'apparence de piliers à quatre faces ou de cippes tétragonaux. Sur un vase peint, dans une scène de sacrifice, Zeus est figuré par un pilier carré, posant sur un soubassement, et portant l'inscription ΔΙΟΣ : c'est sous cette forme que Pausanias vit à Tégée un simulacre de Zeus Téleios [1].

[1]. Pausanias : VIII, 48, 4. On a trouvé en Grèce, à plusieurs reprises, des pierres calcaires à peine dégrossies portant, en caractères archaïques, des noms de divinités : Διὸς Κεραυνοῦ, Ἑρμᾶνος, etc. *(Bulletin de Corresp. hellénique*, 1878, p. 515). M. Fr. Lenorman

Avec les progrès de l'art, on ajoute à ces piliers des attributs caractéristiques, une tête, des bras, des emblèmes phalliques; c'est l'origine de l'hermès, sorte de cippe surmonté d'une ou de plusieurs têtes, qu'on plaçait comme poteau indicateur à l'entrée des rues et des carrefours, et qui avait un caractère sacré. Si plus tard ces monuments furent étroitement liés au culte d'Hermès, c'est par une équivoque de langage, qui rapprocha le nom de ces bornes (ἕρμα) de celui du dieu. Cette forme de monument, qui n'est pas incompatible avec une exécution très soignée de la tête surmontant l'hermès, s'est conservée pendant toute l'antiquité classique. Aux premiers siècles de notre ère, les éphèbes dédient encore à leurs cosmètes des hermès supportant les bustes de ces personnages.

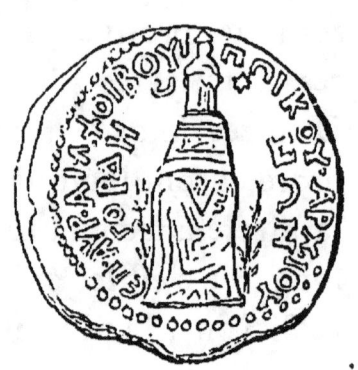

FIG. 2.

IDOLE PRIMITIVE HABILLÉE.

(Monnaie de Julia Gordus.)

Qu'ils eussent la forme d'un cône, d'une colonne, ou d'un pilier quadrangulaire, ces antiques simulacres restèrent longtemps l'objet de la vénération des fidèles. On les entourait de bandelettes; on les enduisait d'huile parfumée. Parfois même on les habillait; recouverts de longs vêtements, ils offraient une grossière apparence de forme humaine. Une monnaie de Julia Gordus en

(*Rev. de l'Hist. des religions*, article cité) serait tenté d'y reconnaître des monuments du culte, contrairement à l'opinion de M. Foucart, qui les interprète avec vraisemblance comme des bornes sacrées.

Lydie montre une de ces idoles en forme de stèle, habillée de vêtements féminins ; la partie supérieure porte un *modius,* comme si la colonne se terminait par une tête. En raison même de ces origines lointaines, le culte des pierres sacrées s'est imposé avec une singulière persistance à la piété des Grecs. Au temps de Lucien, ces antiques simulacres avaient encore leurs dévots. Le rhéteur de Samosate raille la superstition aveugle de ceux qui prient devant des pierres arrosées d'huile et ornées de couronnes [1].

Lorsque l'art essaye de reproduire la figure humaine, il commence à dégrossir les images informes dont nous venons de parler. Les premières idoles qui cessent d'être de simples fétiches, et où apparaît un rudiment de forme humaine, sont les *xoana* (ξόανα). Taillés dans le bois, le plus souvent, ces rudes et grossiers simulacres méritent à peine au début le nom de statues : ils dérivent du pilier et de la colonne, où une main inexpérimentée cherche à indiquer les principaux traits du corps humain.

On s'explique facilement que la technique propre au travail du bois ait favorisé ces premiers essais. Les poutres à peine dégrossies, les idoles taillées à la hache dans l'épaisseur d'une planche, comme la Héra primitive des Samiens, conduisent naturellement aux *xoana* ; ces madriers se prêtaient mieux que le marbre aux efforts d'un ciseau inhabile [2]. Le modeste sculpteur trouvait là une matière moins rebelle pour figurer ces têtes aplaties,

1. Lucien, *Pseudom.,* 30.
2. On sait d'ailleurs que le marbre ne fut travaillé que vers la XXe olympiade.

où des lignes indiquaient les yeux fermés, ces bras collés au corps, ces pieds à peine séparés, qui sont, d'après les textes anciens, les signes distinctifs des *xoana*. Les écrivains grecs insistent sur cet aspect étrange des vieilles statues, dépourvues de toute apparence de vie : elles étaient « sans mains, sans pieds, sans yeux [1] ». Les *xoana* sont souvent représentés sur les vases peints, même sur ceux de la meilleure époque : ils figurent très fréquemment dans les sujets empruntés au cycle héroïque. Mais si les peintures céramiques nous les montrent embellis et arrangés par le caprice du peintre, nous pouvons nous en faire une idée plus exacte, grâce à la statue d'Artémis découverte à Délos par M. Homolle [2]. C'est une copie fort ancienne d'un *xoanon*; la forme est aplatie, et le peu d'épaisseur du corps trahit l'imitation d'une statue façonnée dans une planche. Les bras ressemblent

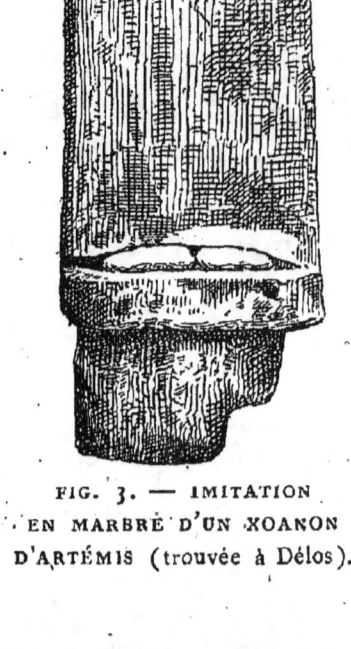

FIG. 3. — IMITATION EN MARBRE D'UN XOANON D'ARTÉMIS (trouvée à Délos).

1. Tzetzès, *Chil.*, I, 538, « ἄχειρας, ἄποδας, ἀομμάτους ».
2. *Bulletin de Corr. hellénique*, t. III, pl. I.

à deux montants verticaux, et la tête « à une pyramide tronquée dont on aurait effacé et adouci les arêtes [1]. » Sans le secours de l'inscription gravée sur la statue, la nature de la divinité qu'elle représente resterait une énigme.

Il est difficile de déterminer la durée de la période pendant laquelle les sculpteurs sur bois ont exécuté des *xoana*. Ce qui est certain, c'est que les Grecs discernaient dans ces statues des caractères d'antiquité relative. Les plus anciennes étaient antérieures au légendaire Dédale, et se reconnaissaient à leur attitude rigide. La tradition religieuse leur prêtait une origine surnaturelle : elles étaient tombées du ciel, ou bien, comme le *xoanon* d'Héraklès à Erythres, elles étaient arrivées par mer, et avaient d'elles-mêmes abordé au rivage après les plus étranges aventures. Grâce à Dédale, les statues de bois commencent à revêtir quelques apparences de vie; elles ont les yeux ouverts, les jambes et les bras détachés du corps; leur attitude est souvent celle de personnes en marche. L'art respecte longtemps ces formes dans les représentations figurées des dieux. A une époque qui est déjà historique, Théodoros et Téléclès font pour les Samiens un *xoanon* d'Apollon Pythien ; Diodore ajoute que les deux maîtres de Samos suivaient les règles d'un *canon*, à la façon des statuaires égyptiens, et purent ainsi exécuter séparément les deux parties de la statue [2]. On comprend sans peine qu'un art astreint à des formules aussi étroites, imbu du respect des traditions religieuses,

1. Homolle : *loc. cit.*
2. Diodore de Sicile, I, 98.

ne se dégage que lentement. Aussi les anciennes statues de marbre représentant des dieux, telles que l'Apollon d'Orchomène et celui de Théra, se ressentent encore de la gaucherie et de la raideur des statues de bois. C'est seulement par l'étude de la nature, dans les représentations d'athlètes, que l'art arrivera au degré de souplesse nécessaire pour traduire les formes si variées des dieux helléniques.

Les monuments d'un art plus avancé ne firent jamais oublier à la piété des fidèles les informes *xoana*. Les statues de bois restèrent, pendant toute l'antiquité grecque, les simulacres les plus vénérés des temples. Nous savons, par le témoignage des auteurs et des inscriptions, quel culte leur était rendu [1]. On les dorait, on les peignait de couleurs vives; on les habillait de riches étoffes. La garde-robe de la Héra de Samos, dont une inscription nous a conservé l'inventaire, comprenait des bijoux, des mitres, des tuniques [2]. A Athènes, Artémis Brauronienne possédait des manteaux, des tuniques de fine étoffe d'Amorgos, des voiles aux riches couleurs [3]; c'étaient des offrandes faites par les fidèles. D'autres fois, les offrandes consistaient en fleurs, en couronnes, sous lesquelles disparaissait la statue. Le *xoanon* d'Ilithyie, à Athènes, était entièrement couvert de branches de myrte, apportées par les femmes athéniennes.

1. Voir J. Martha, *Les Sacerdoces athéniens*, ch. IV, § 2; *Fonctions diaconales des prêtres*.

2. C. Curtius : *Inschriften und Studien zur Geschichte von Samos*, p. 10, n° 6.

3. *Corp. Inscr. græc.*, 155, et *Ancient Greek Inscr. in the British Museum*, I, n° 34.

Si profond que fût le respect inspiré par ces antiques statues, il n'était pas interdit de le concilier avec les exigences nouvelles de l'art. L'usage des statues *acrolithes* répond à cette préoccupation. Il arrivait en effet qu'on ajustait au *xoanon* une tête, des mains, et des pieds en marbre ; le corps de bois restait caché sous les vêtements ; de la sorte, la statue offrait un aspect plus agréable à l'œil, sans rien perdre pour les dévots de son antiquité vénérable. C'est ainsi que les *xoana* dorés des Kharites, en Élide, avaient été rajeunis par ce procédé. Mais parfois la divinité s'opposait à ces retouches indiscrètes. Pausanias raconte que la prêtresse d'Hilaïra et Phœbé, à Sparte, ayant fait changer la tête d'une des deux statues, fut avertie en songe de laisser l'autre intacte [1].

FIG. 4. — TERRE CUITE DE TANAGRA EN FORME DE XOANON.
(Musée du Louvre.)

1. Pausanias : III, 16, 1.

Les *xoana* étaient les monuments du culte public; mais le culte privé avait aussi ses idoles, dont les sépultures grecques d'une époque reculée nous ont livré de nombreux spécimens. Ces sortes de « saintes images », qui accompagnaient le mort dans son tombeau, sont des figurines en terre cuite grossièrement modelées, où l'on peut reconnaître les traits essentiels des *xoana*[1]. Le travail en est rudimentaire; la figurine est découpée dans une galette de terre; des appendices figurent les bras. L'ouvrier s'est souvent borné, pour représenter le visage, à pincer entre ses doigts la terre humide; ailleurs la tête est ajustée après coup. Des traits au pinceau dessinant des rosaces, des palmettes, des colliers, rappellent la parure du *xoanon*. Tantôt la figurine est assise; tantôt, grâce à un support, elle peut être placée debout. Il est impossible de déterminer, autrement que par conjecture, quelle est

FIG. 5.
TERRE CUITE DE THISBÉ EN FORME DE XOANON.
(Musée du Louvre.)

1. Gerhard : *Akademische Abhandlungen*, pl. LXI. *Daedalische Idolen*. — Heuzey. *Les Figurines antiques de terre cuite du Musée du Louvre*, pl. 17.

la divinité représentée; suivant toute vraisemblance, celui qui la consacrait dans un sanctuaire faisait lui-même l'attribution. Notons seulement que c'est presque toujours une divinité féminine, dont l'attribut le plus fréquent est le polos qui lui sert de coiffure. Ce genre d'idoles primitives se retrouve dans tout l'ancien monde oriental ; on peut suivre la filiation des formes depuis l'Assyrie et la Phénicie, jusqu'aux pays gréco-asiatiques, tels que Cypre et Rhodes, et enfin dans la Grèce propre. Le nom d'idoles *dédaliques* qui leur a été parfois donné ne doit en aucune façon faire préjuger la date de ces étranges figurines, qui ont pu rester longtemps en faveur auprès de certaines classes de la société grecque : c'était l'imagerie religieuse à bon marché. Elles n'en offrent pas moins un vif intérêt, en nous montrant les formes primitives de ces images du culte, auxquelles succéderont, dans les âges suivants, des conceptions plus dignes du génie grec.

CHAPITRE II

DÉVELOPPEMENT DES FORMES PLASTIQUES

Les moyens d'expression mis en œuvre pendant la période obscure des origines sont trop pauvres pour traduire les caractères plastiques des dieux. Néanmoins, ils accusent déjà la tendance à l'anthropomorphisme, qui s'éveille dès que le génie grec prend possession de lui-même. Après l'établissement définitif de la race hellénique sur le territoire de l'Hellade commence une longue évolution, pendant laquelle l'art grec s'efforce de créer des formes qui lui soient personnelles, élimine les éléments empruntés aux cultes étrangers, ou les transforme en se les assimilant. Cette période dure longtemps, car l'art religieux est timide à ses débuts ; il vit de traditions ; il se contente d'un petit nombre de formes qu'il répète naïvement, jusqu'à ce que le progrès de la plastique, appliquée à d'autres sujets, mette en lumière l'insuffisance et la gaucherie de ces essais.

Une autre cause contribue à retarder le développement des types divins dans l'art. Pour que la sculpture

puisse arrêter nettement la physionomie des personnages divins, avec les seules ressources que lui fournit la figure humaine, il faut que le sentiment religieux et la poésie aient accompli un certain travail d'abstraction, en dégageant les attributs moraux et physiques de chaque dieu. L'imagination, la conscience populaire doivent créer ces formes que traduira l'artiste. Or, c'est seulement après le retour des Héraclides, vers la fin du xii^e siècle, quand la race grecque est maîtresse du sol, que la poésie épique prend son essor dans les pays ioniens. L'imagination hellénique a dès lors à son service un moyen d'expression souple et puissant, qui lui permet de donner à ses créations la couleur et la vie. Dans les poèmes homériques, les dieux ont déjà le caractère plastique. Athéna, « à la blonde chevelure... dont les yeux brillent d'un éclat terrible » ; Zeus, « aux noirs sourcils, secouant sa chevelure divine » ; Aphrodite, « aux bras éclatants de blancheur, étendant les plis de son voile éblouissant » ; voilà autant de traits qui évoquent de brillantes images. Ces divinités ne sont plus des forces mystérieuses et terribles ; ce sont des êtres concrets, semblables aux humains, dont ils partagent les passions, mais plus beaux et plus forts[1]. Pour rester d'accord avec le sentiment religieux, l'art doit leur prêter la forme humaine poussée à la perfection. Aussi, quand la poésie épique a terminé son œuvre, la sculpture s'efforce de réaliser ces magnifiques conceptions. Le mouvement qui commence vers la L^e olym-

1. Voir J. Girard : *Le Sentiment religieux en Grèce*, p. 51 et suiv.

piade sera fécond, et l'étude de la nature, dans les statues d'athlètes, fournira aux sculpteurs des éléments plus variés et plus vrais. La nécessité même d'emprunter ces éléments à la figure humaine, en imposant à l'art certaines limites, tournera à son profit ; elle l'obligera à chercher des nuances, des expressions différentes, à développer de merveilleuses qualités de précision et d'analyse. La période d'archaïsme sera tout entière remplie par ces consciencieux efforts, auxquels l'art devra sa souplesse et sa fécondité.

Les monuments figurés ne nous permettent pas de suivre dans toutes ses phases ce travail d'abstraction, qui commence sans doute après l'apparition des poèmes homériques. Toutefois, les peintures de vases du VIIe siècle nous montrent l'art essayant de réaliser des types distincts et expressifs. Sur les vases de Milo, les dieux ont déjà leur forme grecque, témoin la curieuse peinture qui représente Apollon et Artémis sur un char [1]. Cet art naïf, mais original, ne doit plus rien aux influences étrangères : il est purement grec. On ne se figure pas autrement les figures d'ivoire, d'or et d'ébène qui ornaient le coffre de Kypsélos (olympiade XXX), et qui dénotent de remarquables essais de symbolisme. Le toreuticien qui a sculpté ces motifs, connus par la description de Pausanias, tente de représenter sous une forme sensible des êtres abstraits, tels que le Sommeil et la Mort : le premier est un enfant blanc, le second un enfant noir ; tous deux ont les pieds tordus, et sont portés dans les bras de la Nuit. La

1. Conze : *Melische Thongefæsse*, pl. IV.

Destinée (Κήρ), la Justice et l'Injustice, l'une belle, l'autre laide, sont aussi des figures symboliques ; si les moyens d'expression sont encore imparfaits, les facultés d'analyse mises en jeu appartiennent bien en propre à la race hellénique.

Lorsque les types des dieux sont fixés, l'art les développe avec une infinie variété. Alors même qu'il cesse d'être exclusivement religieux, il ne perd pas son caractère mythologique. Les légendes et les mythes lui fournissent une riche matière pour la décoration des vases peints, des bijoux, des petits bronzes, de ces mille objets d'industrie qui n'ont aucune destination religieuse ; sur les monnaies, les graveurs reproduisent souvent l'image des dieux et des héros. Aussi les documents sont-ils fort abondants pour une mythologie figurée de la Grèce. Si l'on songe, en outre, à la multiplicité des légendes locales, aux variantes qu'elles introduisent dans les attributs et les types des divinités, on comprendra facilement combien une pareille étude offre d'aspects divers. La méthode qui conduirait le plus près possible de la vérité devrait procéder par divisions géographiques, en tenant compte de l'ordre des temps. Il est à peine besoin de faire observer que les dimensions de ce volume nous l'interdisent. Remarquons seulement que, sous cette apparente diversité, on retrouve des traits qui varient peu. L'esprit grec, si libre et si fécond, a su imprimer aux types des dieux des caractères plastiques trop nettement définis, pour qu'ils puissent subir, dans la tradition courante, des altérations profondes. Tous les efforts de l'art, jusqu'à l'époque de la perfection, ont eu pour objet de créer le type idéal de chaque dieu. Le

Zeus de Phidias, la Héra de Polyclète, ne sont pas des chefs-d'œuvre isolés : ils résument le travail de plusieurs générations. Si dans la suite l'art ne s'asservit pas à des formules, s'il conserve, même après les créations des maîtres, toute sa liberté, il respecte néanmoins une sorte de type *canonique,* qui reste fixé pour chacune des divinités. Il est donc possible de dégager des monuments figurés les caractères généraux des divinités helléniques, en considérant comme des exceptions les variantes qui sont le fait des cultes locaux. Nous essayerons de le faire dans les chapitres suivants, en parcourant successivement les principaux domaines où s'exerçait la puissance des dieux. On groupera ainsi autour des divinités du ciel, de la mer, de la terre et des enfers les divinités secondaires qui sont comme leur cortège, et forment différents cycles figurés.

LIVRE I

LES DIVINITÉS DU CIEL

CHAPITRE PREMIER

ZEUS

(JUPITER)

Overbeck : *Griechische Kunstmythologie*, 1871. Première partie, livre Ier : Zeus[1].

§ Ier. — TYPE FIGURÉ DE ZEUS

Le culte de Zeus, à l'origine, ne paraît pas avoir comporté d'images. Les hauts sommets des montagnes suffisaient à éveiller l'idée du dieu qui voit tout, de « cet éther sans bornes, qui entoure la terre de son humide étreinte[2] ». Nous n'avons pas à insister sur les

1. Voir aussi le chapitre consacré aux représentations artistiques de Zeus dans la *Mythologie de la Grèce antique* de M. P. Decharme.
2. Euripide : fragment. Walckenaer, Diatr., p. 47.
... ν ἣν πέριξ ἔχουθ' ὑγραῖς ἐν ἀγκάλαις.

premiers simulacres du culte, qui sont de simples symboles ; ainsi la pierre de Zeus Kappotas, près de Gythion, celle de Zeus Sthénios près d'Hermione. Ailleurs, c'est une stèle carrée, comme sur les monnaies de Céos. Quand la main de l'homme commence à traduire cette conception d'un dieu qui est répandu partout, dont la puissance s'exerce sur la terre, sur la mer, dans le ciel, un symbolisme naïf inspire des images enfantines, comme l'ex-voto de Zeus Triopas, consacré à Argos, dans le temple d'Athéna. C'était un *xoanon*, à forme humaine : au milieu du front s'ouvrait un troisième œil. On peut se figurer l'attitude raide et gauche de ces *xoana* de Zeus, à l'aide de monnaies asiatiques représentant une divinité barbare identifiée au dieu hellénique. Une monnaie de Mylasa reproduit sans doute l'antique image de Zeus Labraundeus, adorée par les Cariens, et signalée par Strabon.

Pour les origines de la période historique, les monuments ne peuvent nous faire connaître par quel travail l'art s'efforce de créer le type plastique de Zeus. La première statue du dieu connue par les textes est celle du Laconien Dontas, élève des maîtres crétois, qui avait exécuté pour les Mégariens un ex-voto consacré à Olympie : Zeus y figurait dans un groupe fait de bois de cèdre incrusté d'or. Les statues de métal, vers cette même époque, accusent l'insuffisance de la technique. Ainsi le Zeus Hypatos de Cléarkhos de Rhégion, placé dans un temple de Sparte, était fait de feuilles d'airain réunies à l'aide de clous ; même procédé pour le colosse du dieu en or battu, consacré par les Kypsélides à Olympie, aux environs de la XXXIIIe olympiade. Avec

Agéladas d'Argos, on voit apparaître dans l'art un type juvénile de Zeus. Une statue du maître argien, exécutée pour Ægion, représentait Zeus enfant. Peut-être avait-il donné le même type à son Zeus Ithomatas que les Messéniens chassés d'Ithôme avaient consacré à Naupacte[1]. Nous ne connaissons que par des textes la statue de Zeus Panhellénien, due à l'Éginète Anaxagoras, et celles de Kalamis, de Myron, d'Aristonoos d'Égine ; ces noms témoignent au moins qu'avant Phidias, l'art avait maintes fois traité les représentations de Zeus. A Olympie, on voyait dans l'Altis un grand nombre de statues du dieu qui se distinguaient par leur aspect archaïque ; Pausanias en cite plus de quarante.

C'est le caractère propre de l'archaïsme de répéter fréquemment un petit nombre de formes. Aussi, bien que les monuments conservés pour cette période soient fort rares, on peut croire que le type de Zeus dans la plastique n'offre pas encore une grande variété. Les bas-reliefs et les vases peints d'ancien style le montrent vêtu et assis. Sur le monument des Harpyies, à Xanthos, on a pu reconnaître le dieu dans une figure assise et tenant un sceptre, qui est répétée trois fois, comme pour exprimer l'idée du triple Zeus, dieu du ciel, de la mer et de l'enfer[2]. Sur les métopes les plus récentes de Sélinonte, le dieu porte le long himation, drapé à mi-

1. Une monnaie messénienne montre, il est vrai, un Zeus barbu, debout, et lançant la foudre. Mais il est peu probable qu'on puisse y reconnaître le Zeus d'Agéladas. Voir Overbeck : *Griech. Kunstmyth.*, I, p. 12.

2. Cf. un vase peint de Chiusi, où sont figurés trois Zeus tenant le foudre et l'éclair. Le Zeus de la mer, *Zenoposeidon*, tient en outre le trident. *Arch. Zeitung*, 1851, pl. XXVII.

corps; ses cheveux sont tressés et frisés. Les peintures céramiques lui prêtent à peu près les mêmes traits, et les mêmes attributs : à savoir la chevelure soigneusement peignée et flottante, ou réunie en masse

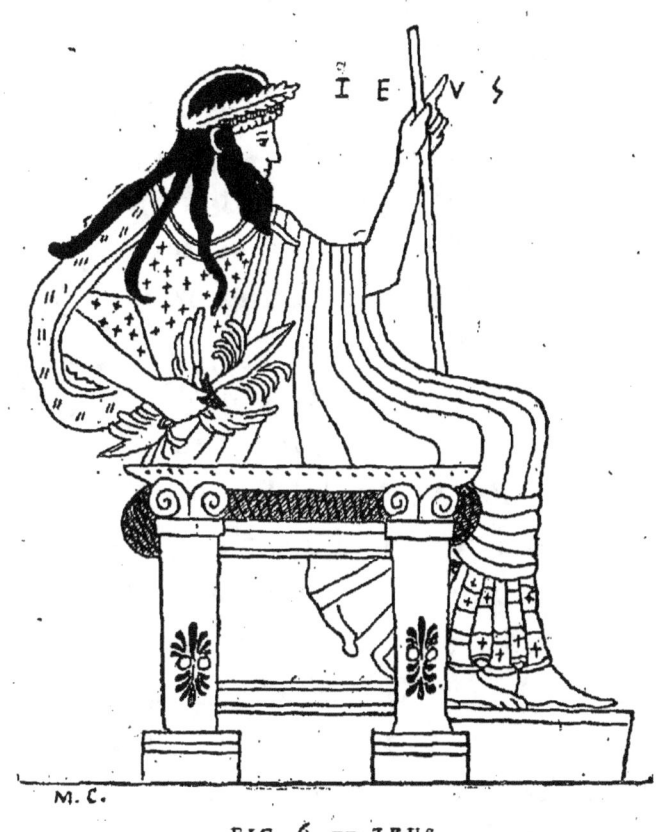

FIG. 6. — ZEUS.

(D'après un vase peint.)

sur la nuque; la barbe longue, le chiton de fine étoffe plissée, en partie recouvert par l'himation orné de broderies, et le sceptre parfois surmonté d'un aigle. Il est vraisemblable que dans ces plus anciennes représentations de Zeus, on retrouve le souvenir des statues de bois, vêtues de riches étoffes, que paraît reproduire un ex-voto en bronze, trouvé à Olympie.

Mais pas plus que les bas-reliefs, les vases peints ne nous font connaître le type de Zeus, tel qu'il est traité par les maîtres archaïques. Il faut ici recourir au témoignage des médailles qui n'est pas sans valeur, car suivant toute vraisemblance, les graveurs des monnaies s'inspiraient des statues destinées au culte. A l'aide de ces indices, on peut distinguer trois types du Zeus archaïque. Le premier, qui nous est connu par des monnaies d'Ægion, de Messène et d'Athènes, est celui du dieu qui lance la foudre. Zeus, nu et barbu, est figuré dans l'attitude de la marche ; d'un geste menaçant, il brandit le foudre. C'est ainsi que le représentait une ancienne statue de l'Acropole d'Athènes, celle de Zeus Polieus [1], qu'on est en droit de reconnaître, avec Otto Iahn et Overbeck, sur les monnaies archaïques d'Athènes. Un second type, moins fréquent, nous est fourni par les monnaies de bronze d'Athènes, qui montrent Zeus avec les mêmes traits, mais au repos, et dans une attitude bienveillante ; il figure ainsi sur un bas-relief de style archaïsant qui décore une base de candélabre au Vatican. Enfin, sur les monnaies archaïques de Rhégion et d'Arcadie, Zeus est assis, s'appuyant sur son sceptre, le bas du corps recouvert par l'himation. Ces représentations sont les plus rares. Si faibles que soient ces indices, ils permettent de croire que le type traité

FIG. 7.

ZEUS POLIEUS.

(Monnaie d'Athènes.)

[1]. Pausanias : I, 24, 4. Cette statue a peut-être inspiré à Léokharès sa statue de Zeus.

par les sculpteurs à l'époque archaïque est surtout celui de Zeus lançant la foudre. L'aspect du dieu est redoutable; aucun vêtement ne couvre ses formes robustes; debout dans l'attitude de la marche rapide, il élève le bras droit armé du foudre. C'est ainsi, du moins, que le montre un curieux bronze trouvé à Dodone, d'un archaïsme affecté, et qui accuse un emprunt fort apparent aux formes primitives de l'art [1].

FIG. 8. — ZEUS.
(Sur une base de candélabre du Vatican.)

Quand Phidias exécute pour le temple d'Olympie sa statue chryséléphantine de Zeus, l'art a déjà essayé de traduire sous plusieurs formes la conception du dieu maître de l'Olympe. Le sculpteur athénien trouvait pour son œuvre des éléments tout préparés. Mais c'est lui qui, de l'aveu de l'antiquité tout entière, donne au type du dieu le plus haut degré de noblesse. On n'a pas à rappeler ici les

1. Carapanos : *Dodone et ses ruines*. Pl. XII, n° 4.

témoignages d'admiration laissés par les écrivains anciens. Une copie du Zeus de Phidias, même fort médiocre [1], serait plus instructive que les phrases oratoires de Dion Chrysostome, ou l'ingénieuse épigramme de Philippe de Thessalonique. La description très précise de Pausanias nous permet heureusement de reconnaître sur des monnaies éléennes une réduction authentique du Zeus d'Olympie. « Le dieu », dit le périégète « est assis sur un trône d'or et d'ivoire; sur sa tête est placée une couronne imitant le feuillage de l'olivier. De la main droite, il porte une Niké faite, elle aussi, d'ivoire et d'or, tenant une bandelette, et ayant sur la tête une couronne. Dans la main gauche du dieu se trouve un sceptre incrusté de divers métaux; l'oiseau qui le surmonte est un aigle [2]. » Une monnaie d'Élide du Cabinet de Florence, frappée sous Hadrien, nous donne l'aspect d'ensemble de la statue. L'attitude était d'une grande simplicité : rien de violent ni de théâtral dans ces gestes mesurés, dans cette pose majestueuse et calme. Les larges plis de l'himation, enveloppant presque entièrement le corps, faisaient encore valoir le caractère

FIG. 9.

ZEUS OLYMPIEN.

(Monnaie d'Élide.)

1. Une statuette en bronze, conservée au musée de Lyon, ne saurait être considérée comme une réplique, même lointaine, du Zeus d'Olympie. Müller-Wieseler, *Denkmæler der alt. Kunst*, II, n° 8.

2. Pausanias : V, 11, 2-8.

de puissance tranquille et souveraine que le sculpteur avait prêté au visage du dieu. Par une recherche ingénieuse de perspective, les cuisses étaient un peu inclinées en avant; l'œil apercevait, dans leur développement complet, toutes les lignes de ce corps divin, dessinées sous les plis du manteau. On ne peut qu'imaginer, d'après le texte de Pausanias, l'éclat et la richesse de la statue, où l'or et l'ivoire mariaient leurs tons : l'himation était émaillé de fleurs, le sceptre décoré de bossettes métalliques, sans doute sur un fond d'ébène. Pour la richesse du travail, le trône ne le cédait pas à la statue. Le dossier était surmonté de deux groupes figurant les trois Saisons et les trois Kharites; sous les bras du siège, des sphinx enlevant des enfants, et plus bas, Artémis et Apollon frappant les Niobides. Les montants étaient reliés par des plaques décorées de reliefs, représentant les anciennes luttes olympiques, et le combat d'Héraklès contre les Amazones.

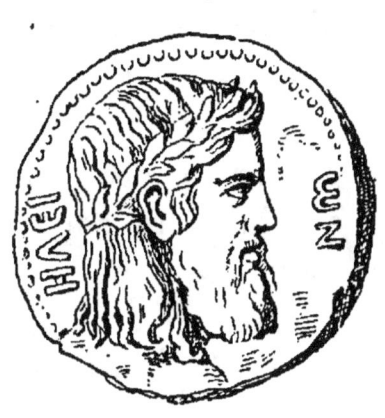

FIG. 10. — TÊTE DE ZEUS OLYMPIEN.
(Monnaie d'Élide.)

Le type du visage est connu par une autre monnaie éléenne du Cabinet de Paris, qui nous montre la tête de Zeus olympien couronnée de kotinos ou d'olivier sauvage. La barbe et la chevelure sont traitées simplement, avec plus de liberté que dans l'art archaïque; on s'y retrouve pas encore cette recherche de l'effet qui prédominera plus tard sous l'influence des nouvelles

écoles. L'expression de douceur et de calme répond à l'idée du « dieu pacifique et bienveillant qui veille sur la Grèce unie [1] ». On comprend facilement que l'impression produite par le visage majestueux de Zeus fût la plus saisissante, et que, suivant le témoignage de Lucien, le visiteur entrant dans le temple vît, non pas l'ivoire de l'Inde et l'or de Thrace curieusement travaillés, « mais Zeus lui-même, amené par Phidias sur la terre [2] ».

En créant le type idéal de Zeus, le maître athénien offrait aux artistes un modèle qui dut être souvent imité. L'art s'en inspire pour les statues de temples, et les textes et les médailles prouvent que des copies du Zeus olympien avaient été placées dans des sanctuaires célèbres. A Daphné, près d'Antioche, un des rois syriens de la dynastie des Séleucides, peut-être Antiochos IV Épiphanes, consacre un Zeus Niképhoros imité de la statue d'Olympie. Dans le temple qu'il élève à Athènes en l'honneur de Zeus olympien, Hadrien place une statue chryséléphantine, reproduite sur des monnaies impériales d'Athènes. L'artiste avait imité l'œuvre du sculpteur du ve siècle, mais avec des modifications qui visaient à l'effet théâtral. Le buste nu, le bras gauche qui tient le sceptre, fortement rejeté en arrière, prêtaient à l'exécution des morceaux d'école où se complaisait le goût du temps.

En dépit de ces imitations, le type de Zeus, créé par Phidias, subit, dans les périodes suivantes, des altéra-

1. Dion Chrysostome, *Oral.* 74, p. 412.
2. Lucien. *De sacrif.*, 11.

tions fort sensibles. Le propre de l'art grec est de ne pas s'enfermer dans des formules ; or la simplicité majestueuse de l'art du v⁰ siècle ne suffit pas aux écoles du iv⁰ et du iii⁰ siècle. A vrai dire, ce sont les successeurs de Phidias qui développent le type classique dont les monuments de nos musées nous ont conservé les traits.

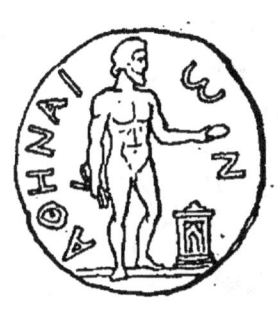

FIG. II. — ZEUS.
(Monnaie d'Athènes.)

Agoracritos, Polyclète le jeune, Képhisodote, Praxitèle et Lysippe, pour ne citer que quelques noms, exécutent des statues qui s'éloignent, suivant toute vraisemblance, de l'idéal de Phidias. L'Athénien Léokharès revient à la tradition archaïque dans sa statue de Zeus Polieus, consacrée sur l'Acropole d'Athènes et reproduite sans doute sur une monnaie attique. Le Zeus colossal fait par Lysippe pour les Tarentins ne nous est connu que par les textes, et il serait imprudent de rapprocher de son œuvre les monnaies d'or et de bronze de Tarente, portant au droit une tête du dieu. Mais cette tête puissante appartient bien au type classique familier aux artistes des nouvelles écoles, tel qu'il nous est connu par les marbres, les médailles et les pierres gravées.

Les traits distinctifs du Zeus héllénique, consacrés par une longue tradition, sont les suivants[1]. Le front élevé, divisé par une dépression transversale, est encadré par les masses épaisses d'une chevelure abondante,

1. Voir le chapitre d'Overbeck : *Das mittlere kanonische Zeusideal.*

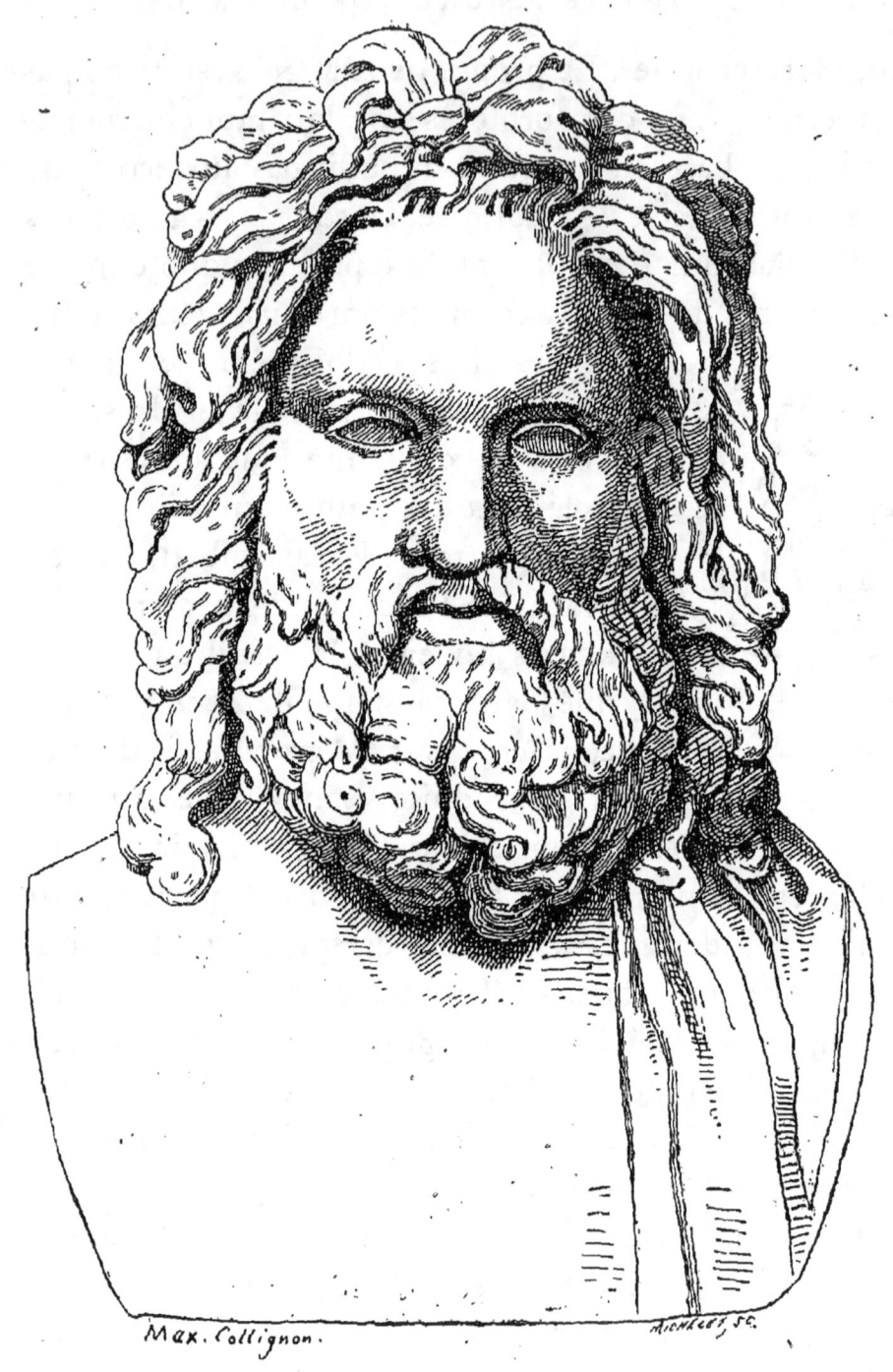

FIG. 12. — ZEUS.
(Buste trouvé à Otricoli. Rome : Vatican.)

qui souvent se relève au sommet de la tête. Sur certains bustes, la chevelure est profondément refouillée ; les artistes ont visé, par le désordre de la chevelure, à prêter au visage du dieu une expression menaçante. La barbe, moins rude que celle de Poseidon, moins ondoyante que celle de Dionysos, s'enroule en boucles serrées. L'œil, largement ouvert, est abrité sous une arcade sourcilière proéminente ; certains graveurs de monnaies accentuent ce détail jusqu'à l'excès. Quant à l'expression du visage, elle varie suivant les aspects de la divinité de Zeus que les artistes ont voulu exprimer. Bien qu'en pareil cas les classifications soient toujours artificielles, on peut néanmoins répartir en trois séries les bustes et les têtes de Zeus qui nous ont été conservés. Le buste d'Otricoli, où l'on a reconnu longtemps, mais à tort, une copie de la tête du Zeus olympien, peut être cité comme le type de la première série. C'est le dieu maître du monde, le roi des dieux, calme et puissant, tel que la statuaire le reproduit fréquemment. Le dieu qui lance la foudre (τερπικέραυνος) a un caractère plus terrible. Ses représentations sont moins répandues. On peut citer comme exemple un buste colossal du musée de Naples, trouvé à Pompéi, où l'expression triomphante est nettement accusée[1]. « Père des hommes et des dieux », suivant l'épithète homérique, Zeus offre les traits d'un dieu bienveillant dans une troisième série de monuments, tels que le buste de la salle des Niobides, à Florence, et la statue connue sous le nom de Zeus Verospi, au Vatican.

1. Voir la figure 13.

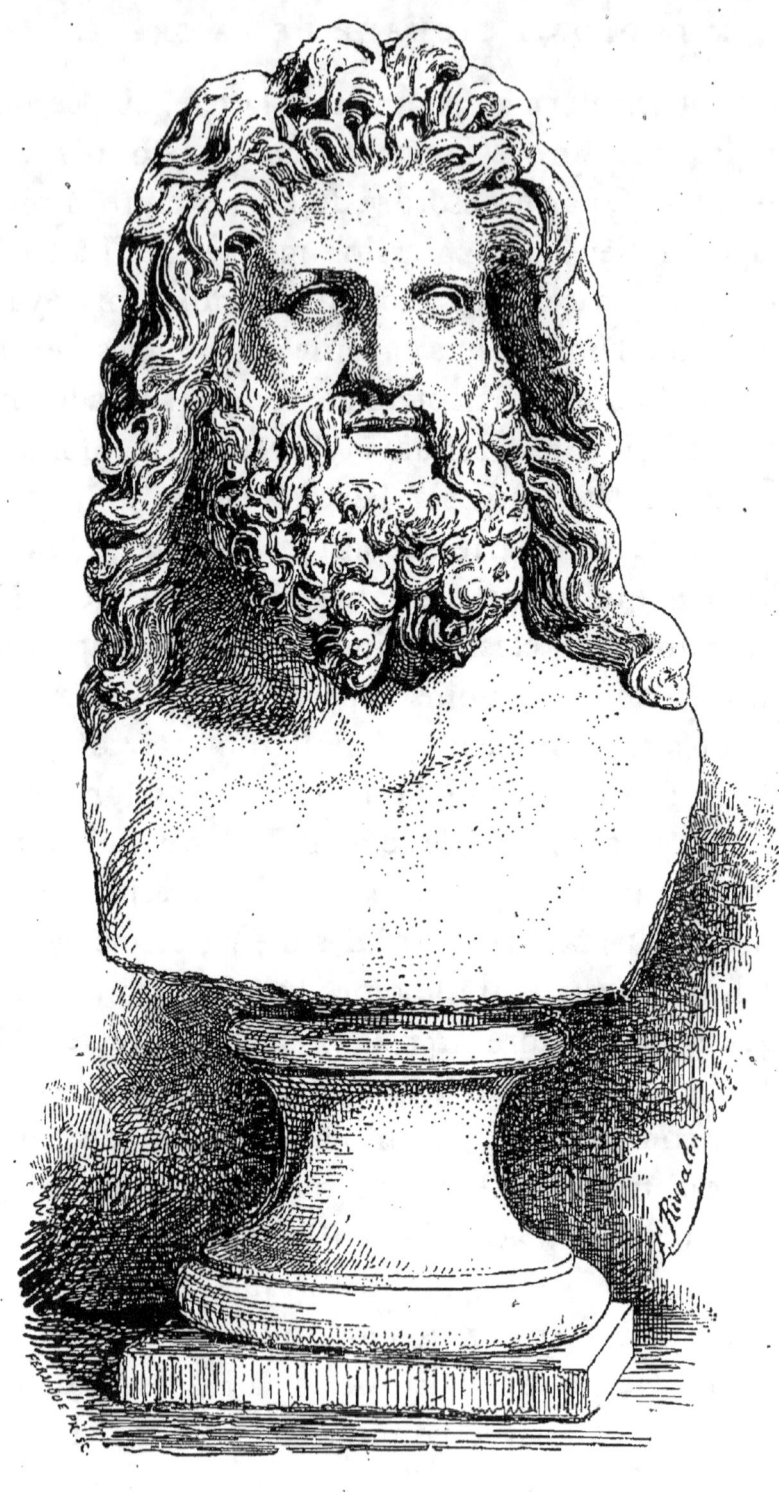

FIG. 13. — ZEUS.
(Musée de Naples.)

Il est difficile d'analyser toutes les attitudes prêtées à Zeus par la statuaire, sans tomber dans une classification subtile. En général, Zeus est représenté tantôt assis, s'appuyant d'une main sur son sceptre, de l'autre tenant le foudre, comme dans la statue célèbre du Zeus Verospi, au Vatican ; tantôt debout, le sceptre en main, comme dans la statue trouvée à Tyndaris, figurant le Zeus Ourios, identifié par les Romains avec leur Jupiter Imperator. L'agencement du costume varie dans le détail. Toutefois, sur ce point, il s'établit une sorte de tradition artistique, dont on peut suivre le progrès sur les peintures de vases. Tandis que les vases peints de style sévère montrent Zeus vêtu du chiton et de l'himation, les céramistes d'une époque plus récente ne lui attribuent plus que l'himation, laissant à nu le haut du corps. Cette tradition passe dans la sculpture : les statues de Zeus entièrement vêtu sont de rares exceptions. Au contraire, une longue série de monuments le représentent avec l'himation drapé autour des reins, et tombant jusqu'aux pieds. Le torse, en partie nu, laisse voir des formes robustes, où la force apparaît, mais sans excès ; c'est la vigueur de l'âge mur, telle qu'elle convient au dieu souverain. A l'époque gréco-romaine, sous l'influence des artistes grecs qui travaillent pour Rome, Pasitélès, Ménélaos et leur école, l'himation grec, de forme carrée, est remplacé par un manteau de forme ronde, qui ne descend pas jusqu'aux pieds. Les statues ainsi vêtues représentent plutôt le Jupiter romain que le Zeus hellénique ; elles rappellent les statues d'empereurs auxquelles les artistes ont prêté le costume et l'attitude de Jupiter.

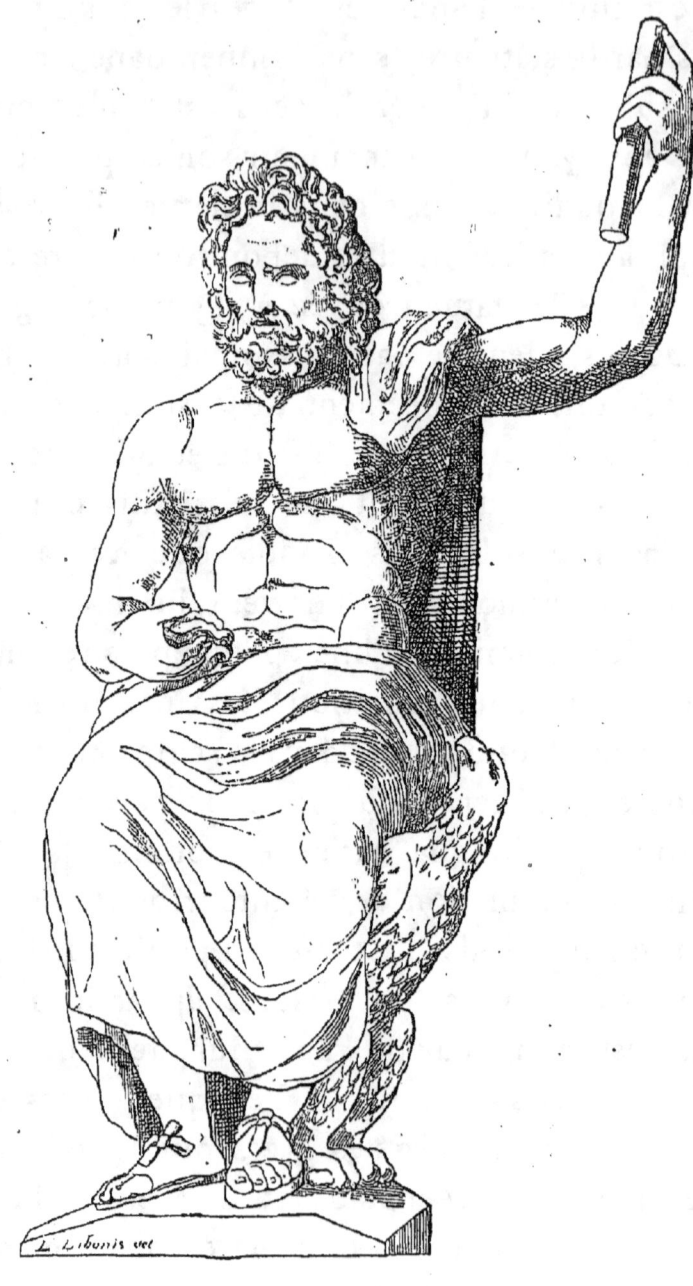

FIG. 14. — ZEUS.

(Rome : Vatican, autrefois au palais Verospi).

§ II. — MODIFICATIONS DU TYPE DE ZEUS DANS LES CULTES LOCAUX ET ÉTRANGERS.

On a vu que les attributs les plus ordinaires de Zeus sont le sceptre et le foudre, avec l'aigle placé à ses côtés; quelquefois la patère qu'il tient à la main indique le caractère bienveillant du dieu. Mais les cultes locaux entraînent des modifications dans les attributs; on se bornera à signaler celles qui altèrent le plus profondément le type du dieu, ou qui répondent aux légendes locales les plus importantes.

Certaines variantes des représentations figurées rendent le dieu presque méconnaissable. Sur les monnaies d'Iasos, en Carie, Zeus Aréios est armé de toutes pièces, comme un hoplite. Il était aussi honoré sous ce nom à Olympie : une statue archaïque de Zeus armé se trouvait dans l'Héraion. Le type juvénile du Zeus Hellanios, sur les monnaies de Syracuse, du Zeus Φελχανός sur celles de Phaestos, ne s'explique que par des traditions particulières à la Sicile et à la Crète. Dans certains cultes locaux, le type du visage est modifié au point de rendre possible la confusion avec une autre divinité. Ainsi, le Zeus Trophonios adoré à Lébadeia empruntait les traits d'Asclépios; un beau buste du Louvre nous le montre avec une barbe longue et soyeuse, et une expression de douceur presque efféminée; tel était aussi le trait distinctif du Zeus Philios, dieu des serments et de l'amitié, dont le type nous a été conservé

par des monnaies de Pergame. A Mégalopolis, sa statue, exécutée par Polyclète le jeune, rappelait le Dionysos grec ; le dieu portait une coupe et un thyrse surmonté d'un aigle. Parfois, les modifications se bornent à de simples changements d'attributs, justifiés par certaines particularités de culte ou de légende. Si le Zeus Aigiokhos est armé de l'égide sur les monnaies de Bactriane, sur plusieurs bas-reliefs et sur des peintures de vases, ce détail fait allusion à la légende poétique de l'enfance du dieu, allaité par une chèvre (αἴξ). C'est pour rappeler l'arbre prophétique de Dodone que le Zeus dodonéen porte une couronne de chêne ; les monnaies épirotes et surtout celles de Pyrrhus nous offrent du Zeus de Dodone un type accompli, qu'on peut comparer au buste du musée de Berlin, et au magnifique camée Zulian, conservé à Venise. Le Zeus Krétagénès, des monnaies de Crète, appartient à un culte local. Enfin sur certaines monnaies de la ville de Philadelphie, en Lydie, on voit le dieu assis sur un trône, au sommet d'une haute montagne. La légende des médailles lui donne le nom de Zeus Koryphaios ; les Romains l'identifient plus tard avec leur Jupiter Capitolin.

Cette rare aptitude du génie grec à multiplier les nuances, à varier un même type jusqu'à l'infini, rendait facile l'assimilation de certaines divinités étrangères avec les dieux helléniques. Zeus, en particulier, entraîne à sa suite un cortège de divinités barbares, qui se sont identifiées avec lui, grâce à des analogies souvent superficielles. Le dieu carien, adoré près de Mylasa, devient Zeus Labraundeus ; et telle est l'influence des formes

grecques que, sur les monnaies du roi Maussôllos, ce dieu, figuré comme Zeus, n'a gardé de ses attributs primitifs que la bipenne et la lance. Le Sérapis égyptien,

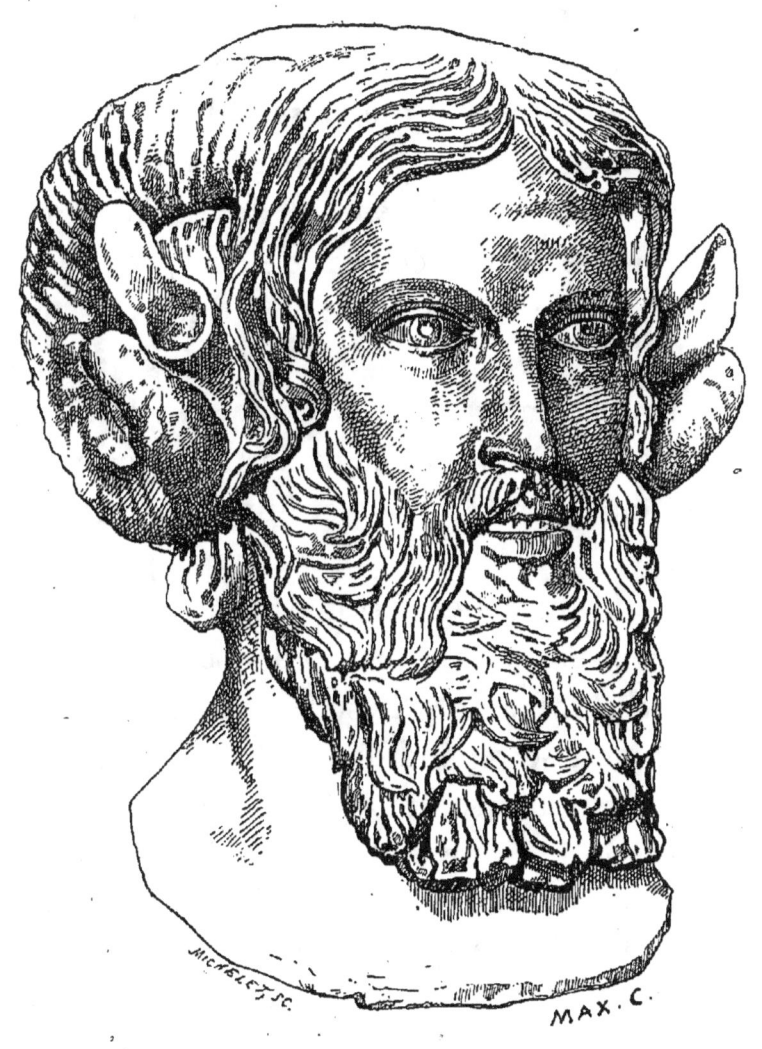

FIG. 15. — ZEUS AMMON.
(Tête de la Glyptothèque de Munich.)

qui se confond à la fois avec Hadès et avec Zeus, porte souvent sur les médailles le nom de ce dernier. Mais le plus curieux exemple de cette fusion des cultes et des formes nous est fourni par les monuments du cycle

d'Ammon. En dépit de la tradition grecque, il est fort douteux que le culte de Zeus Ammon soit originaire de l'Égypte. Il paraît prouvé qu'il est né en Béotie, et qu'il a été apporté en Cyrénaïque par les Ægides Géphyréens. Confondu avec celui du dieu égyptien Amoun-Ra, grâce à une ressemblance de noms, il est retourné, comme un culte étranger, à son pays d'origine. Les monnaies de Cyrène et de Barké nous permettent de suivre la transformation du type. Sur celles qui sont frappées au ve siècle, le dieu a tous les traits de Zeus; seules, les cornes de bélier attachées à ses tempes le distinguent du maître de l'Olympe. Au ive siècle, les graveurs monétaires lui prêtent des traits particuliers : un nez allongé, une barbe touffue, ramenée sous le menton ; on a pu dire avec raison que le profil se rapproche de celui du bélier. Les marbres qui représentent Ammon datent en grande partie de l'époque hellénistique ou gréco-romaine ; c'est le moment où le culte de Zeus-Ammon se répand dans tout le monde ancien, cher à la piété populaire, et raillé par les sceptiques. On se rappelle la jolie scène de l'*Assemblée des Dieux*, de Lucien, où Momus se plaint de l'invasion des cultes étrangers. « Et toi, Zeus, s'écrie-t-il, comment peux-tu souffrir ces cornes de bélier qu'on t'a attachées au front? »

§ III. — SCÈNES FIGURÉES DE LA LÉGENDE DE ZEUS.

Peu de légendes sont aussi riches que celles de Zeus. La série d'aventures qui forme le cycle de sa vie divine

a fourni à l'art le sujet de nombreuses scènes figurées. Nous citerons seulement celles qui se rattachent aux principales légendes, et que l'art a traitées avec le plus de prédilection.

On connaît les épisodes du mythe de la naissance de Zeus : Kronos trompé par une pierre entourée de langes que lui présente Rhéa; le jeune dieu confié aux nymphes du Dicté ou de l'Ida crétois, allaité par la chèvre Amalthée, et grandissant sous la protection des Curètes, guerriers armés qui étouffent les cris de l'enfant sous le fracas de leurs boucliers entre-choqués. Ce mythe avait ses variantes locales. Pausanias décrit des bas-reliefs de Tégée et de Mégalopolis où les nymphes de Crète sont remplacées par les nymphes arcadiennes[1]. Mais la version crétoise du mythe est celle qui prédomine dans les monuments; les bas-reliefs de l'*Ara Capitolina*, conservés au musée du Capitole, nous montrent dans une série de scènes les différentes phases de l'enfance de Zeus. Praxitèle s'était inspiré du même sujet : il avait exécuté une statue de Rhéa apportant la pierre, qu'on voyait à Platées, près du temple d'Héra Téleia. C'est à l'aide des monnaies de Crète qu'on peut le mieux étudier les scènes figurées de l'enfance de Zeus. Elles représentent tantôt le jeune dieu allaité par la chèvre, ou porté par la nymphe Adrasteia; tantôt les Curètes, heurtant leurs boucliers, et dansant la pyrrhique, comme sur une terre cuite de l'ancienne collection Campana.

L'épisode de la Gigantomachie, qui, dans la légende divine, précède l'avènement de Zeus, offrait aux artistes

1. Pausanias : VIII, 47, 3 et 31, 4.

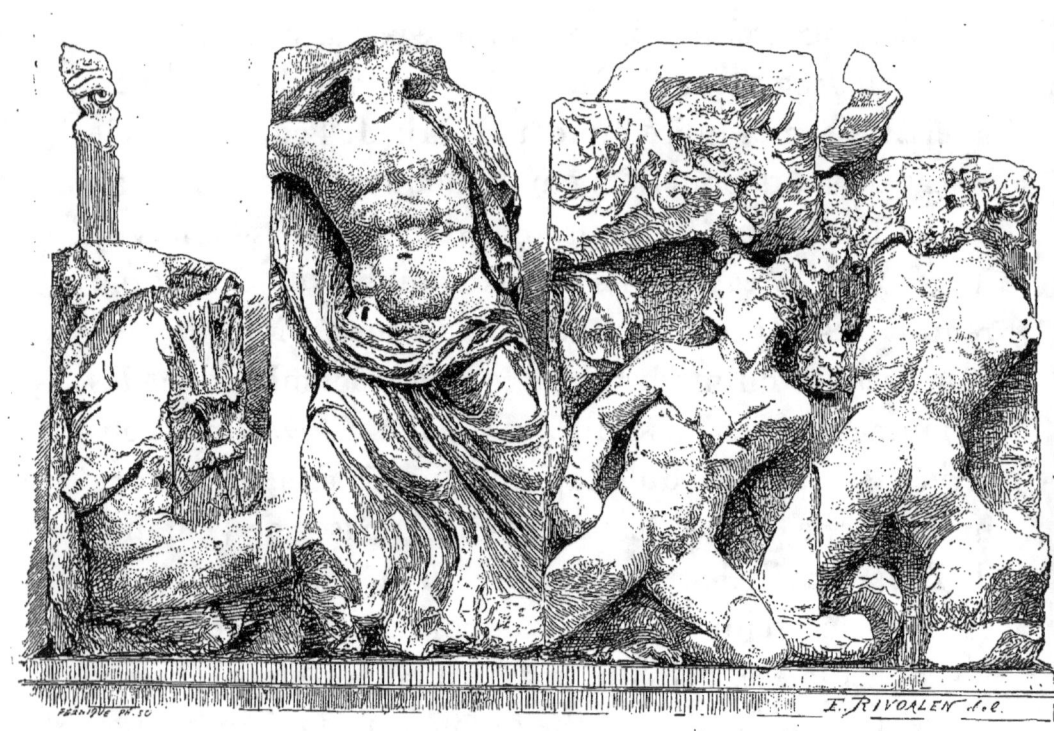

FIG. 16. — ZEUS COMBATTANT CONTRE LES GÉANTS.
(Fragment du soubassement de l'autel de Pergame.)

le sujet de compositions grandioses, où l'art pouvait déployer toutes ses ressources. La description poétique d'Hésiode [1] traçait pour ainsi dire les grandes lignes de cette scène, combat gigantesque, livré par les dieux coalisés aux Titans fils de Gæa, et où la figure du maître de l'Olympe apparaît au plus fort de la mêlée. « En même temps les vents soulèvent d'épais tourbillons de poussière, et les transportent, avec les éclairs et les tonnerres, ces traits du grand Zeus, au milieu des deux armées. » A toutes les périodes de l'art grec, la Gigantomachie a fourni le motif de sculptures décoratives pour les édifices religieux : depuis le fronton du Trésor des Mégariens, découvert à Olympie, jusqu'aux bas-reliefs de l'autel de Pergame et à la frise d'Aphrodisias en Carie, on en citerait de nombreux exemples. La peinture céramique y trouvait également matière à des compositions pleines de vie et de mouvement. La série est longue, si l'on va des peintures noires où Zeus combat à pied, armé de l'épée, cuirassé comme un hoplite, jusqu'à la belle amphore du Louvre, qui le montre debout sur son char, dans toute l'ardeur de l'action. Parmi les monuments de la sculpture, il en est peu qui méritent plus l'attention que le magnifique morceau de la frise de Pergame, où Zeus, emporté par un mouvement puissant, va foudroyer un vieux Titan qui le menace encore.

Dans la légende de Zeus, les mythes relatifs à ses amours tiennent une grande place. A l'époque macédonienne et alexandrine, l'art puise largement à cette

1. *Théogonie,* vers 692 et suivants.

source si abondante de motifs gracieux ou voluptueux. Le mythe de Léda, ceux d'Europe et d'Antiope, fournissent à l'art des motifs de compositions qui flattent les goûts de recherche et de mièvrerie, si répandus au temps des successeurs d'Alexandre. La statue de Léda, au musée de Florence, montre que la statuaire se plaisait à s'inspirer de ces légendes; mais le cycle le plus riche de représentations figurées est fourni par les pierres gravées, les camées, les peintures pompéiennes, où les artistes visaient surtout à traiter avec un goût raffiné des scènes de galanterie. On peut en dire autant du mythe de Ganymède, bien qu'on connaisse au moins par les textes un groupe en bronze d'un artiste athénien, Léokharès; le petit groupe en marbre de la galerie des candélabres au Vatican en est peut-être une copie libre. L'enlèvement de Ganymède est aussi un des sujets favoris de l'école alexandrine; les peintres introduisent dans cette scène le cortège habituel des Éros, comme dans la peinture de la *Casa di Ganimède* à Pompéi, où le jeune pâtre phrygien est représenté endormi, vêtu d'une chlamyde violette et coiffé d'un bonnet bleu, tandis qu'un Éros chasseur sommeille près de lui sur un rocher [1].

La gravité n'est pas le caractère dominant de ces scènes; l'esprit grec, à une époque de scepticisme, les fait tourner aisément à la parodie. Certaine représentation de Ganymède pleurant, enlevé par l'aigle, est une simple caricature; on croit voir la charge du tableau célèbre de Rembrandt, conservé au musée de Dresde.

1. Helbig, *Wandgemælde,* 155.

D'autre part, la comédie s'empare de sujets empruntés aux amours de Zeus, et les peintres céramistes reproduisent ces scènes comiques. Une peinture de vase bien connue montre un épisode des amours de Zeus et d'Alcmène, tels qu'on les représentait au théâtre. Zeus, sous des traits grotesques, déguisé en Amphitryon, s'approche d'une fenêtre où paraît Alcmène ; il passe la tête à travers les barreaux de l'échelle qu'il porte, tandis qu'Hermès présente une coupe à la jeune femme. La liberté du théâtre comique autorisait ces parodies, à une époque où le scepticisme avait fait de singuliers progrès. Mais de telles représentations sont des exceptions dans le cycle figuré de la légende de Zeus.

CHAPITRE II

HÉRA

(JUNON)

OVERBECK : *Griechische Kunstmythologie.* II^e partie. Livre II. Héra, 1873.

« Οὔπω Σμιλικὸν ἔργον ἔὔξοον, ἀλλ' ἐπὶ τεθμῷ
δηναιῷ γλυφάνων ἄξοος ἦσθα σανίς. »

« On ne voyait pas encore l'œuvre bien travaillée de Smilis, mais, sur une base antique, tu n'étais qu'une planche, que le ciseau n'avait pas sculptée. » Ces deux vers de Callimaque[1] résument, pour la période des origines, toute l'histoire du type figuré d'Héra. La déesse, fille de Kronos, comme Zeus, et partageant avec Zeus la souveraineté de l'Olympe, est honorée en Grèce dès la plus haute antiquité. Mais ses idoles, bien que travaillées de main d'homme, restent longtemps des simulacres informes. Héra était représentée à Thespies par un tronc d'arbre équarri, à Argos par une colonne, à Samos par une planche grossière-

1. Cités par Eusèbe : *Præpar. evang.* III, 8.

ment taillée. Ces rudes images ne méritent pas qu'on s'y arrête; elles nous font seulement comprendre l'origine des statues de bois *(xoana)* de la déesse, parmi lesquelles les plus vénérées étaient celle de Tirynthe, attribuée à l'artiste légendaire Peirasos; celle d'Argos, œuvre de Dédale; et celle de Samos, exécutée par l'Éginète Smilis. Les terres cuites trouvées dans les plus anciennes sépultures grecques peuvent nous donner une idée exacte de ces idoles dédaliques d'Héra. On connaît en effet ces figurines découpées dans des plaques rectangulaires, et terminées par une tête coiffée du polos, ou du calathos[1]. Mais les monnaies de Samos nous permettent d'apprécier, avec plus de certitude, l'aspect que présentait le *xoanon* de Smilis. Dédié, suivant toute vraisemblance, au temps où Rhoecos construisait l'Héraion de Samos (entre la XXe et la XXXe olympiade), ce *xoanon* resta la principale image du culte; les monnaies de l'île frappées sous les empereurs le reproduisent sous la même forme que les monnaies autonomes. La tête de la statue est surmontée du polos; les mains, soutenues par des supports, tiennent chacune une phiale. Le costume, très compliqué, se compose de la tunique longue (πάτος) qui est le vêtement particulier d'Héra;

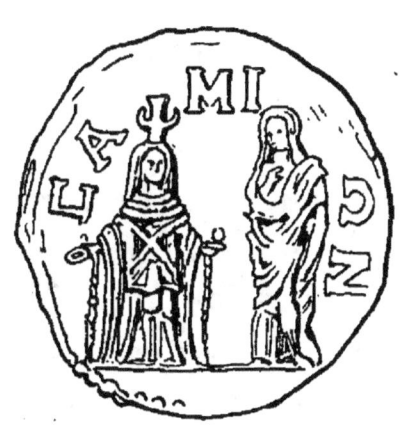

FIG. 17. — HÉRA DE SMILIS.
(Monnaie de Samos.)

1. Voir l'*Introduction*, page 19.

par-dessus, un diploïdion tombant jusqu'aux genoux, et un ornement formé de deux bandelettes croisées sur la poitrine. Le buste est entouré d'une pièce d'étoffe qui en fait trois fois le tour. On sait, par les documents épigraphiques, que la Héra samienne possédait une riche garde-robe. Une inscription de l'année 346 avant notre ère, qui en relate l'inventaire, mentionne des tuniques de différentes couleurs, des manteaux de fin tissu, des coiffures de formes diverses, mitres, voiles, cécryphales, etc.[1].

La Héra de Samos était sans doute adorée comme la déesse du mariage, en souvenir de la tradition locale qui plaçait dans l'île le lieu où Zeus s'unit à la déesse. Ce caractère de divinité matronale est également accusé sur toutes les représentations archaïques d'Héra. Ses attributs presque constants sont la coiffure cylindrique appelée polos, ou le *stéphanos,* sorte de couronne plus basse, partout égale en hauteur, et qui règne tout autour de la tête; le visage est encadré par les plis du voile, qui rappelle la parure consacrée des fiancées. On distingue nettement cet agencement de la coiffure sur une terre cuite d'Argos, de style archaïque; la déesse est assise, et ramène sur la poitrine les plis de son voile. Qu'elle soit assise sur un trône, ou debout, Héra est toujours strictement drapée dans les monuments de l'art archaïque. C'est ainsi que la montre une statue trouvée à Samos, qui offre un vif intérêt pour l'histoire du type figuré d'Héra[2]. Le sculpteur, sans doute un

[1]. Carl Curtius, *Inschriften und Studien zur Gesch. von Samos,* 1877, p. 10.

[2]. Décrite par M. P. Girard : *Bulletin de Corr. hell.* 1880,

maître de la fin du vɪ° siècle, ou des premières années du v°, l'a représentée debout, vêtue d'une longue tunique de fine étoffe rayée; une sorte de châle se croise sur la poitrine; un voile, qui devait recouvrir la partie postérieure de la tête, malheureusement disparue, s'attache à la ceinture, en serrant le corps sans dessiner aucun pli. Si l'on rapproche de la statue de Samos une tête en pierre calcaire trouvée à Olympie, on aura une idée exacte du type archaïque d'Héra. Au début du v° siècle, on donnait encore à la déesse ces traits rigides, cette chevelure massée en boucles ondulées, qui caractérisent la tête d'Olympie.

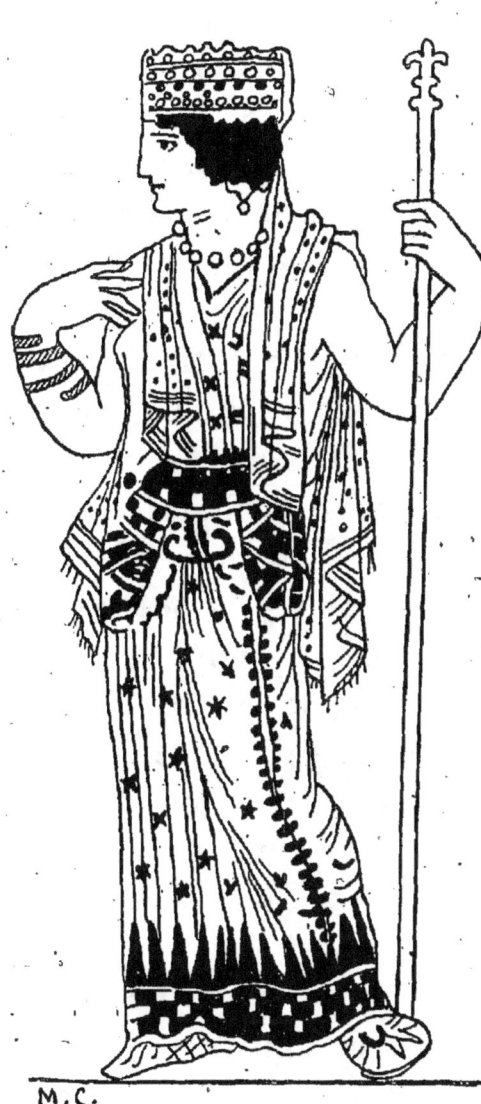

FIG. 18. — HÉRA.
(D'après un vase peint à figures rouges.)

Un type plastique ne saurait être fixé par des détails extérieurs, tels que le costume ou des attributs. A la belle époque,

pl. XIII, XIV. L'inscription gravée sur le manteau fait parler la statue elle-même. Χηραμύης μ᾽ ἀνέθ[η]κ[ε]ν τήρηι ἄγαλμα. « Khéramyès m'a consacrée à Héra ».

l'art se préoccupe de traduire plus dignement le caractère moral de la déesse qui occupe dans l'Olympe hellénique le rang le plus élevé. Des maîtres de l'école attique, Phidias, Alcamènes, Kolotès impriment au type d'Héra une singulière noblesse, si l'on en juge par un bas-relief de l'école de Phidias. On connaît le beau morceau de la frise du Parthénon, représentant un groupe de divinités, et où la déesse apparaît vêtue du chiton dorien, qui laisse à découvert le cou et les bras. La noblesse et la grâce sévère de l'attitude disent assez que l'art a déjà conçu un type idéal d'une grande beauté. Mais c'est surtout à l'Argien Polyclète qu'il appartient de le réaliser dans une œuvre capitale : la statue chryséléphantine exécutée pour l'Héraion d'Argos. Suivant la description de Pausanias[1], la déesse était assise sur un trône comme le Zeus olympien. « Elle porte sur la tête un stéphanos, orné des figures des Saisons et des Kharites; d'une main elle tient une grenade, de l'autre un sceptre... On explique le coucou placé sur le sceptre en disant que Zeus, lorsqu'il aimait Héra encore vierge, prit la forme de cet oiseau. » Quels traits Polyclète avait-il prêtés à la déesse? Les rapprochements qu'on a voulu établir entre l'œuvre du maître argien et certains bustes célèbres, comme ceux du musée de Naples et de la villa Ludovisi, n'ont aucune certitude. Tout au plus peut-on retrouver l'influence du type créé par Polyclète sur les monnaies d'Argos, où la tête de la déesse, coiffée du stéphanos, offre un caractère de sévérité et de grandeur, plutôt que de beauté[2].

1. Pausanias : II, 17, 4.
2. Il faut remarquer qu'un type analogue figure sur les mon-

Sur ce point, il faut se résigner au doute. L'attitude d'ensemble de la statue nous est du moins connue par des monnaies impériales d'Argos. L'une d'elles, de la collection Imhoof Blumer, montre Héra assise, tenant le sceptre et la grenade, dans une pose qui convient à une statue colossale; on voit près d'elle la statue d'Hébé placée dans le même sanctuaire, et le paon d'or et de pierres précieuses dédié par Hadrien dans l'Héraion. Ces documents éclairent les témoignage des textes. L'attitude de la Héra de Polyclète est bien celle de la souveraine de l'Olympe : c'est « la déesse aux bras blancs, aux bras d'ivoire, au regard magnifique, au splendide vêtement : c'est la royale déesse, assise sur un trône d'or[1]. » Les attributs eux-mêmes traduisent les caractères mythologiques de la déesse. Le sceptre est l'insigne de sa royauté. La pomme de grenade, symbole de l'union conjugale, les Saisons et les Kharites, qui font allusion à la maturité des fruits, rappellent l'heureuse fécondité que le « mariage sacré » de Zeus et d'Héra entretient sur la terre. Quand les deux époux s'unissent, « aussitôt la terre produit en abondance une végétation nouvelle. Le lotus humide de rosée, le safran, l'hyacinthe molle et touffue forment aux deux époux un lit épais, où ils sont étendus, enveloppés d'un magnifique nuage d'or, d'où s'échappent des gouttes brillantes de rosée[2]. »

Après Polyclète, la nouvelle école attique ne modifie pas sensiblement le type d'Héra. Peut-être dans sa

naies de Knossos et d'Himéra. Voir Overbeck, ouvr. cité. *Münztafel* II, 22.

1. Maxime de Tyr, *Diss.*, 14, 6.
2. *Iliade*, XIV, vers 152 et suivants.

statue d'Héra Téleia à Platées, Praxitèle avait-il donné au visage de la déesse un caractère plus gracieux et moins sévère. La tête qui figure sur les monnaies de Platées offre déjà des traits plus adoucis. On peut se rendre compte de ces nuances d'expression en comparant deux des bustes les plus remarquables d'Héra, qui appartiennent à des périodes différentes. Le premier est le buste Farnèse, conservé au musée de Naples. S'il est difficile d'y reconnaître une imitation du type créé par Polyclète[1], nous avons au moins sous les yeux un bel exemple du style du v^e siècle; c'est sans doute la copie en marbre d'un bronze original, exécuté avant la $LXXXII^e$ olympiade. La physionomie de la déesse est sérieuse, la bouche sévère; les yeux sont cernés par des ressauts qui rappellent la technique du bronze. Retenus par l'*ampyx,* les cheveux se massent simplement, encadrant un front étroit. Au contraire, les influences de la nouvelle école attique apparaissent clairement dans le magnifique buste colossal de la villa Ludovisi. Certains archéologues l'attribuent au iv^e siècle; à coup sûr, il n'est pas postérieur au iii^e. On trouverait difficilement un modèle plus parfait du type classique d'Héra dans la tradition grecque. Les boucles de la chevelure ondulent sous la riche stéphané qui couronne le visage, et accompagnent un ovale très pur. Les yeux sont largement ouverts[2]; les lignes de la bouche et du menton

1. Voir les remarques de M. A. Conze : *Beiträge zur Gesch. der griech. Plastik,* p. 2 et 6.

2. On connaît l'épithète de βοῶπις attribuée à Héra dans les poèmes homériques. Elle a donné lieu à de longues discussions, résumées par Overbeck. *Ouvr. cité,* p. 86 et suivantes.

ont une grande fermeté, mais sans sécheresse, car les contours sont plus pleins que dans le buste de Naples.

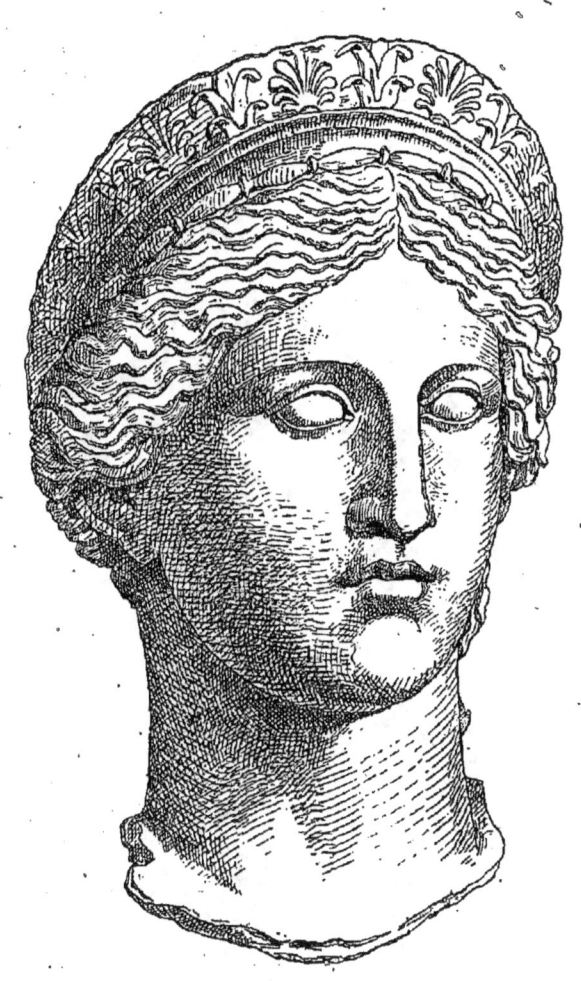

FIG. 19. — BUSTE D'HÉRA.
(Villa Ludovisi.)

Une sorte de grâce sérieuse tempère l'expression de dignité souveraine qui anime le visage.

Les statues d'Héra, exécutées sous l'influence des écoles du IV^e siècle, lui prêtent des formes pleines et arrondies; la déesse est dans tout l'épanouissement de

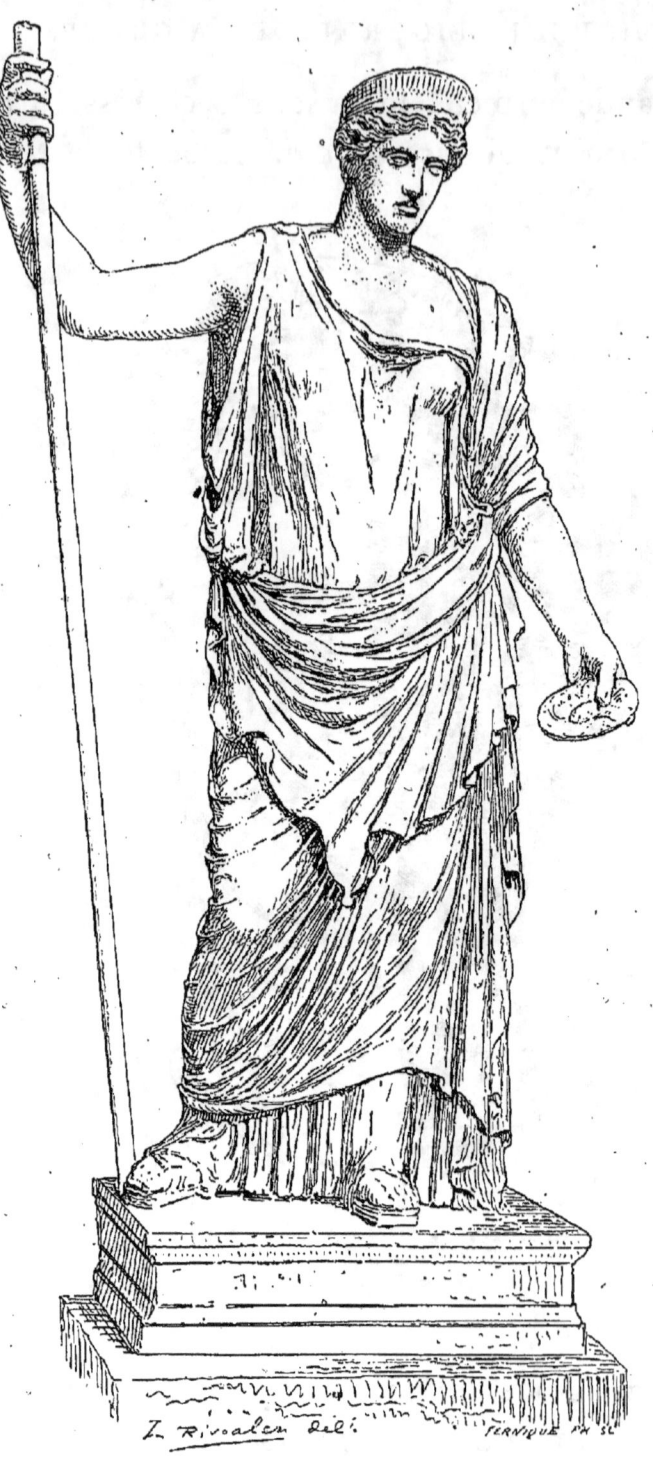

FIG. 20. — HÉRA.

(Rome : Vatican.)

sa beauté. Elle est toujours vêtue du chiton sans manches, qui tombe jusqu'aux pieds, et laisse à découvert le cou et le haut des épaules. Un vaste himation entoure le milieu du corps, et recouvre de ses plis le bas de la tunique. Les marbres conservés la représentent debout, appuyée sur son sceptre, une patère à la main. C'est la Héra Téleia, la déesse du mariage, telle que la montrent la statue Barberini du Vatican, celle du *Braccio-Nuovo* trouvée à Ostie, et celle du *Salone* du musée Capitolin. La tête de cette dernière est un portrait; on la désigne sous le nom de Crispina ou de Lucilla. La plupart des statues de style hellénique représentent Héra debout, et sans voile; cet attribut a cessé, aux beaux temps de l'art, d'être le signe distinctif de la déesse. Il reparaît au contraire à l'époque romaine. Une statue du Vatican (au Casino de Pie IX), un bronze du Cabinet des Antiques de Vienne, montrent la déesse coiffée de la stéphané, la tête entourée par les plis du voile. Il est facile d'y reconnaître la *Juno Regina* des monnaies romaines, et des bas-reliefs de l'époque impériale; elle y figure comme un des membres de la triade divine adorée au Capitole : Jupiter, Junon et Minerve.

Tandis que les cultes locaux introduisent dans le type de Zeus de nombreuses variantes, la Héra grecque conserve presque toujours les mêmes traits. Les surnoms d'*Hoplosmia*, d'*Eileithyia*, qui lui sont attribués dans certains cultes, n'entraînent pas de modifications profondes dans son type figuré. Il faut passer en Italie, pour reconnaître dans des attributs très particuliers de la Junon romaine le souvenir de vieux cultes locaux. C'est

ainsi que Junon *Lucina*, qui préside aux accouchements, porte le flambeau ; sur les monnaies de Faustine la jeune, elle tient des enfants dans ses bras. A Lanuvium, Junon *Sospita* n'a rien de commun avec la Héra des Hellènes. C'est une divinité guerrière, qui a pour attributs le bouclier, la lance, et la peau de chèvre. Le serpent qui s'élance à ses pieds rappelle la légende rapportée par Properce[1] : on connaît les jolis vers où le poète montre les jeunes filles de Lanuvium venant toutes tremblantes offrir de la nourriture au serpent sacré. La popularité du culte de Junon en Italie défend ces croyances locales contre les influences de la mythologie grecque. Pour les populations italiotes, Junon est par excellence la divinité féminine. Il est à peine besoin de rappeler que, dans les inscriptions latines, le mot *juno* désigne le génie tutélaire des femmes ; et lorsque les villes grecques veulent honorer une impératrice, elles lui décernent le titre de « nouvelle Héra romaine[2] ».

1. Properce : IV, 8, vers 3 et suivants.
2. *Voy. arch.* de Le Bas, n° 1700.

CHAPITRE III

ATHÉNA

(MINERVE)

Gerhard : *Über die Minervenidole Athens,* dans les *Gesammelte Akad. Abhandlungen,* I, VIII. — Otto Iahn : *De antiquissimis Minervæ simulacris atticis,* 1866. — A. Conze : *Die Athenasstatue des Phidias im Parthenon,* 1865. — Bernoulli : *Über die Minerven Statuen,* 1867. — Fr. Lenormant : *La Minerve du Parthénon* : Gazette des Beaux-Arts, 1860. — Th. Schreiber : *Die Athena Parthenos des Phidias*; Leipzig, 1883.

§ I. — TYPE FIGURÉ D'ATHÉNA.

Les plus anciennes représentations de la déesse avaient une origine légendaire. Ces idoles, tombées du ciel, suivant la tradition, étaient désignées sous le nom de *Palladion*. La légende de la guerre troyenne nous apprend quel prix les cités attachaient à la possession de ces simulacres; c'était pour elles une garantie de salut. Un grand nombre de villes se flattaient de conserver le fameux palladion troyen, enlevé par Ulysse et Diomède, et les habitants d'Ilium eux-mêmes montraient une vieille statue de bois d'Athéna, qu'ils donnaient comme

l'antique image prise autrefois à leurs ancêtres [1]. Certains passages de l'*Iliade* feraient croire que le palladion troyen était assis. Néanmoins, les peintures de vases re-

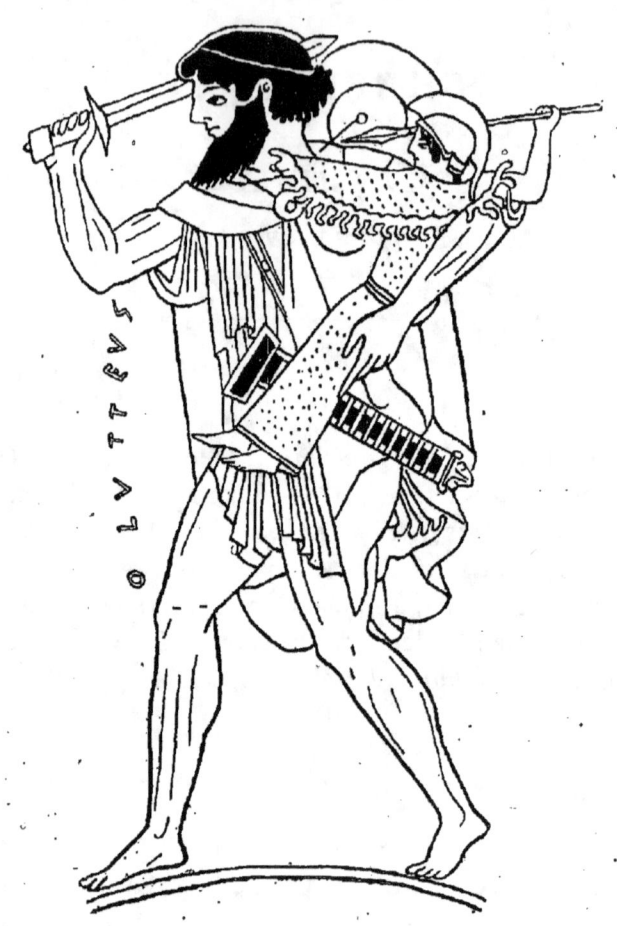

FIG. 21. — ULYSSE ENLEVANT LE PALLADION.

(Fragment d'une coupe peinte de Hiéron.)

présentant le rapt de la statue la montrent debout. L'idole vénérée, armée de l'égide, brandit sa lance, dans l'attitude d'une personne en marche; c'est ainsi qu'on la voit sur une belle coupe peinte, signée de Hiéron,

1. Strabon, XIII, p. 601.

où la scène de l'enlèvement est retracée [1]. D'autres fois, le bas du corps est enfermé dans une gaine, comme sur un bas-relief du Louvre. S'il faut en croire le témoignage des monnaies impériales de Lacédémone, l'Athéna Khalkiœcos exécutée par Gitiadas pour les Spartiates, au VIe siècle, procéderait de cette dernière forme. Sur les médailles, la déesse est figurée comme une ancienne idole, le corps enfermé dans une sorte de gaine formée de cercles concentriques.

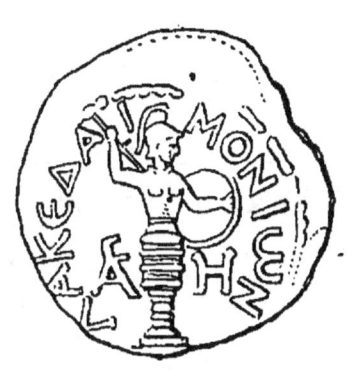

FIG. 22.

ATHÉNA KHALKIŒCOS.

(Monnaie de Sparte.)

Il est naturel qu'Athènes, la ville qui honorait Athéna comme sa divinité poliade, ait eu également un palladion. Il était adoré dans la partie sud-est de la ville, hors de l'Acropole. Plusieurs bronzes antiques de style primitif semblent en être des reproductions. Nous citerons surtout un bronze du Cabinet des médailles, trouvé dans les substructions du Parthénon, et une statuette d'une exécution très rude, travaillée au ciselet, provenant aussi d'Athènes [2].

Mais cette idole était certainement distincte du *xoanon* d'Athéna Polias, conservé à l'Érechthéion, et qui jouait un rôle capital dans les cérémonies les plus solennelles du culte athénien. C'est pour le parer, que les vierges Arrhéphores tissaient le peplos brodé qui figu-

1. Voir le mémoire d'Otto Iahn : *Il ratto del Palladio. Annali dell' Inst.*, 1858.

2. Fr. Lenormant : *Arch. Zeitung*, 1867, pl. 228, 1-2.

rait dans la pompe des Panathénées; c'est lui que l'on conduisait, sous l'escorte des Praxiergides, vers la rade de Phalère, pour le laver, au moment de la fête des Plyntéries. Il n'y avait pas à Athènes d'idole plus vénérable; elle était le centre du culte d'Athéna sur l'Acropole, où Pausanias la vit encore, toujours chère à la piété populaire. L'image d'Athéna Polias était-elle assise, et coiffée du polos, comme le veut Gerhard, qui a cru en retrouver une copie dans la statue signée d'Endoios? Otto Iahn pense, avec plus de vraisemblance, que le *xoanon* de l'Érechthéion reproduisait l'ancien type de l'Athéna armée, dans une pose de combat, tel que le montrent les amphores panathénaïques [1]. Une curieuse statue, conservée à Dresde, peut nous donner une idée de ce qu'était ce *xoanon* habillé. Sans aller jusqu'à y reconnaître, avec Otto Iahn, une copie de l'Athéna Polias, on admettra sans peine que ce marbre est une sorte de pastiche, d'ailleurs récent, d'une statue de très ancien style. Les plis du peplos sont raides, et ajustés avec soin. La broderie qui court sur le devant représente des scènes de la Gigantomachie; c'était également le sujet que l'aiguille des Arrhéphores brodait sur le peplos de la déesse. Enfin l'attitude dépourvue d'aisance trahit l'imitation d'une statue de bois. C'est donc la Minerve de Dresde qu'on peut demander les lignes générales de la célèbre statue athénienne. Quant à la tête, coiffée du casque, il est probable qu'elle ne différait pas beaucoup de celle qui figure sur les anciennes mon-

1. Cf. Aristophane : *les Oiseaux*, v. 286. Θεός, γυνὴ γεγονυῖα, πανοπλίας ἕστηκ' ἔχουσα.

naies attiques; grâce à ces documents, on imagine facilement les traits durs et anguleux de la déesse poliade.

FIG. 23. — ATHÉNA.
(Statue de style archaïque. — Musée de Dresde.)

A une époque déjà historique, l'art des maîtres primitifs essaye de traduire le double caractère de la déesse, considérée comme protectrice de la paix, et comme vierge guerrière. C'est de la première conception que s'inspirait Endoios, quand il représentait à Érythres la déesse assise, coiffée du polos, et tenant une quenouille. L'Athéna du même artiste, dédiée par Kallias sur l'Acropole d'Athènes, procédait du même type. Mais l'art sévère semble avoir surtout reproduit avec prédilection la déesse belliqueuse des poèmes homériques, l'Athéna revêtue de l'armure éclatante, portant « l'égide, arme horrible, qui résisterait même à Zeus ». C'est sous cet aspect que la représente Andokidès sur un vase peint dont nous reproduisons une figure. Parmi les monuments de la période archaïque, il n'en est pas où ce caractère soit traduit avec plus d'énergie que dans la statue du fron-

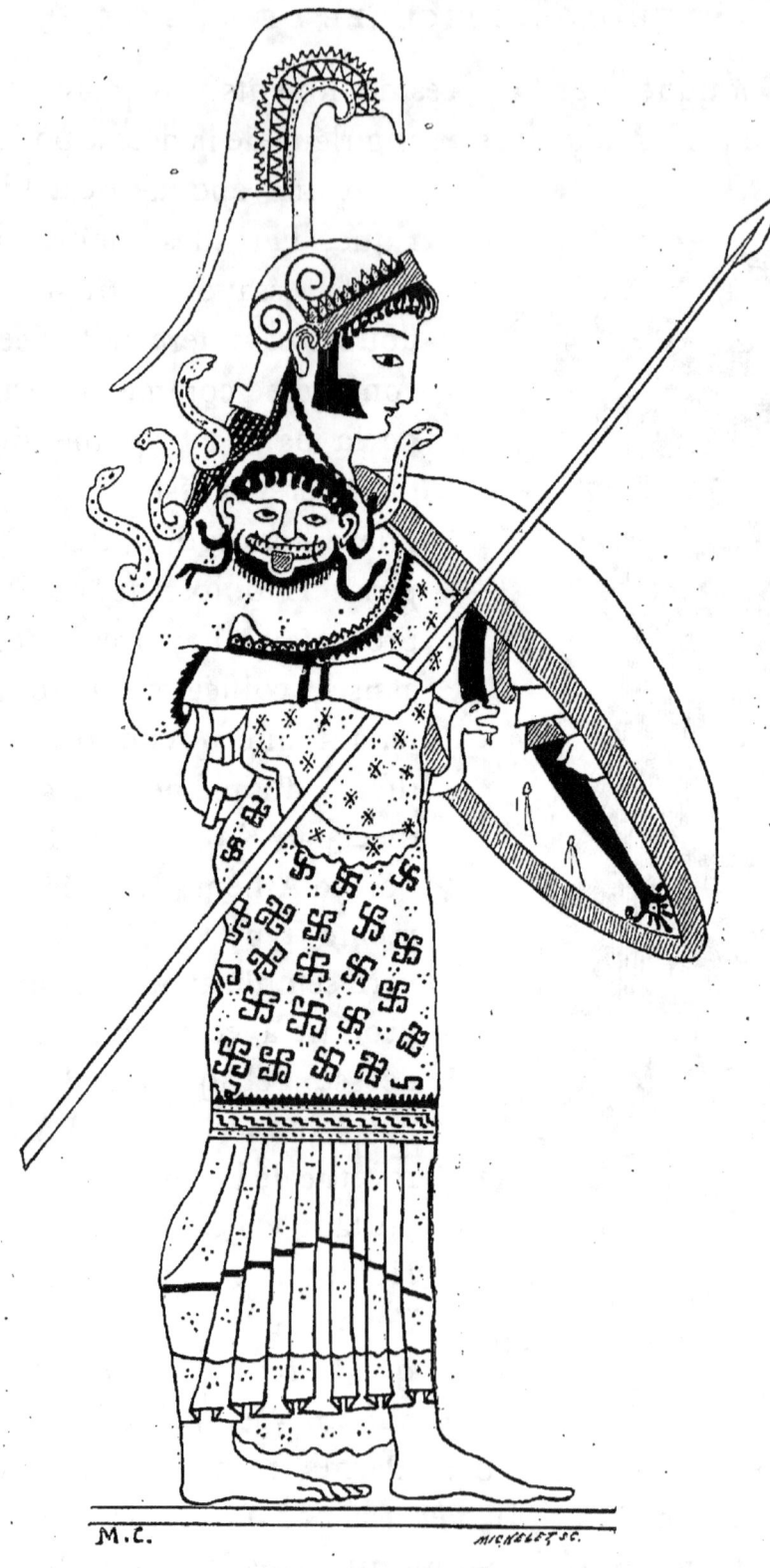

FIG. 24. — ATHÉNA.

(D'après un vase peint d'Andokidès. — Musée de Berlin.)

ton occidental d'Égine. La déesse est debout, au milieu des Troyens et des Grecs qui se disputent le corps d'Achille; elle porte le casque à cimier élevé, le bouclier, et tient sa lourde lance. Outre la robe talaire de fine étoffe, elle est revêtue du long peplos dorien, plié en double sur la poitrine, et attaché sur l'épaule droite, d'où les plis retombent le long du corps, avec une régularité rigoureuse. L'égide est plaquée sur la poitrine, et descend par derrière jusqu'à la hauteur des jarrets. Le visage, au galbe lourd, a une expression virile; l'ensemble offre un aspect robuste et puissant.

C'est l'école attique du v^e siècle qui commence à tempérer par une certaine grâce féminine le type austère de la déesse. En même temps les formes s'assouplissent; elles se prêtent à l'expression des nuances; elles peuvent traduire les divers aspects auxquels répondent les épithètes de la déesse, qui est tantôt la Promakhos, tantôt la Parthénos, tantôt Athéna Ergané, la divinité des arts de la paix. Dans l'œuvre de Phidias, autant qu'on peut en juger par les textes, cette variété des types est sensible. L'Athéna colossale de l'Acropole, figurée comme une Promakhos, rappelait par son attitude la déesse belliqueuse qui, d'après la légende, avait combattu contre les Perses à la tête de l'armée grecque. L'Athéna *Lemnia*, dédiée par les Lemniens, était sans armes, et le caractère de douceur, de pudeur virginale, y dominait[1]. Mais c'est surtout dans la statue de l'Athéna Parthénos

1. Himérius, *Orat.* 21, 4. M. Hübner en a reconnu une copie dans une tête conservée à Madrid. *Nuove Memorie dell' Inst.*, pl. 3, p. 34.

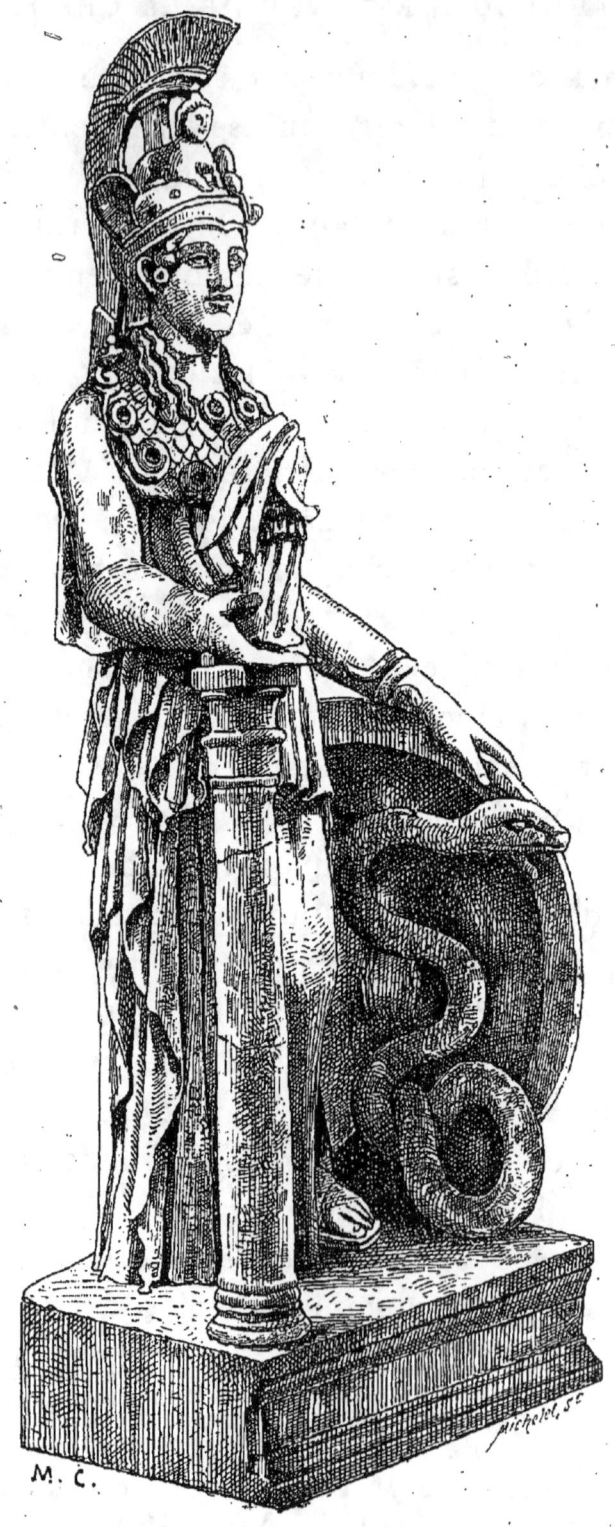

FIG. 25. — ATHÉNA PARTHÉNOS.
(Statue trouvée à Athènes.)

que le maître avait prêté à la déesse les traits les plus nobles et les plus purs.

Le chef-d'œuvre de Phidias était trop populaire pour n'avoir pas été souvent reproduit. Il en existait des copies dans certaines villes grecques, comme à Antioche. Les artistes y trouvaient un modèle qu'ils imitaient plus ou moins librement, et l'art industriel, celui des médailles, des bas-reliefs, s'en est maintes fois inspiré. Toutefois, ces monuments, qui offrent de nombreuses variantes, ne doivent être consultés qu'avec réserve ; nous ne citerons ici que les œuvres où l'on a pu retrouver les éléments les plus certains d'une restauration[1]. Outre la statuette dite Lenormant, conservée à l'*Éphorie* d'Athènes, le document le plus important pour la restitution de l'ensemble est la statue découverte en 1881, à Athènes, sur la place du Varvakéion[2]. On y retrouve tous les traits de la description de Pausanias. Mais, si cette réplique exécutée à une époque tardive, vers le iie siècle de notre ère, nous donne les lignes générales, il faut chercher ailleurs les indications de détail. « Au milieu du casque, dit Pausanias, est la figure du Sphinx, et de chaque côté sont placés des griffons[3]. » Il y a lieu, semble-t-il, d'écarter dans la restauration les accessoires dont le casque d'Athéna est parfois chargé sur les monuments ; par exemple les huit chevaux lancés au galop

1. Nous ne ferons pas l'historique de ces restaurations. Voir l'article de M. Fr. Lenormant : *la Minerve du Parthénon.* Cf. Michaelis, *Der Parthenon.*
2. Voir *Bull. de Corr. hell.*, 1881, p. 54. Art. de M. Hauvette-Besnault. Cf. *Mittheilungen des deutsch. Arch. Inst.*, 1881, p. 57. Art. de M. Lange.
3. I, 34, 5-7.

que montre la gemme d'Aspasios. Pour la tête et la coiffure, on consultera utilement une petite tête en bronze du Musée Britannique[1]. Un très beau fragment de marbre, conservé aux Propylées, nous donne le mouvement du torse et le détail du costume. La poitrine était couverte d'une égide garnie d'écailles et bordée de serpents; sur le devant était fixé un Gorgonéion qui semble tenir le juste milieu entre le type hideux de la Gorgone dans l'art archaïque et la belle tête de femme mourante qui représente Méduse à une époque plus récente. Le costume d'Athéna se compose de la simple tunique mentionnée par Pausanias : c'est l'ancien chiton hellénique ouvert sur le côté et dont la partie supérieure forme comme une seconde tunique plus courte; il est serré à la taille par une ceinture et les plis se massent sur le côté droit. Pour le bouclier et les reliefs qui le décoraient, la statuette Lenormant nous fournit une indication sommaire; on peut la compléter à l'aide du fragment de bouclier en marbre provenant de l'ancienne collection Strangford. Le sujet figuré est bien le combat des Grecs et des Amazones qui décorait, suivant Pline, la partie convexe du bouclier de la déesse[2]. La position de la lance est donnée par les médailles : Athéna la tenait de la main gauche qui reposait sur le bouclier; à ses pieds, du même côté, était le serpent représentant Erichthonios. Comment était placée la Victoire que la déesse tenait de la main droite? Ici les témoignages des monuments sont loin de concorder; sur les bas-reliefs et les

1. O. Rayet, *Bulletin des Antiquaires de France*, 1881, p. 135.
2. N. H., XXXVI, 5.

monnaies, la Victoire est tournée tantôt vers le dehors, tantôt vers Athéna. La statue récemment découverte,

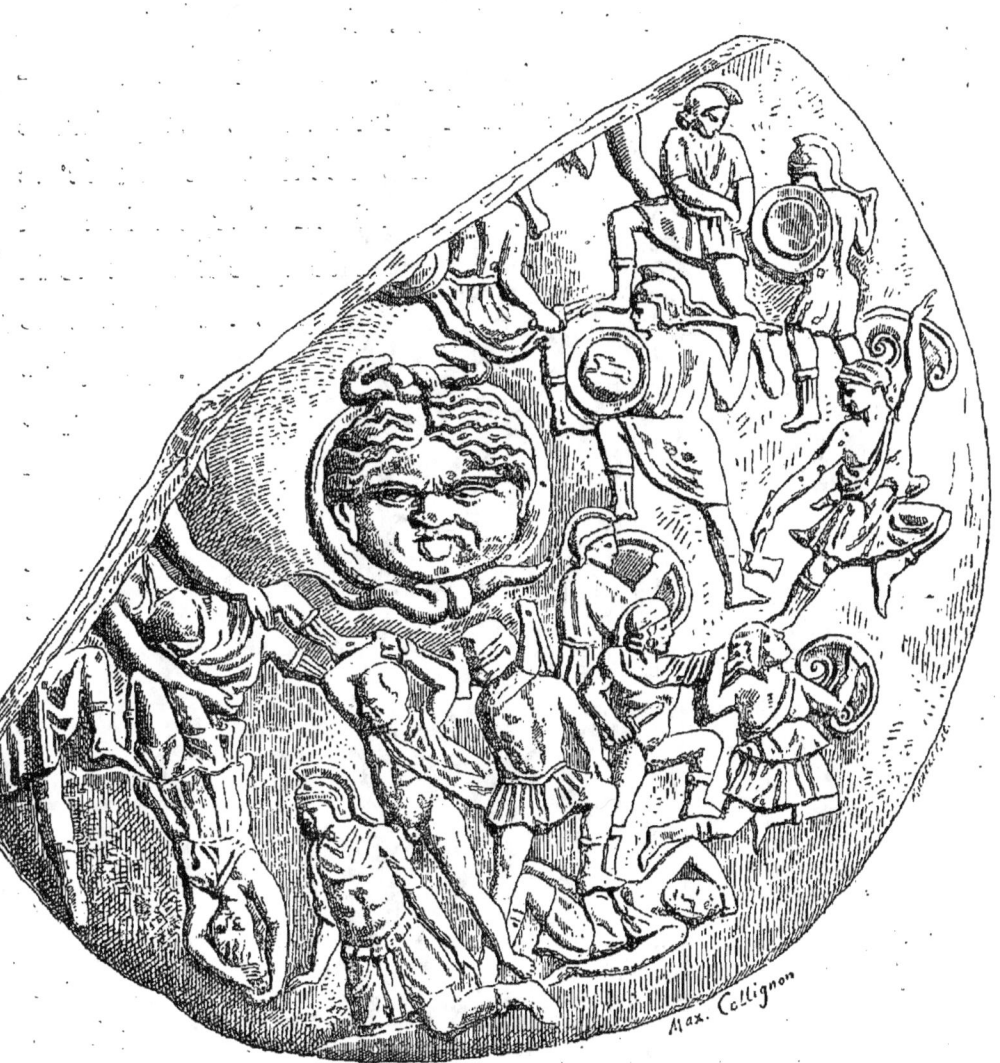

FIG. 26. — BOUCLIER STRANGFORD.
(Musée Britannique.)

rapprochée de certaines monnaies de bronze athéniennes, nous autorise à penser que la Victoire était posée obliquement, se dirigeant vers la déesse et se présentant

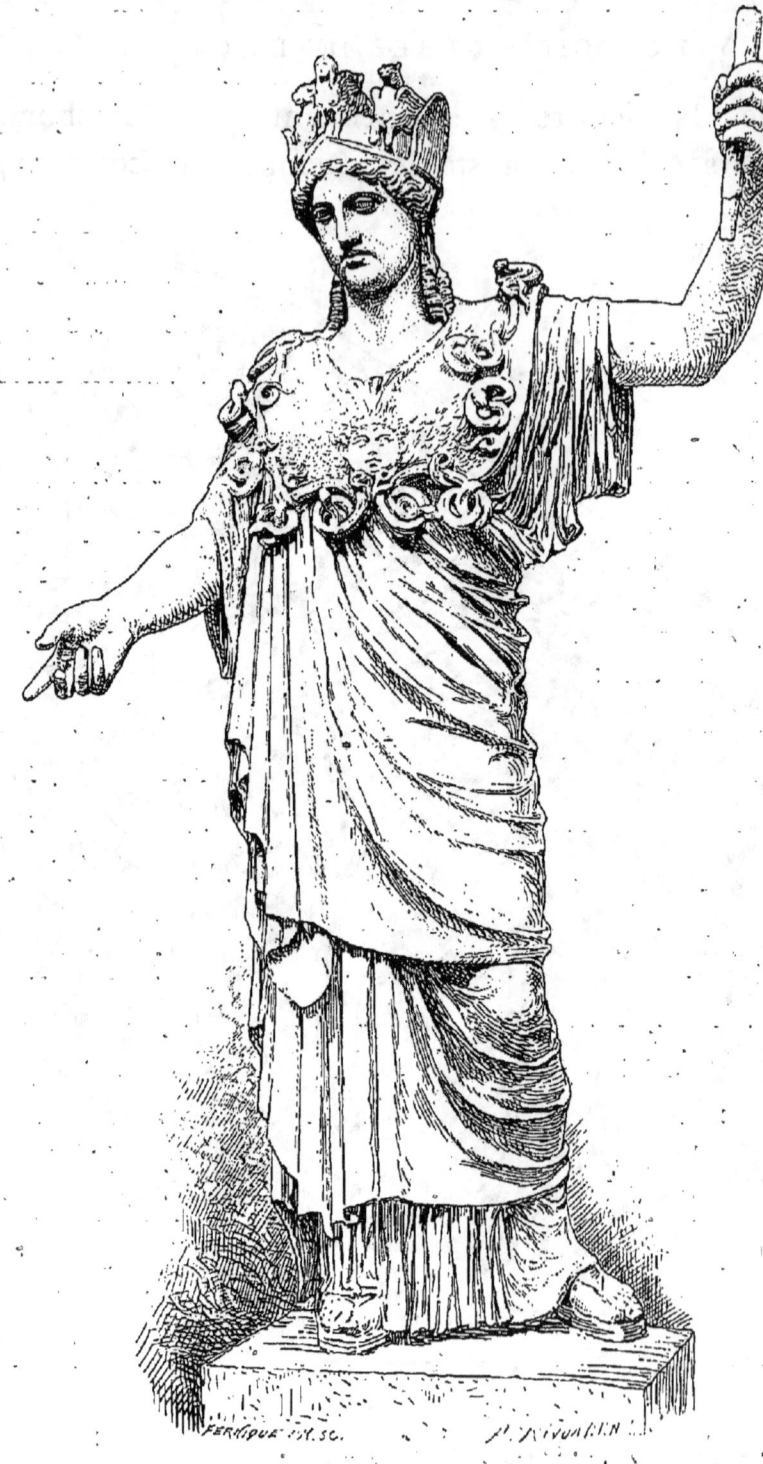

FIG. 27. — ATHÉNA.
(Minerve Farnèse du musée de Naples.)

presque de profil à l'œil du spectateur. Quant à la colonnette qui supporte la main droite, on a peine à croire qu'elle ait existé dans l'original, bien qu'elle soit également reproduite sur un bas-relief surmontant un décret de proxénie[1]. Phidias aurait-il ajouté à sa statue ce disgracieux appendice? Il est vraisemblable que ce support a été posé après coup, dans une restauration faite postérieurement au v^e siècle.

Grâce à Phidias, le type de la déesse est désormais créé dans toute sa noblesse. Les artistes le reproduisent librement; mais certains traits appartiennent en propre à la divinité représentant pour les Grecs la plus haute expression du courage guerrier qui donne la paix, et de l'activité intellectuelle qui la rend féconde. Les plus beaux bustes antiques, comme la Minerve portant le casque aux têtes de bélier, lui prêtent un visage fin et grave, une expression pensive; la chevelure divisée en deux masses, et légèrement ondulée, encadre un front très pur; la bouche est sévère, la tête un peu inclinée. Quant à l'attitude et au costume, ils traduisent par certains détails les deux aspects qui prédominent dans les représentations sculpturales de la déesse. Vêtue de l'himation qui couvre de ses plis le bas du corps et cache à demi l'égide, elle est la Parthénos suivant la conception de Phidias; la *Minerve au collier,* du Louvre, est une de ces nombreuses statues où l'on a reconnu une réplique lointaine de l'œuvre du maître athénien[2]. La statue colossale de

[1]. Schœne, *Gr. relief,* pl. XII, n° 62.
[2]. Ces répliques sont énumérées par Michaelis : *Der Parthenon,* p. 279. Cf. une nouvelle liste donnée par Lange, art. cité, p. 59 (de α à ξ).

la Pallas de Velletri, la Minerve Farnèse procèdent du

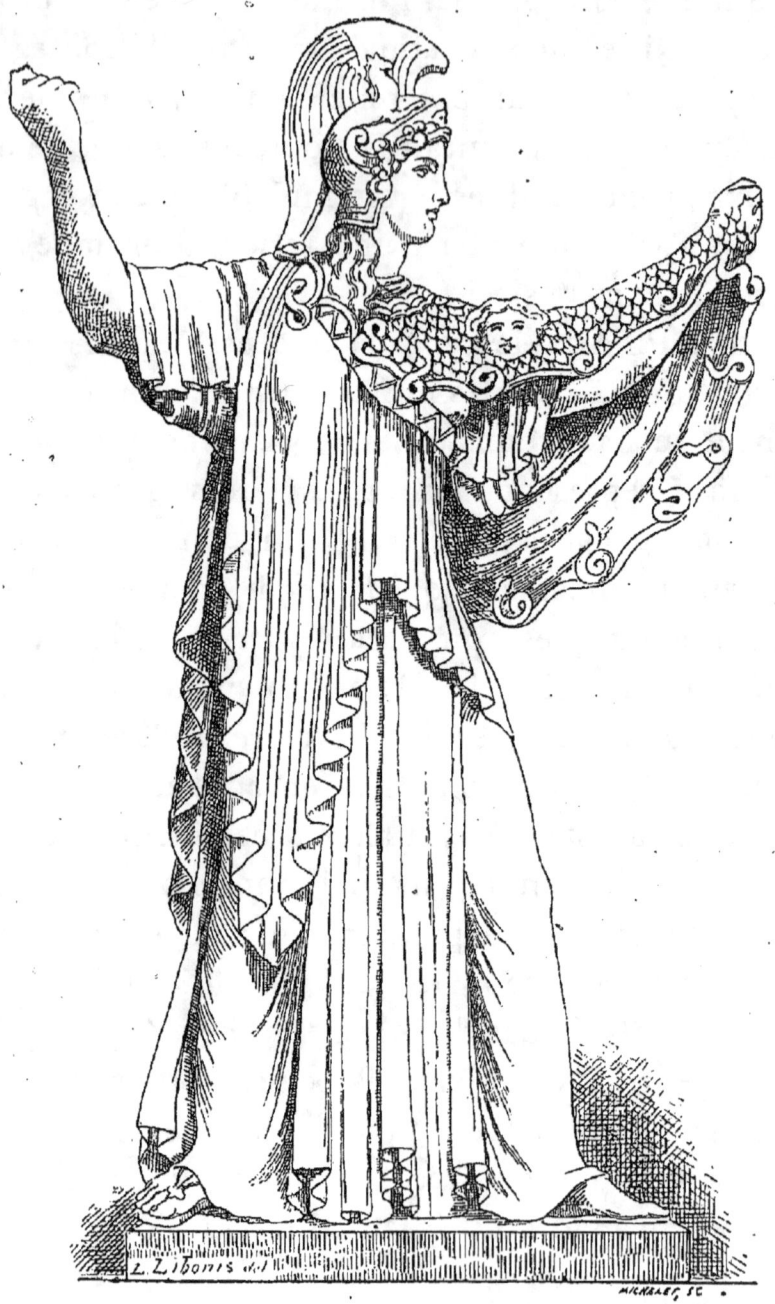

FIG. 28. — ATHÉNA PROMAKHOS.
(Statue trouvée à Herculanum.)

même type, avec des variantes. Dans une autre série,

au contraire, le caractère guerrier est indiqué par l'attitude de combat. La déesse a quitté l'himation et n'est vêtue que du chiton ; elle s'avance à pas rapides, la lance levée, comme dans une statue d'Herculanum, de style archaïsant.

§ II. — SCÈNES FIGURÉES DU MYTHE D'ATHÉNA.

L'énumération des scènes auxquelles est mêlée Athéna ne saurait trouver place dans ce volume. Nous nous bornerons à citer celles qui se rattachent le plus étroitement à sa légende.

A en juger par les peintures de vases, l'art ancien semble avoir traité avec prédilection le motif de la naissance d'Athéna, s'élançant toute armée de la tête de Zeus, comme l'éclair qui jaillit d'un nuage orageux[1]. Les peintres céramistes se sont inspirés des divers moments du mythe[2]. Sur les vases d'ancien style, la scène est figurée naïvement : Zeus, saisi des douleurs de l'enfantement, est assisté par les deux Ilithyies, en présence des dieux assemblés. Un second moment est celui où Athéna sort de la tête divine, sous la forme d'une petite figure armée de toutes pièces : c'est la traduction des vers de l'Hymne homérique : « Elle, cependant, jaillit soudain de la tête immortelle, brandissant une javeline acérée : le vaste Olympe fut profondément ébranlé sous le poids de la déesse aux yeux d'azur, et, à l'entour,

1. Decharme, *Mythol. de la Grèce antique*, p. 73.
2. Voir Benndorf : *la Nascità di Minerva*; *Annali*, 1865. G. Kaibel : *Minerva nascens*; *Annali*, 1875.

la terre rendit un son terrible. » La troisième scène qui montre Athéna déjà née, debout devant l'assemblée des dieux, permet de supprimer certains détails qui répugnent

FIG. 29. — NAISSANCE D'ATHÉNA.

(Sur un vase peint d'ancien style.)

à un art plus avancé. C'est ainsi qu'elle est représentée sur un vase de la collection Feoli, et on imagine volontiers que Phidias s'était inspiré de cette troisième phase du mythe, pour exécuter le fronton oriental du Parthénon.

La dispute d'Athéna et de Poseidon, au sujet de l'Attique, était pour les Athéniens un mythe national; elle est souvent reproduite sur les vases peints, les monnaies et les camées; c'était le sujet du fronton occidental du Parthénon. Parmi les monuments conservés, il n'en est pas qui se rapprochent plus étroitement de l'œuvre de Phidias, qu'un beau vase orné de reliefs trouvé à Kertsch[1]. Athéna, vêtue d'une tunique verte, brandit sa lance; Poseidon tient par la bride le cheval qu'il vient de créer et que le jeune Érichthonios va dompter, guidé par la déesse. Entre les branches de l'olivier paraît Niké, souvent associée à Athéna, et qui se confond même avec elle.

Aux principaux attributs de la déesse se rattachent des légendes qui ont, elles aussi, leur cycle figuré. Le Gorgonéion placé sur l'égide est un trophée de la victoire remportée par Athéna sur Méduse, suivant la tradition attique. D'après la version argienne, il lui a été donné par Persée, dont elle a dirigé les coups. Quant au serpent qui s'enroule auprès du bouclier, c'est l'emblème d'Érichthonios, né de la terre après l'attentat qu'Héphaistos essaya d'accomplir sur la déesse. Athéna le recueillit et l'éleva pour le rendre immortel. Dans les scènes figurées retraçant cette légende, la sollicitude d'Athéna pour l'enfant nouveau-né lui prête un caractère presque maternel, qui apparaît déjà dans l'art archaïque. Une plaque de terre cuite estampée des premières années du ve siècle représente la déesse recevant

1. De Witte, *Monuments grecs* publiés par l'Association des études grecques, 1875.

l'enfant, que lui tend Gæa, vue à mi-corps ; c'est également le motif d'une statue du musée de Berlin, où Athéna porte Érichthonios dans son égide, avec une expression de profonde tendresse.

Nous ne pouvons signaler ici tous les mythes auxquels la déesse est mêlée ; ce cycle est fort vaste. Divinité guerrière, c'est elle qui assiste Héraklès dans ses travaux, comme sur les métopes d'Olympie ; elle prend une part active à la lutte des dieux contre les Géants. Personnifiant le génie inventif qui crée les arts, elle imagine la flûte, qu'elle rejette ensuite et dont Marsyas s'empare ; c'était le sujet d'un groupe de Myron, reproduit sur une monnaie et un bas-relief attiques. Suivant les attributions que lui donne la légende, son type lui-même peut subir des modifications. On sait qu'elle est souvent associée à la Victoire, et qu'elle était honorée sous le nom d'Athéna-Niké dans le temple de la Victoire Aptère. Dans ce cas, elle est parfois représentée ailée, ainsi que nous la montrent des monnaies[1]. Déesse secourable, elle est Athéna-Hygieia. Il est à peine besoin de rappeler l'anecdote d'après laquelle elle indiqua en songe à Périclès le remède qui guérit un ouvrier tombé d'un échafaudage en travaillant aux Propylées. Une statue élevée sur l'Acropole était consacrée à Athéna-Hygieia[2]. Il est possible qu'on retrouve les traits de la déesse figurée sous cet aspect dans une tête antique ajustée à une statue d'Hygie, au Vatican : elle

[1]. Imhoof Blumer, *Die Flügelgestalten der Athena und Nike auf Münzen*; Numismat. Zeitschrift, 1871.

[2]. Inscription d'une base de statue, signée Pyrrhos. C. I. A., n° 335.

porte une stéphané ornée d'un Gorgonéion et de deux serpents. Mais ces variantes, qui s'expliquent par l'extrême subtilité de l'esprit grec, ne sauraient altérer profondément le type classique de la déesse. Dans les monuments appartenant à la pure tradition hellénique, Athéna est toujours la vierge aux traits charmants et sévères, à l'expression méditative; elle est l'idéal parfait qui résume les plus hautes qualités du génie athénien.

CHAPITRE IV

APOLLON

A. Feuerbach : *Der Vaticanische Apollon*, 1855. — Stephani : *Apollon Boedromios*, 1860. — Wieseler : *Der Apollon Stroganoff*, 1861. — Cf. l'article de M. de Ronchaud : *Apollon*, dans le *Dictionnaire des Antiquités grecques et romaines* de MM. Daremberg et Saglio. — Sur les plus anciennes représentations d'Apollon, voir l'article de Vischer, dans les *Nuove Memorie dell' Instituto di Corr. archeologica*, 1865, p. 399.

§ I. — Type figuré d'Apollon

Le mythe d'Apollon a été pour l'imagination grecque une source infiniment riche de légendes variées et brillantes. Nous n'essayerons pas d'énumérer en détail tous les caractères attribués au dieu, et que traduisent les différentes épithètes ajoutées à son nom. Il suffira de rappeler qu'il est tout d'abord le dieu solaire éclatant de lumière *(Phœbos)*, l'archer céleste, dont la puissance est redoutable, mais dont l'action bienfaisante peut aussi éloigner des mortels les maux qui les menacent *(Alexikakos)*. Il est le médecin divin, qui a communiqué sa science à son fils Asclépios, et que les

hommes invoquent comme un dieu secourable *(Epicourios)*. C'est le dieu de l'harmonie, le guide du chœur des Muses, l'inspirateur des poètes, qui peut donner aux hommes le don prophétique. A peine est-il né sous le palmier de Délos qui abrite sa mère Latone, qu'il s'écrie : « Donnez-moi une lyre aux doux sons et un arc recourbé, et mon oracle fera connaître aux humains les véritables desseins de Zeus [1]. » Enfin, il est encore le dieu pasteur *(Nomios)*, et le dieu *Delphinien*, protecteur de la navigation.

Ces attributions multiples ne peuvent être exprimées que par un art déjà fort avancé. Aussi les premières représentations du dieu n'échappent-elles pas au caractère de rudesse naïve qui est le propre de l'art primitif. Apollon Agyieus, considéré comme dieu tutélaire et protecteur des chemins, est figuré à l'origine par un simple pilier conique. Une de ses plus anciennes idoles, celle d'Amyklae, le montrait sous la forme d'une colonne à laquelle on avait ajusté des pieds, une tête coiffée du casque, et des mains tenant l'arc et la lance. A Sparte, on voyait une singulière image du dieu, avec quatre bras et quatre oreilles ; c'est elle sans doute qui se trouvait reproduite sur un bas-relief de Sparte aujourd'hui détruit, et dont Ross a laissé la description : « Le bras droit supérieur tient un bout de vêtement sur l'épaule ; l'inférieur une branche d'oliver contre laquelle se dresse un serpent. Le bras gauche supérieur tient un arc ; l'inférieur une coquille plate [2]. »

1. *Hymne homérique à Apollon Délien*, v. 131.
2. Voir Le Bas et Foucart, *Inscr. du Péloponnèse*, n° 180.

Lorsqu'à ces essais informes succèdent des œuvres où apparaît une recherche consciencieuse du type plastique, c'est dans les pays doriens, où Apollon est honoré comme dieu national, que se produisent les premiers efforts. Vers la L[e] olympiade, Dipoinos et Skyllis exécutent pour Sicyone une statue d'Apollon groupée avec d'autres statues de dieux, dans une scène qui représentait sans doute la lutte avec Héraklès pour le trépied de Delphes, et la scène de réconciliation. L'influence des deux maîtres crétois sur le développement de ce type figuré ne paraît pas douteuse, et l'on a pu rattacher à leur école quelques-unes

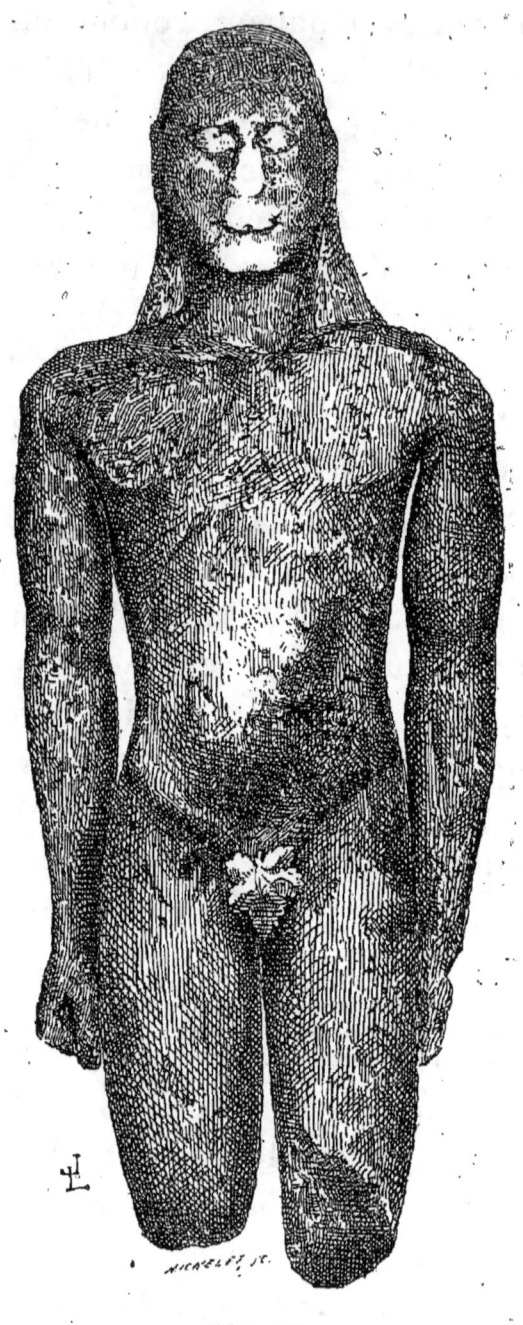

FIG. 30.
APOLLON D'ORCHOMÈNE.
(Musée d'Athènes.)

des plus anciennes statues en marbre représentant Apol-

lon. Ces marbres forment une série déjà nombreuse, et montrent les étapes successivement franchies par l'art archaïque pendant la première moitié du vi^e siècle. Les statues d'Apollon qui accusent la date la plus reculée sont celles de Théra et d'Orchomène, au musée d'Athènes, et celles d'Actium, conservées au Louvre. L'Apollon d'Orchomène, qu'on peut prendre comme exemple, rappelle encore les traits sous lesquels Diodore décrit la statue de bois d'Apollon Pythien, exécutée au vii^e siècle par les Samiens Théodoros et Téléclès; les mains étendues le long du corps, le dieu est figuré dans l'attitude de la marche; le modelé rappelle encore, par ses plans à arêtes vives, le travail du bois. C'est le type qui est en vigueur vers l'année 565. Bientôt les disciples formés par les maîtres crétois, qui voyagent dans toute la Grèce, vont perfectionner ce type tout à fait primitif, et l'Apollon de Ténéa, en dépit de la raideur du style, montre quels sont les progrès accomplis vers le milieu du vi^e siècle. Le type des figures d'Orchomène et de Ténéa est aussi bien celui des premières statues d'athlètes que des statues d'Apollon ; aussi a-t-on pu élever des doutes sur le nom qu'il convient de leur attribuer [1]. Néanmoins le fait qu'on en a trouvé d'analogues à Délos, et que les statues d'Actium proviennent d'un sanctuaire d'Apollon; le témoignage d'une peinture de Pompéi montrant une figure de tous points semblable derrière un autel, comme un monument du culte, per-

1. M. Milchhöfer (*Arch. Zeitung*, 1881, p. 54), reconnaît dans l'Apollon de Ténéa une statue funéraire.

mettent de reconnaître dans la plupart de ces marbres des représentations d'Apollon. Tel que le conçoivent les premiers maîtres doriens, Apollon a les formes robustes d'un athlète; il porte la chevelure longue et peignée avec soin, à l'ancienne mode hellénique. C'est ainsi que le dépeint l'Hymne homérique : « Le dieu était semblable à un homme plein de sève et de vigueur dans l'éclat de la première jeunesse; une chevelure flottante se déroulait sur ses larges épaules[1]. »

L'art archaïque respecte fidèlement la tradition des écoles primitives. Ainsi la statue d'Apollon exécutée pour le temple de Délos par deux élèves des Crétois, Tektaios et Angélion, et figurée sur une monnaie de bronze d'Athènes, était de tous points conforme au type que nous venons de décrire; d'une main le dieu tenait un arc, de l'autre il portait le groupe des trois Kharites[2]. Mais le monument le plus important pour la période archaïque est la statue faite par Kanakhos, et consacrée dans le temple de Didymes, près de Milet, vers la fin du vie siècle, avant le passage des Perses qui l'emportèrent à Ecbatane; elle ne fut rendue aux Milésiens qu'au temps de Séleucus Nicator. Plusieurs monnaies de Milet montrent la statue telle que la décrit Pline, tenant l'arc, et portant un faon sur la paume de la main droite étendue. Nous possédons en outre des

[1]. *Hymne à Apollon Pythien*, v. 271.
[2]. C'est sans doute la statue que Pausanias vit encore en place. Dans un inventaire du temple, qui se place vers l'année 180 av. J. C., il est fait mention de couronnes d'or offertes à la statue. Homolle : *Comptes des hiéropes du temple d'Apollon Délien. Bull. de Corr. hell.*, 1882.

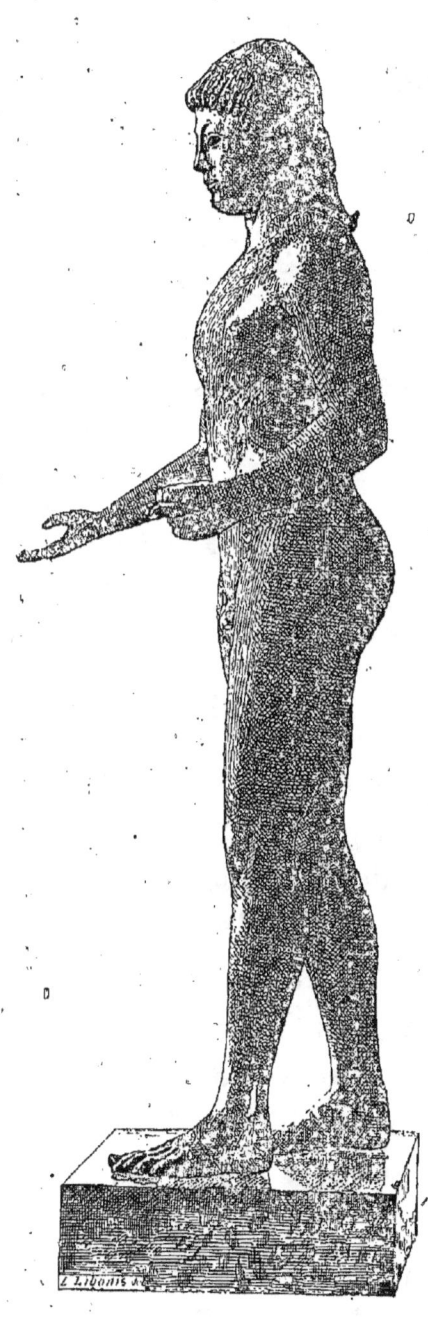

FIG. 31.
APOLLON DIDYMÉEN.
(Bronze du Louvre.)

réductions antiques de l'Apollon de Didymes, telles que le bronze Payne-Knight, à Londres, celui de Scala Nova, au Cabinet de Paris, et enfin le bronze de Piombino au Louvre, qui peut, mieux que tout autre, nous renseigner sur l'œuvre du maître sicyonien. Le dieu, tel que le représente le bronze du Louvre, est nu ; aucun vêtement ne couvre son corps aux formes robustes, qui semblent copiées sur nature. La chevelure, courte et bouclée par devant, se réunit par derrière en une masse épaisse, attachée par un ruban ; les yeux étaient d'argent, ou de pierres précieuses enchâssées. L'Apollon de Kanakhos ne trahit pas encore le souci de prêter au dieu une physionomie idéale ; le visage a le sourire banal des statues archaïques, et il en est de même pour les représentations d'Apollon qui datent de la même période. Rien, par exemple, ne distingue,

pour l'expression du visage, la tête d'Apollon en bronze trouvée à Herculanum des têtes de guerriers du fronton d'Égine. C'est par l'attitude, par les attributs, par les formes générales du corps qu'on reconnaît les représentations archaïques d'Apollon. On a pu ainsi, avec toute vraisemblance, attribuer le nom de ce dieu à une série de petits bronzes, d'un caractère votif, conservés dans nos musées[1]. Nous citerons celui du musée de Berlin, qui porte une dédicace : « Deinagorès m'a dédié à Apollon qui lance au loin ses traits. »

Il est hors de doute que les maîtres précédant Phidias de quelques années introduisent plus de variété dans le type d'Apollon. Nous ne connaissons que par les textes l'Apollon *Alexikakos* de Kalamis, ou les statues exécutées par Myron pour Éphèse et Agrigente; mais celle de Pythagoras de Rhégion, qui représentait le dieu perçant de ses flèches le serpent Python, est peut-être reproduite sur des monnaies de Crotone. A coup sûr, une telle œuvre exigeait déjà une souplesse et un mouvement qui n'ont rien de commun avec la raideur d'exécution des écoles anciennes. Vers cette époque, le type d'Apollon vêtu de la robe ou de la chlamyde apparaît dans l'art. Sur des bas-reliefs de Thasos conservés au Louvre, et datant des premières années du v⁰ siècle, Apollon porte la tunique talaire, et le manteau agrafé sur les épaules, ou *épomis*. Il est de même complètement vêtu de la longue robe sur des ex-voto consacrés par des vainqueurs aux jeux pythiques,

1. Voir J. de Witte : *Revue archéologique*, 1873, p. 149 et suiv.

et qui, pour être d'une date plus récente, n'en accusent pas moins l'imitation d'un style encore empreint d'archaïsme. Ailleurs, dans des scènes où le caractère guerrier du dieu prédomine, les artistes lui donnent pour vêtement une pièce d'étoffe légère, à plis très fins, dont les bouts se terminent en queue d'aronde, et qui flotte comme une écharpe. C'est le costume porté par Apollon sur les bas-reliefs de style archaïsant qui représentent la dispute du trépied de Delphes, et sur les vases peints de style sévère où il est mêlé à des scènes de combat.

On est fort peu renseigné sur les modifications que l'école de Phidias a pu faire subir au type ancien d'Apollon. Comment le maître athénien avait-il conçu son Apollon *Parnopios*, consacré près du Parthénon, en souvenir d'une invasion de sauterelles qui avait désolé l'Attique ? Les textes sont muets sur ce point. Il faut arriver jusqu'à la nouvelle école attique du IVe siècle pour trouver, dans l'œuvre de Scopas et de Praxitèle, des conceptions nouvelles qui donneront au type du dieu son développement le plus complet. L'Apollon Sminthien de Scopas ne nous est connu que par les monnaies d'Alexandria Troas ; mais nous pouvons mieux apprécier l'Apollon Citharède du maître parien. On sait que cette statue, exécutée pour les Rhamnusiens, et transportée plus tard à Rome, est celle qu'Auguste consacra sur le Palatin, après la victoire d'Actium. Grâce au témoignage des monnaies frappées sous l'empire, on a pu reconnaître une réplique de cette œuvre dans l'Apollon Musagète du Vatican. Le sculpteur parien semble avoir renouvelé l'ancien type du

FIG. 32. — APOLLON MUSAGÈTE.

(Rome : Vatican.)

dieu Citharède, en lui prêtant un air inspiré, une attitude pleine de mouvement. La longue robe pythique dont le dieu est vêtu flotte autour de son corps ; il s'avance d'un pas rapide : c'est le dieu des combats musicaux. Si la statue de Scopas se rattache, au point de vue des attributs, à l'ancienne tradition hellénique, l'Apollon Sauroctone de Praxitèle montre le dieu sous des traits nouveaux. Trois copies conservées nous permettent de restituer l'œuvre du maître athénien ; le bronze de la villa Albani, et les deux marbres du Louvre et du Vatican semblent être des répliques fidèles[1]. Ici, le dieu a l'aspect d'un jeune homme, presque d'un enfant, aux formes sveltes et délicates ; le visage animé par un sourire malicieux, il va percer d'une flèche un lézard qui grimpe le long du tronc d'arbre où le dieu s'appuie. Cette conception, qui fait allusion soit à un mythe étranger, soit à une légende sicilienne, est sans doute un fait isolé dans le cycle figuré d'Apollon ; mais il n'est pas douteux que Praxitèle ait contribué à faire prévaloir, dans les représentations du dieu, le caractère de jeunesse et de grâce que traduisent plusieurs statues d'une date plus récente.

Nous ne nous attarderons pas à énumérer tous les artistes postérieurs à Scopas et à Praxitèle, qui ont pu représenter Apollon. Il importe seulement de remarquer qu'au IV^e siècle, tous les traits essentiels du type d'Apollon sont fixés ; l'art n'a plus rien à créer. Les

1. Voir la notice de M. Rayet, dans les *Monuments de l'Art antique*, 11^e livraison : *Apollon sauroctone*.

FIG. 33. — APOLLON SAUROCTONE.
(Rome : Vatican.)

différentes attributions du dieu sont assez nettement accusées par la plastique pour qu'on puisse classer ses représentations figurées en plusieurs séries, où trouvent place les nombreuses statues conservées dans nos musées.

Apollon victorieux, respirant l'orgueil du triomphe, est figuré dans une statue célèbre qui a passé longtemps, sur la foi de Winckelmann, pour le chef-d'œuvre de l'art antique : c'est l'Apollon du Belvédère, au Vatican. Un sculpteur moderne a restauré la main droite comme si elle tenait un arc, et on a longtemps interprété ce marbre comme un Apollon armé de l'arc et combattant contre Python ou Tityos. Cette opinion est aujourd'hui abandonnée. On possède des bronzes qui paraissent être des répliques de la même œuvre, et montrent le dieu tenant de la main droite un objet qui ressemble à une peau d'animal ; tels sont l'Apollon de la collection Stroganoff, et le bronze de la collection Pulzky. Il est donc permis de croire que la statue du Belvédère portait de la main droite l'égide avec la tête de Méduse. Faut-il aller plus loin, et supposer que la statue originale, dont le marbre du Vatican n'est qu'une copie, avait été exécutée en souvenir du siège de Delphes par les Gaulois, alors que le dieu apparaissant au milieu du combat, mit en fuite les assaillants ? Doit-on dès lors attribuer à l'original une date postérieure à l'année 279 avant J.-C.? Sans vouloir trancher la question, on peut admettre sans témérité que cette statue tant admirée n'est qu'une copie romaine d'un original exécuté après Lysippe. Qu'on y voie un Apollon *Kallinikos* vainqueur de Python, ou un Apollon *Boedromios* défendant son temple contre

les Gaulois, la statue du Vatican ne nous en offre pas moins un exemple frappant du dieu représenté dans son rôle guerrier. Les formes du corps sont élancées et sveltes ; une légère chlamyde flotte sur l'épaule gauche. Le visage, encadré par les boucles d'une épaisse chevelure relevée sur le front, présente les traits classiques que l'art prête au dieu à partir de la nouvelle école attique. C'est ainsi qu'on a pu rapprocher du marbre du Vatican plusieurs monuments de la période hellénistique, comme la tête d'Apollon de l'ancienne collection Pourtalès, conservée au Musée Britannique.

Les statues d'Apollon au repos forment une seconde série.

Dans cette classe de monuments, les traits distinctifs du dieu sont la nonchalance élégante de l'attitude, des formes moins viriles, une grande expression de calme et de douceur. On peut prendre pour type de cette série l'*Apollino* de Florence, qui paraît être la copie d'une œuvre du ive siècle, et qui montre le dieu s'appuyant contre un tronc d'arbre, le bras droit relevé au-dessus de la tête, par un geste plein d'abandon. La main droite tenait l'arc ; c'est du moins ainsi qu'Apollon au repos est figuré sur une monnaie d'Athènes. Au même ordre de représentations appartient l'Apollon dit *Lycien* du musée du Louvre, qui fait songer à la statue placée près du Lycée d'Athènes et décrite par Lucien ; l'attitude semblait indiquer que le dieu se reposait de ses combats et de ses fatigues[1].

L'Apollon au griffon du Capitole forme la transition

1. Lucien : *Anacharsis*, p. 551, éd. Didot.

avec les représentations du dieu Citharède. Ici, il est encore au repos, mais il a déjà saisi la lyre et semble se préparer à guider le chœur des Muses. Dieu de la musique, il est tel que nous le montre la statue de Scopas, le plus souvent vêtu de la longue robe pythique, d'autres fois nu comme dans la statue de l'Apollon au cygne du Capitole. C'est le dieu des chants harmonieux et des luttes musicales, celui « que l'aède au doux langage, s'accompagnant de la lyre sonore, chante le premier et le dernier [1] ».

Enfin la dernière série comprendrait les images où le caractère bienveillant du dieu est traduit par un attribut significatif, comme la patère qu'il tient à la main. Il est permis de croire qu'une des statues du temple de Delphes le représentait ainsi. Pausanias parle d'une statue d'or placée dans le sanctuaire du temple; c'est sans doute celle qui figure sur des monnaies delphiennes de l'époque impériale : le dieu, tenant la patère, semble accueillir avec faveur les prières des fidèles. Cette statue était placée dans la partie la plus reculée du temple, à côté de l'image d'ancien style représentée sur les ex-voto des vainqueurs aux jeux pythiques.

§ II. — Mythes figurés d'Apollon.

Les scènes mythologiques auxquelles le dieu est mêlé sont fort nombreuses; nous citerons seulement celles qui se rattachent le plus étroitement à sa légende, et qui ont été traitées par les artistes avec le plus de

1. *Hymne homérique*, XX.

prédilection. On sait comment, après sa naissance sous le palmier de Délos, Apollon s'élance au milieu des Olympiens, et se dirige ensuite vers le vallon de Crissa; comment il perce de ses flèches le serpent Python, gardien de l'antique oracle de Pytho, et établit à Delphes son propre culte et son oracle prophétique. L'ensemble de cette légende a souvent inspiré les artistes, qui ont retracé les deux phases du mythe[1]. De nombreux monuments, statues, médailles ou peintures de vases, montrent la première scène : c'est Latone, portant dans ses brasses deux enfants, Apollon et Artémis, et fuyant effrayée devant le monstre,

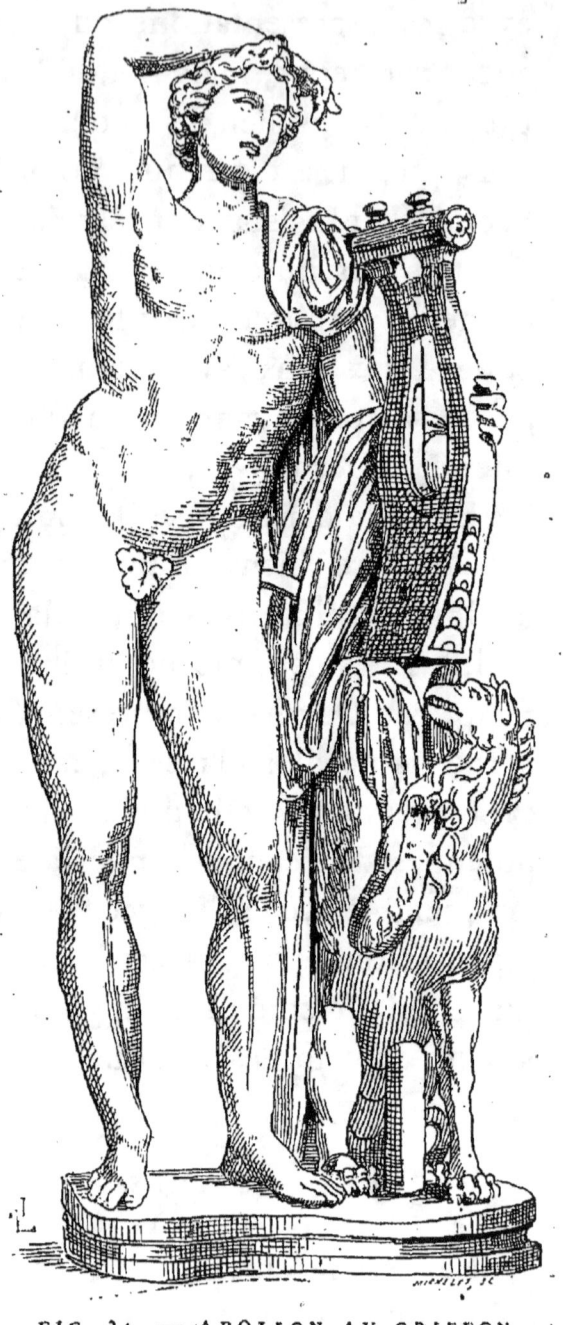

FIG. 34. — APOLLON AU GRIFFON.
(Rome : Capitole.)

1. Voir Schreiber : *Apollon Pythoktonos*, Leipzig, 1879.

qui sort de l'antre delphique. Il y avait à Delphes même, à l'endroit où la tradition religieuse et poétique plaçait cette scène, un groupe de bronze qui la représentait [1]. La mort de Python, succombant sous les traits du jeune dieu, constitue la seconde phase. On sait déjà que Pythagoras de Rhégion avait traité ce sujet, qui figurait aussi sur une des colonnes ornées de reliefs du temple d'Apollonis à Cyzique, construit par Attale II.

Les épreuves subies par Apollon après le meurtre de Python, sa fuite à Tempé, sa purification, sa servitude chez Admète, tiennent une place plus importante dans sa légende religieuse que dans son cycle figuré. Il en est de même de son voyage annuel dans les régions du Nord, qui se rattache à la tradition delphique. Au début de l'hiver, Apollon quitte Delphes pour le pays mystérieux des Hyperboréens, où règne une lumière constante, et qui échappe aux rigueurs de l'hiver : c'est le départ ou l'*Apodémia* du dieu. Au printemps, il revient dans ses sanctuaires : c'est le retour, ou l'*Épidémia*. Des peintures de vases le montrent abordant près du palmier de Délos, monté sur un cygne ou sur un griffon, animal légendaire, gardien des trésors cachés dans les régions boréales. Si les scènes de cette nature nous sont surtout connues par les peintures céramiques, la dispute du trépied de Delphes est un des épisodes de la légende d'Apollon que la plastique a le plus souvent représentés [2]. Faut-il rappeler quelle fut l'occasion de

1. Athénée : XV, 701.
2. Voir Panofka : *Annali*, II, p. 205. — Wieseler : *Über den delphischen Dreifuss*. — Welcker : *Alte Denkmæler*, II, p. 298.

cette lutte ? On racontait qu'Héraklès, atteint d'une maladie envoyée par les dieux après le meurtre d'Iphitos, était venu consulter l'oracle de Delphes ; la Pythie refusant de lui répondre, il avait dérobé le trépied sacré qu'Apollon lui disputa, jusqu'à ce que la foudre de Zeus vînt séparer les combattants. De tout temps, cette scène a été fort en faveur auprès des artistes. Avant l'olympiade LXXX, des maîtres archaïques la représentent dans un groupe votif consacré à Delphes par les Phocidiens. Le même sujet figure sur une série déjà longue de bas-reliefs, tels que la base de trépied conservée à Dresde, et le relief de bronze trouvé à Dodone que nous reproduisons ici. Le style archaïsant ou hiératique de ces sculptures, où une sorte de type consacré est respecté à dessein, indique qu'elles ont un caractère votif ou religieux ; c'est ainsi que la base sculptée de Dresde a pu former le socle d'un trépied votif, consacré par un vainqueur à la course au flambeau (ἀγὼν λαμπαδοῦχος).

Considéré comme le dieu redoutable, armé de l'arc et des flèches, Apollon est figuré dans un grand nombre de compositions, la lutte avec les Aloïdes, le meurtre des enfants de Niobé, etc. Dans son rôle de dieu de la musique, et associé aux Muses ou aux Nymphes, il est aussi mêlé à des scènes qui ne sauraient être énumérées en détail. Mais nous ne pouvons passer sous silence sa lutte musicale avec le Silène Marsyas, qui avait osé comparer sa flûte à la lyre divine. Le châtiment infligé au vaincu, écorché vif sous les yeux d'Apollon, a été souvent représenté ; une statue du musée de Florence, qui est sans doute la copie d'un original célèbre, montre

98 MYTHOLOGIE FIGURÉE DE LA GRÈCE.

Marsyas attaché au tronc d'un pin, le corps allongé, les

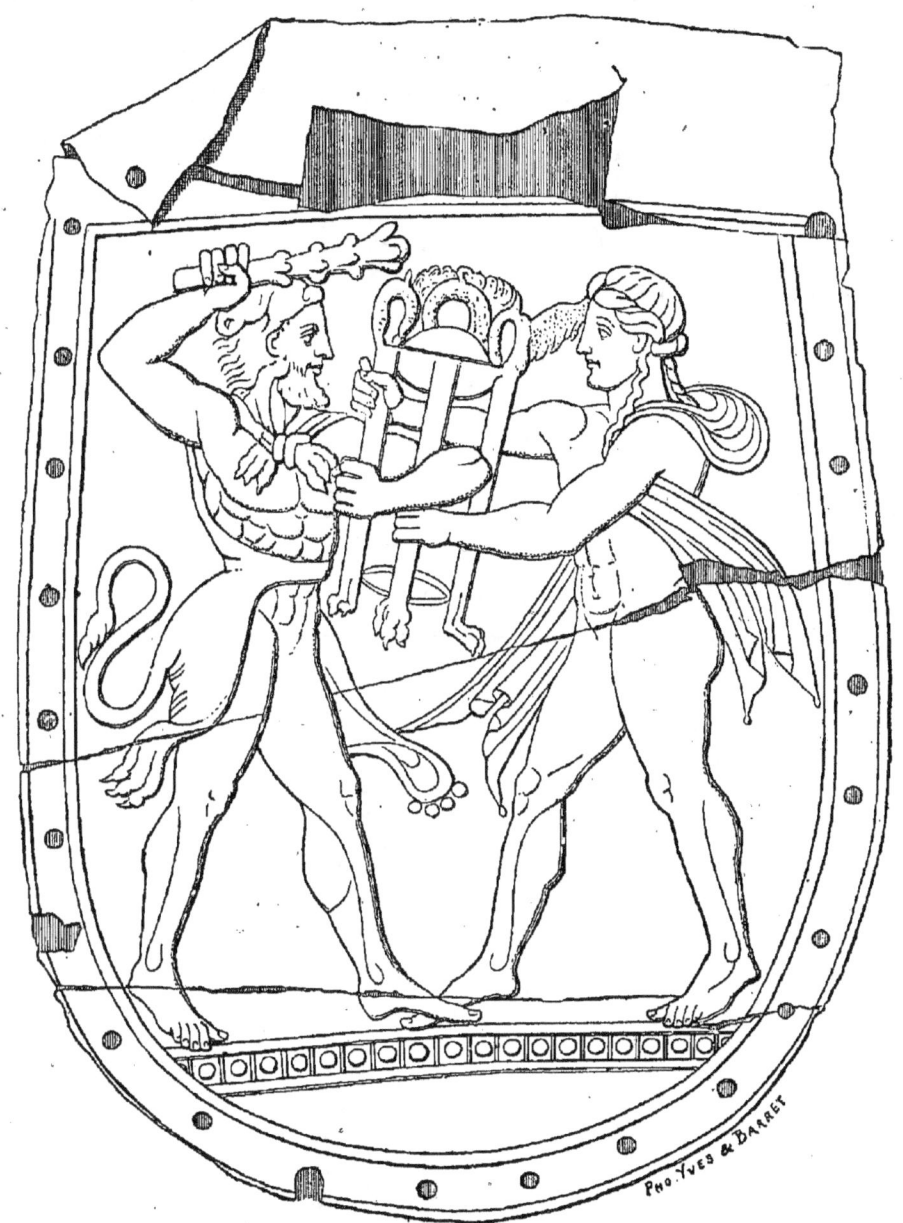

FIG. 35. — LA DISPUTE DU TRÉPIED DE DELPHES.
(Relief de bronze trouvé à Dodone.)

bras maintenus par des liens[1]. Cette légende ne fait que

1. Voir, sur les représentations de Marsyas, Michaelis: *Annali dell' Instituto*, 1858, p. 317.

traduire la supériorité attribuée, dans les concours delphiques, à la musique dorienne, dont la lyre est l'instrument par excellence. Il fallut la victoire remportée aux jeux pythiques par l'aulète argien Saccadas, pour réconcilier Apollon avec la flûte ; mais il reste toujours, dans son rôle musical, le dieu « à la cithare d'or, qui rend sous son archet des sons harmonieux [1] ».

1. *Hymne homérique,* v. 185.

CHAPITRE V

ARTÉMIS

(DIANE)

Müller-Wieseler : *Denkmæler den Alten Kunst*, 2ᵉ édition. T. II, p. 211 et suiv. — Braun : *Kunstmythologie*.

§ I. — Type figuré d'Artémis.

Dans l'*Odyssée*, le poète homérique dessine en quelques traits la noble figure de la déesse sœur d'Apollon : « Telle qu'Artémis, fière de ses flèches, marche à travers les montagnes, ou sur le long Taygète, ou sur l'Érymanthe, et se réjouit de poursuivre les sangliers et les cerfs rapides ; autour d'elle se jouent les Nymphes, filles de Zeus qui tient l'égide, habitantes des champs, et Latone se réjouit en son cœur[1]. » Ce rôle de chasseresse est le caractère dominant de l'Artémis hellénique. Divinité dorienne, comme Apollon, Artémis est la vierge austère, à la puissance parfois meurtrière, mais dont l'activité se tourne le plus souvent vers les occupa-

1. *Odyssée*, VI, 102.

tions de la chasse. Le croissant lunaire, qui est parfois son attribut, rappelle assez quelles sont ses origines mythiques. Bien que Séléné, la déesse de la lumière lunaire, apparaisse de bonne heure comme une divinité distincte d'Artémis, la sœur d'Apollon n'en est pas moins une personnification fort ancienne de l'astre de la nuit.

Le caractère de gravité qui prévaut dans son culte lui donne une physionomie morale empreinte d'une grande noblesse. A travers tous les changements qu'a subis le type figuré d'Artémis, on retrouve la conception prédominante du caractère virginal. Grâce à des découvertes récentes, nous pouvons suivre le développement de ce type depuis les origines jusqu'au ve siècle; les statues que les fouilles de M. Homolle à Délos ont mises au jour forment une véritable série chronologique[1]. Nous avons déjà mentionné la curieuse reproduction en marbre d'un *xoanon* d'Artémis; c'est la plus ancienne des statues déliennes[2]. Artémis y est représentée sous des traits naïvement primitifs : les bras collés aux côtés, la chevelure répandue sur les épaules et divisée en quatre mèches, le corps serré dans une robe. L'inscription gravée sur la statue est nécessaire pour nous avertir que cette informe image est celle de « la déesse qui frappe au loin, et se plaît à lancer ses flèches ».

1. Voir Th. Homolle: *Les Fouilles de Délos*, dans les *Monuments grecs* de l'Association pour l'Encouragement des études grecques, 1878. Cf. *Bulletin de Corr. hell.*, 1879, p. 99 et pl. I, II, III et 1880, p. 29.

2. Voir notre *Introduction*, page 15 et fig. 3.

Cinq autres statues de Délos appartiennent à un art plus avancé. Elles reproduisent un type qui nous était déjà connu en partie par des marbres trouvés près de l'Acropole d'Athènes, et provenant d'un sanctuaire d'Artémis. Toutes ces statues procèdent d'une même conception : « Droites, immobiles, étroitement serrées dans un vêtement dont les plis régulièrement ordonnés tombent en lignes symétriques et parallèles, elles ont la majesté, le charme, en même temps que les inexpériences des œuvres primitives [1] ». La série des marbres de style archaïque permet d'apprécier quelle attitude et quel costume les maîtres anciens prêtaient à Artémis. La déesse est debout, comme dans la statue de Dontas et de Dorykleidas, exécutée pour l'Héraion d'Argos [2]; le corps droit, les jambes rapprochées, lui donnent un aspect rigide. De la main gauche, elle soulève un pan de sa robe, qui colle sur le côté droit, et dessine les formes. Quant au costume, il se compose d'une longue tunique à larges manches, faite d'une fine étoffe plissée. Par-dessus est jeté un himation attaché sur l'épaule droite et passé sous le bras gauche ; le bord supérieur se replie plusieurs fois sur lui-même, et traverse obliquement la poitrine, comme le ferait un baudrier. La chevelure se répand sur les épaules en une large nappe, et deux mèches ondulées tombent sur la poitrine.

Ces détails, reproduits avec persistance, caractérisent le type d'Artémis pour la période de l'archaïsme. Aussi

1. Homolle : *Les Fouilles de Délos*, p. 60.
2. Pausanias : V, 17, 1.

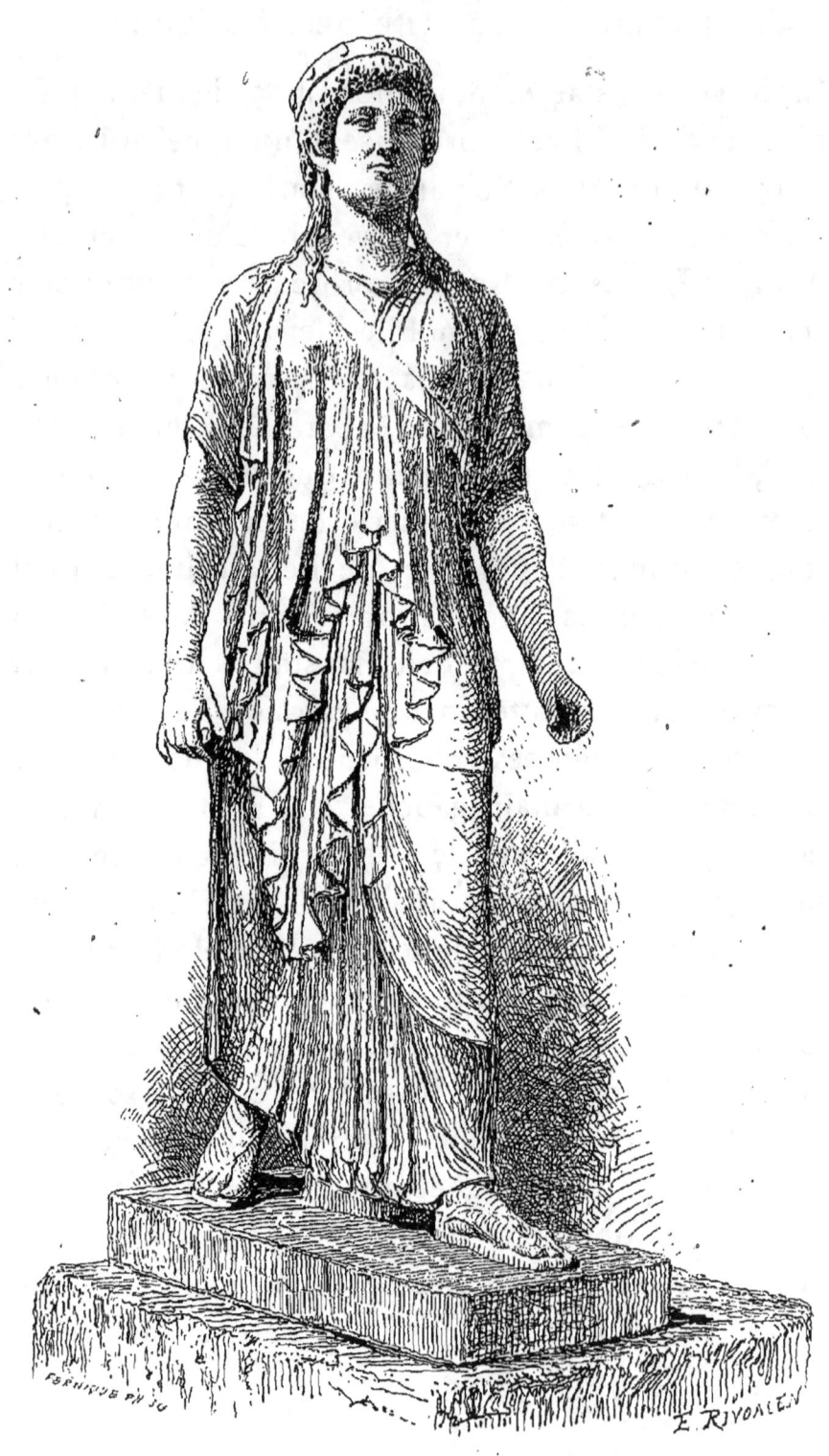

FIG. 36. — ARTÉMIS.
(Statue de style archaïque. Musée de Naples.)

les artistes se plaisent-ils à les accentuer dans les œuvres d'une date postérieure qui ne sont que des pastiches de l'ancien style. La statue du musée de Naples, trouvée à Herculanum, montre bien la préoccupation de donner au type de la déesse une sorte de saveur archaïque. Les éléments de la coiffure et du costume sont les mêmes que dans les marbres de Délos; mais le manteau est orné d'une riche bordure, et le baudrier remplace le bourrelet d'étoffe. En outre, la déesse est représentée marchant à pas rapides, et elle portait sans doute l'arc, qui ne figure pas dans les anciennes images, dépourvues d'attributs. Il est vraisemblable que ce type primitif d'Artémis était respecté dans les statues destinées au culte; on aimait à conserver dans les temples le souvenir des vieilles idoles chères à la foule. C'est ainsi que sur une monnaie d'or d'Auguste frappée en Sicile, on voit Artémis coiffée du modius et vêtue de la longue robe : M. Ch. Lenormant y a reconnu la statue consacrée dans l'Artémision d'Ortygie, près de Syracuse.

En même temps que la nouvelle école attique du IVe siècle modifie l'ancien type d'Apollon en lui attribuant des formes plus élégantes, elle fait subir à celui d'Artémis un changement analogue. Scopas, Praxitèle, Timothéos atténuent le caractère austère des anciennes représentations de la déesse. Faut-il réellement demander aux monnaies d'Anticyra la reproduction de la statue exécutée pour cette ville par Praxitèle ou par des artistes de son école[1] ? On conviendra tout au moins que la figure gravée sur ces monnaies rappelle de tous

1. Michaelis, *Arch. Zeitung,* 1876, p. 168.

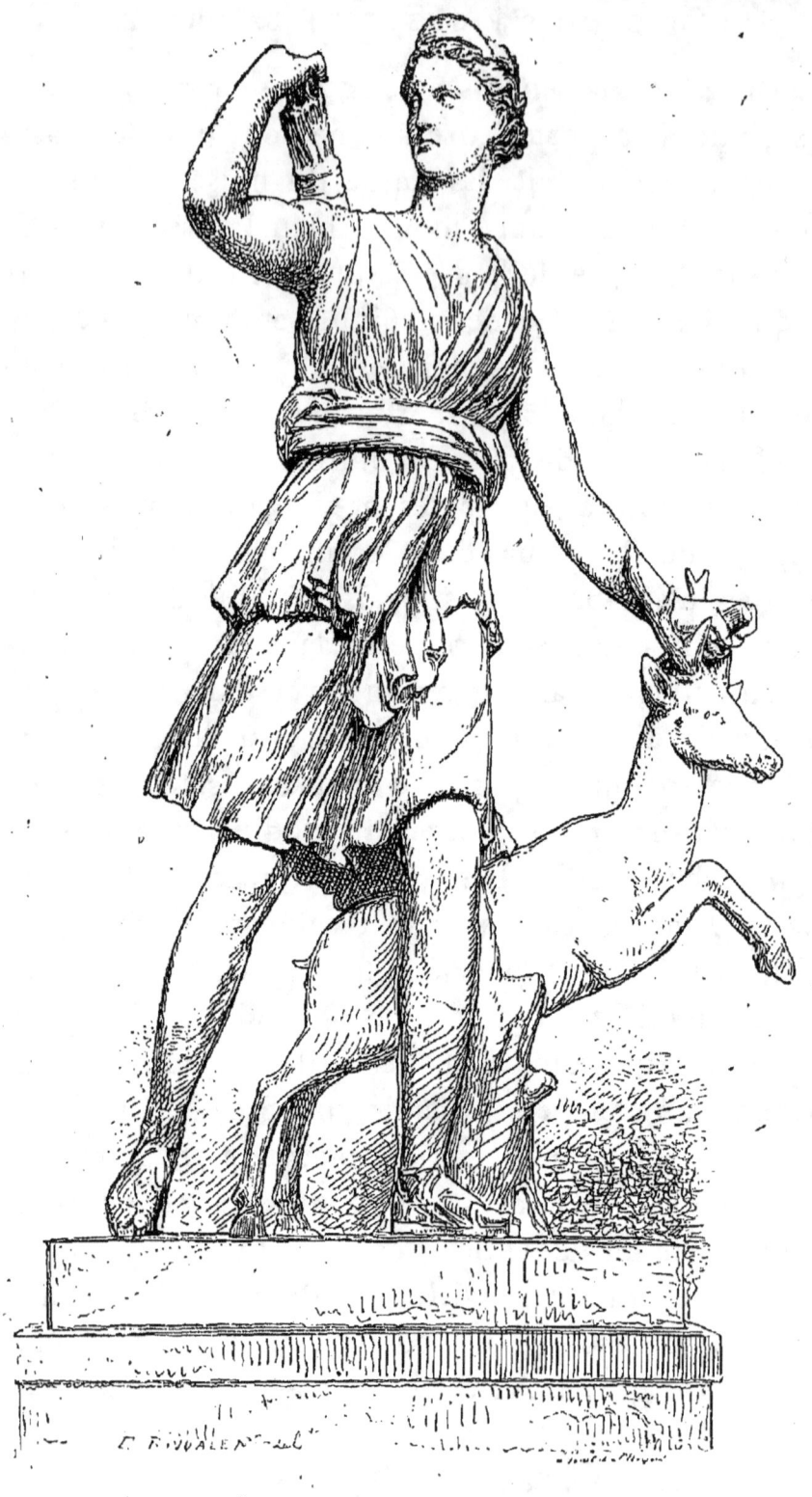

FIG. 37. — ARTÉMIS CHASSERESSE.

(Musée du Louvre.)

points le type créé sous l'influence de la nouvelle école. Dans l'art du IV^e siècle, comme dans celui des époques qui suivront, Artémis est la chasseresse agile, court-vêtue, armée de l'arc, à la chevelure relevée sur le sommet de la tête, en forme de crobyle. Les traits du visage, plus délicats et plus ronds que ceux d'Apollon, offrent cependant avec ceux-ci une singulière analogie. Il semble que les artistes se complaisent à traduire sous une forme féminine la figure idéale d'Apollon.

Parmi les monuments conservés qui se rapportent à ce nouveau type, la statue du Louvre, connue sous le nom de Diane de Versailles, est un des plus renommés[1]. Ce n'est pas qu'elle soit des meilleurs temps ; elle appartient sans doute aux premières années de l'époque impériale. Mais l'Artémis du Louvre reproduit un type connu et souvent traité, celui de l'Artémis chasseresse ou *Agrotèra*. La déesse, lancée dans une course rapide, et accompagnée par une biche qui court à ses côtés, s'apprête à tirer une flèche de son carquois ; la main droite, que le sculpteur moderne a posée sur la tête de la biche, devait tenir l'arc[2]. Au lieu de la longue robe des statues archaïques, elle porte le court chiton dorique, replié en diploïdion, et agrafé sur l'épaule ;

[1]. On sait que cette statue a été apportée de Rome en France sous François I^{er}. Restaurée par Barth. Prieur, elle fut placée à Versailles par Louis XIV, et rendue au Louvre l'an VI de la République.

[2]. On pensait alors à la biche cérynite. Il paraît prouvé que cette opinion est erronée. (Voir Welcker : *Akad. Kunstmuseum zu Bonn*, p. 57.) On a aussi voulu grouper la Diane de Versailles avec l'Apollon du Belvédère : cette théorie ne repose sur aucun fondement sérieux.

un himation enroulé serre sa taille, et passe sur l'épaule droite, formant à la fois une écharpe et une ceinture ; ses pieds sont protégés par des sandales. Ce motif de l'Artémis *Agrotèra* est un des plus familiers à l'art antique : on la représente dans diverses attitudes avec des attributs caractéristiques. Tantôt, comme la montre un petit bronze d'Herculanum, elle décoche une flèche ; elle est chaussée des endromides crétoises, à retroussis flottants, serrées par des lacets, et sur son chiton porte en sautoir une peau de faon, ou nébride[1]. Tantôt elle est au repos, se délassant des fatigues de la chasse ; c'est le sujet d'une charmante terre cuite grecque, de la collection Sabouroff[2] ; la déesse, accoudée sur un cippe, regarde distraitement son chien qui la caresse en allongeant le museau pour attirer son attention. Ailleurs, enfin, elle achève sa toilette et attache la chlamyde qui recouvre son chiton de chasse : on connaît ce motif par la belle statue de Gabies, conservée au Louvre.

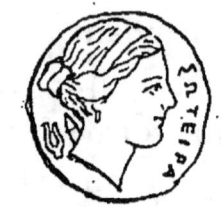

FIG. 38.
ARTÉMIS SOTEIRA.
(Monnaie de Syracuse.)

Si les flèches dont Artémis est armée menacent quelquefois les mortels et peuvent frapper les femmes de mort subite, elle est aussi adorée comme une divinité bienveillante. L'Artémis secourable ou *Soteira* a pour attributs le carquois fermé, et parfois même la lyre ; ces deux objets figurent sur une médaille de Syracuse, où

1. Cf. la description de Callimaque, *Hymne à Artémis*.
2. Kékulé. **Griech. Thonfiguren aus Tanagra**, pl. 17.

l'on voit la tête d'Artémis avec la légende ΣΩΤΕΙΡΑ. Sous ce nom, elle est associée à Apollon dans son rôle de dieu pacifique, dispensateur de l'harmonie. Dans la statuaire, cette conception est traduite par le geste de la déesse qui ferme son carquois, et porte la longue robe, au lieu du costume de chasseresse. Deux statues de Dresde et du Vatican se rattachant à cet ordre de représentations sont surtout remarquables par l'expression de douceur qui anime le visage de la jeune déesse.

On sait déjà de quelle souplesse et de quelle puissance d'analyse disposait l'esprit grec pour exprimer, par une légère modification de détail, par l'addition d'un attribut, tous les aspects d'une même divinité. Considérée comme déesse de la lumière, Artémis se reconnaît aux flambeaux qu'elle tient des deux mains. L'Artémis Soteira de Pagae en Mégaride, qui portait deux torches, dans la statue faite par Strongylion, forme une sorte de transition entre les représentations d'Artémis secourable et celles d'Artémis *Sélasphoros*. Ici les flambeaux rappellent, à n'en pas douter, son caractère lunaire. Ils étaient attribués à la déesse dans un certain nombre de statues destinées au culte, entre autres dans la statue d'or et d'ivoire de Calydon, qu'Auguste envoya aux habitants de Patrae. C'est comme déesse Sélasphoros qu'Artémis est figurée sur les ex-voto delphiques où elle s'avance derrière Apollon, tenant un long flambeau ; et s'il faut en croire un joli passage d'Héliodore, le costume et les attributs de la prêtresse de Delphes auraient été ceux mêmes que porte la déesse sur ces monuments du culte pythien. « De la main gauche, dit le romancier grec, la prêtresse tenait un arc doré ; un carquois était

suspendu à son épaule droite. De l'autre main, elle portait un petit flambeau allumé, et sous cet accoutrement, l'éclat de ses yeux faisait pâlir celui des torches[1]. »

FIG. 39. — LATONE, ARTÉMIS ET APOLLON.

(Ex-voto delphique.)

§ II. — DIVINITÉS ASSIMILÉES A ARTÉMIS.

L'Artémis hellénique n'a de commun que le nom avec d'autres divinités étrangères qui se sont confondues avec elle, et qui s'en distinguent cependant par leur origine et par leur nature. Les Grecs eux-mêmes ont favorisé ces sortes d'assimilations, en donnant aux divinités barbares les noms des divinités grecques qui leur

1. Héliodore : *Ethiopiques*, III, 4.

paraissaient s'en rapprocher le plus : les déesses lunaires des cultes étrangers sont facilement devenues des Artémis. Ainsi les Thraces adoraient une divinité indigène d'un caractère lunaire, Bendis ; Hérodote traduit son nom par celui d'Artémis [1]. D'autre part, les Thraces eux-mêmes, en subissant l'influence hellénique, s'emparent du quiproquo des Grecs et donnent à leur déesse les traits d'Artémis. Cette fusion explique la présence en Thrace, sur les rochers de Philippes, de sculptures représentant le type classique de l'Artémis grecque. C'est sans doute la Bendis thrace qui pénètre de bonne heure dans l'Hellade, grâce aux Orphiques, sous le nom d'Hécate [2]. Elle devient une divinité grecque, apparentée à Artémis et se confond quelquefois avec elle. Mais le caractère sombre et mystique du culte d'Hécate lui donne surtout un rôle infernal : c'est dans le chapitre relatif aux divinités de l'Enfer que nous étudierons ses représentations figurées.

L'assimilation entre dieux grecs et dieux étrangers pouvait aussi avoir pour point de départ un simple jeu de mots. C'est ce qui arriva pour Artémis brauronienne, honorée en Attique dans le sanctuaire de Brauron et sur l'Acropole d'Athènes. On la considérait comme originaire de la Tauride ; une image fort ancienne de la déesse, conservée dans le temple de Brauron, avait,

1. Hérodote : V, 7.
2. Le culte de Bendis elle-même est apporté plus tard en Grèce, surtout en Attique. On sait qu'Aristophane combattit dans les *Lemniennes* cette invasion d'un culte barbare. Bendis avait au Pirée un sanctuaire fréquenté surtout par la population flottante qui restait en dehors du culte officiel. On y célébrait ses fêtes, les *Bendideia*. Voir P. Foucart : *Les associations religieuses en Grèce*.

d'après la légende, été rapportée du pays des Taures par Oreste et Iphigénie. Comment la sombre et cruelle déesse de Tauride avait-elle pu se transformer en une Artémis grecque? Par une confusion de mots. L'Artémis brauronienne n'est autre que l'Artémis tauropole de Lemnos, adorée à Amphipolis, à Samos, etc., et transportée à Brauron à une date fort ancienne. Les monnaies d'Amphipolis nous font comprendre le sens de ce surnom de *tauropolos* ou de *taurique,* que la déesse devait

FIG. 40.

ARTÉMIS TAUROPOLE.
(Monnaie d'Amphipolis.)

à ses attributs : deux cornes de taureau formant le croissant lunaire. L'épithète fut rapprochée du nom géographique de la Tauride, et la déesse brauronienne fut assimilée à la divinité des Taures.

En Asie Mineure, même confusion avec la grande déesse d'Éphèse, dont l'origine est toute asiatique. Le caractère lunaire commun à la divinité éphésienne et à Artémis a pu faciliter l'assimilation. Mais là s'arrêtent les analogies. Déesse féconde et nourricière, l'Artémis éphésienne ne rappelle nullement la vierge dorienne. L'art la représente coiffée du polos, les deux mains ouvertes et étendues, la poitrine chargée de nombreuses mamelles; son corps est enfermé dans une gaine historiée de zones sculptées, où apparaissent des têtes d'animaux, cerfs, lions et taureaux. La diffusion et la popularité de son culte, qui pénètre jusqu'à Marseille, grâce aux colonies grecques, expliquent la fréquence de ses

représentations figurées. Dans une autre région de l'Asie Mineure, à Perga, en Pamphylie, on trouve également une divinité assimilée à Artémis, et presque semblable à la déesse d'Éphèse.

Mais la confusion la plus étrange est celle qui s'établit entre Artémis et une divinité originaire de Perse, Anahit, ou Anaïtis, devenue pour les Grecs l'Artémis persique[1]. Des monuments grecs fort anciens nous montrent déjà le type de cette déesse introduit dans l'art : à ses épaules sont attachées des ailes recoquillées ; elle tient d'une main une panthère, de l'autre un lion. Cette figure, qui n'a rien d'hellénique, était souvent traitée par les artistes de la période gréco-orientale. Elle était sculptée sur le coffre de Kypsélos ; nous la retrouvons sur des pendeloques de collier découvertes dans la nécropole rhodienne de Camiros et sur le vase François. Bien plus, l'art étrusque s'en est emparé. Ce motif décore des vases noirs de Chiusi, et, à une date plus récente, des terres cuites italiotes le reproduisent encore. Faut-il expliquer par la diffusion du culte d'Artémis persique ce grand nombre de représentations figurées ? On l'admettrait difficilement : le culte d'Anahit paraît avoir été localisé dans la Cappadoce, le Pont et la Lydie, sans avoir franchi ces limites. C'est l'art qui s'est chargé de répandre ce type d'une déesse étrangère, où les Grecs reconnaissaient une image de leur Artémis. Les objets de fabrication orientale, tels que les pierres gravées, les coupes de métal, fournis-

[1]. Voir l'article de Gerhard : *Persische Artemis* ; *Arch. Zeitung*, 1854. Planches LXI à LXIII.

FIG. 41. — ARTÉMIS ÉPHÉSIENNE.
(Statue d'albâtre oriental. — Musée de Naples.)

saient aux artistes grecs des modèles qu'ils copiaient sans les comprendre. On voit bien, par le témoignage de Pausanias, que les attributs d'Anahit n'avaient pas de sens pour les Grecs[1].

En dépit de ces assimilations, le caractère de la déesse grecque Artémis reste intact. L'histoire sommaire de ses représentations figurées montre que l'art antique ne cesse jamais de respecter la fière figure de la chasseresse divine.

1. Pausanias : V, 19.

CHAPITRE VI

HERMÈS

(MERCURE)

O. Müller : *Handbuch*, § 379-381. — Braun : *Kunstmythologie*. — Gerhard : *Über Hermenbilder auf griechischen Vasen*, dans les *Akad. Abhandlungen*, II.

§ I. — TYPE FIGURÉ D'HERMÈS.

La forme primitive attribuée par l'art au fils de Zeus et de Maïa est née, semble-t-il, d'une équivoque de langage. Les piliers de bois ou de pierre qui servaient de bornes et de poteaux indicateurs au coin des carrefours portaient le nom d'*hermès*, et étaient considérés comme des images du dieu ; c'est un véritable jeu de mots sur le terme grec ἕρμα (borne) et le nom d'Hermès (Ἑρμείας). D'abord grossièrement taillés, les hermès prirent par la suite une forme plus régulière, celle d'un bloc quadrangulaire, portant des emblèmes phalliques et terminé par une ou plusieurs têtes. A coup sûr, cette forme de l'hermès ne fut pas exclusivement réservée au fils de Maïa ; on a retrouvé à Athènes des hermès à

figures féminines, et sur certains vases peints, c'est Dionysos qui est ainsi représenté. Mais dans le plus grand nombre des cas, on peut, avec Gerhard[1], reconnaître les traits d'Hermès dans la figure barbue qui surmonte le pilier quadrangulaire; la barbe est longue, terminée en pointe; la chevelure est serrée par une bandelette; quelquefois la tête est coiffée du pétase, et le caducée est figuré sur un des montants du pilier. Ces images étaient populaires à Athènes; le quartier où on les fabriquait et où étaient groupés les ateliers des marbriers portait le nom d'*Hermoglyphes*. Les hermès se dressaient au coin des rues, dans les palestres, dans les gymnases. Ils avaient leurs dévots; les peintures de vases nous montrent des personnages passant devant un hermès et faisant le geste de l'adoration; c'est ainsi qu'aujourd'hui le Grec se signe devant la moindre chapelle de la Panaghia. Sur d'autres peintures, on voit auprès de l'hermès de petits tableaux peints accrochés au mur; ce sont des ex-voto consacrés par la piété des fidèles. On comprend dès lors l'émotion causée dans Athènes par la mutilation des hermès à la veille de l'expédition de Sicile : c'était une profanation religieuse. Si ces monuments conservent le souvenir d'une des attributions primitives du dieu, celle d'ἀγήτωρ, ou divinité protectrice des voyageurs, ils n'appartiennent pas nécessairement à l'art archaïque. Les hermès sont de toutes les époques; c'est dans les monuments d'un autre ordre qu'il faut chercher le développement du type plastique d'Hermès.

Jusque vers le milieu du v⁰ siècle, Hermès est repré-

1. Gerhard : *Über Hermenbilder*, loc. cit.

senté comme un homme fait, dans tout l'épanouissement de sa force. Les formes du corps sont robustes. La chevelure, ceinte d'une bandelette, est réunie en

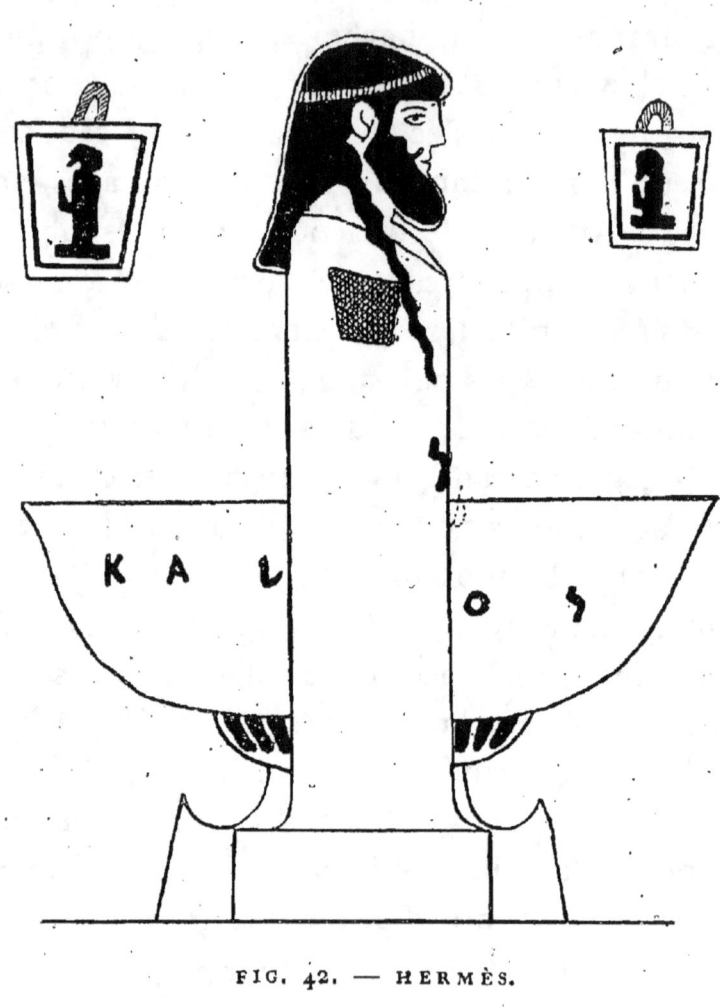

FIG. 42. — HERMÈS.

(D'après un vase peint.)

masse sur la nuque suivant l'ancienne mode grecque, et deux boucles, se détachant des tempes, pendent sur les épaules. La barbe longue, soigneusement peignée, s'effile en forme de coin; on s'explique l'épithète de σφη-

νοπώγων (à la barbe pointue) qui est parfois attribuée à Hermès. Le dieu, vêtu d'un chiton et d'une chlamyde, est coiffé d'un pilos de feutre, ou de la κυνῆ, sorte de chapeau à bords très courts ; il tient le caducée, ou *kérykéion*, qui se compose primitivement d'une baguette terminée par deux rameaux entrelacés. Sur les plus anciens monuments, il ne porte d'ailettes qu'aux pieds. Les peintures de vases lui prêtent des bottines à ailes recoquillées, semblables de tous points aux chaussures des génies ailés, tels que Niké ou Eris : ce sont les « belles chaussures » (καλὰ πέδιλα) dont parlent les poèmes homériques, « chaussures dorées, qui le portent soit sur l'élément humide, soit sur la terre immense, soit sur le souffle du vent[1] ».

Tels sont les traits généraux que reproduisent les monuments de l'art archaïque. Les textes seuls nous font connaître une statue d'Hermès exécutée par Onatas d'Égine et par Callitélès, et consacrée par les Phénéens à Olympie ; elle offrait sans doute le type que nous avons décrit, avec une particularité qui répond à un des surnoms d'Hermès. Le dieu était figuré vêtu, coiffé de la κυνῆ, et portant un bélier sous le bras : c'était l'Hermès *criophore*. Kalamis avait traité le même sujet pour les Tanagréens, mais avec une variante qui est par la suite souvent reproduite par l'art : une monnaie de Tanagra nous montre l'Hermès du maître athénien portant le bélier sur les épaules, et le tenant par les pattes. Grâce à ce témoignage, on a pu reconnaître une imitation de l'œuvre de Kalamis dans une statuette de la collection

1. *Iliade* : XXIV, 340 et suiv.

Pembroke, à Wiltonhouse, et sur un autel d'Athènes, orné de bas-reliefs, où le type du dieu est déjà d'une

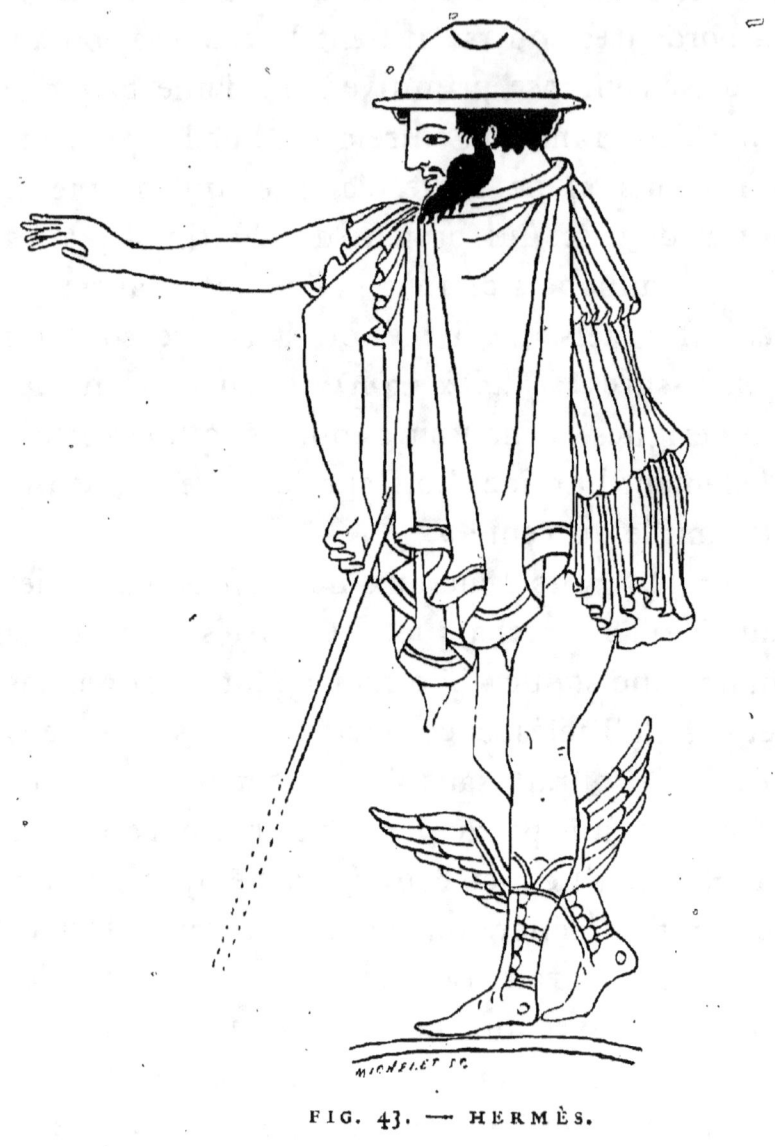

FIG. 43. — HERMÈS.

(D'après un vase peint.)

grande finesse. Ces représentations font allusion au caractère pastoral d'Hermès, considéré comme le dieu protecteur des troupeaux. Il accompagne au contraire

des divinités, comme dieu *pompaios,* sur les bas-reliefs du Louvre, découverts par M. Miller dans l'île de Tha-

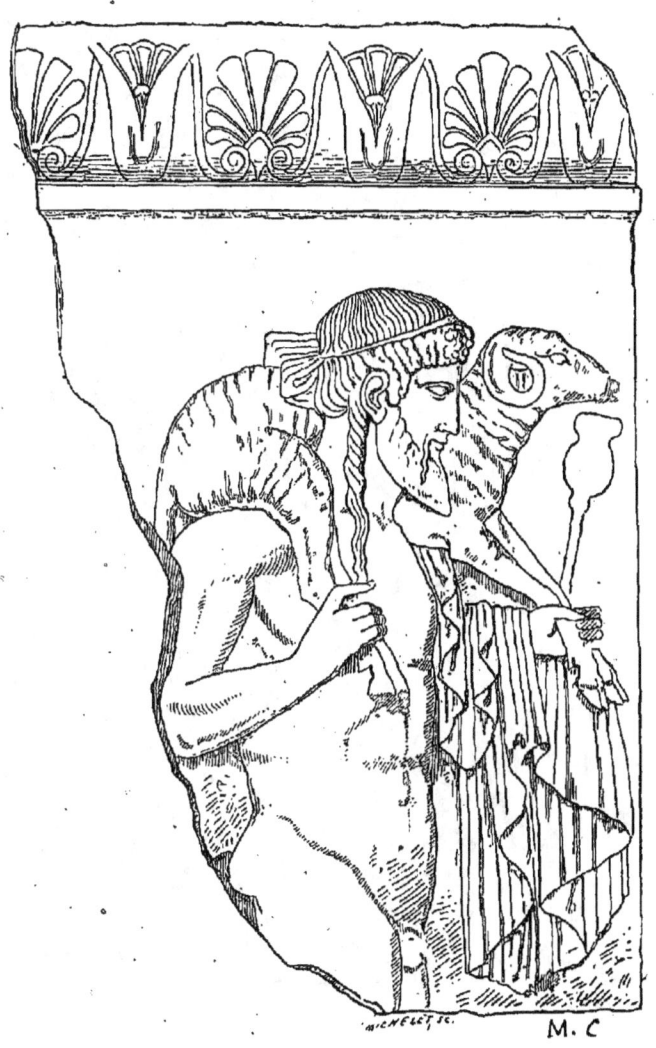

FIG. 44. — HERMÈS CRIOPHORE.
(Bas-relief décorant un autel. Athènes.)

sos. Vêtu de la chlamyde courte, et coiffé du pilos de feutre à forme conique, il escorte les Kharites; le type du visage est fin, les formes sont sveltes, mais l'ajuste-

ment de la coiffure et la barbe pointue trahissent encore le style archaïque. Les bas-reliefs de Thasos nous mon-

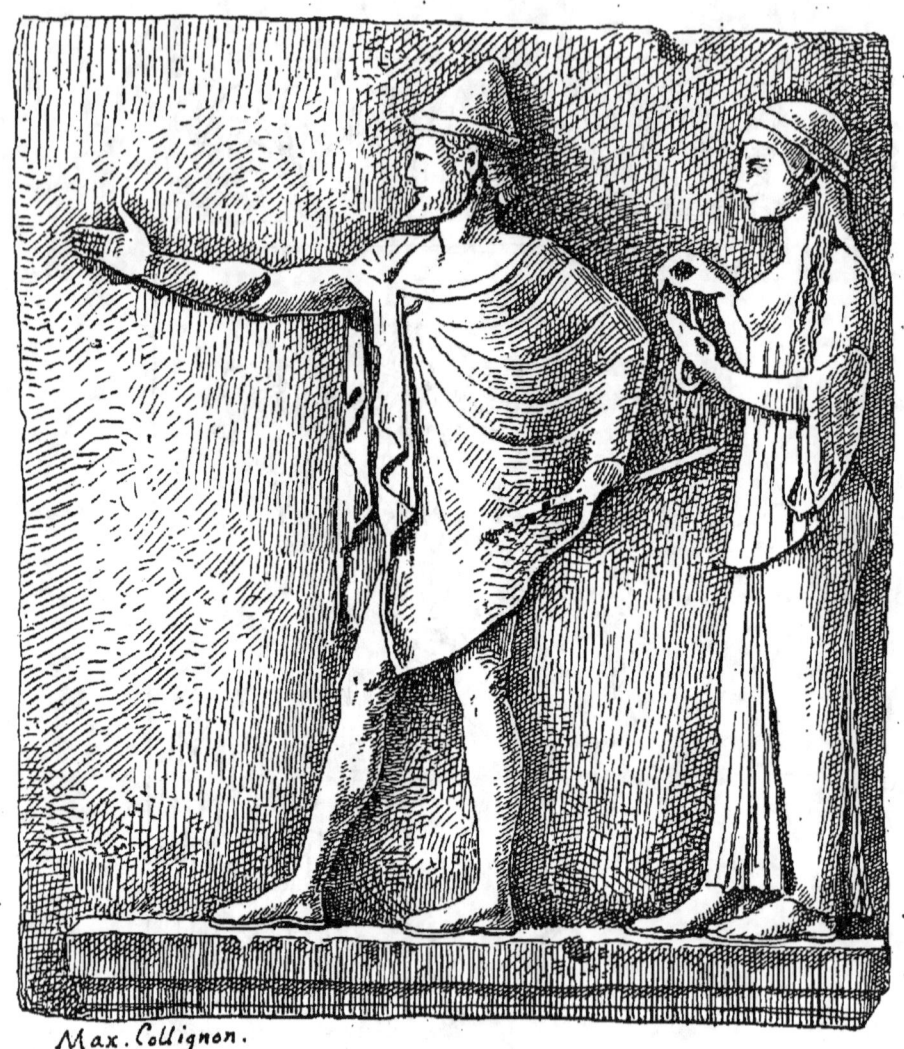

FIG. 45. — HERMÈS ET L'UNE DES KHARITES.
(Bas-relief de Thasos. Louvre.)

trent sous quels traits l'art figure Hermès dans la première moitié du vᵉ siècle.

Après la guerre du Péloponnèse, la nouvelle école

attique modifie profondément le type d'Hermès. Éprise de grâce et d'élégance, elle lui prête les formes élancées de la jeunesse, un visage imberbe, une chevelure courte et bouclée; les traits respirent la finesse; les membres dénotent l'agilité et la vigueur. Le dieu qui préside aux exercices du gymnase devient l'idéal parfait de l'éphèbe grec. Ses statues ornent les palestres, et les jeunes gens ont pour lui un culte tout particulier. « Hermès est un dieu », dit une inscription éphébique, « et il a toujours été cher aux éphèbes [1] ». N'est-ce pas en effet dans le personnage d'Hermès que l'esprit grec résume quelques-unes des plus précieuses qualités de la race hellénique : le génie inventif, l'intelligence alerte, la vigueur physique développée et assouplie par l'éducation de la palestre?

Ce nouveau type d'Hermès nous est connu par une œuvre capitale, appartenant au IV^e siècle; c'est la statue de Praxitèle, trouvée à Olympie, et représentant Hermès portant Dionysos enfant [2]. Le dieu est nu, suivant la tradition qui prévaut dans l'art grec à partir du IV^e siècle; il a dépouillé la chlamyde, négligemment jetée sur le tronc d'arbre qui sert de soutien; le visage, aux yeux un peu enfoncés, à la bouche petite, a une expression souriante et fine. L'attitude est celle qu'on retrouve fréquemment dans les œuvres de Praxitèle et de Lysippe : le poids du corps porte sur une jambe, et détermine le mouvement ondulé des lignes de la silhouette. Dans la période suivante, l'art multipliera les

1. A. Dumont. *Éphébie attique*. T. II. Inscr. XLIX.
2. G. Treu : *Hermes mit Dionysos Knaben*.

statues d'Hermès conçues suivant ce type, dont il s'écar-

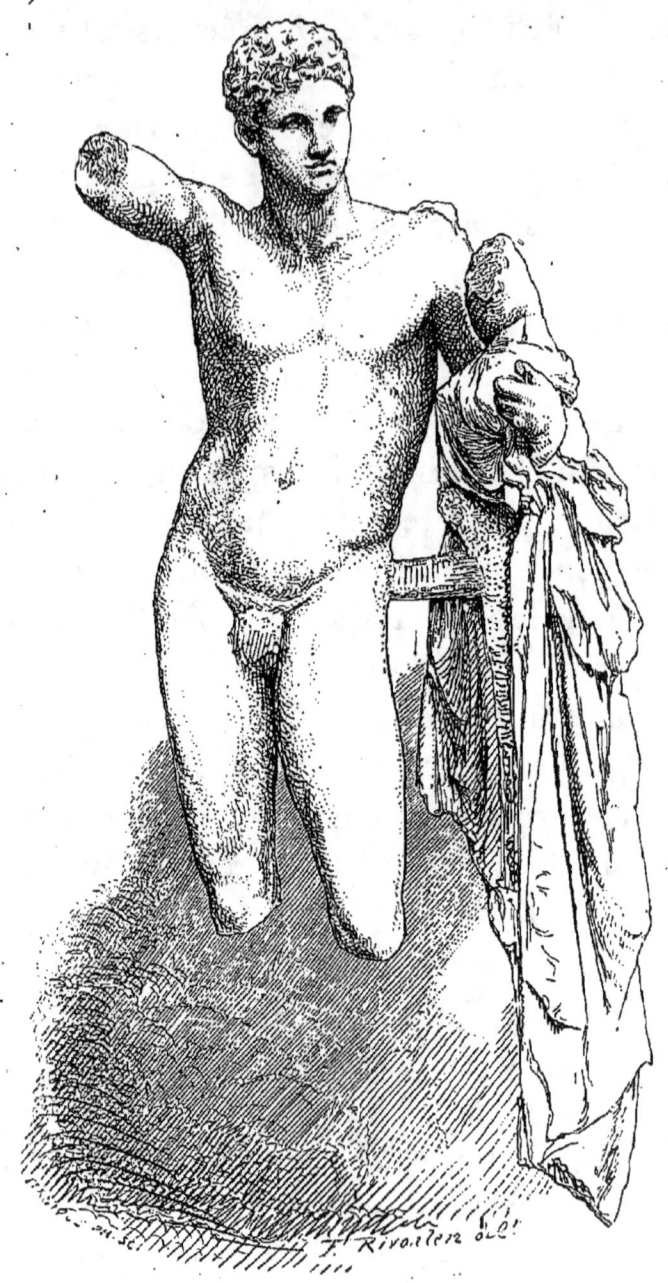

FIG. 46. — HERMÈS DE PRAXITÈLE.
(Trouvé à Olympie.)

tera peu; nous citerons en particulier l'Hermès du Bel-

védère, au Vatican, dont l'attitude semble inspirée par le souvenir de l'œuvre de Praxitèle.

§ II. — PRINCIPALES ATTRIBUTIONS D'HERMÈS.

En raison de ses attributions, Hermès est fréquemment mêlé aux scènes figurées, sans que cependant ni ses attributs ni son caractère plastique subissent de grandes altérations. Mais les différents rôles qui lui sont prêtés expliquent sa physionomie morale ; il n'est pas inutile de les signaler, pour l'intelligence des monuments figurés.

Nous avons déjà rappelé le caractère de dieu pastoral, auquel fait allusion l'épithète de *criophore* attribuée à Hermès portant le bélier. Il était adoré sous ce nom à Tanagra, et ce culte explique la fréquence des terres cuites béotiennes, qui le montrent tenant un bélier sous le bras [1]. Un bronze trouvé en Arcadie lui prête la même attitude ; il est naturel que les populations pastorales de la Grèce aient été fidèles au culte d'Hermès protecteur des troupeaux. Aussi le bélier est-il souvent un des attributs d'Hermès, porté par le dieu, ou figuré simplement à ses côtés. Ces représentations étaient fréquentes ; il est fort probable que l'art chrétien y a puisé un de ses sujets les plus familiers, celui du Bon Pasteur.

1. Il porte aussi quelquefois le strigile, en souvenir de l'attique des Érétriens qu'il avait repoussés à la tête des jeunes Tanagréens, armé de cet instrument. Conze. *Annali*, 1858. *Monum. Tanagrei.*

Le personnage d'Hermès, considéré comme messager des dieux, est traité par l'art avec une grande prédilection. Plusieurs statues conservées dans nos musées reproduisent ce caractère : par exemple, l'Hermès du palais Farnèse, et le bronze trouvé à Herculanum (fig. 47), qui le montre assis sur un rocher, prêt à reprendre son vol, pour accomplir un message de Zeus. Après le iv° siècle, l'art se plaît à indiquer avec plus de précision les attributs qui font allusion à la rapide allure d'Hermès; il ajoute des ailettes à la coiffure, et au kérykéion, désormais formé de la baguette autour de laquelle s'enroulent deux serpents. Héraut divin, Hermès est mêlé sur les vases peints et les bas-reliefs à un grand nombre de scènes figurées; il assiste au jugement de Marsyas, au combat de Persée contre la Gorgone; il accompagne les Muses, et conduit auprès de Pâris les trois déesses qui vont disputer le prix de la beauté. C'est lui encore qui précède les dieux dans les processions divines représentées souvent sur les vases peints; dans les sacrifices, il est le *Kadmilos* chargé de conduire les victimes, comme sur les bas-reliefs qui ornent la base du candélabre Barberini.

Ses fonctions de messager le mettent en relations avec le monde infernal. Hermès est le dieu *Psychopompe*, qui guide les âmes des morts vers la sombre demeure d'Hadès. La poésie homérique le montre agitant sa baguette d'or, et entraînant à sa suite les âmes qui se pressent derrière lui, faisant entendre un faible gémissement [1]. Dans l'art du iv° et du iii° siècle, cette idée est traduite par la plastique avec une rare noblesse. Sur un

1. *Odyssée*, XXIV.

beau vase funéraire en marbre trouvé à Athènes, Hermès conduit par la main une jeune morte, Myrrhine, qui le suit, les yeux baissés, tandis qu'un groupe de trois personnages contemple la scène avec une crainte religieuse. Ce n'est plus, comme dans les vers homériques, le conducteur impitoyable de la foule bruissante des âmes; tourné vers sa compagne, il a dans son mouvement rapide toute la grâce de l'éphèbe grec. Messager des puissances infernales, aussi bien que des dieux d'en haut, Hermès ramène quelquefois à la lumière du jour les mortels qui ont obtenu d'Hadès la grâce de la revoir. Sur une des colonnes sculptées trouvées à Éphèse par M. Wood [1], on a pu reconnaître Hermès Psychopompe qui s'apprête à accompagner hors des enfers Alceste rendue à la vie : Hadès et Persephoné la confient au héraut divin. Hermès est représenté avec les mêmes attributions dans le beau bas-relief d'Orphée, que nous reproduisons. A l'époque romaine, grâce au symbolisme funèbre qui se fait jour sous les Antonins, les sculptures des sarcophages montrent souvent le dieu Psychopompe associé à des allégories mystiques [2]. Il amène près du corps modelé par Prométhée l'âme qui doit l'animer, sous la figure de Psyché. Quand l'âme entre dans la vie future, il l'entraîne auprès d'Éros, à qui elle doit s'unir dans un embrassement éternel. Mais ces scènes répondent à des préoccupations toutes nouvelles et à des idées sur la vie future qui sont restées étrangères à l'art grec de la bonne époque.

1. *Discoveries at Ephesus*, cf. Curtius : *Arch. Zeitung*, 1873, pl. LXV-LXVI.
2. Sarcophages du Capitole, du Louvre, du *Museo Borbonico*.

La fonction principale d'Hermès, pour les artistes

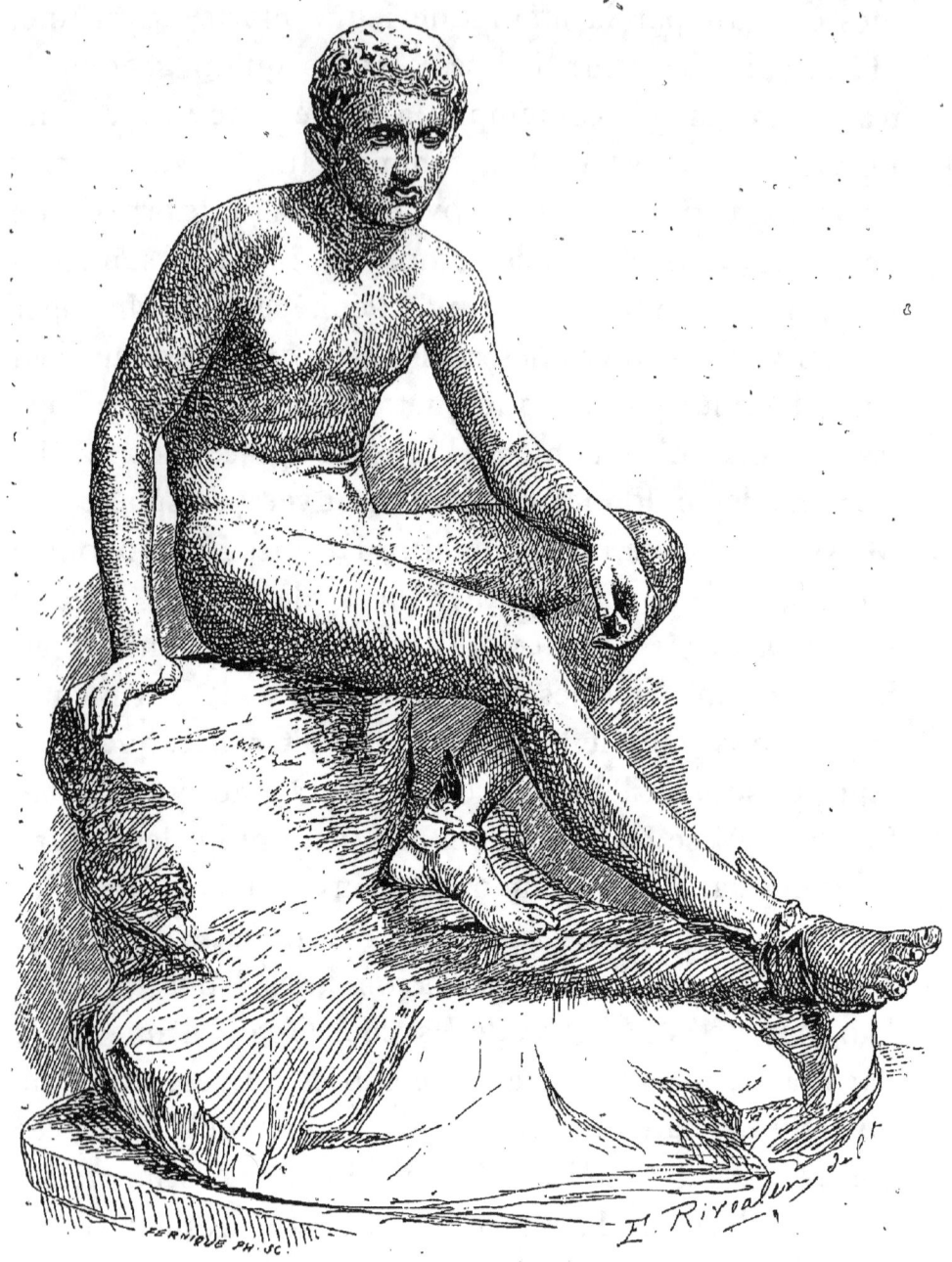

FIG. 47. — HERMÈS AU REPOS.
(Bronze d'Herculanum. Musée de Naples.)

grecs, est celle de dieu protecteur des exercices gym-

nastiques. Il était honoré à Athènes et à Éleusis comme dieu *Enagonios,* présidant aux luttes et aux concours des palestres [1]. Les meilleures statues conservées dans nos musées traduisent cette conception. Un marbre trouvé à Atalanti, l'ancienne Opunte, montre le dieu sous les traits d'un jeune homme aux formes vigoureuses, aux proportions sveltes, qui trahissent l'influence de l'école de Lysippe; la chlamyde est rejetée sur l'épaule et s'enroule autour du bras; il semble qu'Hermès soit prêt pour la lutte. Le marbre d'Atalanti, aussi bien que l'Hermès du Belvédère, au Vatican, est sans doute une copie d'un original célèbre : on sait avec quelle facilité l'art multipliait les répliques librement traitées, empruntant à une statue d'un maître les lignes générales, et ajoutant des accessoires, tels que la lyre et le palmier placés auprès d'Hermès dans une autre statue du Vatican. Quelquefois, un changement dans l'attitude souligne l'attribution particulière à laquelle le sculpteur a voulu faire allusion. Une statue de la villa Ludovisi montre le dieu étendant le bras, et faisant le geste cher aux orateurs; c'est l'Hermès *Logios,* le dieu de l'éloquence, de l'argumentation subtile, qui persuade et séduit [2].

Le caractère complexe d'Hermès, en qui se résument les aptitudes les plus variées de la race hellénique, fournit encore à l'art d'autres motifs. Considéré comme

1. *Corpus inscr. græc.*, I, p. 252, col. 1.
2. Une statue du Louvre, signée de Cléomènes l'Athénien, représente un orateur sous les traits d'Hermès. Il est possible qu'elle soit une copie d'une statue célèbre du dieu. *Musée Français.* P. IV., pl. 19.

dieu du gain (κερδῷος), comme dieu des marchés et des

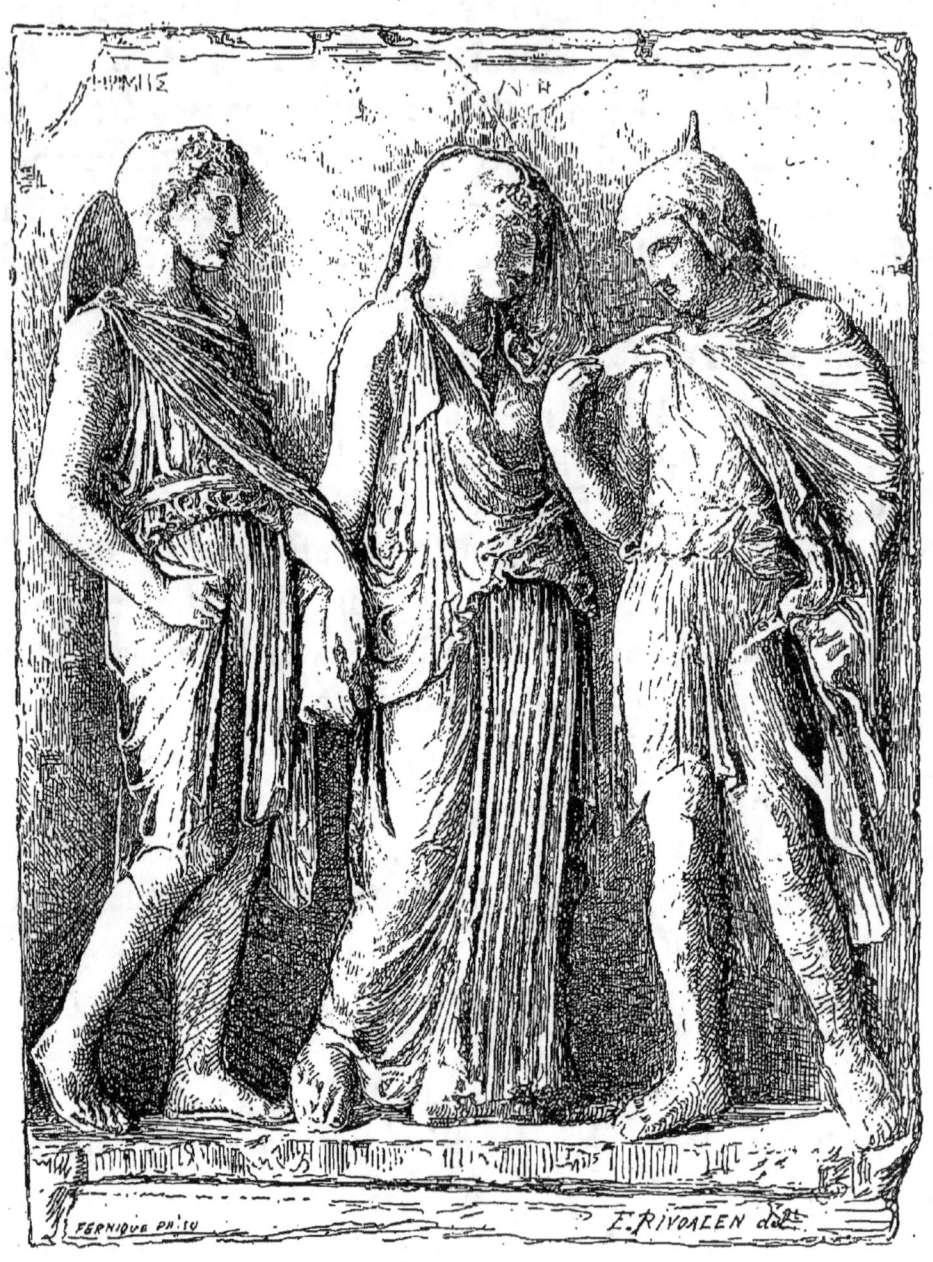

FIG. 48. — HERMÈS PSYCHOPOMPE, EURYDICE ET ORPHÉE.

(Bas-relief du musée de Naples.)

transactions sociales (ἀγοραῖος), Hermès est figuré avec

le caducée d'un main, et une bourse de l'autre. Une statue, trouvée récemment à Ægion[1], le représente avec ces attributs; on connaissait déjà cette conception artistique, grâce à des statues du Louvre et du palais Altemps, et à des bronzes du Musée Britannique et du Cabinet de Paris. Toutefois il importe de remarquer que ce type se développe assez tard et sous l'influence d'idées qui s'écartent de la pure tradition grecque. La statue d'Ægion, comme la plupart des bronzes conservés dans nos musées, est de l'époque romaine; elle se ressent des modifications que le génie pratique des Romains a fait subir à la physionomie morale de l'Hermès grec. Le Mercure romain, adoré en Italie et dans les Gaules[2], est surtout le dieu du négoce, cher aux marchands, qui ornent leurs boutiques de ses statuettes. A Rome, un temple et une fontaine lui étaient consacrés près de la porte Capène. Avec une ironie légère, Ovide montre des marchands faisant leurs dévotions près de la fontaine sacrée, et suppliant le dieu d'absoudre leurs tromperies[3]. « En entendant ces vœux, Mercure se met à rire, se rappelant qu'il a, lui aussi, dérobé les bœufs d'Ortygie. » Mais ce dieu, à qui le poète romain prête tant de bienveillance pour l'improbité, n'a plus qu'un rapport lointain avec l'Hermès hellénique.

1. Körte: *Mittheilungen des deutsch. Arch. Inst.*, 1878, pl. V. L'article énumère les statues qu'on peut rapprocher du marbre d'Ægion; p. 98.

2. On connaît un beau bronze trouvé à Lyon. Braun : *Kunstmythologie*, pl. 96.

3. Ovide : *Fastes*, l. V, v. 675.

CHAPITRE VII

ARÈS

(MARS)

O. Müller : *Handbuch der Arch. der Kunst*, § 372.

Dans la tradition homérique, Arès est le dieu « au casque d'or... porteur du bouclier... revêtu d'une armure d'airain, à la main robuste et infatigable [1] ». Sa voix est terrible, sa taille gigantesque ; lorsqu'au XXIe chant de *l'Iliade*, il est terrassé par Athéna, son corps couvre une étendue de sept plèthres [2]. Ce caractère guerrier n'offrait à l'art primitif que des traits fort simples. Aussi, sur les anciennes peintures de vases, par exemple sur le vase François, Arès est figuré comme un hoplite armé de toutes pièces ; l'inscription peinte à côté du personnage est nécessaire pour le distinguer des héros du cycle troyen. D'autre part, le témoignage des monnaies archaïques fait défaut, car ce dieu ne semble avoir été honoré par aucune ville comme

1. *Hymne homérique à Arès*, v. 1-3.
2. *Iliade*, XXI, 407.

divinité protectrice. L'ancien type figuré du dieu est donc celui d'un guerrier barbu, aux formes robustes, couvert de l'armure complète.

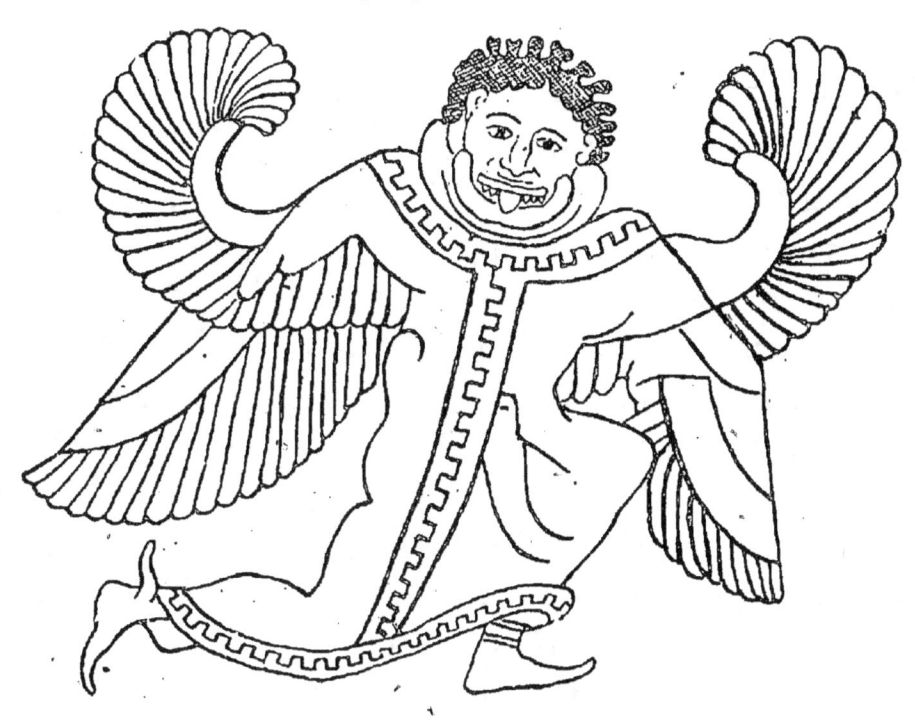

FIG. 49. — ÉRIS.
(Sur un vase peint.)

Le symbolisme primitif trouvait d'ailleurs des moyens fort expressifs pour traduire le rôle redoutable du dieu de la guerre. Arès entraîne avec lui des génies malfaisants, qui interviennent dans la mêlée, et excitent la fureur des combattants. Dans le cortège d'Arès apparaît Éris (la Discorde) qui figure parmi les sujets du coffre de Kypsélos; c'est un personnage à l'aspect hideux (αἰσχίστη); elle assiste au combat singulier d'Ajax et d'Hec-

tor. Une peinture de vase nous la montre sous la forme d'une femme au visage repoussant, munie d'une double paire d'ailes, qui vole auprès d'Adrastos et de Tydée[1]. On ne se l'imagine pas autrement dans la peinture faite par le Samien Kalliphon pour le temple d'Artémis à Éphèse, avant l'olympiade LXXX.

Deimos (la Crainte), *Agon* (le génie des combats) et *Phobos* (la Terreur), sont aussi les compagnons d'Arès. L'art primitif les représente comme des personnages ailés, emportés par une course rapide; il donne parfois à Phobos une tête de lion, et un vase de Milo, de style très ancien, offre cette figure sur le bouclier d'un guerrier[2]. Ces symboles de la terreur, nés d'une imagination jeune et naïve, disparaissent ou s'atténuent avec les progrès de l'art.

FIG. 50. — ARÈS.
(Monnaie des Mamertins.)

Sur les monuments d'une date postérieure, Arès est représenté sans autres attributs que le casque et la lance. Il est souvent nu; d'autres fois, il ne porte qu'une chlamyde agrafée sur l'épaule. Sur une amphore du musée du Louvre, représentant la Gigantomachie, il est armé de la lance et vêtu d'une tunique richement brodée. Le type du dieu est celui d'un homme dans la force de l'âge, à la chevelure courte, à la barbe rude, et dont le visage a une expression sévère. Toutefois, à une date qu'on

1. Gerhard : *Über die Flügelgestalten der alten Kunst*, dans les *Akadem. Abhandlungen*, pl. X, 1.
2. Conze : *Melische Thongefæsse*, pl. III.

ne saurait déterminer, il s'introduit dans l'art un type juvénile d'Arès, dont un exemple nous est fourni par une monnaie des Mamertins[1]. Scopas paraît s'être inspiré de cette tradition dans sa statue colossale du dieu qui fut transportée à Rome, et consacrée dans un temple voisin du cirque Flaminius[2]. Il est en effet fort possible que nous retrouvions une imitation très réduite de l'œuvre du sculpteur parien dans un bas-relief de l'arc de triomphe de Constantin. Au-dessus de Trajan et d'Hadrien sacrifiant sur un autel, on voit une statue du dieu : Arès, nu et imberbe, est assis, et tient d'une main la lance, de l'autre une Victoire. Si l'on songe que cette figure a tout à fait l'aspect d'une statue destinée au culte, on admettra facilement qu'elle peut reproduire l'Arès colossal de Scopas. Parmi les rares monuments de la sculpture hellénique qui représentent Arès, la belle statue de la villa Ludovisi a une importance capitale[3]. Le dieu, au visage imberbe, à la chevelure courte, est assis, les mains croisées sur son épée; son bouclier est à ses pieds, et auprès de lui se joue un Éros; l'attitude est celle du repos. Une certaine analogie avec l'Apoxyoménos de Lysippe, pour les formes du corps, a fait supposer que ce marbre appartenait à la période hellénistique, et qu'il était l'œuvre d'une école où les traditions du sculpteur sicyonien étaient en vigueur. Certains archéologues supposent que la statue faisait

1. Arès est nu et imberbe dans les bas-reliefs qui décorent l'autel dit *des douze dieux* au Louvre. Mais il a subi une restauration malheureuse qui lui prête une cuirasse à lambrequins.
2. Pline : N. H. XXXVI, 26.
3. Schreiber : *Ant. Bildwerke in der villa Ludovisi*, p. 85.

FIG. 51. — ARÈS.
(Statue de la villa Ludovisi.)

partie d'un groupe où se trouvaient placés Aphrodite et un second Éros. Cette association fréquente d'Arès et d'Aphrodite est consacrée par les traditions du culte; les statues des deux divinités se trouvaient souvent réunies dans le même temple, comme dans le sanctuaire qui se trouvait sur la route d'Argos à Mantinée[1]; les monuments figurés conservent le souvenir de ce culte commun, et c'est ainsi que les vases peints montrent plus d'une fois Arès et Aphrodite réunis, soit dans l'assemblée des dieux, soit dans les scènes de Gigantomachie. L'art gréco-romain emprunte à cette tradition légendaire un motif qui lui est familier, témoin les groupes de Vénus et de Mars conservés au Louvre et à la villa Borghèse. Une série de groupes semblables a permis à M. Ravaisson de conjecturer que la Vénus de Milo était rapprochée d'une statue d'Arès.

En résumé, le type d'Arès est un de ceux que la plastique grecque a le moins souvent traités. Le dieu de la guerre est en effet, pour les Hellènes, une divinité secondaire; il n'acquiert de l'importance que dans la mythologie romaine. Son culte était très répandu chez les peuples de race italique[2], et Rome, à son tour, trouva dans ce dieu guerrier une divinité qui répondait à la nature de son génie. Aussi les statues de Mars conservées dans nos musées sont-elles presque exclusivement des œuvres romaines. En Grèce, Alcamènes et Scopas sont les seuls sculpteurs célèbres qui aient reproduit ses traits.

1. Pausanias : II, 25, 1.
2. Voir la statue de Mars trouvée à Todi, l'ancienne Tuder. O. Rayet : *Monuments de l'Art antique*, 11e livraison.

CHAPITRE VIII

APHRODITE ET ÉROS

(vénus et l'amour)

Gerhard : *Über Venusidole*, dans les *Akademische Abhandlungen*. — Lajard : *Recherches sur le culte de Vénus*. — Bernoulli : *Aphrodite, ein Baustein zur griechischen Kunstmythologie*, Leipzig, 1873.

§ I. — TYPE FIGURÉ D'APHRODITE

A travers les légendes grecques elles-mêmes, on entrevoit l'origine orientale du culte d'Aphrodite, que les recherches des savants modernes ont pleinement confirmée. Dans la *Théogonie* d'Hésiode, à peine la déesse est-elle née des flots de la mer, fécondée par la virilité d'Ouranos, qu'elle aborde doucement aux rivages de l'île de Cypre, où les Heures l'accueillent, et la parent de colliers et de couronnes pour la conduire dans l'Olympe[1]. Cette légende, qui revêt une forme

1. Hésiode : *Théogonie*, vers 187-206.

plastique dans les monuments figurés représentant l'arrivée d'Aphrodite à Cypre, ne fait que traduire poétiquement la réalité des faits. C'est de Cypre, en effet, que le culte de la déesse se répand en Grèce; elle entre dans l'Olympe hellénique comme une étrangère. Mais les Cypriotes eux-mêmes ne sont que des intermédiaires, et l'Aphrodite grecque semble avoir des origines encore plus lointaines. Ce n'est pas ici le lieu de les signaler. Nous nous bornerons à rappeler que l'Orient asiatique connaissait de longue date des divinités que les Grecs eux-mêmes ont rapprochées de leur Aphrodite, et dont les terres cuites de la Babylonie, de la Chaldée et de la Susiane nous ont conservé l'image[1]. Leurs représentations sont empreintes d'un naturalisme barbare et accentuent le caractère de déesses fécondes et nourricières qui leur est propre. Chargée de colliers et de bijoux, l'Aphrodite orientale porte les deux mains à sa poitrine, comme pour en faire jaillir le lait. Que ce culte ait pénétré jusqu'en Cypre, par l'entremise des Phéniciens, c'est ce que prouve la présence, parmi les terres cuites trouvées dans l'île, des reproductions presque directes de la déesse adorée à Suse; nous donnons le dessin d'une de ces images, appartenant au musée du Louvre.

Les divinités asiatiques de la fécondité ont des caractères trop peu définis pour qu'on essaye de déterminer en quelques mots la filiation des formes, depuis le fond de l'Orient jusqu'en Phénicie et en Cypre. Aussi bien, c'est surtout dans cette île qu'il faut chercher le proto-

[1]. Voir le *Catalogue des figurines antiques de terre cuite du Louvre,* par M. L. Heuzey, p. 32 et suiv.

type direct de l'Aphrodite hellénique ; c'est là qu'a eu lieu le contact entre la Grèce et l'Orient asiatique. La population de l'île adorait une déesse d'origine syrienne, Astarté-Atargatis, dont le culte fut apporté d'Ascalon dans l'île de Cypre par une colonie ascalonite, sous la conduite de Kinyras. Hérodote donne le nom d'Aphrodite Ourania ou céleste à la déesse syrienne, qui devient l'Aphrodite cypriote. On s'accorde à la reconnaître dans les nombreuses figurines trouvées à Cypre, qui représentent une déesse vêtue de long, tenant de la main droite une pomme ou une fleur, et cachant sous les plis du voile la main gauche ramenée vers le sein. D'autres fois la déesse tient le fruit et la fleur, comme sur la curieuse patère trouvée à Idalie. On la représentait aussi sous la forme d'un cône,

FIG. 52.
APHRODITE ORIENTALE.
(Figurine cypriote du Louvre.)

par exemple sur des monnaies de Cypre, où des colombes sont posées sur le faîte d'un temple qui abrite une pierre conique. La colombe était par excellence

l'oiseau consacré à la déesse cypriote [1]. Suivant le témoignage d'Athénée, on en élevait un grand nombre dans le téménos du temple de la déesse à Paphos : c'est ainsi qu'aujourd'hui on peut voir des volées de pigeons s'ébattre dans les platanes qui ombragent la cour de certaines mosquées turques.

Il est facile de comprendre comment le commerce a pu répandre les images de la déesse de Cypre dans tout le bassin oriental de la Méditerranée. Beaucoup de navigateurs devaient imiter l'exemple de ce marchand grec de Naucratis, Hérostratos, qui, revenant d'un pèlerinage à Paphos, vers la LIIIe olympiade, rapporta une petite statuette d'Aphrodite, et la dédia dans un sanctuaire de la déesse, comme une image miraculeuse [2]. Il est curieux de constater qu'en Grèce, les temples renfermant les plus anciennes images de la déesse, citées par les auteurs, se trouvent sur le littoral ou dans les îles, à Cythère, à Argos, à Athènes, partout où le commerce avec l'Orient était facilité par les relations maritimes. Au moment où l'art grec subit encore les influences étrangères, il emprunte à l'art cypriote le type d'Aphrodite ; et par contre, l'action de l'archaïsme grec, déjà émancipé, se fait sentir de bonne heure chez les artistes de Cypre. Ainsi paraît s'expliquer cet air de famille commun aux représentations archaïques d'Aphrodite, soit que les terres cuites proviennent de Cypre, soit

1. Voir les terres cuites de Tortose, d'origine phénicienne, où Aphrodite tient une colombe sur son sein : de Longpérier : *Musée Napoléon III*, pl. XXVI, n° 2.
2. Voir Heuzey, *loc. cit.*, p. 120.

qu'elles appartiennent à Rhodes ou à la Grèce propre.

Nous pouvons désormais étudier le développement du type de la déesse dans les pays grecs, en négligeant le point d'origine. L'art archaïque se ressent encore longtemps des influences cypriotes. C'est le type connu par les terres cuites de l'île qui s'impose aux sculpteurs; ils y ajoutent seulement une grâce sévère qui est bien hellénique. La déesse dont la puissance mystérieuse préside à la renaissance de la nature et à l'union des êtres est représentée sous les traits les plus chastes. Strictement vêtue du chiton qui s'ajuste au corps et de la robe longue, elle tient d'une main contre son sein un fruit, une fleur, ou une colombe, et de l'autre relève légèrement un pan de sa robe. Bien que brisée à mi-corps, la statue du musée de Lyon reproduite ici peut donner l'idée de cette conception. M. Fr. Lenormant fait remarquer avec raison qu'elle est purement grecque et incline à y reconnaître un spécimen de l'art ionien, contemporain des statues des Branchides[1]. Il est permis de croire que l'art archaïque s'éloigne peu de ce type. Pausanias décrit la statue d'Aphrodite exécutée pour Sicyone par Kanakhos en termes qui conviendraient presque aux images cypriotes : « La déesse, faite d'or et d'ivoire, porte le polos sur la tête; d'une main elle tient le pavot, et de l'autre, la pomme[2]. » Même conception dans une série de petits bronzes, de style éginétique, dont quelques-uns ont servi de support à des miroirs : la pomme et la fleur sont les attributs consacrés. Il

1. *Gazette Archéologique*, 1876, p. 133.
2. Pausanias : II, 10, 4.

semble donc que l'archaïsme grec ait surtout connu le type de l'Aphrodite Ourania, ou céleste, dont le pouvoir s'exerce sur toute la nature, et, suivant les beaux vers d'Euripide, rend la terre amoureuse et féconde. « Le ciel vénérable, gonflé de pluie, désire, par la volonté d'Aphrodite, se répandre sur la terre, et lorsqu'ils se sont unis l'un à l'autre ils engendrent pour nous et nourrissent toutes les choses grâce auxquelles la race humaine vit et prospère[1]. »

De bonne heure, dans la tradition grecque, cette puissance qui s'exerce sur tous les êtres se limite et se précise. Aphrodite, pour les Hellènes, est surtout la déesse qui règne sur les cœurs humains; maîtresse des désirs qu'elle provoque à son gré, elle possède au suprême degré l'attrait de la beauté. L'imagination des poètes la pare de toutes les séductions. Dans l'Hymne homérique, elle porte « un voile plus brillant que l'éclat de la flamme; des bracelets, des pendants d'oreilles : son cou est chargé de colliers d'or, sa poitrine délicate resplendit comme la lune[2]. » Cependant, même au v^e siècle, l'art reste encore fidèle au type sévère cher à l'archaïsme. Les monuments du grand style montrent la déesse vêtue de la longue robe et du chiton attique : souvent même le geste de la main droite, enveloppée du chiton, et ramenée sur la poitrine, rappelle l'attitude des anciennes images. C'est ainsi que la représentent des statuettes de bronze de style sévère dont plusienrs soutenaient le disque d'un miroir; telle est par exemple

1. Fragment cité par Athénée : XIII, 74.
2. Hymne homérique à Aphrodite : IV, vers 86-90.

celle du musée de Copenhague que nous reproduisons

FIG. 53. — APHRODITE.
(Statue d'ancien style grec. — Musée de Lyon.)

ici. Ailleurs, comme dans un exemplaire conservé au

Musée Britannique, la déesse est accompagnée de deux génies ailés, Pothos et Himéros. On ne possède malheureusement pas de statues de marbre authentiques pour la période du ve siècle; mais un beau bas-relief de l'école de Phidias nous permet de croire que la grande sculpture suivait encore la même tradition. Nous voulons parler du fragment de la frise orientale du Parthénon, où Aphrodit eest représentée voilée, accompagnée d'Éros. On sait d'ailleurs que Phidias avait fait trois statues de la déesse, entre autres une statue chryséléphantine de l'Aphrodite Ourania, pour la ville d'Élis ; c'est à peine une hypothèse de croire que le sculpteur athénien l'avait figurée voilée, et la même présomption s'impose pour l'Aphrodite *des jardins* (ἐν κήποις), œuvre d'Alcamènes. D'autre part, les peintres céramistes, à la même époque, représentent la déesse sous des traits analogues : on peut en juger par la belle coupe de Hiéron, où l'artiste a retracé la scène du jugement de Pâris.

A mesure que l'art devient moins religieux et plus sceptique, il est conduit à faire prévaloir, dans le type de la déesse de l'amour, le caractère gracieux et sensuel; la dignité sévère de l'Aphrodite Ourania subit quelque atteinte. Bien plus, la personne même d'Aphrodite se dédouble en quelque sorte. Au ive siècle, un des thèmes favoris de la littérature platonicienne est l'opposition des deux Aphrodite, dont la plus récente éveille surtout des idées de volupté et d'amour vulgaire. On connaît le passage souvent cité du *Banquet* de Platon : « Qui ne doute qu'il y ait deux Aphrodite? l'une plus âgée, fille d'Ouranos, et qui n'a point de mère : nous la

FIG. 54. — APHRODITE.
(Manche de miroir grec. — Musée de Copenhague.)

nommons Aphrodite Ourania; l'autre plus jeune, fille de Zeus et de Dioné : nous l'appelons Aphrodite Pandémos. » L'art s'inspire de ces subtiles distinctions philosophiques. A côté de la déesse Ourania d'Élis, exécutée par Phidias, on avait placé la statue de la Pandémos, montée sur un bouc; c'était l'œuvre de Scopas. Il est permis de reconnaître la scène de la réconciliation des deux Aphrodite dans un groupe de terre cuite, publié par Stackelberg [1], où la Pandémos est figurée tenant un miroir, le sein droit découvert.

Les modifications que l'art apporte au type d'Aphrodite se traduisent surtout par les détails de l'ajustement. Grâce aux statues conservées, on peut suivre cette progression, qui conduit les artistes à dépouiller de plus en plus de ses voiles le corps de la déesse. Nous indiquerons ici les principaux types ainsi créés après le Ve siècle, sans prétendre les ramener à un ordre chronologique rigoureux. Un grand nombre de statues de diverses époques montrent Aphrodite vêtue du chiton sans ceinture, fait d'une étoffe légère qui dessine les formes, et laisse à nu l'épaule et le sein droits. Souvent elle ramène d'une main sur son épaule le manteau qui flotte derrière elle, et de l'autre tient la pomme, symbole de fécondité : cet attribut apparaît surtout dans les petits bronzes et sur les monnaies. Parmi les statues, nous citerons celle du musée Chiaramonti, au Vatican, à laquelle on a ajusté la tête de l'impératrice Sabine. Représentée sous cette forme, Aphrodite se rapproche de l'ancien type de la déesse Ourania, et elle est surtout

1. C'est l'interprétation que donne M. Heuzey, *Catalogue*, p. 191.

considérée comme la divinité du mariage. A Rome, on prêtait les mêmes traits à la *Venus genetrix*, qui figure en particulier sur les monnaies de bronze de l'impératrice Sabine, et dont le sculpteur grec Arkésilaos avait exécuté la statue pour un temple du Forum de César.

Les statues d'Aphrodite à demi vêtues, dont le célèbre marbre du Louvre, trouvé à Milo, nous offre un magnifique exemple, marquent un nouveau changement. C'est comme un type de transition. « Il n'est pas admissible, pense M. Bernoulli, qu'Aphrodite ait été figurée complètement nue dans des représentations sculpturales, sans que le sentiment public y ait été préparé par des statues à demi vêtues [1]. » A vrai dire, il est difficile de déterminer à quelle époque ce type apparaît dans l'art. Est-ce avec Scopas? On sait qu'une opinion fort vraisemblable attribue l'Aphrodite de Milo à l'école du sculpteur parien, qui avait lui-même exécuté plusieurs statues de la déesse, et la grâce sévère du style confirme cette hypothèse. A en juger par les répliques, ce type, créé sans doute par un maître, a été fort en faveur. Il traduit la puissance victorieuse de l'Aphrodite *Niképhoros*, à qui rien ne résiste. L'attitude de la statue de Capoue (au musée de Naples) est caractéristique : la déesse a le pied posé sur un casque, comme si son pouvoir irrésistible défiait la force des armes. Ailleurs, sur des monnaies impériales, Vénus victorieuse se mire dans un bouclier. Il est naturel que le symbolisme romain ait emprunté à cet ordre de re-

1. *Aphrodite*, p. 137

présentations les traits, l'attitude et les attributs de la Victoire elle-même. La belle statue de bronze de la Victoire de Brescia, trouvée dans les ruines de la basilique de Vespasien, reproduit le type d'Aphrodite Niképhoros.

Au IV⁰ siècle, un sculpteur de la nouvelle école attique tente un coup d'audace. Praxitèle ose dépouiller la déesse de tous ses voiles, et la montre dans l'éclat de sa nudité. Pline raconte qu'il avait exécuté deux statues d'Aphrodite, l'une voilée, l'autre nue[1]. Les habitants de Cos préférèrent la première, par un sentiment de respect religieux; ceux de Cnide prirent la seconde, et la consacrèrent dans le temple d'Aphrodite Euploia. C'est elle qui est figurée sur des monnaies cnidiennes des Cabinets de Paris et de Berlin; la déesse vient de laisser tomber son dernier voile, qu'elle tient encore à la main et qu'elle dépose sur un vase à parfums placé près d'elle. Les écrivains anciens sont unanimes à célébrer le charme voluptueux de cette statue. Lucien donne à la statue idéale qu'il imagine le front et la ligne pure des sourcils de l'Aphrodite cnidienne. Les poètes de l'Anthologie la célèbrent à l'envi dans leurs épigrammes raffinées : « Aphrodite Cythérée, portée par les vagues, est allée à Cnide, afin de contempler sa propre image. La déesse regarda d'un lieu favorable, et fit entendre ces plaintes : « Où donc Praxitèle m'a-t-il vue sans voiles ? » — Non, Praxitèle n'a pas arrêté sur toi un regard sacrilège; mais son ciseau a su te représenter telle qu'Arès t'aimait[2]. »

1. Pline : N. H. XXXVI, 20.
2. Épigr. de Platon : *Anth. Planud.*, IV, 160.

FIG. 55. — APHRODITE.

(Statue trouvée à Milo. — Musée du Louvre.)

L'œuvre de Praxitèle répondait trop bien aux goûts sensuels d'un siècle sceptique pour n'avoir pas joui d'une grande faveur. On sait, par les imitations qui nous en sont parvenues, à quel point ce type nouveau est devenu familier à l'art. Dans les fouilles récentes faites par l'École française d'Athènes à Ali-Aga, sur l'emplacement de Myrina [1], les explorateurs ont trouvé un grand nombre de statuettes en terre cuite de l'Aphrodite cnidienne. Les musées d'Europe en possèdent des répliques en marbre plus ou moins directes, comme la statue de la Glyptothèque de Munich, et celle du Vatican [2]; cette dernière paraît se rapprocher plus que toute autre du style de l'original, bien que le sculpteur ait ajusté une draperie sur la partie inférieure du corps. Quant aux traits du visage, il faut sans doute les demander à une tête colossale du Capitole, et à la charmante tête en marbre de Paros, trouvée en 1823 dans le théâtre d'Arles; le fin ovale du visage, l'agencement gracieux et simple de la chevelure, retenue par un ruban, semblent convenir au type créé par le maître illustre de la nouvelle école attique. Après lui, l'art reprend ce motif et le traite avec une infinie variété. Tandis que Praxitèle représente la déesse dans sa nudité d'un moment, ses imitateurs raffinent sur ce thème : ils y cherchent les traits essentiels du nouveau type idéal d'Aphrodite. La Vénus du Capitole, qui

1. Voir Reinach et Pottier : *Fouilles dans la Nécropole de Myrina : Bull. de Corr. hell.*, 1882, p. 557 et suiv.; 1883, p. 81 et suiv.
2. Musée Pio Clementino, n° 574. Voir sur les répliques de l'Aphrodite de Cnide : Michaelis : *Arch. Zeitung*, 1876, p. 146. *Die Vatikanischen Repliken der Knidischen Aphrodite.*

n'est pas antérieure au III^e siècle avant J.-C., la Vénus de Médicis à Florence, exécutée par Cléomènes d'Athènes, d'après une inscription gravée sur la base [1], sont les exemplaires les plus remarquables de la longue série de statues où la déesse est figurée dans une attitude pudique, cherchant à couvrir de ses mains la nudité de son corps. Chose curieuse, l'art, à son déclin, en vient à reprendre l'antique motif des idoles asiatiques, mais avec une intention toute différente. Il n'y a qu'un rapport de geste et d'attitude entre la Vénus du Capitole et les grossières figurines susiennes ou babyloniennes qui représentent l'Aphrodite orientale.

FIG. 56.
VÉNUS DU CAPITOLE.

L'art gréco-romain se plaît à varier à l'infini le sujet du bain d'Aphrodite. Tantôt la déesse est accroupie,

1. Michaelis : *Arch. Zeitung*, 1880, p. 13.

prête à recevoir l'huile parfumée que lui verse Éros; c'est le rôle qui paraît dévolu au compagnon ordinaire de la déesse, dans le groupe Cavaccepi. La statue du musée de Naples, provenant de l'ancienne collection Farnèse, que nous reproduisons, et la belle statue du Louvre, trouvée à Vienne en Dauphiné, appartiennent au même ordre de représentations, qui semble avoir été connu dès la période alexandrine : un artiste du temps des Diadoques, Daedalos, avait traité ce sujet[1]. Ailleurs, la déesse dénoue ses sandales, ou bien elle tord ses cheveux encore humides; c'est ainsi que la montre une statue de la collection Torlonia[2]. Est-il besoin de rappeler qu'Apelles avait ainsi conçu le type de son Anadyomène, dans le tableau fameux qu'on voyait à l'Asclépieion de Cos? Le peintre faisait allusion au vieux mythe de la naissance d'Aphrodite sortant des flots. Ces représentations en marbre appartiennent surtout à la dernière période de l'art grec, alors que le sentiment religieux a fait place au scepticisme, et que les artistes, n'ajoutant plus rien au type idéal de la déesse, se bornent à imaginer mille variantes ingénieuses au motif créé par le génie de Praxitèle.

Il est impossible d'énumérer en détail les scènes figurées auxquelles Aphrodite est mêlée, et les représentations

1. Peut-être a-t-il été connu plus tôt. Voir une pierre gravée du meilleur style du IVe siècle, représentant Aphrodite accroupie. Stephani, *Compte rendu de la Commission Arch.* de Saint-Pétersbourg, 1870-1871, pl. IV, 24.

2. Cf. les vers d'Ovide :

> Nuda Venus madidas exprimit imbre comas.
>
> (*Ars amandi*, III, 224.)

FIG. 57. — APHRODITE AU BAIN.

(Musée de Naples.)

où elle est groupée avec d'autres personnages. La sculpture, on le sait déjà, lui donne souvent Éros pour compagnon. On connaît aussi des groupes de marbre où la déesse est associée à Arès, suivant une tradition fort ancienne qui réunit les deux divinités. Déjà, sur le coffre de Kypsélos, on voyait Arès armé entraînant Aphrodite, et sur le vase François, sur une coupe de Sosias du beau style sévère, elle est également rapprochée du dieu de la guerre. Mais c'est surtout à l'époque romaine que les sculpteurs représentent Vénus Victrix enlaçant Mars de ses bras, comme dans le groupe de la villa Borghèse. Il est fort vraisemblable que la fréquence de ces représentations doit être attribuée à la faveur toute particulière dont le culte des deux divinités jouit dans la famille impériale des Jules[1]. Le groupe est reproduit sur des monnaies de l'époque impériale, et on sait qu'Auguste avait dédié à Mars Vengeur un temple, dont la décoration sculpturale comportait sans doute un motif analogue.

La légende du jugement de Pâris, les amours d'Aphrodite et du jeune dieu syrien Adonis, offrent aussi aux artistes des sujets dont ils s'emparent. D'innombrables peintures de vases montrent Aphrodite, Héra et Athéna conduites par Hermès devant Pâris, vêtu du costume phrygien, qui doit décerner le prix de la beauté[2]. Quant à la légende d'Adonis, elle est surtout représentée sur

1. Voir Helbig : *Untersuchungen über die Camp. Wandmalerei*, p. 26.

2. Voir en particulier la kylix de Brygos (de Witte : *Annali dell' Inst.*, 1856) et celle de Hiéron, dont nous reproduisons plus loin un fragment : Fig. 61.

des monuments d'une date récente, tels que les vases italiotes et les bas-reliefs des sarcophages romains. Il est à peine besoin de rappeler l'intérêt mystique qui s'attachait au culte du jeune dieu, aimé d'Aphrodite et mourant en pleine jeunesse, percé par les défenses d'un sanglier. La fête des *Adonia*, chère surtout aux femmes, se célébrait dans beaucoup de pays grecs, et nous savons, par le témoignage de Théocrite, avec quelle pompe on accomplissait ces rites à Alexandrie[1]. Il est naturel que ce mythe, d'origine orientale, ait fourni des sujets de décoration pour les sarcophages de l'empire romain : c'est le moment où le mysticisme croissant fait prévaloir le goût pour les symboles funèbres et pour les allusions à la vie future. Mais on ne connaît aucune statue d'Adonis de la belle époque grecque.

Au contraire, la peinture céramique du meilleur temps trouve dans la représentation du cortège d'Aphrodite une source inépuisable de gracieuses fantaisies. Autour de la déesse, se groupent des divinités secondaires, dont les noms expriment les sentiments à la fois indécis et pleins de charme qu'éveille la puissance mystérieuse d'Aphrodite. Sur un vase attique d'une exquise élégance, et rehaussé de dorures[2], la déesse est entourée d'un groupe de jeunes femmes tenant des fruits et des bijoux. C'est Paidia, qui personnifie les gais propos ; Peitho, la déesse de la persuasion ; Eunomia, Eudaimonia, dont les noms un peu vagues font allusion à l'harmonie et au bonheur que fait naître la

1. Théocrite : *Idylle*, XV.
2. Ce vase se trouve au Musée Britannique.

déesse de l'amour ; c'est enfin Éros, qui a lui-même tout son cycle de représentations figurées.

§ II. — Éros et son cycle.

Gerhard : *Über den Gott Eros,* dans les *Akad. Abhandlungen.* — A. Furtwængler : *Eros in der Vasenmalerei;* Munich, 1875. — L. Ménard : *Éros : étude sur la symbolique du désir :* Gazette des Beaux-Arts, 1870. — H. Riggauer : *Eros auf Münzen,* dans la *Zeitschrift für Numismatik,* 1880.

Fig. 58. — Éros.
(Terre cuite de Tanagra. — Louvre.)

Les origines mythiques d'Éros sont fort obscures. Nous ne songeons pas à exposer ici les différentes traditions qui avaient cours dans les théogonies antiques sur la généalogie d'Éros. Que l'Amour soit, comme le dit Hésiode [1], une divinité primordiale, contemporaine du Chaos et de Gæa, et rapprochant les éléments épars du monde primitif ; qu'il soit fils de Gæa et d'Ouranos, ou de Kronos, comme dans la tradition orphique ; qu'il soit enfin fils d'Aphrodite, suivant la

1. *Théogonie,* vers 116. Cf. sur les autres traditions le scoliaste d'Apollonius de Rhodes, III, 26.

légende la plus répandue, il importe peu à l'art. Ces généalogies contradictoires trahissent la recherche savante et la réflexion, et ne relèvent pas de la conscience populaire. Tout au plus peut-on en retrouver l'influence dans certains monuments, où l'artiste semble s'être souvenu du rôle de divinité primordiale attribué à Éros. Telle est, par exemple, la plaque d'argent doré trouvée à Galaxidi[1], où l'on voit Éros recevant Aphrodite sortant des flots de la mer, au moment de sa naissance. Toutefois les théogonies érudites ne semblent avoir exercé aucune action sur la formation du type figuré de l'Amour. A vrai dire, Éros n'a pas de mythe particulier, bien défini, qui s'impose à l'art, et accuse nettement une physionomie plastique. Ce n'est pas qu'il ne soit adoré en Grèce dès la plus haute antiquité ; à Thespies, où il était figuré sous la forme d'une pierre brute, il recevait un culte solennel ; on célébrait en son honneur la fête des Érotidia, et il était également honoré à Sparte. Mais la divinité à laquelle on rendait un culte sous le nom d'Éros, c'était surtout la puissance mystérieuse qui provoque le rapprochement des êtres, et assure la persistance de la vie.

De telles idées étaient familières à la foule ; les poètes tragiques, comme Sophocle, s'en font l'écho dans un magnifique langage, et Aristophane y fait allusion dans la parabase des *Oiseaux*. Cependant l'art semble avoir cherché ailleurs ses inspirations. L'Éros des monuments figurés n'est pas l'Éros cosmogonique d'Hésiode et des Orphiques ; c'est le compagnon d'Aphrodite, le dieu

[1]. De Witte : *Acad. Inscr.*, septembre 1879.

ailé personnifiant la puissance de l'amour dans son action sur le cœur humain. Cette conception apparaît de bonne heure dans la poésie. Déjà Hésiode montre Aphrodite accompagnée d'Éros et d'Himéros qui représente, lui aussi, le désir amoureux; au vie siècle, la poésie lyrique donne à Éros les traits d'un personnage allégorique; elle lui prête l'arc et la torche, avec lesquels il fait de cuisantes blessures. Sappho se plaint qu'Éros, descendu du ciel en chlamyde de pourpre, ait percé son cœur[1], et l'on connaît les jolies pièces d'Anacréon où il est peint comme « un jeune enfant, portant des ailes, un arc et un carquois ». C'est la poésie lyrique qui développe le thème dont l'art s'emparera; il ne faut chercher les origines du type figuré d'Éros que dans ces libres conceptions poétiques.

Dès lors, on comprend sans peine que ce type n'ait pas été fréquemment traité par l'art primitif. Nous savons, il est vrai, qu'avant la Le olympiade, Arkhermos avait le premier représenté le dieu ailé; mais on ne connaît pas de représentations franchement archaïques d'Éros. Il faut arriver jusqu'au ve siècle, pour le voir apparaître sur des monuments de style sévère. Telles sont les plaques de terre cuite estampée, où le jeune dieu, nu et portant aux épaules de longues et fortes ailes, se tient debout près d'Aphrodite sur un char attelé de griffons[2]. Sur une autre plaque, conservée à Munich, il est figuré près de sa mère, une lyre à la main. On sait que sur la frise orientale du Parthénon,

1. *Fragments*, 64, 42, 74, etc.
2. Welcker : *Annali dell' Inst.*, 1830. — O. Rayet : *Bull. de Corr. hell.*, 1879, p. 329.

le groupe d'Aphrodite et d'Éros trouve place parmi les dieux qui semblent regarder le cortège des Panathénées ; un groupe analogue est représenté sur des mon-

FIG. 59. — APHRODITE ET ÉROS.
(Plaque de terre cuite estampée.)

naies siciliennes d'Éryx, dont le style accuse la date du Vᵉ siècle[1]. Dans la tradition artistique de cette époque, Éros ne se sépare pas de la déesse, dont il est, en quelque sorte, une émanation. Il voltige auprès d'elle, avec

1. *Catalogue of the Greek coins in the Brit. Museum : Sicily*, p. 63, nᵒ 13, et médailles d'Éryx de la collection Imhoof.

son compagnon Himéros, dans de petits groupes de bronze servant de support à des miroirs, et conservés au Musée Britannique ; tandis que la statuette de la déesse forme la poignée du miroir, les deux génies ailés en soutiennent le disque[1]. Les peintres céramistes, au temps de la belle peinture rouge de style sévère, lui attribuent le même rôle. Soit qu'il vole vers Aphrodite, en lui apportant des couronnes et des bandelettes, soit qu'il l'aide à sa toilette, Éros est le serviteur fidèle de la déesse de l'amour. Il personnifie le charme invincible qui est le plus redoutable attribut d'Aphrodite. Suivant l'énergique expression d'Archiloque, il est « le désir qui énerve les membres » ; les ailes dont il est muni, comme Éris, Phobos, et toutes les divinités allégoriques des passions humaines, rendent son action rapide et sûre.

Jusqu'au IVe siècle, l'art ne représente pas Éros isolément. La nouvelle école attique commence à lui prêter un caractère personnel plus accentué, et en fait un personnage distinct, ayant sa divinité propre. On ne connaît que par le texte de Pausanias le groupe des trois Amours, Éros, Pothos, Himéros, exécuté par Scopas pour le temple d'Aphrodite Praxis à Mégare[2], mais on sait mieux comment Praxitèle avait conçu et traité le type figuré d'Éros, dans une série de statues célèbres. L'Éros de Thespies était en marbre pentélique ; placé près des statues d'Aphrodite et de la courtisane Phryné, il offrait à la poésie légère le thème de piquants

1. Voir le dessin d'un de ces manches de miroir : *Manuel d'Archéologie grecque*, fig. 139.
2. Pausanias : I, 43, 6.

rapprochements, dont les poètes de l'Anthologie ne se font pas faute[1]. Le torse de Centocelle, au Vatican, nous offre peut-être une réplique de l'œuvre de Praxitèle; cette charmante tête inclinée, à la chevelure bouclée, encadrant un visage très fin, répond bien à l'idée qu'on peut se faire de la conception du maître athénien. L'Éros de Parion était nu et sans armes; il tenait un dauphin et une fleur, emblèmes de la puissance qu'il exerce sur la mer et sur la terre, suivant une épigramme de l'Anthologie. Enfin Praxitèle avait exécuté une troisième statue du jeune dieu, longuement décrite par Callistrate[2] qui vante le charme du sourire, l'agencement gracieux de la chevelure, et l'aspect vivant du bronze. L'écrivain grec indique avec assez de précision l'attitude de la statue, pour qu'il soit permis d'en reconnaître une réplique dans l'Éros ailé du musée de Dresde; le dieu tient une main élevée, et de l'autre brandit son arc. Praxitèle avait prêté à Éros les formes encore indécises de l'adolescence; il l'avait imaginé comme un jeune garçon « dans la fleur de la vie », suivant le mot de Callistrate. Ce type plastique, créé avec tant de bonheur par le maître athénien, devient familier à ses successeurs. Lysippe s'était sans doute conformé à la nouvelle tradition, dans sa statue de l'Éros de Thespies. De nombreux marbres conservés dans nos musées montrent de même le dieu adolescent. Tantôt il tend son arc : c'est le sujet de plusieurs statues du Capitole, de la villa Albani, du Vatican et du Musée Britan-

1 *Anthol. Planud.*, IV, 205.
2. Callistrate : *Stat.*, 3. Cf. Michaelis : *Arch. Zeitung*, 1879, p. 175.

nique. Tantôt, il décoche une flèche, comme dans une statue de la collection Giustiniani.

Avec la liberté qui lui est propre, la peinture céramique introduit Éros dans les scènes les plus variées. Les unes ont un caractère mythologique, et représentent, suivant l'ancienne tradition, le jeune dieu associé à Aphrodite, lui apportant l'alabastron à parfum, ou voltigeant auprès d'elle. Ailleurs, il intervient dans les aventures amoureuses des héros et des dieux, conduisant Héraklès près d'Hébé, ou assistant à l'enlèvement d'Europe. Son rôle se comprend sans peine; il personnifie les passions des acteurs de ces scènes figurées. De là à le mêler aux représentations de la vie quotidienne, la transition est facile. Dans les élégantes peintures qui décorent les vases du style le plus pur, Éros est devenu une sorte de génie familier, qui prend part à la vie des hommes. On sait à quel point l'esprit grec excelle à revêtir d'une forme arrêtée les sentiments les moins définis et les plus flottants; dans l'art, Éros est la traduction figurée des désirs mobiles et changeants. Sur un beau vase du musée d'Athènes, représentant une scène de mariage[1], c'est lui qui vole entre les deux fiancés, jouant de la double flûte. Bien plus, pour traduire les plus fines nuances du sentiment, un seul Éros ne suffit pas, et c'est tout un petit peuple ailé qui voltige dans le champ des peintures céramiques. Non seulement les Éros se multiplient autour d'Aphrodite, comme sur la belle coupe peinte dont nous reproduisons un fragment; ils interviennent dans des scènes qui n'ont rien

1. *Catal. du musée d'Athènes*, n° 500.

FIG. 60. — ÉROS TENDANT SON ARC.

(Rome : Vatican.)

de mythologique. Voici, dans le gynécée, des génies ailés qui apportent à des jeunes femmes des parures, des fleurs, des bijoux ; ailleurs, d'autres jouent de la

FIG. 61. — APHRODITE ET LES ÉROS.
(D'après une kylix de Hiéron. — Musée de Berlin.)

flûte, du tympanon ; ce sont autant de petits démons familiers, qui personnifient les désirs incertains de la coquetterie, ou les doux loisirs de la vie d'intérieur. En même temps, l'art se plaît à leur prêter les formes de l'enfance. Parmi les terres cuites tanagréennes du Louvre, on remarque une série de petits Amours[1]

[1]. Publiés par M. O. Rayet, dans les *Monuments de l'Art antique*, II^e livraison.

FIG. 62. — FIGURINES EN TERRE CUITE
Représentant des Éros. — Louvre.

exécutés avec la fantaisie la plus spirituelle : les uns dansent; les autres, encapuchonnés dans un court manteau, semblent bouder comiquement; un autre se mord le bout du doigt, avec le regard malicieux que Moschos attribue à Éros, dans la jolie pièce de *l'Amour fugitif*. Ces Éros sont les frères des petits génies que l'art alexandrin mêle aux scènes de mythologie galante, et qu'on voit, dans les peintures pompéiennes, entourant Adonis blessé, ou portant aux héroïnes mythologiques des messages amoureux. Ils sont encore de la même famille ces enfants ailés, que la *Marchande d'Amours* tient enfermés dans une cage, ou ceux qui, occupés aux travaux de la vie quotidienne, s'empressent à pétrir le pain, à fouler le raisin ; scènes purement décoratives, dont les peintres des villas campaniennes sont si prodigues. Quel nom doit-on donner à ces génies? On se tromperait étrangement si on leur attribuait un sens mythologique. Sous peine de tomber dans le symbolisme le plus faux, il faut laisser à ce petit monde rieur et folâtre son caractère indéterminé ; pourquoi demander à la fantaisie la raison de ses conceptions légères, dont tout le charme s'évanouit, quand on les soumet à l'analyse?

Il est à peine besoin de rappeler quelle influence la littérature a exercée sur les représentations figurées d'Éros et de son cycle. L'Amour est le héros d'un grand nombre d'épigrammes alexandrines[1] : les poètes érotiques, Méléagre, Posidippe, Maikios, raffinent sur ce thème de l'âme en proie à la passion, livrée aux luttes

1. Voir A. Couat : *La Poésie alexandrine*, p. 174 et suiv.

d'où elle sort tantôt vaincue, tantôt victorieuse. Les artistes y trouvent de leur côté le sujet de compositions gracieuses, qui forment toute une psychologie figurée de l'amour. Les graveurs en pierres fines font preuve d'une fertilité d'invention inépuisable dans ces scènes, qui composent une série de petits drames, où l'âme et l'amour jouent le principal rôle. C'est Éros, maltraitant l'âme ou Psyché, figurée sous les traits d'une petite fille aux ailes de papillon; ailleurs, c'est Psyché qui triomphe d'Éros, et l'enchaîne; enfin, comme dans le camée alexandrin attribué à Tryphon, Éros et Psyché sont réunis dans une cérémonie nuptiale. L'union de Psyché et de l'Amour, qui succède aux luttes et aux souffrances,

FIG. 63.
ÉROS TORTURANT PSYCHÉ
(Pierre gravée.)

est aussi traduite par la sculpture; on connaît, entre autres monuments, le groupe du Capitole, qui montre les deux amants étroitement enlacés. Quand l'art a rendu populaires ces scènes figurées, elles se prêtent facilement à traduire, sous une forme plastique, l'allégorie platonicienne de l'âme déchue, traversant pour se purifier une série d'épreuves, et enfin réunie pour jamais à l'Éros divin. C'est l'origine du mythe de Psyché, qui jouit à l'époque romaine d'une singulière faveur; le joli conte d'Apulée en témoigne. Le groupe des deux amants, sculpté sur les sarcophages

romains, fait allusion à des idées de renaissance, de vie future et de béatitude éternelle [1].

C'est aussi une sorte de symbolisme mystique qui attribue à Éros un rôle funèbre. L'art grec, à son déclin, représente déjà le personnage de l'Éros funèbre, tenant une torche renversée; des figurines de terre cuite trouvées à Myrina reproduisent ce type; à Rome, les sculpteurs qui décorent les sarcophages s'en inspirent fréquemment. Mais l'enfant ailé des monuments romains, qui s'appuie sur son flambeau renversé, et semble dormir, la tête inclinée sur l'épaule, n'a plus qu'un rapport de forme extérieure avec le fils d'Aphrodite et les joyeux Éros dont nous avons parlé. L'esprit romain, à l'époque impériale, donne un sens grave et symbolique à ces légers et insouciants génies, fils de l'imagination hellénique.

[1]. Voir notre *Essai sur le Mythe de Psyché*, 1877.

FIG. 64. — ÉROS. (Terre cuite de Tanagra.)

CHAPITRE IX

LES DIVINITÉS DU FEU

§ I. — HÉPHAISTOS (VULCAIN) ET LES GÉNIES DU FEU.

BLÜMNER : *De Vulcani in veteribus artium monumentis figura.* Breslau, 1870.

Si l'on tient compte des idées que devaient éveiller dans l'imagination des races primitives les phénomènes du feu céleste et des éruptions volcaniques, on comprendra sans peine que le dieu du feu ait eu sa place marquée parmi les grandes divinités de l'Olympe grec. Toutefois le cycle figuré d'Héphaistos n'est pas en rapport avec l'importance mythologique du dieu. Il semble que la poésie ait jeté sur ce personnage une sorte de défaveur, et que ses représentations artistiques s'en soient ressenties. Dans la légende homérique, Héphaistos encourt la disgrâce de Zeus. Suivant une autre version, sa mère, Héra, rougissant de cet enfant difforme et boiteux, le précipite du haut de l'Olympe, d'où il va tomber dans l'île de Lemnos. Nous n'avons pas à

rechercher ici le sens de ce mythe : il importe toutefois de remarquer que certaines représentations, fort en faveur dans les pays orientaux, ont pu fournir quelques traits descriptifs à l'imagination des poètes[1]. L'image d'un dieu égyptien, le Ptah embryon, figuré comme un enfant débile et difforme, n'est peut-être pas restée étrangère à la conception hellénique d'Héphaistos ; cette forme rudimentaire répondait à l'idée d'une force primordiale, celle du feu.

Avec les progrès de la plastique, le type figuré d'Héphaistos perd ce caractère embryonnaire ; le rôle du dieu se précise et s'accuse. Il devient le forgeron divin, habile dans tous les arts métallurgiques ; sa forge embrasée, que la légende place tantôt sur l'Olympe, tantôt à Lemnos, dans les profondeurs du sol, produit les œuvres d'art les plus achevées. Dans l'*Iliade*, quand Thétis vient le visiter, elle le trouve « actif, couvert de sueur, tournant autour de ses soufflets : car il fabrique à la fois vingt trépieds, destinés à orner le contour de son solide palais[2]. » L'art lui prête la figure d'un homme vigoureux, d'abord imberbe et dans la fleur de l'âge, plus tard dans toute la force de sa robuste maturité. Sa jambe boiteuse, qui lui vaut l'épithète de κυλλοποδίων, lui donne un aspect caractéristique. Toutefois les artistes s'efforcent plutôt d'atténuer cette difformité. On louait, dans une statue faite par Alcamènes, l'art avec lequel le sculpteur avait presque dissimulé, sous les plis d'une draperie, l'infirmité du dieu. Un autre sculp-

1. Cette hypothèse a été émise par M. Heuzey : *Catal. des Figurines du Louvre*, p. 11.
2. *Iliade*, XVIII, vers 372.

teur, Euphranor, avait même supprimé ce détail. Les

FIG. 65. — HÉPHAISTOS. (Bronze. — Musée Britannique.)

statues conservées qui représentent le dieu sont assez

rares ; cependant on le reconnaît avec certitude dans un bronze du Musée Britannique. Il est coiffé du pilos conique, et porte la courte tunique ou *exomis*, qui est le vêtement de travail : ses attributs sont les tenailles et le marteau qu'il tient en mains. Pour le type du visage, il faut surtout se reporter à la tête en marbre du Vatican[1] découverte à Rome, qui nous montre une physionomie rude, un cou puissant, une chevelure inculte, débordant sous le pilos; le dieu a des traits analogues sur des monnaies de l'île de Lipari.

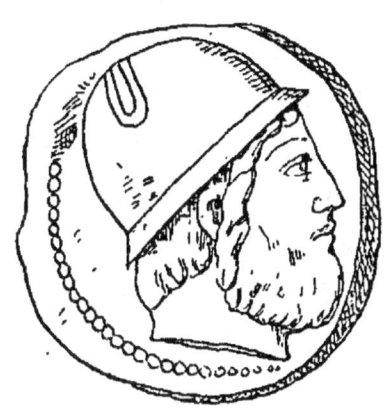

FIG. 66. — HÉPHAISTOS.
(Monnaie de Lipari.)

Parmi les épisodes de la légende d'Héphaistos que la peinture de vases représente le plus volontiers, nous citerons surtout celui du retour dans l'Olympe. Héphaistos avait envoyé à Héra un trône où la déesse, à peine assise, se trouva comme enchaînée par un mécanisme invisible. Il fallut l'intervention de Dionysos pour décider le dieu à rentrer dans l'Olympe, et à délivrer sa mère. Plusieurs vases peints montrent Dionysos ramenant Héphaistos au milieu des Olympiens.

Nous ne pouvons que signaler ici, fort brièvement, les génies du feu souterrain, ou Cabires, que la tradition présentait comme les fils d'Héphaistos. Leur religion était surtout localisée à Lemnos, où leur sanctuaire était voisin de celui du dieu, à Imbros et dans l'île de Samo-

1. Brunn : *Annali*, 1863. *Vulcano ed Ulisse.*

thrace. Si les Cabires ont un rôle fort important dans l'histoire de la religion hellénique, il n'en est pas de même dans l'art. Il faut surtout consulter les monnaies, pour reconnaître que leur type figuré rappelle celui d'Héphaistos ; les médailles de Thessalonique, entre autres, nous font voir les Cabires vêtus comme le dieu du feu, et armés comme lui d'outils de forgeron.

Au cycle des génies du feu se rattache aussi le Titan Prométhée. Il est à peine besoin de mentionner le rôle que lui attribue la mythologie grecque. Personne n'ignore que Prométhée est le ravisseur du feu divin : « c'est le type de l'homme en lutte avec la nature, qui à force d'intelligence et d'habileté réussit à lui arracher quelques-uns de ses secrets[1] ». Mais les dieux se vengent en infligeant au Titan une punition terrible, et en le clouant sur un rocher « où l'aigle aux ailes étendues, envoyé par Zeus, se repaît de son foie immortel[2] ». C'est seulement à une époque tardive que Prométhée apparaît dans l'art, et surtout comme l'auteur de la nouvelle race humaine qui naît après le déluge de Deucalion. Sur plusieurs pierres gravées on le voit modelant le corps du premier homme. A l'époque romaine, le mythe de Prométhée fournit à la sculpture le sujet d'une sorte d'allégorie de la vie humaine, souvent représentée sur les monuments funéraires. Un sarcophage du musée Capitolin, par exemple, montre Prométhée façonnant une figure d'argile, à laquelle Athéna va communiquer la vie ; plus loin, le corps gît inanimé, et

1. Decharme : *Mythologie de la Grèce antique*, p. 248.
2. Hésiode : *Théogonie*, vers 522.

Hermès Psychopompe entraîne l'âme dans les régions infernales.

§ II. — HESTIA-VESTA.

PREUNER : *Hestia-Vesta;* Tubingue, 1864.

La déesse du foyer, symbole de la religion domestique et du culte divin, prend place comme Héphaistos parmi les grands dieux. Mais sa légende présente un caractère de simplicité très frappant; par là même, son type figuré comporte peu de variété. On peut croire que le culte d'Hestia est resté longtemps sans images : l'autel où brûlait la flamme suffisait à évoquer l'idée de la présence divine.

Quand l'art prête à Hestia la forme humaine, il s'attache surtout à traduire la physionomie chaste et austère de la déesse gardienne du foyer. L'attitude qui lui convient est celle de l'immobilité, car suivant Platon « Hestia reste seule en repos dans la demeure des dieux[1] ». Les artistes expriment parfois cette idée en donnant à la déesse la forme d'un hermès; un marbre du Casino Rospigliosi, à Rome, la montre enfermée jusqu'au buste dans une gaîne quadrangulaire, et la tête voilée. Nous ne connaissons que par les textes les images d'Hestia qu'on voyait au Prytanée d'Athènes, à Olympie, et à Paros; mais le musée Torlonia, à Rome, possède une statue[2] qui nous fait voir sous quels traits l'art de la meilleure époque avait conçu le type de la fille de Kro-

1. *Phèdre*, p. 247 A.
2. Elle se trouvait autrefois dans la galerie Giustiniani.

FIG. 67. — HESTIA.

(Rome : Musée Torlonia.)

nos. La déesse est debout, vêtue du double chiton dorique qui tombe en plis rigides jusqu'à ses pieds ; un voile couvre sa tête et ses épaules. De la main gauche elle tenait un sceptre, emblème du rang que lui donne parmi les Olympiens sa qualité de sœur aînée de Zeus et d'Héra. L'expression du visage est calme, avec une nuance de sévérité qui sied à la déesse vierge, protectrice du foyer. Cette statue nous fournit de précieux renseignements; la date probable qu'elle accuse, celle du ve siècle, y ajoute une valeur nouvelle. On y a reconnu, non sans raison, une œuvre purement hellénique, appartenant à une école péloponnésienne, peut-être à celle d'Argos ou de Sicyone. S'il en était ainsi, nous saurions, par le témoignage de ce monument, comment l'école grecque, qui a fixé le type d'Héra, avait aussi représenté la déesse la plus vénérable de l'Olympe.

CHAPITRE X

LES DIVINITÉS SECONDAIRES

§ I. — IRIS, HÉBÉ, LES HEURES ET LES KHARITES.

J. Krause : *Die Musen, Grazien, Horen und Nymphen*, 1871.
— Kékulé : *Hebe : eine archæologische Abhandlung*, 1867.

A côté des dieux de l'Olympe trouvent place des divinités d'ordre secondaire qui leur font cortège. Les unes, messagères des dieux, portent leurs ordres d'un vol rapide, ou bien, attentives à les servir, préparent les festins des Immortels assemblés autour de Zeus ; les autres charment par leurs chants et leurs danses les loisirs de la vie divine. Leurs représentations figurées procèdent du même tour d'imagination qui a créé celles d'Éros ; c'est un jeu pour l'esprit grec de donner une forme à ces fictions poétiques, de les parer de toutes les grâces empruntées à la nature féminine.

Nous n'essayerons pas de retracer en détail l'historique des types secondaires, tels que ceux d'Iris ou d'Hébé : ils suivent les progrès généraux de l'art. Les peintures céramiques en particulier, où ces déités sont

souvent associées aux scènes représentant les dieux réunis dans l'Olympe, montrent avec quelle recherche croissante d'élégance elles sont traitées. Le symbolisme n'apparaît qu'avec discrétion, pour les distinguer par de légères nuances. Dans l'art, Iris, la messagère des dieux, personnification de l'arc-en-ciel, est une jeune fille ailée, vêtue du chiton hellénique, et portant le caducée, comme Hermès : on peut citer comme exemple la peinture de vase où elle annonce à Achille la mort de Patrocle. Hébé est plus fréquemment représentée. Comme Iris, elle a les traits d'une jeune fille, mais elle s'en distingue par l'absence d'ailes, et par l'œnochoé qu'elle tient à la main.

FIG. 68. — HÉBÉ.
(Peinture de vase.)

C'est elle en effet qui remplit l'office d'échanson dans l'assemblée des dieux, et qui verse le nectar aux Olympiens. Dans les œuvres de la plastique, on l'associe aux grands dieux; Praxitèle l'avait représentée à Mantinée, et sa statue était placée entre celles d'Athéna et d'Héra. D'autre part, Hébé joue un rôle dans la légende d'Héraklès. Déesse de l'éternelle

jeunesse, c'est elle qui présente au héros introduit dans l'Olympe la coupe de nectar qui rend immortel ; un fragment d'un beau bas-relief attique montre Niké, la divinité de la victoire, amenant Hébé à Héraklès. Suivant la tradition la plus récente, elle devient l'épouse du héros ; un grand cratère du musée de Berlin représente ces noces divines, qui fournissent aussi aux artistes étrusques des sujets décoratifs pour les miroirs gravés au trait.

Les Heures, ou Saisons, sont dans la mythologie homérique « les gardiennes des portes du ciel ». Mais elles revêtent bientôt un caractère plus complexe. Elles sont au nombre de trois, Diké, Eiréné, Eunomia. Divinités printanières, elles président au retour régulier des beaux jours de l'année, et au renouvellement de la nature. Vêtues « de peplos fleuris et humides de rosée[1] », elles se joignent aux Kharites dans les chœurs de danse. Leurs attributs font allusion à leur rôle de déesses gracieuses et bienfaisantes ; sur un bas-relief de l'autel des douze dieux, au Louvre, on les voit, revêtues de l'épomis ou du chiton dorique, tenant dans les mains des raisins, des épis, ou des rameaux fleuris.

Filles de Zeus et d'Eurynomé, les Kharites ou les Grâces appartiennent au même cycle que les Heures. Les artistes les confondaient dans les scènes purement décoratives où ils visaient à l'élégance plus qu'à l'exactitude mythologique : témoin le joli vase attique, rehaussé de dorures, où l'une des Kharites et une des

1. *Orphica* : v. 42, etc.

Heures sont associées dans une scène d'offrande[1]. Comme les Heures, les Kharites ont le caractère de déesses gracieuses, et les noms qu'elles portent dans la tradition courante y font allusion : elles s'appellent Aglaia, Thalia, Euphrosyné[2]. Mais elles ont un rôle particulier, c'est de dispenser aux hommes toutes les qualités qui charment et séduisent. L'art archaïque traduisait naïvement cette conception en leur prêtant des attributs musicaux. Tektaios et Angélion les avaient figurées en un groupe placé sur la main de l'Apollon colossal de Délos; elles portaient les flûtes, la lyre, et la syrinx. La tradition du style sévère les représente toujours complètement vêtues, par exemple sur les bas-reliefs de l'autel des douze dieux, et sur les bas-reliefs de Thasos, où Hermès est suivi de l'une des Kharites. L'art attique du v^e siècle reste fidèle à ce type archaïque; nous en avons la preuve, grâce à un monument que le nom de l'artiste suffirait seul à désigner à notre attention. On sait que Socrate, fils du sculpteur Sophroniskos, avait dans sa jeunesse exercé l'art de son père; il était l'auteur d'un groupe des Kharites vêtues placé à l'Acropole, derrière le piédestal d'Athéna Hygieia. M. Benndorf a démontré récemment, dans une ingénieuse étude, que nous possédons les fragments mutilés du groupe attribué à Socrate[3]. Restitué dans son ensemble, par com-

1. Voir notre article sur *Trois vases peints à ornements dorés*. Rev. Arch., 1875.
2. A Athènes, elles se nommaient Thallo, Auxo, Hégémoné. A Sparte, il n'y avait que deux Kharites, Kléta et Phaenna. (Pausanias, IX, 35.)
3. *Die Chariten des Sokrates*. Arch. Zeitung, 1869.

paraison avec une copie antique conservée au musée Chiaramonti, le bas-relief original, dont les fragments ont été trouvés à l'Acropole, accuse tous les caractères

FIG. 69. — LES KHARITES.
(Bas-relief du musée Chiaramonti : Vatican.)

du style sévère du ve siècle : les Kharites sont représentées vêtues de longues robes et de chitons, et se tiennent par la main, comme un chœur de danseuses. Peut-on se flatter, en toute sécurité, de retrouver dans ces fragments le travail de la main de Socrate? Il y

aurait à coup sûr quelque imprudence à le faire. Il est tout au moins vaisemblable que ces débris sont ceux du bas-relief que les exégètes de l'Acropole montraient aux visiteurs, comme l'œuvre du philosophe. La copie du musée Chiaramonti prouve qu'on en avait multiplié les répliques, et on ne s'étonne pas que le groupe de Socrate, consacré par la curiosité publique, se trouve reproduit sur une monnaie d'Athènes, et sur un jeton de plomb, de provenance athénienne.

A une époque plus récente, l'art dépouille les Kharites de leurs vêtements, et les représente sans voiles ; mais Pausanias ignore quel artiste osa accomplir ce coup d'audace [1]. Par analogie avec les innovations qui se produisent dans le type figuré d'Aphrodite, il est permis de penser que l'influence de Praxitèle ne fut pas étrangère à cette tentative. Un grand nombre de monuments de style récent, bas-reliefs, statues, pierres gravées, montrent les Kharites nues, se tenant enlacées, dans l'attitude que leur prêtent fréquemment les ciseleurs et les médailleurs de la Renaissance. Elles sont ainsi figurées dans un groupe conservé à Sienne, et qui mérite une mention spéciale : Raphaël le copia, et dut à ce marbre la première révélation de l'art antique [2].

1. Pausanias. IX, 35, 7.
2. Le dessin est conservé à l'Académie des Beaux-Arts de Venise. Voir E. Müntz : *Raphaël*, p. 95.

§ II. — Les Muses.

P. Decharme : *Les Muses* [1]. — Oberg : *Musarum typi monumentis veteribus expressi.* Berlin, 1873.

Le nombre des Muses n'est pas déterminé dans les poèmes homériques; ces filles de Zeus, qui ont pour rôle de charmer les Immortels par leurs chants, n'ont pas encore à cette date une physionomie individuelle. C'est seulement dans la *Théogonie* d'Hésiode que ces divinités apparaissent au nombre de neuf, et qu'elles portent les noms consacrés par la tradition : Clio, Euterpe, Thalie, Melpomène, Terpsichore, Érato, Polymnie, Uranie, et Calliope. Mais pas plus que la poésie ancienne, l'art hellénique des premiers siècles ne donne aux Muses des attributions bien distinctes. Les déesses de Piérie, filles de Zeus et de Mnémosyné, protectrices des aèdes, auxquels elles communiquent l'inspiration poétique, sont longtemps représentées par l'art comme formant une sorte de chœur musical; aucune d'elles n'est distinguée par des attributs qui lui soient propres. Sur un vase peint d'ancien style, le vase François, les Muses qui assistent aux noces de Thétis et de Pélée sont désignées par des inscriptions; ce secours est nécessaire pour reconnaître les Muses dans ces femmes qui relèvent leur peplos comme pour s'en voiler la tête. Les artistes ne s'astreignent même pas à respecter le chiffre de neuf, qui, d'ailleurs, n'est pas

1. Cf. Le chapitre consacré aux Muses dans la *Mythologie de la Grèce antique,* du même auteur.

constant dans les diverses traditions locales. Les Muses étaient au nombre de trois dans le groupe exécuté par des maîtres archaïques, Agéladas, Kanakhos, et Aristoklès et décrit par une épigramme métrique. « Nous sommes les trois Muses : l'une de nous tient les flûtes, une autre porte en main le barbiton, une troisième la lyre [1]. » A en juger par deux statues conservées à Venise, et trahissant l'imitation tardive du style archaïque [2], les vieux maîtres grecs donnaient uniformément aux Muses un type qui rappelle celui des Kharites ; la chevelure tombant en tresses, le long et sévère costume dorien, aux plis rigides et réguliers. La peinture de vases à figures rouges les représente tantôt seules, tantôt guidées par Apollon Musagète, suivant une ancienne tradition, qui apparaît déjà dans les premiers monuments de la toreutique grecque : sur le coffre de Kypsélos, au VIIIe siècle, les Muses entourent Apollon, « chœur gracieux, auquel il préside ». Elles sont ainsi groupées sur une pyxis athénienne dont nous reproduisons un fragment [3] ; mais l'artiste a si peu visé à les distinguer par des attributs précis, qu'on ne peut les désigner que par conjecture : elles ont le type des femmes athéniennes dans les scènes de la vie ordinaire. En général, dans l'art hellénique antérieur au IIe siècle avant notre ère, les Muses sont figurées vêtues de la tunique do-

1. *Anthol. gr.* II, 15, 35.
2. M. Guédonoff (*Annali*, XXIV) pense qu'elles ont pu être faites à l'imitation du groupe d'Agéladas et de ses collaborateurs. Il faut en rapprocher deux autres statues ; l'une est à Mantoue (*Annali*, ibid. *tav.* D), l'autre à Saint-Pétersbourg (ibid., *tav.* C).
3. Cf. notre article sur *Apollon et les Muses* : *Annales de la Faculté des lettres de Bordeaux*. I.

FIG. 70. — APOLLON ET LES MUSES.
(Fragment d'une peinture de vase attique.)

rienne, ou du chiton ionien à larges manches, fait d'une fine étoffe plissée, à demi recouvert par un ample himation. Elles ne portent que des attributs musicaux, barbiton, flûtes, rouleaux de musique, et encore ces attributs ne sont pas répartis avec rigueur entre les Muses. Clio porte parfois les flûtes d'Euterpe, et il n'est pas rare que, dans les peintures de vases, les Muses tiennent en main des guirlandes ou des coffrets à bijoux, qui n'ont aucun rapport avec leur rôle habituel.

Il faut arriver jusqu'à la période alexandrine pour trouver les attributs des Muses fixés d'une manière à peu près invariable. On voit alors apparaître, à côté des instruments de musique, les emblèmes scéniques, tels que les masques, et ceux qui font allusion aux lettres et aux sciences, comme les tablettes à écrire, le style, le globe, les compas, la ciste pleine de rouleaux. Peut-être le classement des attributs s'est-il opéré sous l'influence du musée d'Alexandrie ; tout au moins, dans les peintures d'Herculanum et de Pompéi, dont le caractère alexandrin n'est pas douteux, les Muses ont des attributs spéciaux ; chacune d'elles est désignée non seulement par son nom, mais par celui du genre littéraire, de l'art, ou de la science qu'elle représente[1]. Cette répartition des attributs est constante dans les monuments de l'époque romaine, parmi lesquels nous citerons surtout la table de marbre d'Arkhélaos de Priène, connue sous le nom d'*Apothéose d'Homère*;

1. Helbig : *Wandgemælde*, etc., 858, 859, 866, 867, 868, 871, 878, 887.

FIG. 71. — MUSES : CLIO, URANIE, THALIE. (Rome : Vatican.)

ajoutons les statues du musée de Berlin, les bas-reliefs d'une base de marbre d'Halicarnasse[1] et ceux qui décorent les sarcophages romains[2]. Clio, la Muse de l'histoire, tient un manuscrit et l'écritoire ; Euterpe a la double flûte ; Thalie, la Muse de la Comédie, porte le *pedum* pastoral en forme de bâton recourbé, et le masque comique ; elle est vêtue de la tunique de laine. La Muse de la Tragédie, Melpomène, tient le masque tragique et la massue d'Héraklès. A Terpsichore, qui préside à la danse, appartient la lyre ; c'est aussi l'attribut d'Érato, déesse de la poésie érotique. Polymnie, la déesse des hymnes héroïques, est debout, dans une attitude méditative, enveloppée des plis de son manteau. Uranie tient le globe céleste et le *radius* ou compas. Enfin, Calliope, Muse de la poésie épique et de l'éloquence, a pour attributs le style à écrire et les tablettes.

§ III. — LES DIVINITÉS DES ASTRES

GERHARD : *Lichtgottheiten,* dans les *Akademische Abhandlungen.*

Parmi les principaux dieux de l'Olympe, Apollon et Artémis, comme on l'a vu, sont primitivement des personnifications des deux grands astres du ciel. On ne s'étonnera pas, cependant, de trouver d'autres divinités qui dérivent de la même origine mythique. Tandis que

1. Trendelenburg. *Der Musenchor : relief einer Marmorbasis aus Halikarnass.*
2. Voir celui du Louvre. Fröhner : *Sculpture antique du Louvre,* n° 378.

le caractère moral finit par prévaloir dans la conception grecque d'Apollon et d'Artémis, Hélios et Séléné

FIG. 72. — ÉOS.
(D'après une peinture de vase.)

personnifient l'action physique du soleil et de la lune. Avec Éos, ou l'Aurore, ils forment le groupe le plus important des divinités des astres.

Éos est la sœur d'Hélios, ou du soleil. C'est elle qui, dans la poésie grecque, annonce la brillante appa-

rition de son frère. L'art s'empare de cette conception qu'il traduit souvent, surtout à l'époque la plus récente. Les peintures de vases italo-grecques montrent l'Aurore, montée elle-même sur un char, et précédant le quadrige du soleil : devant elle vole Phosphoros, l'étoile du matin[1]. Les peintres céramistes la représentent sous les traits d'une femme ailée ; on la voit, sur une coupe peinte du musée de Berlin, vêtue d'une tunique à plis fins et d'un manteau, déployant de larges ailes, et guidant les chevaux ailés de « l'Aurore aux blancs coursiers ». Quelquefois, quittant son char, elle vole dans les airs, tenant les hydries d'où elle fait pleuvoir la rosée sur la terre[2].

Avec Hélios, le jour paraît dans tout son éclat. La poésie attribue au dieu du soleil un attelage de chevaux blancs, rapides et fougueux ; ils l'emportent à travers le ciel, dans la course quotidienne qu'il accomplit de l'Orient à l'Occident. Hélios n'en est pas moins une divinité secondaire, que l'art grec de la bonne époque ne représente pas isolément. Il figure dans les grandes compositions plastiques, comme un personnage accessoire ; ainsi, au fronton oriental du Parthénon, il est représenté guidant son char et émergeant des eaux, pour éclairer la scène merveilleuse de la naissance d'Athéna. Sur la base du trône de Zeus olympien,

1. Peinture qui décore l'anse du vase de Canosa, musée de Munich. (Pinacothèque.)
2. Nous nous bornons à signaler les principaux mythes d'Éos, souvent figurés sur les vases ; ses amours avec Képhalos, et son rôle dans la légende de son fils Memnon, tué par Achille ; plusieurs peintures la représentent enlevant le cadavre de Memnon.

FIG. 73. — HÉLIOS. (Métope trouvée à Ilion.)

Hélios et Séléné étaient mêlés à la foule des dieux entourant le maître de l'Olympe[1]. C'est surtout à Rhodes que les représentations du dieu du soleil prennent leur plein développement. On sait qu'Hélios était la grande divinité de l'île, et que les Rhodiens le considéraient comme le père de leur race; Charès de Lindos avait exécuté pour eux une statue colossale du soleil, dont la description nous a été conservée par Philon de Byzance[2]. Les monnaies rhodiennes prêtent à Hélios un visage imberbe, une chevelure épaisse et flottante, entourée d'une couronne de rayons. Ce type reste en vigueur pendant toute l'antiquité; on le retrouve sur les peintures de vases, et sur la métope trouvée à *Ilium novum* dont nous donnons le dessin.

Séléné, ou Mêné, qui personnifie la lune, est aussi, d'après les mythographes, une sœur d'Hélios. Les poètes retracent la gracieuse image de la déesse, au front ceint d'une couronne d'or, « dont les rayons se répandent au loin, lorsque le soir, au milieu du mois, la divine Séléné, après avoir baigné son beau corps dans l'Océan, revêt des vêtements splendides, et ayant attelé ses chevaux lumineux, les pousse en avant avec ardeur[3] ». Dans l'art, Séléné est figurée sous les traits d'une jeune femme, montée sur un cheval. On connaît cette représentation par des peintures de vases, par des monnaies, comme celles de Phères et de Patrae. Nous citerons aussi la charmante figure de la frise de l'autel

1. Pausanias. V. XI, 3.
2. *De septem miraculis mundi*, p. 14, éd. Orelli. Cf. Otto Lüders : *Der Koloss von Rhodos*, 1865.
3. *Hymne homérique*, XXXII.

de Pergame; la vierge divine, assise sur sa monture, se retourne à demi, par un mouvement plein de grâce.

Les types figurés des divinités des astres sont fort simples. Il semble en effet que l'art grec ait réservé toute sa puissance d'analyse et d'invention pour les dieux dont le caractère moral, plus complexe, comportait une grande variété de nuances. Éos, Hélios et Séléné, au contraire, n'ont jamais cessé de personnifier des phénomènes physiques. A l'époque où les artistes se plaisent aux compositions raffinées, ils réunissent souvent dans un tableau d'ensemble ces divinités de l'aurore, du jour et de la nuit. Sur un cratère d'Apulie, de style récent, un peintre céramiste a représenté par une ingénieuse allégorie le lever du soleil[1]. Tandis que Séléné, montée sur son cheval, s'éloigne en se voilant le visage, Éos précède le quadrige d'Hélios qui s'élance dans les airs; autour du char du soleil, des enfants, figurant les étoiles, semblent plonger dans les profondeurs du ciel, pour disparaître devant le jour naissant. N'est-ce pas comme la traduction de la métaphore familière aux poètes :

« Jamque rubescebat stellis aurora fugatis[2] » ?

§ IV. — DIVINITÉS DES ORAGES ET DES VENTS.

Les phénomènes physiques dont le ciel est le théâtre, les troubles atmosphériques qu'ils provoquent, faisaient

1. Welcker : *Alte Denkmæler*, III, pl. 9, p. 53.
2. Virgile : *Énéide*, III, 521.

aussi éclore dans l'esprit des Grecs des conceptions poétiques, souvent exprimées par l'art. Mais le déchaînement brutal des forces aveugles de la nature éveillait surtout des idées de terreur : pour les poètes comme pour les artistes, les génies des orages et des tempêtes étaient des êtres monstrueux, chez qui la figure humaine s'alliait aux formes animales. Typhon, le génie de l'ouragan, est « un dieu terrible...; sur ses épaules se dressent cent têtes de serpents, d'affreux dragons, dont les gueules effroyables dardent toutes des langues noires[1]. » Sa fille, la Chimère, présente un assemblage repoussant de membres empruntés au lion, à la chèvre, et au dragon. Les Harpyies, divinités de la tempête, sont des monstres moitié femme et moitié oiseau[2].

Nous ne pouvons ici étudier en détail toutes les représentations figurées de ces génies malfaisants. Remarquons toutefois que l'art grec semble les avoir empruntées, à l'origine, aux monstres fantastiques enfantés par l'imagination maladive de l'Orient. Ces procédés se montrent très clairement dans le type de Borée, qui personnifie la violence du vent du Nord. Dans l'art archaïque, Borée est une de ces figures monstrueuses chères aux artistes primitifs, où l'influence de l'Assyrie paraît se faire sentir[3]. Sur le coffre de Kypsélos, ses jambes se terminent en queues de serpents. La forme humaine prédomine bientôt, et sur certains vases de style corin-

1. Hésiode : *Théogonie*, vers 823 et suiv.
2. Voir sur les Harpyies, considérées comme divinités de la mort, le livre IV, ch. I.
3. Voir la dissertation de M. Langbehn : *Flügelgestalten der alt. gr. Kunst*, Munich, 1881.

thien, Borée, ou une divinité analogue, apparaît sous les traits d'un personnage barbu, muni d'ailes retroussées ; ses jambes sont pliées, comme s'il était agenouillé : c'est l'attitude par laquelle les maîtres archaïques traduisent la rapidité de la course. Dans l'art le

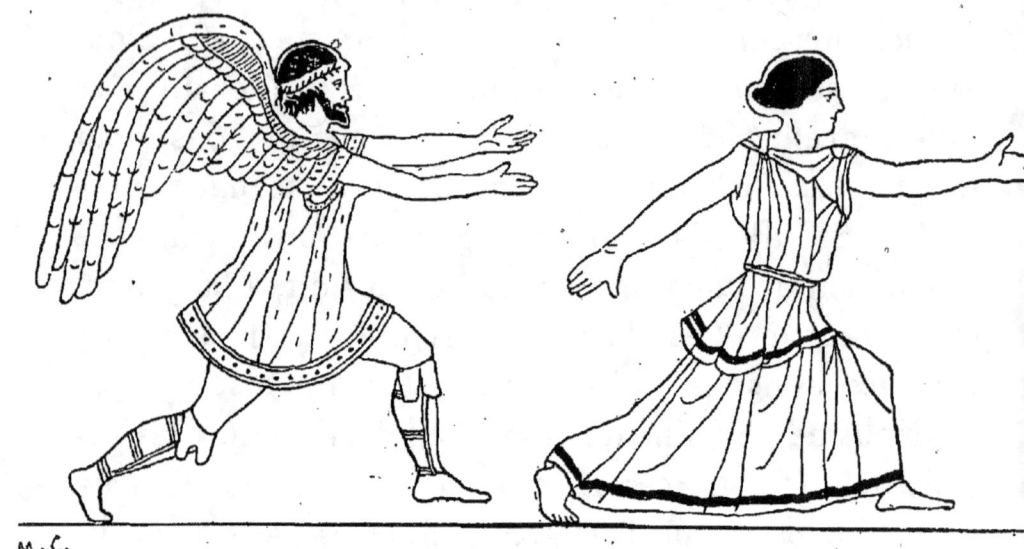

FIG. 74. — BORÉE POURSUIVANT ORITHYIE.
(Peinture de vase.)

plus achevé, le type s'est épuré : Borée est figuré comme un homme dans la force de l'âge ; ses longues ailes d'oiseau rappellent la célérité de son action, de même que celles d'Éros sont le signe visible de la mobilité des passions. Plusieurs peintures de vases montrent ainsi Borée enlevant Orithyie ; mais il n'en est pas qui puissent rivaliser, pour la pureté du style, avec la belle œnochoé du musée du Louvre, publiée par M. G. Perrot[1]. Le type artistique des génies des vents est fixé de

1. *Monuments grecs,* publiés par l'Association des études grecques, 1874.

bonne heure, et se maintient sans altérations sensibles. Sans quitter la Grèce, on en trouve un exemple à Athènes, dans les sculptures qui décorent la tour octogone construite, sous Sylla, par Andronicos Cyrrhestès. Autour de ce monument, qui contenait une horloge à eau, courent des bas-reliefs représentant les Vents sous la forme de génies ailés, vêtus de tuniques courtes. Leur costume et leurs attributs font allusion à la rapidité de leurs mouvements.

LIVRE II

LES DIVINITÉS DES EAUX

CHAPITRE PREMIER

LES DIVINITÉS DE LA MER

Si les phénomènes célestes avaient provoqué dans l'esprit des Grecs une riche éclosion de mythes, la vue de la mer n'agit pas moins sur leur vive imagination. Peuple de marins, ils étaient avec elle en contact incessant. C'est grâce à elle que leur civilisation s'était développée; c'est à elle que l'industrie naissante de leurs artistes primitifs emprunte ses motifs de décoration; les potiers d'Ialysos, les orfèvres de Mycènes reproduisent sur les vases ou sur les bijoux des poulpes, des octapodes, des formes diverses d'animaux marins. De bonne heure, cette faculté puissante qui transforme en êtres divins les forces naturelles avait dû s'exercer chez les Hellènes en face du spectacle infiniment varié de la mer. Les teintes brillantes qu'elle revêt en Orient, sous une chaude lumière, ses nuances fuyantes, ses agitations capricieuses, et jusqu'à l'écume blanche de

ses vagues, étaient autant de manifestations de la nature divine. Nous n'avons pas à rechercher ici si les mythes marins ne relèvent que de l'esprit grec, ni s'ils trahissent des emprunts aux mythologies orientales. On se bornera à étudier par quelles formes plastiques l'art traduisait les conceptions poétiques et religieuses qu'avait éveillées chez les Hellènes la contemplation de la mer.

§ I. — DIVINITÉS PERSONNIFIANT LA MER.

HEYDEMANN : *Nereiden mit den Waffen des Achill,* Halle, 1879. — J. MARTHA : *Sepulcrales Nereidum figuræ,* 1881. — E. VINET : *Mythe de Glaucus et de Scylla* : Annali dell' Inst. 1843. — GAEDECHENS : *Glaukos, der Meergott,* 1859.

Lorsque les artistes grecs, surtout les peintres de vases, représentent la mer elle-même, c'est à l'aide d'animaux marins, figurés dans le champ des peintures[1]. Mais cette indication sommaire n'exprime que la présence matérielle, pour ainsi dire, de la mer considérée comme élément : pour rendre, par de vives images, les formes poétiques attribuées aux dieux marins, l'art dispose de ressources plus riches ; il est guidé par le travail d'analyse qui, des différents aspects de la mer, a fait autant de divinités.

La mer elle-même est personnifiée par Nérée. Entouré de ses filles, les Néréides, il habite au fond des eaux, dans une grotte éclairée d'une lumière blanche[2].

1. Par exemple dans les scènes qui représentent Apollon Delphinien vogant sur le trépied au-dessus des flots.
2. Ἀργύφεον σπέος. *Iliade,* XVIII, 50.

Son type plastique est emprunté à la combinaison de la forme humaine avec celle du poisson. A vrai dire, un tel mélange de formes n'est pas particulier à la Grèce. L'art chaldéen avait déjà représenté un dieu, moitié homme et moitié poisson, Anou ou Dagon[1]. Il n'est pas

FIG. 75. — NÉRÉE.
(Peinture de vase.)

impossible que des modèles orientaux analogues aient été connus des artistes grecs primitifs : témoin les personnages à queue de poisson ou de reptile qui décorent les vases d'ancien style ; témoin encore les rudes bas-reliefs de la frise d'Assos, où un personnage lutte contre un monstre marin à buste d'homme[2]. Le goût hellé-

1. Voir G. Perrot. *Histoire de l'art dans l'antiquité*, II, p. 65, fig. 9.
2. Cf. un personnage féminin vêtu d'un vêtement orné d'é-

nique apparaît surtout dans l'art ingénieux avec lequel la monstruosité d'un telle alliance de formes est atténuée. Le plus souvent Nérée a le buste d'un homme : sous la riche tunique qui couvre son corps, prend naissance une queue de poisson, recouverte d'écailles[1]. Le dieu tient quelquefois à la main un sceptre : c'est l'emblème de la puissance exercée par le « vieillard de la mer » sur les êtres qui peuplent la profondeur des eaux.

Autour de Nérée se groupe « le chœur des cinquante Néréides qui se plaît à danser en rond[2] » sur le rivage. Seuls, leurs noms suffiraient à faire comprendre leur caractère mythologique. Galéné, Glauké, Galatée, représentent la mer paisible, colorée d'un bleu vert, ou sa lame à reflets blanchâtres; Kymodoké, c'est le jeu de la vague qui se brise contre les rochers; Euliméné, Aktaié, personnifient la mer caressante qui vient baigner le rivage. Appliquer à ces vierges gracieuses les formes ambiguës qui conviennent à Nérée eût été un nonsens; aussi, dans l'art, les Néréides ont-elles toujours la figure de jeunes filles. C'est ainsi qu'elles apparaissent, soit dans les peintures de vases, soit dans les sculptures du monument des Néréides à Xanthos[3], soit enfin dans les scènes qui les montrent escortant leur sœur

cailles, et muni de nageoires, sur un relief de bronze étrusque de Munich, trouvé à Pérouse : O. Müller, *Denkmæler der alten Kunst*, I, 59. Cf. Brunn, *Beschreibung der Glyptothek*, nos 32-38.

1. Souvent aussi Nérée est représenté sous la forme humaine. Voir Braun : *Bullettino dell' Inst.*, 1851, p. 69.

2. Euripide : *Iphigénie en Tauride*, v. 427.

3. Fellows : *The Xanthian Marbles*, dans les *Travels and researches in Asia Minor*, 1852.

Thétis, ou apportant à Achille les armes forgées par Héphaistos. A l'époque alexandrine, la peinture décorative se plaît à les figurer demi-nues, folâtrant sur des chevaux marins. L'idylle où Théocrite met en scène le cyclope Polyphème, amant malheureux de la Néréide Galatée, offre en particulier aux peintres du Ier siècle le sujet de compositions gracieuses. Une des peintures de la maison de Livie, au Palatin, montre en regard du cyclope dédaigné la rieuse déesse, vêtue seulement d'une draperie légère, et montée sur un hippocampe qui fait bouillonner le flot écumant autour de sa poitrine[1]. L'art pouvait-il trouver une image plus heureuse pour exprimer les idées du mythe de Galatée? L'amour du cyclope pour la Néréide, ce sont les vains désirs, l'attrait décevant d'un élément dont les lignes onduleuses rappellent les formes de la beauté plastique la plus achevée.

Si Nérée représente surtout l'élément bienfaisant, source de richesse pour les peuples navigateurs, l'humeur capricieuse de la mer est traduite par le personnage de Protée, dieu multiple, qui échappe aux étreintes, et se fait tour à tour lion, dragon, arbre ou panthère. Cette idée du caractère insaisissable de la mer trouvait aussi place dans la légende de Thétis, souvent figurée sur les vases. Pour se soustraire aux instances de Pélée, que les dieux veulent lui donner pour époux, Thétis revêt mille formes : les peintures qui représentent cette lutte montrent un lion et un serpent s'attaquant à Pélée, qui cherche à saisir la Néréide.

1. G. Perrot : *Les Peintures du Palatin,* dans les *Mélanges d'Archéologie,* etc.

En raison de la variété infinie des sentiments confus que fait naître le spectacle de la mer, on comprendra

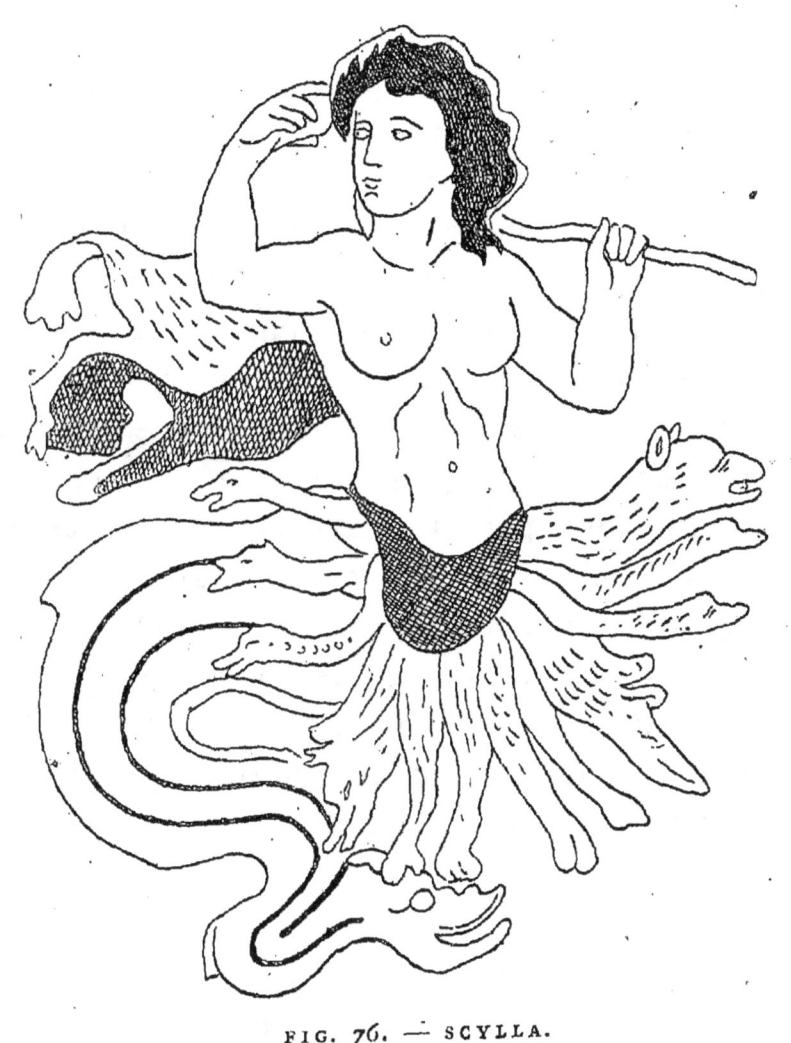

FIG. 76. — SCYLLA.
(D'après une peinture de vase.)

que l'esprit grec ait multiplié les divinités marines. Les croyances populaires, les cultes locaux, ont favorisé ce travail d'analyse. Ainsi le dieu marin Glaucos, cher surtout aux pêcheurs d'Anthédon, est « un dieu créé par des matelots, en qui se résume toute la poésie de la vie

marine, telle qu'elle apparaît à de pauvres gens[1] ». Il personnifie la teinte bleue et verte de la mer. Les rares monuments qui le représentent, par exemple une peinture de la villa Hadriana et une mosaïque de Carthage, le montrent avec une chevelure inculte, semblable à des algues marines, et une barbe terminée en nageoires de poisson. Une légende tardive en fait l'amant malheureux de la belle vierge marine Scylla; mais la tradition courante prête au contraire à Scylla des formes monstrueuses. Dans les monuments figurés, elle a un buste de femme se prolongeant en queue de dauphin; ce corps difforme est entouré d'une ceinture de têtes de chiens. Elle tient en mains des quartiers de roc, des rames, armes redoutables pour les navigateurs victimes de sa fureur. La légende, on le sait, la plaçait au détroit de Sicile; mais le mythe de Scylla a une portée plus générale : ce monstre personnifie les êtres étranges que la mer renferme dans son sein, objets de terreur pour les marins, ou sujets des récits merveilleux qui charment les loisirs de la vie de matelot.

§ II. — POSEIDON (NEPTUNE). — AMPHITRITE. LE CORTÈGE DE POSEIDON.

OVERBECK.: *Griechische Kunstmythologie,* III^e livre. Poseidon.

Tous ces génies secondaires sont soumis à l'empire du maître de la mer, Poseidon, « le grand dieu marin, qui

[1]. E. Renan : *Études d'Histoire religieuse,* p. 21.

ébranle la terre et la mer inépuisable[1]. » De bonne heure Poseidon apparaît dans l'art comme une figure distincte, avec sa personnalité mythologique. Si l'on ne sait rien de précis sur la nature de ses plus anciennes images, à une époque très reculée il est déjà représenté sur les murailles du temple d'Artémis Alpheionia, près d'Olympie, par un peintre primitif, Cléanthes de Corinthe. Associé à la scène de la naissance d'Athéna, il tenait à la main un thon, où l'on reconnaît sans peine un de ses attributs ordinaires. La plupart des représentations archaïques de Poseidon ne nous sont connues que par les textes : ainsi la statue de bronze de Poseidon Hippios à Phénée, dédiée, disait-on, par Ulysse, ou bien encore les bas-reliefs du temple d'Athéna Khalkiœcos à Sparte, où le dieu figurait à côté d'Amphitrite. En réalité, on ne possède pas de statue ou de bas-relief véritablement archaïque, où l'on puisse avec certitude retrouver le type de Poseidon, pour la période antérieure aux dernières années du vi[e] siècle. C'est aux peintures de vases et aux monnaies qu'il faut demander ces renseignements.

La conception mythologique de Poseidon se rapproche trop de celle de Zeus, pour qu'il n'y ait pas, entre les types de ces deux dieux, quelques traits communs. Rappelons seulement le type du *Zenoposeidon,* sorte de Zeus de la mer, qui figure sur des monnaies impériales de Mylasa, tenant à la fois l'aigle et le trident. Sur les vases d'ancien style, Poseidon est à peu près figuré comme Zeus, complètement vêtu, portant, sur sa tunique talaire, un himation richement brodé ; sa longue che-

1. *Hymne homérique à Poseidon,* XXI.

velure et sa barbe sont peignées avec soin; souvent son front est ceint d'une couronne ou d'une bandelette. C'est sous cet aspect que le montrent des plaques de terre cuites peintes, trouvées près de Corinthe; ces tablettes votives, consacrées dans un sanctuaire du dieu, ne sont pas postérieures au vi⁰ siècle. Tantôt le dieu est seul, comme sur l'exemplaire que nous reproduisons ici; tantôt monté sur son char, il est accompagné d'Amphitrite. Les habitudes des peintres de vases sont trop constantes pour qu'on ne reconnaisse pas un emprunt fait à la céramique dans les bas-reliefs de style hiératique, qui montrent Poseidon vêtu et tenant un dauphin [1].

FIG. 77. — POSEIDON.
(Plaque de terre cuite peinte trouvée près de Corinthe. Louvre.)

Au contraire, les anciennes monnaies de Posidonia semblent reproduire un type sculptural qui était en

[1]. Par exemple, sur une base de candélabre du Vatican.

vigueur à l'époque archaïque. Poseidon est représenté dans l'attitude de la marche, comme le Zeus Polieus des monnaies attiques; presque nu, vêtu seulement d'une chlamyde jetée sur les bras en guise d'écharpe, il brandit le trident, symbole de sa puissance : c'est le dieu τριαινοκράτωρ, qui règne sur les mers.

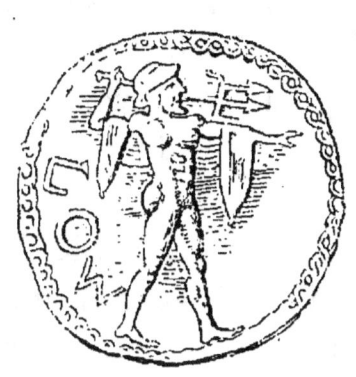

FIG. 78. — POSEIDON.
(Monnaie de Posidonia.)

A quelle époque et dans quelle région de la Grèce l'art donne-t-il au type de Poseidon un caractère idéal qui s'impose désormais comme la plus haute expression plastique du dieu? Otfried Müller attribue cette création à un artiste corinthien. On sait, en effet, à quel point le culte du dieu était populaire à Corinthe; les Grecs avaient choisi l'isthme pour y consacrer, après la bataille de Platées, une statue colossale de Poseidon, signalée par Hérodote[1]. Toutefois on a peine à croire que l'école attique ait été étrangère à la formation de ce type canonique. Phidias avait représenté le dieu de la mer sur la base du trône de Zeus à Olympie; on le retrouve sur la frise de la cella, au Parthénon. La dispute d'Athéna et de Poseidon formait le sujet du fronton occidental du temple; le torse du dieu est au nombre des fragments conservés, et le dessin de Carrey nous fait entrevoir les lignes grandioses de cette figure. On peut admettre tout au moins que l'école de Phidias

1. IX, 81.

avait conçu un idéal de Poseidon, qui n'a pu être sensiblement modifié par la suite. Remarquons d'ailleurs que le type du dieu ne semble pas avoir été traité souvent dans une figure debout ou assise, comme le Zeus d'Olympie ou la Héra de Polyclète. Daméas de Cleitor, Scopas, Praxitèle, l'associent à des groupes tels que celui des douze dieux. On est mal renseigné sur la statue que Lysippe avait faite pour les Corinthiens, et rien n'autorise à croire que le sculpteur de Sicyone ait profondément renouvelé le type idéal du dieu de la mer.

Si l'on consulte les monuments conservés, plusieurs caractères très précis concourent à distinguer nettement Poseidon de Zeus. Si l'on compare aux bustes de Zeus celui de Poseidon, conservé au musée Chiaramonti (Vatican), on est frappé de la différence. Les traits n'ont pas au même degré l'expression de douceur et de force calme qui caractérise le visage du maître de l'Olympe; la physionomie est plus mobile, et la chevelure tombant en mèches drues et raides, comme si elle était mouillée, achève de donner au dieu de la mer un aspect plus sévère : c'est le dieu à la chevelure sombre (κυανοχαίτης). Les sculpteurs lui prêtent des formes robustes et ramassées. On connaît l'épithète de dieu à la large poitrine (εὐρύστερνος) attribuée à Poseidon; elle est pleinement justifiée par le magnifique torse du Parthénon. Mais la vigueur de Poseidon est moins sereine que celle de Zeus : c'est celle de l'homme de mer, qui lutte contre un rude élément.

Le plus souvent Poseidon est nu; c'est ainsi qu'il apparaît sur plusieurs peintures de vases, et si quelques

FIG. 79. — POSEIDON.
(Bronze d'Herculanum. — Musée de Naples.)

peintres céramistes le représentent vêtu, il ne porte qu'une courte tunique plissée, comme dans la scène de Gigantomachie qui décore la coupe Beugnot, du musée de Berlin (fig. 80). Dans les monuments de la plastique, Poseidon porte quelquefois, comme Zeus, l'himation drapant le bas du corps ou rejeté sur l'épaule : ainsi le montre une statue colossale trouvée à Madrid. Mais la nudité complète, beaucoup plus fréquente, semble être l'un des signes caractéristiques du dieu. Un bronze du musée de Naples, trouvé à Herculanum, nous offre à ce point de vue un exemple digne d'attention : le dieu debout, au repos, s'appuie sur son trident : c'est l'attitude la plus ordinaire. Les artistes le

représentent aussi volontiers le pied posé sur un rocher, ou sur une proue de navire, comme dans les statues du Latran et de la villa Albani ; ailleurs son pied repose sur un dauphin. Considéré sous cet aspect, Poseidon est le dieu dont la domination tranquille s'exerce sur le vaste domaine qui lui est attribué.

Le trident et le dauphin sont ses attributs habituels : ils figurent au revers d'une monnaie de Messine, et le dauphin est fréquemment placé sur la main du dieu, dans les peintures de vases. Le cheval est aussi un de ses attributs. Il est à peine besoin de rappeler l'épithète d'Hippios que porte parfois Poseidon, et la légende d'après laquelle il fait naître le cheval d'un coup de trident. Les représentations où cet animal est associé à Poseidon sont surtout fréquentes sur les monnaies, et font allusion au mythe de la naissance du cheval ; telles sont les monnaies de Potidée, où Poseidon est monté sur le cheval, et celles de Rhaukos, en Crète, où il est debout près de l'animal, le tenant par le frein. On saisit facilement la relation que la vive imagination des Grecs avait créée entre le cheval et le dieu de la mer. Les lignes onduleuses des vagues, leur crinière d'écume, leur allure rapide appelaient une comparaison toute spontanée avec certaines formes de la nature animale. Aussi l'aspect des vagues agitées éveille-t-il de bonne heure l'idée de l'attelage impétueux qui entraîne à la surface des flots le char de Poseidon. « Le dieu revêt son armure d'or, saisit un fouet brillant, d'un travail merveilleux, monte sur son char, et le lance sur les flots. Au-dessous de lui bondissaient les monstres sortis en foule de leur retraite, et reconnais-

sant leur souverain. La mer, pénétrée de joie, s'ouvrait sur son passage. Les chevaux volaient rapidement, et, sur leur route, l'onde ne mouillait pas l'essieu d'airain » [1].

Comme les autres dieux, Poseidon figure dans les scènes de Gigantomachie où il combat armé du trident et écrase les Géants sous des quartiers de roc couverts de crabes et de coquillages, arrachés aux profondeurs de la mer. Mais c'est surtout sa légende amoureuse qui inspire les peintres de vases. Un des motifs les plus souvent traités est la poursuite de la Danaïde Amymone, qui fuit devant le dieu, une hydrie à la main; ailleurs, les artistes la montrent réunie à Poseidon, et assise auprès de la source de Lerne. Toutefois, dans l'art comme dans la mythologie, la compagne ordinaire de Poseidon est la Néréide Amphitrite, personnification féminine de la mer. Épouse du dieu, la Néréide partage son culte et les artistes l'associent fréquemment au maître de la mer. Elle figurait à ses côtés, dans un groupe qui décorait la cella d'un temple de Poseidon à Corinthe [2]. Le couple divin était assis sur un char attelé de chevaux que conduisaient deux Tritons d'or. Quelquefois, Amphitrite est représentée isolément, portée par un Triton, et tenant le trident qui la distingue des autres Néréides.

Poseidon et Amphitrite ont leur cortège. Quand le dieu de la mer s'avance sur les flots, autour de lui bondit tout un monde d'êtres mythologiques, composant

[1]. *Iliade*, XIII, vers 23 et suivants.
[2]. Pausanias : II, 117.

FIG. 80. — POSEIDON DANS LA GIGANTOMACHIE.
(Fragment d'une kylix du musée de Berlin.)

sa bruyante escorte. C'est d'abord le chœur des Néréides, qui tiennent quelquefois des instruments de musique, comme sur un beau sarcophage du Louvre, et sur une fresque pompéienne [1]. A ces gracieuses déités se mêlent les Tritons, armés de conques sonores, et dont le corps se termine en queue de poisson; puis les Centaures marins, qui battent l'eau de leurs robustes nageoires et dont la tête est quelquefois coiffée de pinces d'écrevisse. Il faut encore ajouter les monstres marins, hippocampes, dragons, taureaux ou boucs, dont les formes se combinent avec des éléments empruntés aux êtres de la mer : créations puissantes et originales, où l'art grec trouve le sujet des conceptions les plus brillantes. Un sculpteur du IV° siècle, Scopas, avait cherché dans le cycle des démons de la mer un motif qui convenait bien à son génie fougueux et passionné. Il avait exécuté pour une ville d'Asie, peut-être de Bithynie, un groupe représentant Poseidon, Achille et Thétis, entourés du chœur des Néréides et des demi-dieux marins [2]. Transportées à Rome, ces statues décoraient le temple élevé près du cirque Flaminius par Domitius Ahenobarbus. Or, c'est aussi de Rome que provient une fort belle frise en relief, représentant les noces de Poseidon et d'Amphitrite et conservée à la Glyptothèque de Munich [3]. Le centre de la composition est occupé par le char des deux divinités, qui glisse sur les flots, conduit par un jeune Triton soufflant dans une conque. Au devant du

[1]. Helbig : *Wandgemælde*, n° 1033.
[2]. Pline : N. H., XXXVI, 26.
[3]. Brunn : *Beschreibung der Glyptothek*, n° 115. Ce bas-relief se trouvait autrefois à Rome, au palais Santa-Croce.

Fig. 81. — POSEIDON ET AMPHITRITE.
(Fragment de la frise de Munich.)

char, s'avance l'Océanide Doris, mère d'Amphitrite; montée sur un hippocampe, elle tient les torches nuptiales. De chaque côté du motif principal, se déroule le cortège des Tritons et des Néréides, au milieu desquels voltigent des Éros, guidant les taureaux et les dragons marins qui servent de monture aux Nymphes de la mer. Cette frise est-elle, comme l'a pensé Urlichs[1], en relation étroite avec le groupe de Sçopas? Faut-il y voir l'œuvre sinon du maître lui-même, au moins d'un de ses élèves, et a-t-elle été empruntée au même temple qui avait déjà fourni le groupe principal? Sans entrer ici dans une discussion minutieuse, on peut reconnaître que le caractère architectural de la frise donne une certaine force à l'opinion d'Urlichs; le style même du bas-relief est loin de la contredire. C'est bien un artiste grec de la bonne époque qui a imaginé cette composition magistrale ordonnée avec un art parfait; certaines figures de Néréides demi-couchées sur la croupe des Centaures marins ou des hippocampes, enlacées par les replis de leurs queues armées de nageoires, ont une grâce exquise, et rappellent les plus heureuses conceptions de l'art du IVe siècle.

A l'époque romaine, ce motif ne cesse pas d'être traité avec prédilection dans les vastes compositions décoratives. Une mosaïque pompéienne, trouvée en 1869, reproduit un sujet analogue, et le cortège de Poseidon figure également sur une grande mosaïque du Louvre, trouvée à Constantine. Mais ces scènes surchargées trahissent le goût romain et si elles produisent

1. Urlichs : *Skopas,* p. 130.

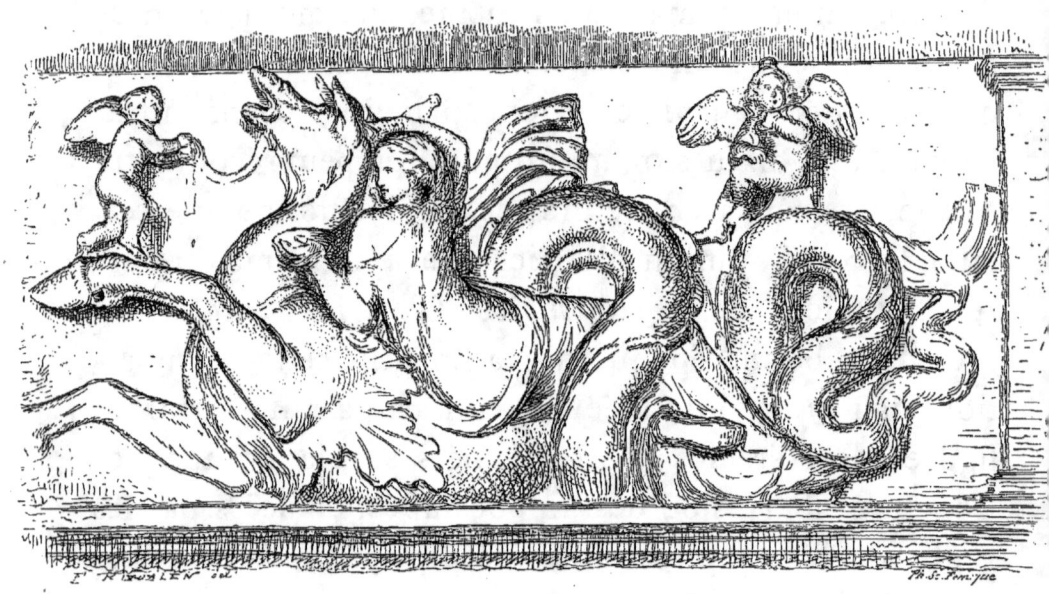

FIG. 82. — NÉRÉIDE.

(Fragment de la frise de Munich.)

un puissant effet décoratif, elles ne sauraient être comparées à la frise de Munich, pour l'élégance et l'harmonie de la composition.

CHAPITRE II

LES DIVINITÉS DES EAUX DOUCES

§ I. — LES FLEUVES.

Percy Gardner : *Greek River-Worship*, dans les Transactions of the Royal Society of Literature, 1876.

« O Céphise, fleuve auguste à face de taureau[1]. » Ces mots, qu'Euripide place dans la bouche du jeune Ion, ne sont pas une simple image poétique : ils traduisent une conception longtemps familière à l'art. Il est facile d'en comprendre la portée. Le cours impétueux des torrents de la Grèce, dans la saison des pluies, appelle une comparaison avec les formes de la nature animale; en même temps la mobilité des eaux fait prédominer, dans le caractère mythologique des divinités fluviales, l'aptitude aux métamorphoses. Dans la légende d'Achéloos, le fleuve « était tantôt un taureau superbe, tantôt un serpent tacheté, aux longs replis; tantôt il avait le corps d'un homme et le visage d'un taureau : de son

1. Euripide : *Ion*, vers 1276.

menton, comme d'une source, jaillissait une onde abondante[1] ».

L'art est tout à fait d'accord avec la poésie, dans les scènes figurées qui s'inspirent du mythe d'Achéloos. On sait quels en sont les traits principaux. Le dieu fluvial, personnifiant le fleuve qui coule entre l'Étolie et l'Acarnanie, dispute à Héraklès la possession de Déjanire, et, vaincu dans la lutte, il laisse une de ses cornes aux mains du héros. Les peintures de vases le montrent sous les traits d'un taureau à face humaine, vomissant de sa bouche des flots d'eau : tel est le sujet d'un vase peint de Girgenti. D'autres fois, sur les monnaies étoliennes, il a l'aspect d'un homme au front armé de cornes, et tenant une patère et un roseau.

Mais si, parmi les fleuves grecs, Achéloos est celui dont la légende est la plus riche, les autres divinités fluviales offrent les mêmes formes plastiques. C'est surtout aux monnaies qu'il faut recourir pour cette étude : les types monétaires sont, en effet, inspirés par les légendes locales; ils présentent en outre une suite chronologique qui permet de suivre le développement des formes. Le visage humain associé au corps de taureau est la représentation la plus ancienne. C'est ainsi que les monnaies de Géla, en Sicile, montrent le fleuve Gélas à l'époque archaïque[2]; le visage a un type rude : la barbe est longue et la chevelure drue et courte est figurée par un grènetis. Ce type se conserve alors même que l'art est plus libre. Élien, énumérant les formes

1. Sophocle : *Les Trachiniennes*, vers 13 et suivants.
2. Voir la série des monnaies de Géla, dans le *Catalogue of the greek coins in the British Museum;* — *Sicily*.

sous lesquelles les fleuves reçoivent un culte dans les différents pays grecs, dit que l'Eurotas à Sparte, l'Asopos à Sicyone et à Phlionte, le Céphise à Argos ont l'aspect de taureaux[1]. Toutefois on voit apparaître sur les médailles un type purement humain de divinités fluviales, sans qu'on puisse affirmer avec certitude que ces formes juvéniles soient réservées aux petits fleuves. Gélas lui-même, sur les monnaies de Géla, est figuré par une tête de jeune homme imberbe, couronnée de roseaux et entourée de poissons; son front est muni de petites cornes naissantes. Le Strymon sur les monnaies d'Amphipolis, l'Hipparis, sur celles de Camarina, ont des traits analogues. A Sélinonte, les graveurs monétaires représentent l'Hypsas comme un jeune homme figuré en pied et sacrifiant auprès d'un autel[2].

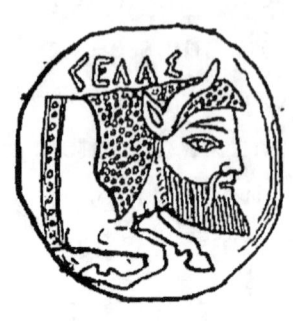

FIG. 83.
LE FLEUVE GÉLAS.
(Monnaie de Géla. Sicile)

FIG. 84.
TÊTE DE JEUNE DIEU FLUVIAL (GÉLAS).
(Monnaie de Géla.)

On sait que les divinités fluviales trouvent souvent place dans les grandes compositions sculpturales qui décorent les frontons des temples; elles indiquent le lieu où la légende place la scène figurée. Les nécessités qu'impose au sculpteur la forme triangulaire

1. Élien : *Variæ Historiæ*, II, 33.
2. *Catalogue of the greek coins; — Sicily*, p. 141.

du fronton expliquent suffisamment l'attitude demi-couchée que l'art prête aux dieux des fleuves : ainsi l'Ilissos et le Céphise occupent les angles du fronton occidental du Parthénon ; le Cladéos et l'Alphée, au temple d'Olympie, encadrent également la composition du fronton oriental. La belle statue dite de l'Inopos, au musée du Louvre, est sans doute détachée de quelque ensemble architectural[1]. Il est possible que ces habitudes, imposées aux statuaires dans la grande sculpture décorative, aient conduit l'art à multiplier les figures demi-couchées de divinités fluviales. Dans le groupe de la Tyché d'Antioche exécuté par un élève de Lysippe, Eutykhidès le Sicyonien, et reproduit par les monnaies de la ville, on voit le fleuve Oronte placé aux pieds de Tyché. A partir de l'époque hellénistique, après les successeurs d'Alexandre, cet usage devient général. Le type classique du dieu fluvial est dès lors celui d'un personnage à demi couché, couronné de roseaux, et appuyé sur une urne. Bornons-nous à signaler deux des exemples les plus célèbres ; à savoir les statues du Nil et du Tibre, découvertes à Rome au XVIe siècle. La statue du Nil est conservée au Braccio-Nuovo (musée du Vatican). C'est un homme barbu, dans la force de l'âge, demi-étendu, et tenant d'une main une gerbe d'épis, de l'autre une corne d'abondance, tel qu'il est reproduit sur une monnaie romaine frappée au temps d'Hadrien. Autour de lui se jouent seize enfants, personnifiant les seize coudées dont le fleuve doit s'élever au-dessus de l'étiage pour féconder la vallée par le limon

1. Fröhner : *Sculpture antique*, n° 448.

qu'il dépose ; les uns tiennent des épis, d'autres jouent avec un crocodile et un ichneumon. Sur le socle sont sculptés les plantes et les animaux propres à l'Égypte. Cette statue colossale est sans doute la copie d'un original grec datant de l'époque postérieure aux successeurs d'Alexandre. A ce groupe faisait pendant la statue du Tibre, aujourd'hui conservée au Louvre. Le fleuve romain est à demi couché sur un rocher : il tient un gouvernail et une corne d'abondance : devant lui la louve allaite Romulus et Rémus. Ces deux monuments, de dimensions colossales, sont d'un effet décoratif très puissant : mais l'abus de l'allégorie dénote déjà le goût théâtral qui se développe à l'époque gréco-romaine. On est loin des conceptions énergiques et simples de l'art hellénique.

FIG. 85. — LE NIL.
(Monnaie de Rome.)

§ II. — LES NYMPHES.

KRAUSE : *Die Musen, Grazien, Horen und Nymphen* : Halle, 1871.

Bien que les Nymphes, dans la mythologie courante, se confondent avec les Dryades et les Hamadryades, et aient souvent pour séjour les forêts et les montagnes, elles n'en sont pas moins, par leur origine, des divinités des eaux. Ces déesses rieuses, qui se plaisent aux chœurs de danse, habitent les grottes

humides où jaillissent les sources : « Dans cet asile sont renfermés des cratères et des amphores de pierre. Les abeilles y déposent leur miel, et sur de grands métiers de roche, les Nymphes tissent des voiles de pourpre, merveilleux à voir[1]. » Si elles dérivent de la même conception que les dieux des fleuves, l'art respecte leur caractère gracieux, et prête aux divinités des sources la forme de jeunes filles.

Dans les monuments purement helléniques, les Nymphes n'ont aucun attribut spécial. Rien ne les distingue des Saisons ou des Kharites. Sur les bas-reliefs de Thasos, qui datent de la première moitié du ve siècle, on pourrait les confondre avec les Kharites, si une inscription ne désignait comme des Nymphes ces jeunes femmes couronnées de perles, vêtues du peplos dorique ou du diploidion, et tenant des bandelettes et des fleurs. La même confusion est possible, si l'on considère les ex-voto attiques représentant le dieu Pan dans une grotte, en face d'un chœur de trois jeunes femmes dansant, drapées dans de longs voiles ; on les a interprétées comme les Cécropides, les Saisons ou les Kharites. Pourtant l'association habituelle de Pan avec les Nymphes, divinités champêtres comme lui, permet de reconnaître ici les déités des sources[2]. Dans l'Hymne homérique à Pan, elles sont les compagnes du dieu : « Les Nymphes Orestiades le suivent d'un pied furtif vers la fontaine profonde, et à sa voix mêlent leurs voix sonores ; l'écho leur répond autour du sommet des

1. *Odyssée* : XIII, vers 102 et suivants.
2. Voir Pottier : *Bulletin de Corr. hellénique*, 1881, p. 349 et suivantes.

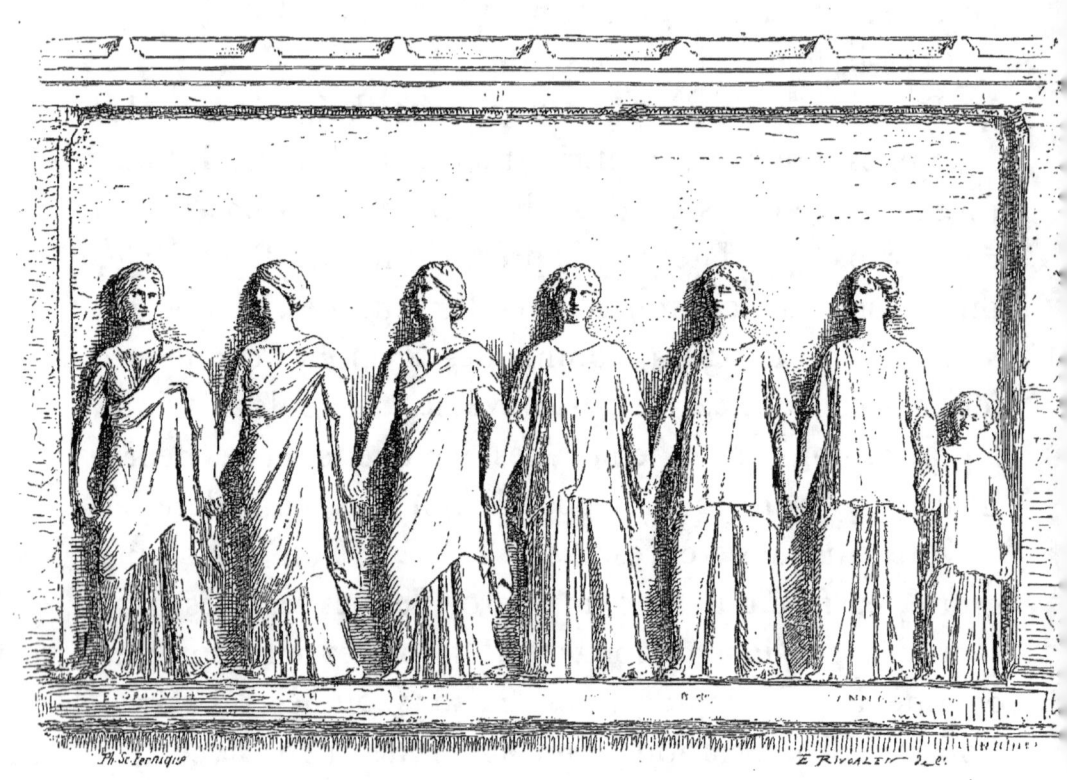

FIG. 86. — NYMPHES ET KHARITES. (Bas-relief du musée de Naples.)

montagnes, dans la molle prairie où le crocus et la jacinthe aux suaves parfums confondent leurs fleurs avec l'herbe touffue, tandis que le dieu, le dos couvert d'une peau de lynx ensanglantée, agitant ses pieds, entre çà et là dans le chœur, fier en son âme de ces jeux retentissants[1]. »

Les Nymphes forment un chœur impersonnel : toutefois, la divinité d'une source déterminée est souvent représentée isolément. Les monnaies de Syracuse montrent la tête de la nymphe Aréthuse, entourée de poissons, suivant le type adopté pour les dieux des fleuves. Un bas-relief de Naples, représentant les Nymphes Télonnésos, Isméné, Kykaïs et Eranno, associées aux Kharites, fait sans doute allusion aux déités de sources particulières. Mais il est permis, pour l'étude du type général, de négliger ces particularités. D'abord complètement vêtues, les Nymphes sont par la suite représentées demi-nues. Une draperie voile le bas de leur corps; quelquefois, dans l'art le plus récent, elles tiennent à la main une coquille, ou une urne d'où l'eau s'échappe. L'art gréco-romain multiplie les statues des Nymphes, qui sont souvent adorées comme divinités des eaux thermales[2] : il n'est pas rare de les voir réunies au nombre de trois sur les bas-reliefs qui servent à décorer les *Nymphées*, construites sur l'emplacement des fontaines ou des sources d'eaux chaudes.

1. *Hymne homérique à Pan*, XVIII, v. 19-25.
2. Mommsen. *Inscriptiones Regni Neapolitani*, n° 3513. Cf. *Corpus Inscr. Græc.*, 454. Νύμφαις ὀμπνίαις.

LIVRE III

LES DIVINITÉS DE LA TERRE

CHAPITRE PREMIER

GÆA ET CYBÈLE.

GERHARD : *Über das Metroon zu Athen und über die Götter-Mutter der Griech. Mythologie,* dans les *Akad. Abhandlungen.*

Dès la plus haute antiquité, la terre est personnifiée en Grèce comme une divinité, sous le nom de Gæa ou de Gè. Dans la théogonie hésiodique, elle est un des éléments primordiaux du monde : c'est Gæa qui s'unit au Chaos, grâce à l'action d'Éros, pour enfanter Ouranos ou le Ciel. Fécondée ensuite par Ouranos, elle donne naissance à la race monstrueuse des Titans. Sous ces légendes, il faut saisir le grand sentiment poétique qu'éveillait dans l'esprit grec l'incessante fécondité de la terre ; Gæa est « la mère universelle, la plus antique des divinités, qui nourrit sur son sol tout ce qui existe [1] ».

Si vénérable que soit l'antiquité de son culte, Gæa n'occupe dans la mythologie figurée qu'une place res-

[1]. *Hymne homérique à Gæa,* XXX.

treinte; il semble que son caractère de divinité primordiale ait été trop général et trop complexe pour offrir aux artistes des traits précis. On est mal renseigné sur les primitives images de son culte. Il est probable que la déesse était représentée assise, comme la montrait une statue vue par Pausanias dans le sanctuaire de Déméter à Patrae. Peut-être faut-il, avec Panofka[1], reconnaître Gæa dans certaines idoles de terre cuite qui figurent une divinité féminine assise, coiffée d'un polos d'où retombe un long voile; quelquefois cette divinité tient un enfant pressé contre son sein et enveloppé dans les plis du voile : ce serait alors Gê Courotrophos, la déesse nourricière, qui avait un sanctuaire sur le versant méridional de l'Acropole d'Athènes[2]. Si l'on connaît mal les images du culte de Gæa, la déesse apparaît dans des scènes où son rôle de divinité chthonienne est marqué par un détail digne d'attention : elle est vue à mi-corps; seul, le buste sort du sol. Elle est ainsi figurée dans les peintures de vases et sur les bas-reliefs qui représentent la naissance d'Érichthonios, le père de la race attique, né de la terre : Gæa, les cheveux épars et flottants, sort à demi des profondeurs de la terre et présente l'enfant à Athéna. Dans l'art le plus récent, la déesse est caractérisée par la couronne tourrelée qui ceint son front.

Les fils de Gæa, les Titans gigantesques, offrent au contraire à l'art des sujets plastiques souvent traités On sait déjà que la lutte des dieux et des Titans, où la

1. Panofka : *Terracotten des K. Museums zu Berlin*, pl. I, 2-3, et pl. II.
2. Pausanias : I, 22, 3.

Gigantomachie, a maintes fois fourni aux artistes le motif de grandes compositions sculpturales, qui convenaient à la décoration des édifices religieux[1]. Aussi peut-on suivre facilement le développement du type figuré des Titans. La tradition artistique semble avoir accentué, par une sorte de progression, le caractère monstrueux de ces fils de la Terre.

Sur les monuments les plus anciens, tels que le fronton du Trésor des Mégariens à Olympie et les métopes du temple le plus méridional de Sélinonte, les Titans ont la forme humaine ; ils combattent, suivant la description d'Hésiode, « tout brillants de l'éclat de leurs armures et brandissant de longues lances [2] ». Au iv^e siècle, sur les bas-reliefs de la frise du temple d'Athéna Polias à Priène, ils ont déjà la forme anguipède et sont ailés ; leurs cuisses se terminent en queues de serpents, recouvertes d'écailles. Plus tard encore, les sculpteurs de la frise du grand autel de Pergame développent ce thème avec une étonnante fécondité d'invention. Parmi les Titans qui combattent contre les divinités coalisées, les uns ont l'aspect de jeunes héros : ainsi, dans le groupe d'Athéna, Gæa implore la pitié de la déesse pour un jeune Titan à forme humaine. D'autres, munis d'ailes immenses, dressent contre les dieux les têtes des serpents qui terminent leurs cuisses ; d'autres enfin ont un buste de lion ou une tête de taureau. Avec le sentiment dramatique et le goût un peu théâtral qui caractérisent l'art sous les successeurs d'Alexandre,

1. Voir livre I, ch. 1, p. 46-48.
2. *Théogonie,* vers 185.

les sculpteurs de la frise trouvent les combinaisons de formes les plus variées pour traduire la nature monstrueuse de ces fils de la Terre, que les dieux vont dompter. La victoire divine sur les Titans, c'est le triomphe de l'ordre sur les forces naturelles, brutales et désordonnées, qui s'agitaient dans le sein de la terre à l'origine du monde.

Sous une forme différente, Cybèle est, comme Gæa, la terre divinisée[1]. Mais elle se distingue de la déesse primordiale par ses origines. La Mère des dieux ou la Grande Déesse est une divinité asiatique; le centre de son culte était à Pessinunte, dans une région montagneuse, où les Phrygiens accomplissaient des rites étranges, au son des tambours et des cymbales, avec tous les transports d'un mysticisme passionné. Apporté de bonne heure en Grèce, le culte de Cybèle y avait été accepté officiellement. Athènes avait un temple de la Mère des dieux ou Métrôon, que décorait une statue de Cybèle, exécutée par un élève de Phidias, Agoracritos. La déesse phrygienne trouvait surtout de nombreux dévots parmi les classes populaires; on sait, par le témoignage des ex-voto et des inscriptions, à quel point son culte était en faveur auprès des marins et des étrangers qui fréquentaient le port du Pirée.

Les ex-voto sculptés en relief[2], les statuettes votives, comme celle du Louvre qui provient du Métrôon du

1. Elle se confond avec Rhéa, dont la légende est exposée dans la théogonie hésiodique.
2. M. Stephani en a donné une liste : *Der ausruhende Herakles*, p. 68. Cf. Conze : *Hermes-Kadmilos*, dans l'*Arch. Zeitung*, 1880.

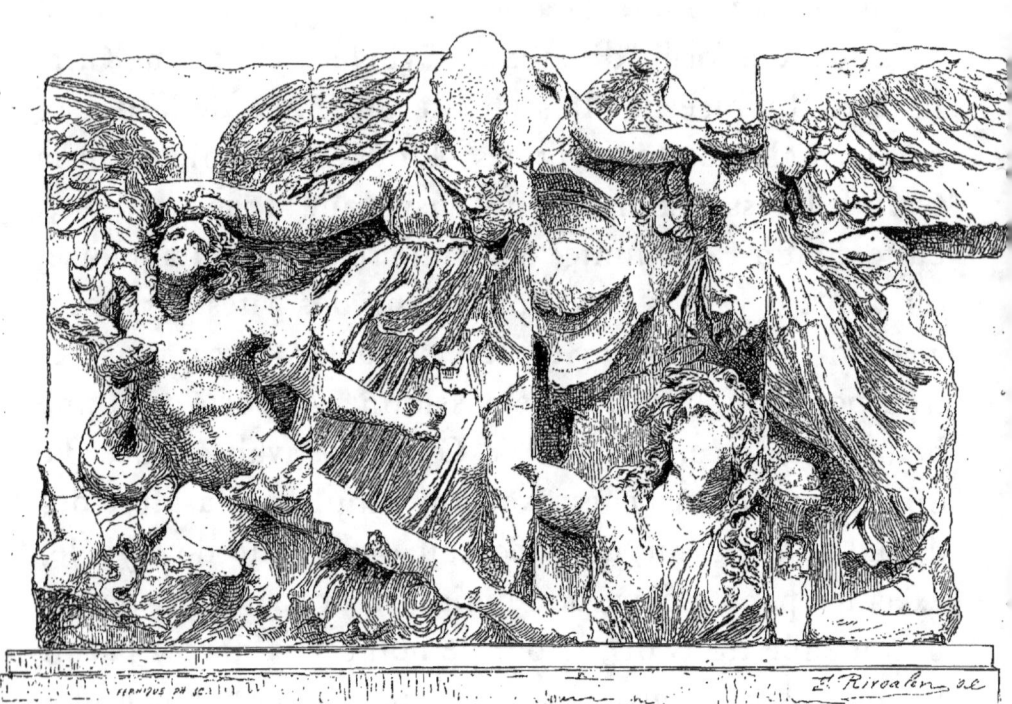

FIG. 87. — ATHÉNA, NIKÉ, GÆA ET UN GÉANT.

(Fragment du soubassement de l'autel de Pergame.)

Pirée, reproduisent le type consacré de la déesse. Sur l'ex-voto attique dont nous donnons le dessin, la Mère des dieux semble figurée comme dans les statues du culte. Assise sur un trône, coiffée de la haute stéphané d'où le voile retombe, elle tient d'une main une coupe, et de l'autre le tambour de forme aplatie, ou tympanon, employé dans les cérémonies célébrées en son honneur; un lion est couché à ses pieds. Quelquefois son image est placée dans une édicule qui figure un temple; ailleurs, comme sur un ex-voto en terre cuite trouvé sur la côte ionienne, l'artiste l'a entourée des personnages qui composent son thiase : un Silène, un jeune cadmile versant le vin des libations, des danseuses et une file d'animaux sauvages, expression symbolique de la royauté que la Mère des dieux exerce sur toute la nature vivante. Dans les monuments de l'art, le type de Cybèle n'admet pas de variantes qui l'altèrent profondément. Elle a toujours les formes pleines de la maturité; sa physionomie est majestueuse et calme. Vêtue de la longue robe et du voile, elle porte la stéphané ou la haute coiffure des divinités matronales, appelée calathos; dans la sculpture gréco-romaine, les artistes lui donnent comme emblême la couronne de tours crénelées. Le lion est son attribut constant.

Au culte de Cybèle se rattache celui d'Attis, jeune pâtre phrygien, dont la légende asiatique faisait l'amant de la Mère des dieux. Mais la figure équivoque d'Attis ne semble pas avoir été en faveur, à la bonne époque, dans l'art de la Grèce propre. Les artistes grecs ont-ils à le reproduire sur un ex-voto? Ils atténuent le caractère barbare de ce dieu étranger, et n'indiquent son origine

que par des détails de costume : le bonnet phrygien et

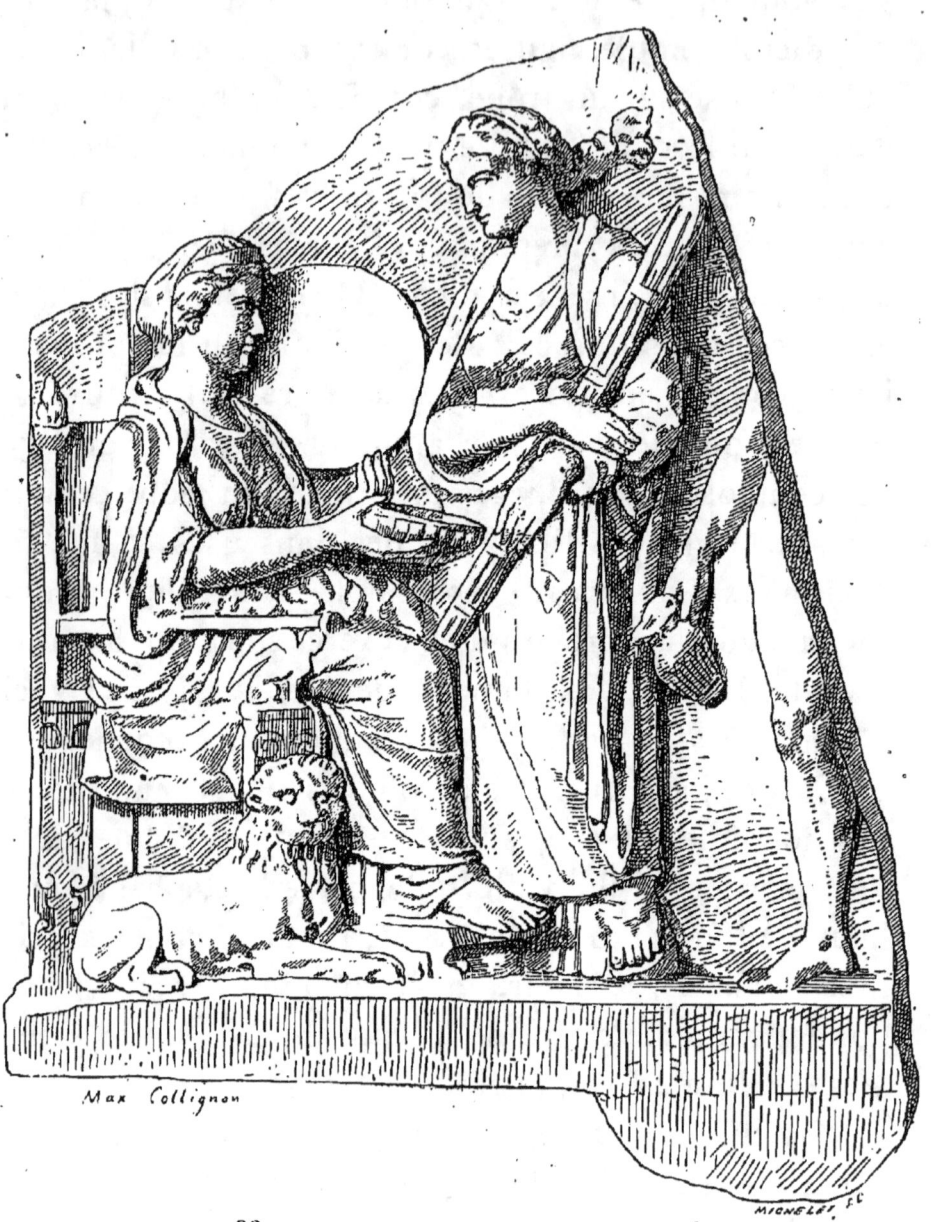

FIG. 88. — EX-VOTO ATTIQUE A CYBÈLE.

les anaxyrides[1]. Il faut arriver à l'époque romaine

1. Voir notre article sur des *Bas-reliefs grecs votifs de la Marciana* : Monuments grecs de l'Ass. des études grecques, 1881.

pour trouver les représentations d'Attis multipliées sur les autels tauroboliques. A ce moment, la foule recherche avec passion les émotions mystiques et troublantes qu'éveille le culte de ce jeune dieu, victime d'une mutilation infligée par Cybèle dans un transport de jalousie, mourant à la fleur de l'âge et ressuscitant. L'art gréco-romain le représente volontiers. Attis a les formes rondes et molles, l'air efféminé ; son vêtement laisse le ventre à découvert ; il s'appuie languissamment sur le bâton recourbé qui rappelle son origine pastorale. Près de lui s'élève un pin, aux branches duquel sont suspendus les cymbales, la flûte et le tambour, tout le bruyant appareil du culte de la Mère des dieux.

CHAPITRE II

DÉMÉTER ET CORÉ.

(CÉRÈS ET PROSERPINE.)

Overbeck : *Griechische Kunstmythologie*, II, livre IV. Demeter und Kora. — Fr. Lenormant : article *Cérès* dans le *Dictionnaire des Antiquités grecques et romaines*.

§. I. — TYPE FIGURÉ DE DÉMÉTER ET DE CORÉ.

Pour les Grecs, la divinité de la terre par excellence est Déméter. Sa légende religieuse est inspirée par l'idée de la fécondité inépuisable de la terre, par le mystère de la germination annuelle. Déesse bienfaisante, Déméter a enseigné aux hommes, par l'intermédiaire de Triptolème, les bienfaits de l'agriculture : c'est elle qui a institué le mariage, comme déesse *Thesmophoros*. Mais le mythe capital de la légende de Déméter est celui de l'enlèvement de sa fille Coré : la disparition de la jeune déesse, son retour périodique sur la terre, traduisaient par une vive et poétique image le renouvellement annuel de la nature, et la suspension de la vie des végétaux, pendant le temps de l'hiver. La tristesse de Dé-

méter privée de sa fille, les recherches douloureuses auxquelles elle se livre, donnent à la physionomie de la déesse un singulier accent de tendresse passionnée ; la maternité est le trait distinctif de Déméter. En même temps les hautes préoccupations morales qui se rattachent à son culte concourent à communiquer à cette figure divine un grand caractère de dignité.

A l'origine, les représentations de Déméter ont la forme de *xoana*. A Phigalie, en Arcadie, un étrange *xoanon* de Déméter la Noire (Mélaina) offrait un assemblage de formes monstrueuses : la déesse avait une tête de cavale entourée de serpents. Tel était le respect pour le mythe local auquel répondait ce simulacre, qu'un sculpteur éginète, Onatas, fut chargé de reproduire en marbre la vieille statue de bois détruite dans un incendie. Il est probable qu'en général les *xoana* de Déméter la représentaient assise, et il est permis de reconnaître cet ancien type de Déméter dans une série de figurines en terre cuite trouvées à Haghios Sostis, sur l'emplacement de Tégée[1]. D'un art enfantin pour la plupart, elles offrent l'image d'une déesse assise, coiffée du polos, surchargée de colliers et de bijoux. Le nom de Déméter convient d'autant mieux à ces rudes figurines, qu'on a trouvé en même temps une terre cuite d'un art plus avancé, montrant ce type plastique arrivé à son complet développement, et tel que le concevait l'art sévère des premières années du v^e siècle. La déesse est caractérisée par la haute coiffure cylindrique (polos ou cidaris), ornée de fleurs épanouies, par le voile qui re-

1. Fr. Lenormant : *Gaz. archéol.*, 1878, p. 42.

tombe sur ses épaules, et par la fleur de pavot placée devant elle. La même attitude calme et solennelle se retrouve dans des terres cuites d'Égine et de la Grande Grèce : on imagine facilement que les statues destinées

FIG. 89. — DÉMÉTER.
(Terres cuites de Tégée. — Musée Britannique.)
A. Style primitif. — B. Style sévère.

au culte, pendant la période archaïque, devaient reproduire un type analogue.

L'art du v^e siècle exprime avec force le caractère matronal de Déméter en lui prêtant les formes pleines de la femme qui a connu la maternité. Le beau bas-relief

d'Éleusis, empreint d'une élégance sévère, que rehaussent des traces encore sensibles d'archaïsme, nous offre le plus bel exemple du type de Déméter, pour la période qui précède immédiatement Phidias; il forme la transition naturelle entre les images archaïques de la déesse, et le magnifique groupe du fronton oriental du Parthénon, où l'on a pu reconnaître l'œuvre du maître athénien lui-même. Les deux grandes déesses, Déméter et Coré, sont représentées assises. Tandis que Coré a toute l'élégance de la première jeunesse, Déméter se distingue de sa fille par des formes plus amples; d'un geste empreint d'une familiarité maternelle, elle s'appuie sur l'épaule de la jeune déesse, qui tenait sans doute le sceptre et la fleur de grenade. Un sculpteur qui vivait vers la CIIe olympiade, Damophon de Messène, avait représenté les deux grandes déesses dans la même attitude, pour le temple d'Akakésion en Arcadie. Le marbre du Parthénon prouve qu'au ve siècle le type de Déméter avait acquis un singulier degré de dignité; Praxitèle ne le crée donc pas, à proprement parler. Il est toutefois vraisemblable que le maître du ive siècle le renouvelle, en lui imprimant une physionomie pathétique. Praxitèle représenta plusieurs fois la déesse, tantôt avec Coré et le jeune Iacchos, pour un temple d'Athènes, tantôt dans un groupe des grands dieux, et dans celui de la *Katagousa,* qui retraçait un des épisodes de l'enlèvement de Coré.

Tel qu'il est définitivement constitué par l'art, le type de Déméter offre plus d'un point de ressemblance avec celui d'Héra : il s'en distingue néanmoins par un aspect plus doux et plus humain; le caractère divin y

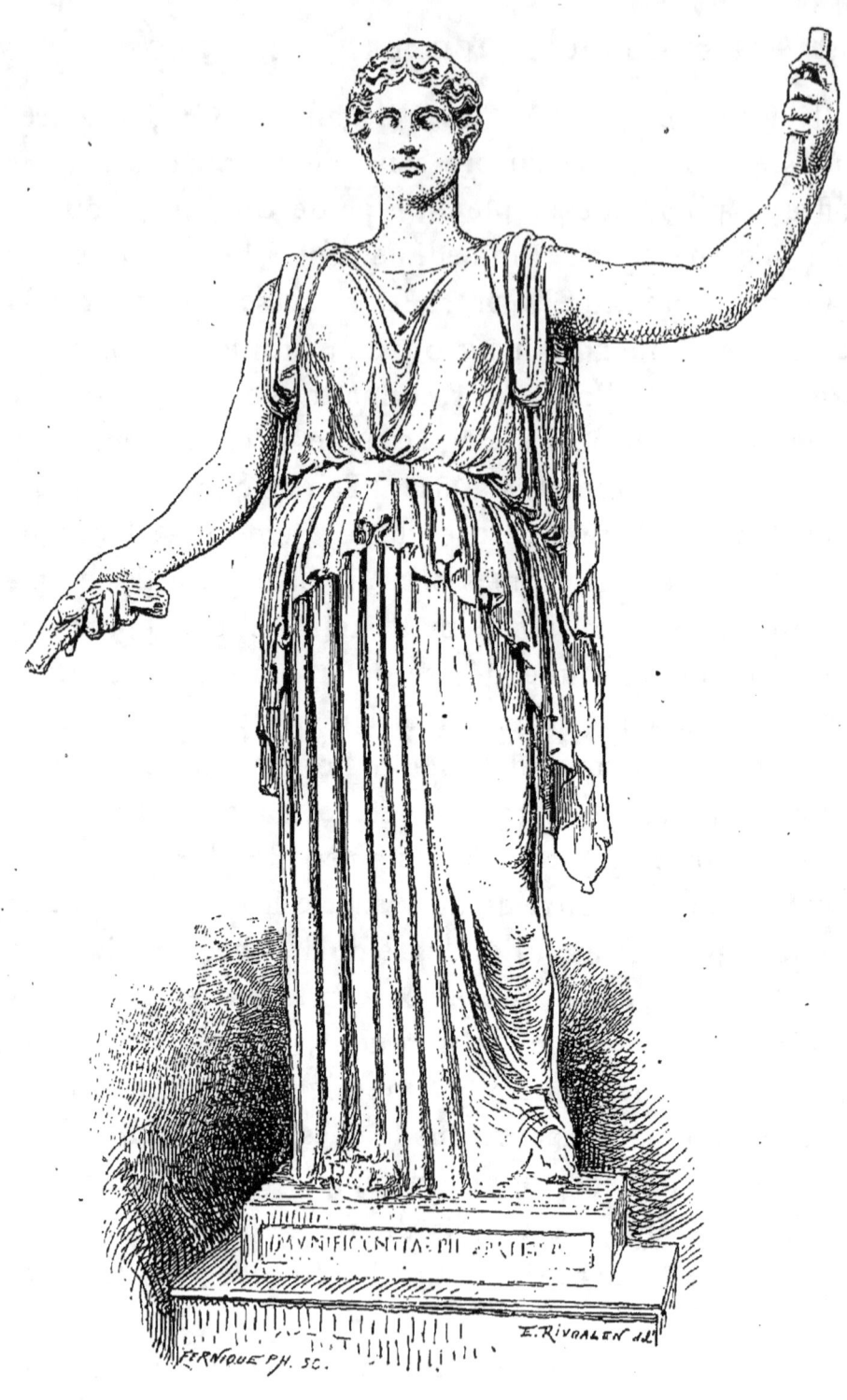

FIG. 90. — DÉMÉTER.

(Rome : Vatican.)

apparaît avec moins de force, et par suite le nom de Déméter, attribué à certaines statues, peut être l'objet de quelques doutes. La présence des attributs bien connus de la déesse, le polos, le flambeau, la glane de blé

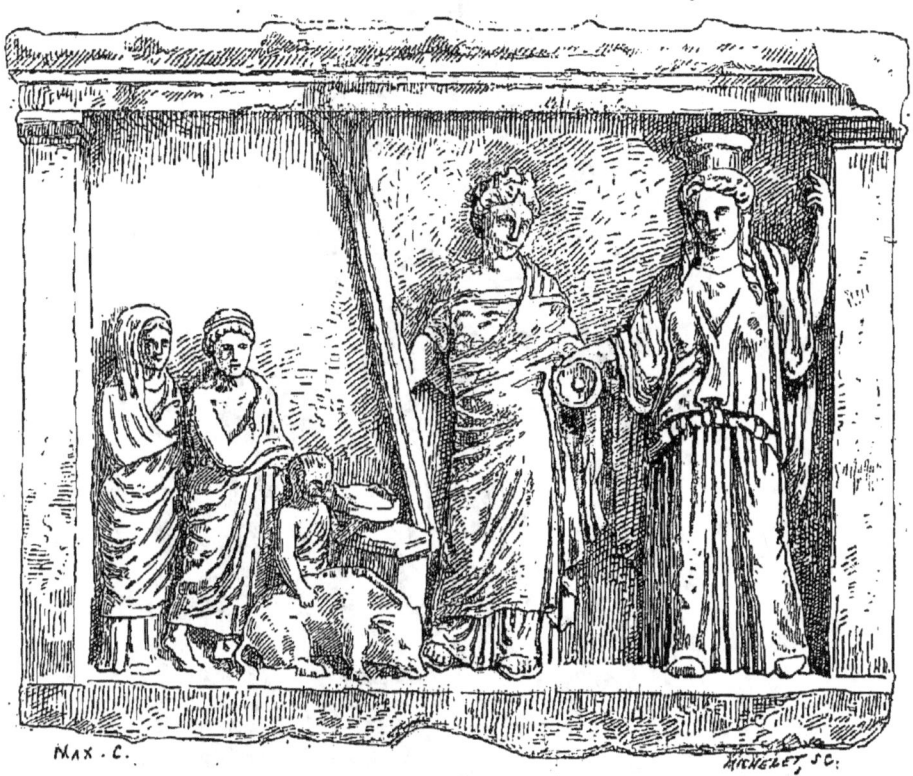

FIG. 91. — EX-VOTO A DÉMÉTER ET A CORÉ.

ou le porc, est la meilleure garantie d'authenticité. D'une manière générale, les marbres conservés peuvent se ramener à trois groupes différents. Au premier appartiennent les statues dont la Déméter colossale du Vatican nous offre le spécimen le plus achevé. La déesse est debout, appuyée sur un sceptre, vêtue du chiton dorique; souvent elle ne porte ni voile ni calathos; ses cheveux ne sont retenus que par une bandelette ou une

stéphané. Il est probable que les statues du culte ont

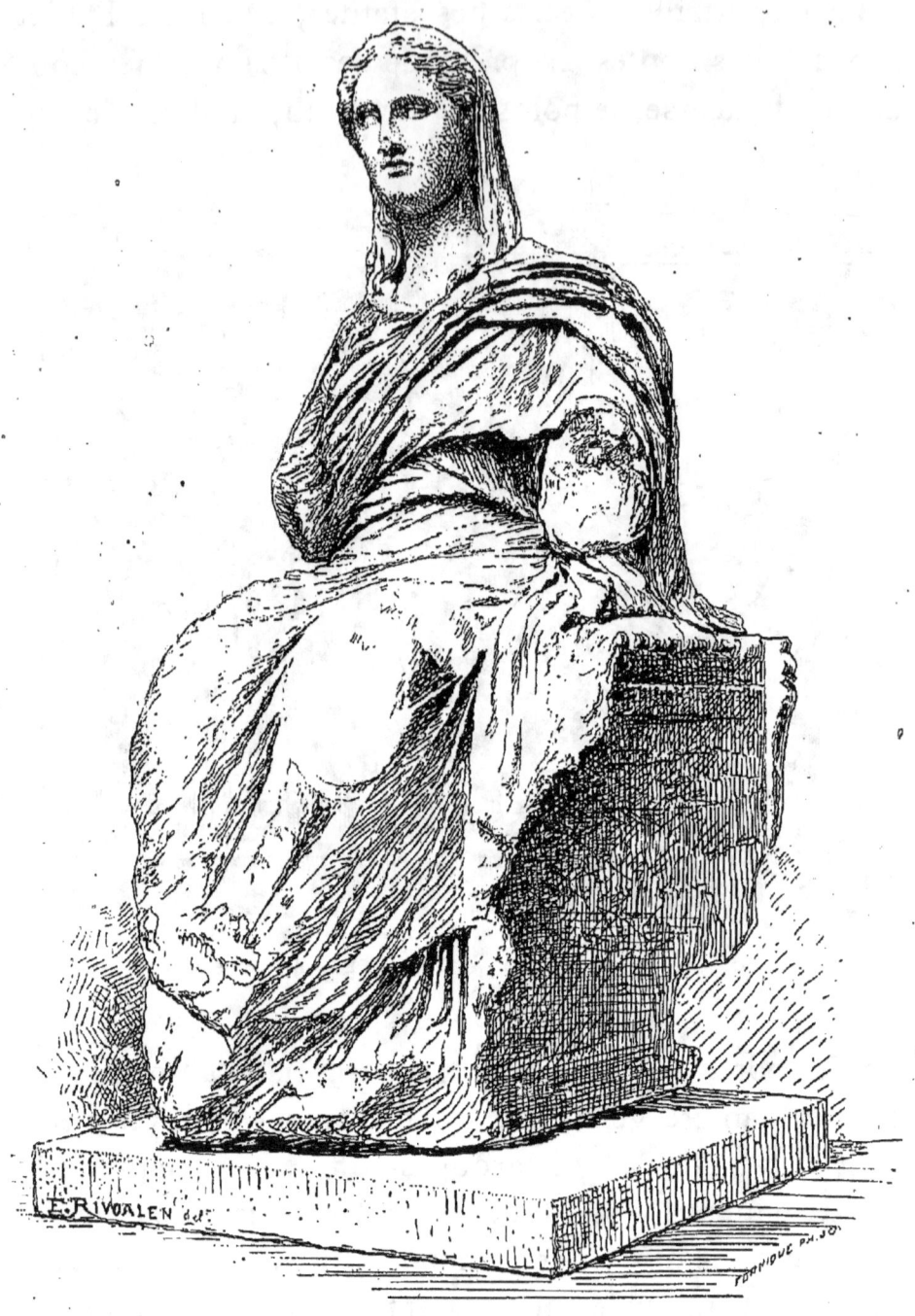

FIG. 92. — DÉMÉTER. (Statue trouvée à Cnide. — Musée Britannique.)

fourni le type de ces représentations, dont les sculpteurs

d'ex-voto s'inspirent également. Dans une autre série de monuments, tels que la statuette du palais Doria, et une statue conservée à Tunis [1], la déesse est voilée et tient une gerbe d'épis. Un troisième groupe est formé par les images, encore fort peu nombreuses, de Déméter assise, parmi lesquelles il faut surtout citer la belle statue découverte à Cnide par M. Newton. Le type du visage encadré par les plis du voile est d'une distinction charmante, et l'expression de tristesse dont les traits sont empreints permet de croire que l'artiste a suivi les traditions de Praxitèle. L'attitude fait songer aux vers de l'Hymne homérique, où le poète montre la déesse accablée de fatigue, après avoir vainement cherché sa fille : « Assise à cette place, elle retenait de ses mains son voile devant son visage; longtemps muette, plongée dans sa douleur, elle resta sur ce siège, sans adresser à personne ni un mot ni un geste; mais, inaccessible au sourire... elle était assise, se consumant par le regret de sa fille à la ceinture profonde [2]. » C'est peut-être à une statue du même genre qu'appartenait la tête de femme voilée, rapportée d'Apollonie d'Épire par M. Heuzey, et conservée au Louvre [3].

Parmi les figurines de terre cuite provenant des nécropoles grecques, en particulier des tombeaux de Tanagra, on observe assez fréquemment un type de femme voilée, assise ou debout, où l'on a pu être tenté de re-

1. Overbeck, Atlas de la *Kunstmythologie,* pl. XV, fig. 23.
2. *Hymne homérique,* vers 192 et suivants.
3. L. Heuzey : *Recherches sur les figures de femmes voilées dans l'art grec.* Monuments grecs de l'Association des études grecques, 1873.

connaître Déméter. Si ces représentations s'expliquent plus justement par des allusions à la vie ordinaire, il y a cependant lieu d'appliquer le nom de Déméter à certaines séries de terres cuites, dont la signification ne paraît pas douteuse.

Sans exagérer le symbolisme, on est en droit d'attribuer le nom de Déméter nourricière, ou *courotrophos*, aux figurines trouvées à Pæstum et sur différents points du monde grec : la déesse, assise sur un trône, tient un enfant enveloppé dans les plis de son voile. Ces images ont le caractère d'ex-voto; elles rappellent à la fois la protection spéciale que Déméter exerce sur les mères, et le rôle de nourrice divine que lui prête sa légende religieuse; dans la tradition éleusinienne, elle élève le jeune Démophon, fils de son hôte Kéléos, et elle est la mère d'Iacchos. Une autre série de terres cuites, d'une attribution moins précise, nous montre une déesse voilée, les mains ramenées sur la poitrine; le buste seul est figuré, et semble sortir du sol. Ces bustes estampés semblent être en relation avec le caractère de divinité chthonienne, qui appartient à Déméter. On sait déjà que l'art représente volontiers les divinités de la terre vues à mi-corps, comme si elles apparaissaient pour un instant hors de leur domaine souterrain. Ici Déméter serait figurée dans son rôle funéraire de gardienne divine des tombeaux.

Si le type figuré de Déméter est parfois indécis dans les monuments de l'art, celui de Coré est encore moins fortement accentué; la fille de Déméter se reconnaît moins par les particularités de sa physionomie, que par les personnages auxquels elle est associée. Le doute n'est

pas permis, quand elle figure à côté d'Hadès, sous le nom de Perséphoné ou de Phéréphatta, la tête voilée, comme une sorte de Héra infernale. Au contraire, quand la déesse est représentée hors des Enfers, dont elle partage la royauté pendant un tiers de l'année avec Hadès, son caractère individuel est moins distinct. Sur les monnaies de Sicile, par exemple, le type de Coré offre de grandes analogies avec celui de Déméter ; le profil très pur, l'expression de douceur, la chevelure ceinte d'une couronne d'épis, sont autant de traits communs aux deux Grandes Déesses. Les terres cuites archaïques les montrent assises, avec un aspect identique. Une statue de marbre trouvée à Cnide, d'un archaïsme plus affecté que réel[1], représente Coré avec le haut calathos, le voile étroitement serré autour du corps ; une des mains ramenée sur la poitrine tient une fleur. Toutefois, à une époque plus avancée, l'art sait trouver des nuances pour distinguer Coré de Déméter, en lui donnant des formes plus juvéniles et plus sveltes, un aspect moins matronal, une coiffure plus simple. C'est ainsi que les peintres de vases, en lui conservant le long flambeau et les épis que porte aussi Déméter, lui prêtent pour coiffure une bandelette, au lieu du calathos[2]. La statue du musée de Naples, conservée dans la *Sala di Giove,* nous montre Coré sous les traits d'une jeune fille tenant une glane de blé, dans l'attitude de Déméter, mais avec des formes plus élancées. Ses représentations isolées sont rares : elle apparaît surtout dans les scènes si nombreuses

1. M. Newton croit y reconnaître une œuvre du IVe siècle.
2. Voir plus loin la figure 95.

où les artistes s'inspirent des mythes des Grandes
Déesses.

§. II. — MYTHES FIGURÉS DE DÉMÉTER[1].

Éleusis était le principal centre du culte de Déméter.
Les mystères qui s'y célébraient avaient acquis depuis
le vi[e] siècle une importance telle, qu'on a pu les consi-
dérer comme la plus haute expression des idées reli-
gieuses de l'antiquité. Nous n'avons pas à résumer ici
les longues controverses auxquelles a donné lieu l'étude
des mystères[2]. La question n'est pas près de trouver sa
solution : on est réduit aux conjectures sur les rites aux-
quels prenaient part les dévots pèlerins qui, partis
d'Athènes, suivaient la voie sacrée jusqu'aux propylées
du temple éleusinien. Il est au moins vraisemblable
que les cérémonies réservées aux initiés comportaient
une sorte de mise en scène théâtrale : les épisodes de la
légende de Déméter y étaient retracés dans une série
de scènes émouvantes, qui parlaient aux yeux et agis-
saient vivement sur l'imagination des spectateurs. Parmi
ces légendes, celle de l'enlèvement de Coré avait la pre-
mière place. Les différentes phases en sont bien connues,
grâce au poétique récit de l'Hymne homérique. Coré,
jouant avec ses compagnes dans la prairie de Nysa, et
« cueillant les roses et le safran, les belles violettes, et
les iris, et les hyacinthes », est ravie par Aïdoneus ou
Hadès, « qui malgré sa résistance l'enleva sur son char

1. Outre les ouvrages cités plus haut, voir Gerhard : *Über
den Bilderkreis von Eleusis*, dans les *Akad. Abhandlungen.*
2. Voir l'intéressant chapitre de M. P. Decharme : *Mytho-
logie de la Grèce antique*, p. 364.

d'or, et l'entraîna gémissante, quoiqu'elle appelât à grands cris son père, le fils de Kronos, le très haut et le très fort[1] ». Les voyages douloureux de Déméter à la recherche de sa fille forment comme le second acte de ce drame mystique. Faut-il rappeler comment Zeus consent à envoyer Hermès qui ramènera Perséphoné ; comment celle-ci, ayant imprudemment goûté à quelques graines d'une pomme de grenade, doit sur l'ordre de Zeus être pendant l'hiver la compagne d'Hadès ; comment enfin Déméter apaisée consent elle-même à reconduire sa fille dans les Enfers ?

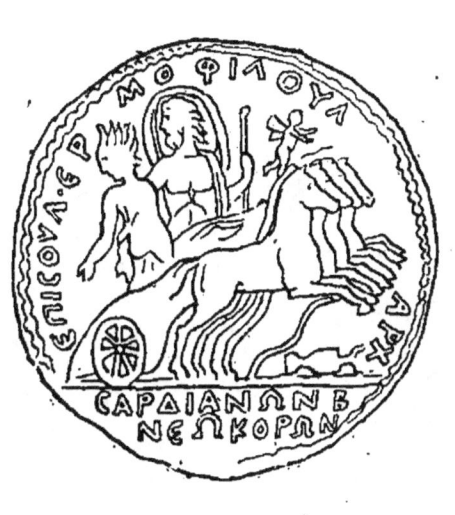

FIG. 93.

L'ENLÈVEMENT DE CORÉ.

(Monnaie de Sardes.)

Si cette légende pouvait être traduite dans le temple d'Éleusis par des tableaux tour à tour sombres et brillants qui figuraient tantôt les régions infernales, tantôt l'Olympe éclatant de lumière, l'art y trouvait le sujet de compositions dramatiques. L'enlèvement de Coré est souvent représenté. Praxitèle avait traité cette scène dans un groupe de bronze, où le maître athénien avait pu déployer toutes les ressources de son génie habile à traduire les sentiments passionnés. Un peintre alexandrin, Nicomaque, avait emprunté à cet épisode le

1. *Hymne homérique à Déméter*, IV, vers 1 à 21.

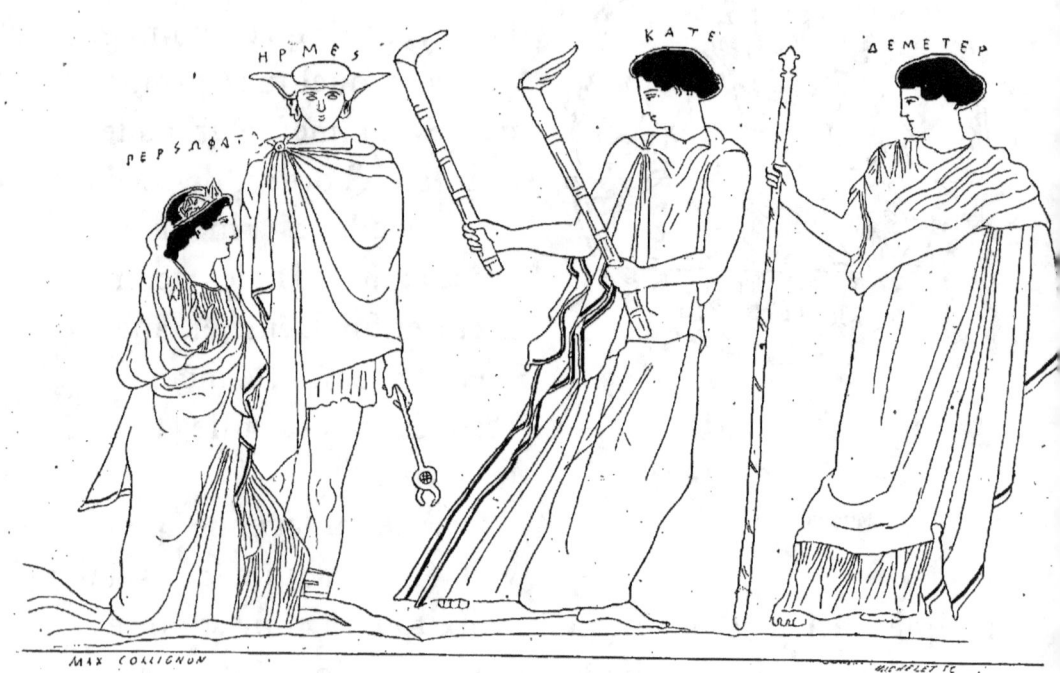

FIG. 94. — LE RETOUR DE PERSÉPHONÉ. (Peinture de vase.)

sujet d'un tableau. On est frappé de retrouver la même scène sur un grand nombre de monnaies, comme celles de Nysa, de Sardes, de Cyzique, d'Hiérapolis, où les graveurs reproduisaient peut-être des monuments de la grande sculpture. Un tel motif s'imposait également à la peinture de vases ; mais la plus riche série de monuments est celle des sculptures de sarcophages. Il est facile de comprendre qu'à l'époque romaine, les idées de rénovation et de vie future aient trouvé une heureuse expression dans cette composition allégorique. Aussi, sur plusieurs sarcophages, comme ceux de la salle des Muses du Vatican et du palais Ricasoli à Florence, les sculpteurs réunissent souvent plusieurs scènes du mythe dans le cadre du bas-relief : ils figurent, comme dans autant de tableaux juxtaposés, la cueillette des fleurs (ἀνθολογία), le rapt de Coré et le départ de Déméter, montée sur un char attelé de dragons, qui s'élance à la recherche de sa fille. La faveur dont cette allégorie jouissait à l'époque romaine est encore attestée par des peintures d'Ostie et du tombeau des Nasons.

Le retour de Perséphoné à la lumière, sous la conduite d'Hermès, est moins fréquemment représenté. Un exemple au moins mérite d'être cité : c'est la belle peinture de vase que nous reproduisons et qui montre Perséphoné encore à demi engagée dans le monde souterrain, et accueillie par Hécate en présence de Déméter. L'artiste a suivi la tradition courante, bien que, dans un des Hymnes orphiques, ce soit Déméter elle-même qui ait été chercher sa fille[1].

1. *Hymnes orphiques* : XLI.

Dans son groupe de la *Katagousa*, connu seulement par une brève mention de Pline[1], Praxitèle s'était sans doute inspiré d'une des dernières phases du mythe ; suivant toute vraisemblance, l'œuvre faisait pendant au groupe de l'enlèvement. La restitution de la *Katagousa* a fait l'objet d'une ingénieuse étude de M. Heuzey, qui retrouve dans plusieurs groupes de terre cuite de Tanagra le souvenir de la composition de Praxitèle[2]. Si séduisante que soit cette hypothèse, on hésite à croire que le maître athénien ait représenté Déméter portant Coré, et les figurines tanagréennes semblent plutôt faire allusion à un jeu de jeunes filles. La scène de l'enlèvement, où le char d'Hadès joue un grand rôle, commandait en quelque sorte, dans le second groupe, un rappel du même motif. On imagine volontiers, avec M. O. Rayet, que Praxitèle avait montré Déméter reconduisant dans les Enfers Coré, montée auprès d'elle sur un char. N'est-ce pas ainsi que, dans la vie ordinaire, la fiancée se rendait sur un chariot à la maison de son époux ?

Quand sa douleur est apaisée, Déméter comble les hommes de bienfaits. Avant de quitter Éleusis, elle confie à Triptolème le grain de blé qui doit féconder les champs, et lui donne pour mission de répandre parmi les humains ce don précieux. Tel est le sujet du beau bas-

1. Pline, N. H., XXXIV, 69. Fecit... et ex ære pulcherrima opera : Proserpinæ raptum, item Catagusam.

2. L. Heuzey : *Recherches sur un groupe de Praxitèle d'après les figurines de terre cuite*; Gazette des Beaux Arts, 1875. Cf. O. Rayet : *Monuments de l'Art antique*, 1re livraison, *Figurine de Tanagra, collection Lécuyer.*

relief trouvé à Éleusis, et conservé au musée d'Athènes. Mais le commentaire figuré du mythe de Triptolème se

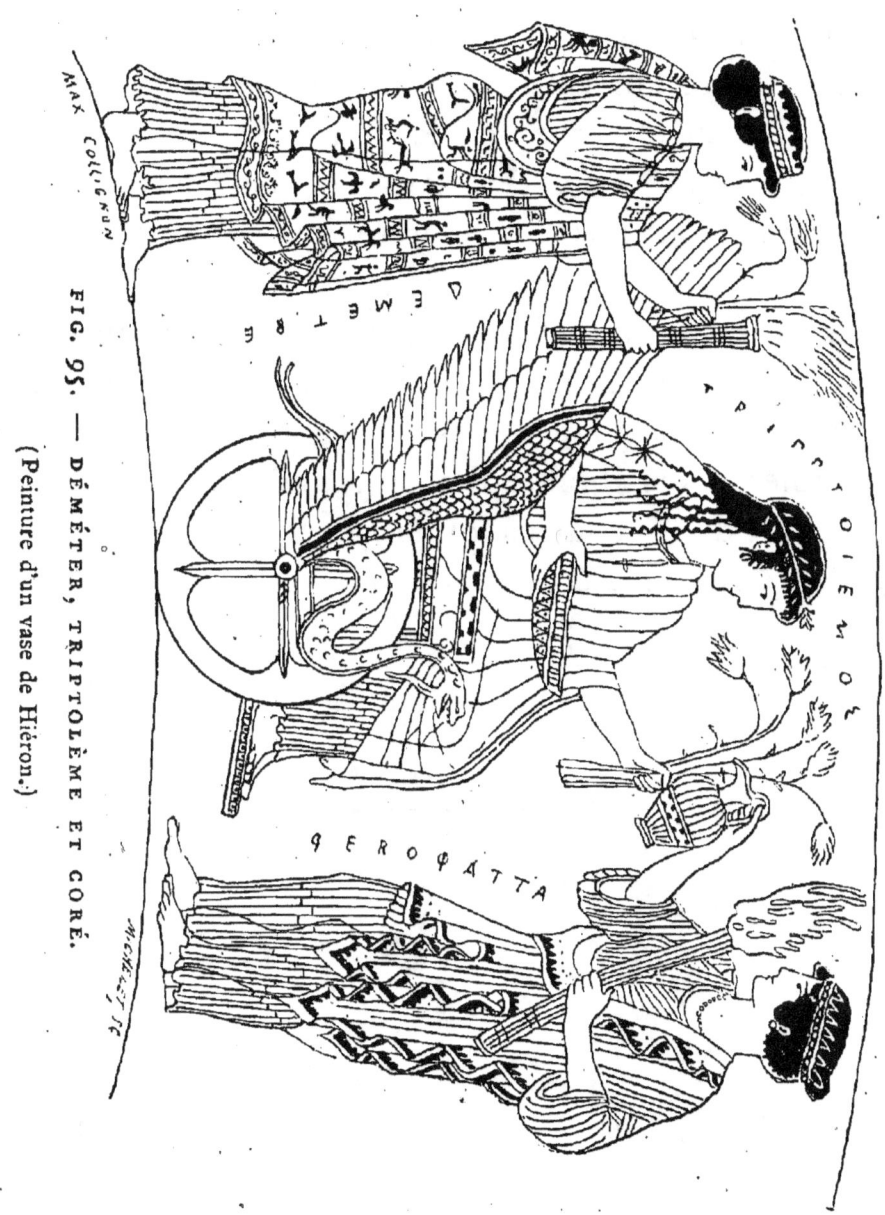

FIG. 95. — DÉMÉTER, TRIPTOLÈME ET CORÉ.
(Peinture d'un vase de Hiéron.)

trouve surtout dans une longue série de peintures de vases : la kylix de Hiéron, dont nous reproduisons un fragment, est une des plus belles. Triptolème y porte

le costume consacré, la couronne et les longs vêtements qui lui donnent une apparence féminine. Monté sur un char ailé, attelé d'un serpent, il s'apprête à accomplir le voyage mystérieux que Sophocle racontait dans une pièce aujourd'hui perdue, intitulée *Triptolème.* D'une main il tient la gerbe de blé dont il va enseigner aux hommes la puissance bienfaisante; de l'autre il tend une coupe pour recevoir le breuvage divin que lui verse Perséphoné. Un tel sujet était cher entre tous aux habitants de l'Attique; en le traitant, les potiers du Céramique ne faisaient que traduire une légende populaire, bien faite pour flatter le patriotisme athénien. C'était Triptolème, disait-on, qui avait fondé la ville d'Éleusis au retour de ses courses lointaines et rempli le premier les fonctions de prêtre des Grandes Déesses.

CHAPITRE III

DIONYSOS ET SON CORTÈGE

(BACCHUS)

Fr. Lenormant : article Bacchus, dans le *Dictionnaire des Antiquités grecques et romaines*.

§ I. — DIONYSOS.

Le fils de Zeus et de Sémélé est un des dieux les plus récents de l'Olympe grec. Dans les poèmes homériques, il n'a pas encore sa place marquée parmi les divinités helléniques : il est considéré comme un étranger et il « est détesté des dieux immortels[1] ». Son culte, d'origine asiatique, se propage sans doute par la Thrace dans les pays grecs ; en Béotie d'abord, où Thèbes devient le berceau de sa légende, puis en Attique. On sait quelle importance acquiert à Athènes la religion de Dionysos : elle est intimement liée au développement de la poésie, du dithyrambe, de la comédie et de la tragédie. Toutefois, à l'origine, le culte de Dionysos a un

1. *Iliade* : VI, v. 130-140.

caractère fort simple : c'est le dieu du vin que célèbrent surtout les vignerons de l'Attique, dans les fêtes champêtres où ils barbouillent de lie la rude image de Dionysos ; il n'y a pas encore trace des transports mystiques et passionnés qui seront plus tard l'élément essentiel du culte dionysiaque. Ce caractère orgiastique ne se développe sans doute que vers le vi^e siècle, sous l'influence des religions lydo-phrygiennes ; c'est l'invasion en Grèce d'un nouveau culte asiatique de Dionysos qui a fourni à Euripide le sujet de sa tragédie des *Bacchantes*. Lorsqu'il arrive à Thèbes, venant de la Lydie, le dieu semble un étranger. La grâce languissante de sa démarche, son costume efféminé, trahissent son origine asiatique. « On dit qu'il est arrivé de Lydie un étranger, imposteur séduisant, dont les cheveux sont blonds et bouclés, la tête parfumée, et dont les yeux noirs ont toutes les grâces d'Aphrodite [1]. » Ce nouveau venu entraîne à sa suite un cortège de bacchantes, qui ont quitté avec lui les hauteurs du Tmolus, voisin de Sardes. Couronnées « des grappes fleuries du smilax toujours vert, des feuilles du chêne et du pin », elles font retentir la montagne de leurs cris et bondissent « à travers la vallée, par-dessus les torrents et les rochers, emportées par la fureur que leur souffle le dieu ». Les magnifiques vers d'Euripide disent assez le caractère extatique et passionné de ce culte nouveau, adopté avec ardeur par les femmes grecques, quand le mysticisme oriental a fait irruption dans les pratiques de la religion dionysiaque.

1. Euripide : *Les Bacchantes,* vers 233.

Nous devons nous borner à indiquer brièvement ces transformations qui atteignent profondément l'esprit même du culte de Dionysos ; il importe cependant d'en tenir compte pour l'histoire du type figuré du dieu. En effet, l'art les reflète fidèlement et se fait le collaborateur de la religion. Les premières images du dieu sont en relation étroite avec l'ancienne conception du Dionysos grec, dieu des vignerons. Ce sont des hermès, surmontés d'une tête barbue, qu'on peignait quelquefois de vermillon ; autour de ces poteaux s'enroulait le lierre où la vigne. Les vases peints nous ont conservé le souvenir de ces hermès, qu'on habillait souvent d'étoffes bariolées et qui restèrent longtemps pour les campagnards la représentation favorite du dieu. Les anciens *xoana* signalés par Pausanias n'avaient pas une autre forme.

L'art archaïque ne connaît qu'un type du dieu de la vigne : c'est celui du Dionysos barbu ou *Pogonitès*, représenté dans toute la force de l'âge viril. Les monnaies de Thasos et de Naxos montrent les traits caractéristiques de la tête : une chevelure longue, ceinte de lierre, une barbe abondante et soyeuse qui s'effile en forme de coin ; sur les vases peints de style sévère, il porte la tunique tombant jusqu'aux pieds et l'himation ; le plus souvent, il tient un canthare ou un thyrse. Tel était, suivant toute vraisemblance, le type reproduit par Alcamènes dans la statue chryséléphantine exécutée pour un des sanc-

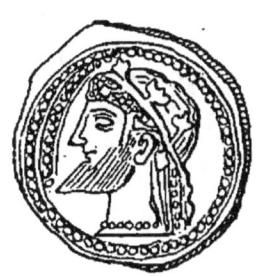

FIG. 96.
DIONYSOS.
(Monnaie de Naxos. Sicile.)

tuaires du dieu à Athènes [1]. Peut-être faut-il la reconnaître sur les monnaies athéniennes, où figure Dionysos assis, dans l'attitude attribuée par la statuaire aux images du culte.

FIG. 97. — DIONYSOS ET UN SATYRE.
(Fond d'une coupe peinte. — Musée de Berlin.)

Sous l'influence des fables lydiennes, l'ancien type archaïque revêt un caractère efféminé. Les paroles qu'Euripide met dans la bouche de Penthée conviennent aux

[1]. Pausanias : I, 20, 3.

représentations plus récentes du Dionysos *Bassareus* : « Ta longue et flottante chevelure qui se répand amoureusement autour de tes joues n'est pas celle d'un lutteur et ce teint blanc et délicat ne s'est pas formé aux ardeurs du soleil[1]. » Si le type du visage rappelle encore les anciennes images, certains détails d'ajustement trahissent une recherche féminine : la longue tunique est devenue la robe des femmes asiatiques ou *bassara*; la chevelure est ceinte de la mitre orientale et les traits ont une expression plus languissante. Cette forme de représentations survit dans l'art, même aux époques plus récentes. Dionysos n'est pas figuré autrement dans la série des bas-reliefs qui le montrent entrant tout aviné chez des mortels, ses prêtres sans doute, pour s'asseoir à une table de banquet. Parmi les statues, la mieux caractérisée est celle du Vatican, connue sous le nom de Bacchus indien et qui n'est pas antérieure au temps d'Alexandre. Les larges vêtements, la pose majestueuse, lui donnent l'aspect d'un souverain asiatique.

Au IVe siècle, et sous l'influence des poètes tragiques, la nouvelle école attique crée un type tout différent, qui finit par prédominer. Rien ne ressemble moins au Dionysos des anciennes peintures de vases que l'éphèbe aux formes presque féminines, à l'attitude nonchalante, représenté dès lors par la statuaire. La description emphatique consacrée par Callistrate à une statue de Dionysos, due au ciseau de Praxitèle, montre assez quelle part le maître athénien a prise à cette conception : c'était un jeune homme « dans la fleur de l'âge, plein de mol-

[1]. Euripide : *Les Bacchantes*, vers 455.

FIG. 98 — DIONYSOS, DIT BACCHUS INDIEN.
(Rome : Vatican.)

lesse, imprégné de volupté, tel qu'Euripide l'a imaginé dans *les Bacchantes*[1] ». Sa tête était couronnée de lierre et de feuillage de vigne, et il s'appuyait sur un thyrse. Le rhéteur grec signale, en termes recherchés, le regard brillant et inspiré du dieu : c'est là en effet un des traits caractéristiques de sa physionomie. Dans la tradition artistique inaugurée par Praxitèle, Dionysos a une étrange expression d'enthousiasme et de mélancolie, comme s'il était possédé lui-même des transports mystiques qu'il fait naître. Un sculpteur tel que Praxitèle, habile à traduire les sentiments les plus passionnés, avait dû accuser avec force cette sorte d'égarement, que provoque le délire bachique. Les innombrables statues conservées dans nos musées reproduisent le plus souvent ce type récent de Dionysos ; elles diffèrent surtout par des détails de costume et d'attitude. Un marbre du Louvre, conservé autrefois au château de Richelieu[2], montre le dieu complètement nu, suivant la règle le plus habituellement suivie par les sculpteurs : la pose alanguie, l'aspect féminin de la tête, ombragée de pampres et de lierre, et encadrée de longues boucles flottantes, sont les traits les plus expressifs de la série de monuments dont la statue du Louvre nous offre un spécimen. Les variantes du costume n'altèrent pas profondément le caractère plastique de Dionysos. Quelquefois le dieu porte seulement la peau de faon (nébride) ou de panthère (pardalide) négligemment nouée autour du buste, et ses pieds délicats sont protégés par les

1. Callistrate : *Statuæ*, 8.
2. Fröhner : *Sculpture antique*, n° 217.

FIG. 99. — DIONYSOS.

(Musée du Louvre.)

hautes bottines appelées endromides. D'autres fois, la nébride s'ajuste sur une courte tunique de lin, qui voile à demi des formes pleines et rondes : c'est le costume porté par Dionysos sur les bas-reliefs de la Gigantomachie de Pergame. Enfin, on connaît des statues, analogues à celle de Munich, où le bas du corps disparaît sous les plis d'un manteau. Les attributs ordinaires du dieu sont le thyrse entouré de feuillage et surmonté d'une pomme de pin, et la panthère qui le caresse, comme ferait un chien.

Les épisodes de la vie divine de Dionysos, qui ont pu fournir des motifs aux compositions artistiques, sont fort nombreux. Sa double naissance, lorsqu'il sort d'abord du sein de Sémélé, puis de la cuisse de Zeus, est traitée fréquemment sur les pierres gravées et les vases. Un élégant cratère de marbre du musée de Naples, décoré de reliefs par Salpion d'Athènes, nous montre une scène de l'enfance du dieu : Hermès, suivi de Satyres et de Ménades, l'apporte à la nymphe Nysa, qu'entourent des personnages mystiques symbolisant l'initiation. Quand le dieu a grandi, et qu'il parcourt le monde, poussé par son humeur vagabonde, ses voyages sont fertiles en incidents; les légendes locales les multiplient à plaisir. Capturé par des pirates tyrrhéniens, il leur dévoile tout à coup sa divinité, et les métamorphose en dauphins : la jolie frise du monument choragique de Lysicrate représente cette scène. Ses amours avec Ariadne, à Naxos, offrent aux peintres de vases un sujet souvent traité ; mais l'art représente plus volontiers l'épisode final de la légende, le mariage sacré qui réunit les deux époux sous un berceau de lierre, ou

dans l'Olympe, au milieu d'autres couples divins. Dans ses courses lointaines, le dieu visite les régions les plus reculées de l'Asie : « J'ai quitté les champs de la Lydie, si riche en or, et ceux des Phrygiens ; j'ai traversé les plaines brûlantes de la Perse, et les villes de la Bactriane, et les frimas de la Médie, et l'Arabie fortunée, et toute l'Asie baignée par l'onde amère, avec ses cités populeuses et fortes, où les Grecs se mêlent aux barbares[1] ». Ce voyage triomphal a inspiré l'auteur d'une curieuse peinture de vase[2] du meilleur style : le dieu, vêtu à la mode orientale, s'avance, porté par un dromadaire ; il est précédé et suivi par des femmes lydiennes et par des Phrygiens aux vêtements bariolés, jouant de la lyre ou du tambourin. C'est comme le commentaire figuré des vers d'Euripide que vous avons cités.

§ II. — LE CORTÈGE DE DIONYSOS.

SATYRES — SILÈNES — MÉNADES — LE DIEU PAN LES CENTAURES

A. Rapp : *Die Mænaden in dem Griechischen Cultus, in der Kunst und Poësie* (Rhein. Museum, 1872). — Wieseler : *De Pane et Paniscis atque Satyris cornutis*, 1875. — Sidney Colvin : *On representations of Centaurs in greek Vase-painting* (Journal of Hellenic Studies, 1880).

Dionysos entraîne à sa suite un bruyant cortège ; autour de lui se groupent des êtres mythologiques d'ordre inférieur, qui personnifient, sous des formes diverses,

1. Euripide : *Les Bacchantes*, vers 15 et suivants.
2. *Monumenti inediti dell' Inst.* T. I, pl. L, A.

l'énergie intense de la vie physique. Au premier rang viennent les Satyres. Ils ne sont à l'origine que les êtres sauvages et surnaturels dont l'imagination populaire peuplait les montagnes et les forêts; par une sorte d'affinité, ils entrent dans le cortège de Dionysos, et deviennent les compagnons habituels du dieu. Leur type figuré résulte de l'alliance de la nature humaine et de la nature animale; une queue de cheval s'ajuste à leur corps : ils ont le nez camard, un profil bestial, des oreilles de chèvres, droites et pointues. Leur front chauve est encadré par les boucles d'une courte chevelure; la barbe est longue et flottante. Quant aux formes du corps, elles sont tantôt sèches à l'excès, comme il convient à une race pétulante et lascive, tantôt molles et bouffies, accusant ainsi un penchant prononcé pour l'ivrognerie, et des instincts sensuels. Hésiode peint d'un trait leur nature morale : c'est « une race lâche, et qui n'est bonne à rien[1] ».

L'art leur conserve longtemps le type que nous avons sommairement décrit. Le Marsyas de Myron, dont une bonne statue du Latran nous offre une réplique, est un Satyre nerveux et maigre, à la barbe touffue, et le Marsyas de Patras, conservé au Musée Britannique, procède du même type. Sur les vases d'ancien style, comme dans les peintures céramiques plus récentes, les artistes ne s'écartent pas de cette tradition, et représentent surtout des Satyres chauves et barbus. Peu de sujets sont plus fréquemment traités par les peintres de vases, qui trouvent dans les occupations habituelles

1. Cité par Strabon, L. X, 3, 19.

des Satyres une source inépuisable de fantaisies. D'humeur inquiète et mobile, ces joyeux compagnons de Dionysos sont sans cesse en action : les voici pour-

FIG. 100. — GROUPE DE SATYRES.

(D'après un vase peint.)

suivant des Nymphes, comme sur les monnaies de Thasos, où le graveur a énergiquement rendu la bestialité de leur nature; ailleurs ils jouent de la flûte, ou bien, dans le *comos* dionysiaque, mêlent leurs gambades capricieuses aux danses orgiastiques des Ménades. La comédie attique contribue à les rendre populaires. On sait que leur couardise et leurs instincts grossiers

fournissaient des éléments comiques au drame satyrique athénien. Dans *le Cyclope* d'Euripide, Ulysse les appelle en vain à son aide pour enfoncer le pieu rougi dans l'œil unique de Polyphème; ils hésitent et se dérobent.

La peinture de vases, qui n'est pas soumise aux mêmes exigences que la plastique, se plaît à reproduire les Satyres sous ces traits traditionnels. Toutefois, au ɪvᵉ siècle, la sculpture conçoit un type où l'expression bestiale est fort atténuée. On connaît par les textes la statue de Praxitèle qu'Athénée appelle « le Satyre de la rue des Trépieds [1] », et dont le marbre du Capitole nous offre peut-être une réplique. Si cette charmante figure n'est pas inspirée directement par l'œuvre du sculpteur athénien, elle traduit la même conception. Le Satyre capitolin [2] n'a plus rien de brutal : seules, ses oreilles pointues et la nébride qu'il porte en sautoir rappellent ses origines; son attitude nonchalante, ses formes élancées, lui donnent toute la grâce d'un éphèbe. Ce nouveau type juvénile et tout à fait humain du Satyre est multiplié par l'art à l'infini, avec des variantes qui vont de l'élégance la plus parfaite, jusqu'à un réalisme plus expressif. Le plus souvent, les seuls signes caractéristiques empruntés à la nature animale sont les glandes charnues du menton, la forme des oreilles, et les petites cornes naissantes. Il est impossible de donner ici une idée, même sommaire, des innombrables monuments qui représentent des Satyres dans les attitudes les plus variées. Nous devons nous borner à en

[1]. Athénée, XIII, p. 591 B.
[2]. Il y en a des répliques à Munich, au Vatican, à la villa Borghèse, etc.

FIG. 101. — JEUNE SATYRE AU REPOS.

(Rome : Capitole.)

choisir quelques exemples. Le jeune Satyre d'Herculanum, dont nous donnons le dessin, reproduit un sujet souvent traité : c'est le Satyre endormi paresseusement, cédant aux instincts de sa nature voluptueuse. Chez ceux qui sont plus âgés, le sommeil est amené par l'ivresse, témoin la superbe statue de Munich, connue sous le nom de « Faune Barberini[1] ». Étendu sur une peau d'animal, la bouche entr'ouverte, le front plissé, il dort du pesant sommeil de l'ivresse; la vie matérielle éclate sur son visage vulgaire, aux lèvres épaisses et saillantes. Le Satyre ivre du musée de Naples est de la même famille : mais le vin ne l'a pas encore dompté. Riant aux éclats, il renverse la tête, et fait joyeusement claquer ses doigts.

A côté des Satyres, les Silènes prennent place dans le cortège de Dionysos; mais leur origine mythologique est toute différente. Génies des sources et des fontaines, ils se rattachent à la religion asiatique de Dionysos. Marsyas, par exemple, que les auteurs grecs appellent quelquefois un Satyre, est un Silène dans la légende phrygienne; il personnifie le petit fleuve Marsyas, qui coule près de la ville d'Apaméa Kelænæ, et sur les bords duquel croissaient les roseaux dont les Phrygiens fabriquaient des flûtes. Entrés à la suite de Dionysos dans la mythologie grecque, les Silènes perdent leur caractère primitif; leur dignité s'altère, et ils se confondent peu à peu avec les Satyres. L'art hellénique leur prête des traits grotesques : ce sont des Satyres, mais plus âgés; leur corps est obèse, leurs membres sont

1. Brunn : *Beschreibung der Glyptothek*, n° 95.

FIG. 102. — JEUNE SATYRE DORMANT.
(Bronze de Naples.)

couverts de poils. Leur attribut habituel est l'outre pleine de vin. Le beau bronze de Naples que nous reproduisons, et qui sert de support à un trépied, représente un Silène sous les traits habituels, tout chancelant sous l'influence de l'ivresse. Souvent ces compagnons de Dionysos portent une sorte de maillot de fourrure, ajusté au corps, qui fait songer aux peaux de chèvre dont s'affublaient les campagnards : ainsi vêtu, le Silène offre l'apparence d'un être tenant de l'animal plus que de l'homme. C'était le costume que revêtait au théâtre l'acteur chargé du rôle de Silène-Pappos, comme on le voit sur une curieuse peinture de vase où sont figurés les préparatifs d'une représentation comique[1]. En outre l'acteur se couvrait le visage d'un masque spécial, reproduit souvent par les modeleurs de terres cuites [2]. Ces accessoires servaient à composer un type comique qui rappelle de très près certaines représentations plastiques du Pappo-Silène; nous citerons entre autres un beau marbre trouvé près du théâtre de Dionysos, à Athènes, où l'artiste a figuré avec un soin curieux l'épaisse fourrure du Silène. Cette physionomie vulgaire s'ennoblit pourtant, quand l'art représente Silène comme le père nourricier de Dionysos. Les statues du Louvre, du Vatican, de Munich, le montrent sous les traits d'un homme d'âge mûr, tenant dans ses bras le jeune dieu avec une expression de sollicitude paternelle : son corps

1. *Monumenti Inediti dell' Inst. di Corrisp. Arch.* Vol. III, pl. XXXI.
2. Plusieurs de ces masques sont reproduits et décrits par M. Cartault, dans les *Terres cuites antiques de la collection Lécuyer*.

FIG. 103. — SILÈNE IVRE.

(Statuette de bronze de Pompéi.)

robuste a perdu l'embonpoint grotesque dont il est chargé d'habitude.

On donne des noms très divers aux personnages féminins qui apparaissent dans le thiase de Dionysos : Ménades, Thyiades, Bacchantes sont souvent confondues, et il est difficile de définir nettement leur type plastique. La Bacchante de Scopas, reproduite peut-être sur le vase de marbre à reliefs sculpté par Sosibios, était caractérisée surtout par l'énergie fougueuse du mouvement. Dans les nombreuses scènes figurées montrant le cortège dionysiaque, les Bacchantes sont des femmes échevelées, vêtues de longues robes et de nébrides, agitant le thyrse ou jouant des cymbales et de la flûte, comme sur un bas-relief de Naples. Toutefois l'art précise souvent le caractère mythologique des Ménades thraces, en leur prêtant un costume distinct ; elles portent le costume des chasseresses, le chiton court, les bottines lacées, et rappellent par certains points le type de l'Artémis Agrotéra [1]. Mais on se tromperait, si l'on voulait ramener à des types nettement définis tous les personnages du thiase dionysiaque. La fantaisie des artistes ne connaît pas de limites ; elle se plaît à créer tout un monde d'êtres imaginaires, personnifiant les joies bruyantes, les vives sensations que fait naître le délire bachique. Sur un beau vase du Cabinet de Vienne, Dionysos est entouré de génies qui sont des créations de pure fantaisie : Dinonoé est l'ivresse elle-même, Hédyoinos est la force du vin ; Komos représente le

1. Voir l'article de M. P. Knapp : *Mœnaden auf Vasenbildern*, *Arch. Zeitung*, 1879.

Fig. 104. — SILÈNE PORTANT DIONYSOS ENFANT.
(Rome ; Vatican.)

chœur dionysiaque, et les ébats d'une troupe bondissante.

Le dieu Pan se mêle souvent aux Satyres et aux Silènes ; sa nature physique, aussi bien que son caractère de divinité agreste, le rapproche naturellement des compagnons ordinaires de Dionysos. Mais ce petit dieu, fils d'Hermès, cher surtout aux pâtres arcadiens, a ses attributions distinctes : c'est le protecteur des pâturages ; il se plaît dans les retraites écartées, au milieu des rochers, au bord des sources. Quand son culte pénètre à Athènes, c'est dans une grotte de l'Acropole qu'on place son sanctuaire. Une série déjà longue d'ex-voto le montre dans sa caverne, associé à Hermès, et jouant de la syrinx pour accompagner la danse des Nymphes. Plus encore que celui des Satyres, son type est emprunté à la nature animale : ses jambes sont celles d'un bouc ; des cornes se dressent sur son front étroit, à demi couvert d'une chevelure courte et crépue. Ce caractère d'animalité est exprimé avec force sur les monnaies grecques de Panticapée, qui portent au droit une tête de Pan, à l'expression brutale et sauvage [1]. Un buste en terre cuite du musée de la société archéologique d'Athènes n'est pas moins caractéristique [2] ; il témoigne d'une curieuse recherche pour confondre avec les traits d'un visage humain ceux d'une tête de bouc. Les statues conservées sont en général d'une date assez récente, et reproduisent ce type qui n'a pas varié en passant de

[1]. R. S. Poole : *Catalogue of greek coins. The Tauric Chersonese*, p. 4 et suivantes.

[2]. Furtwængler : *Büste Pans in terracotta; Mittheil. des Arch. Inst.*, 1878, pl. VIII.

l'art hellénique dans l'art gréco-romain. La statue du

FIG. 105. — DIONYSOS ET SON CORTÈGE. (Bas-relief du musée de Naples.)

Louvre dont nous donnons le dessin montre le dieu
Pan avec ses attributs habituels; ailleurs on le voit oc-

cupé à enseigner au jeune Olympos l'art de la flûte. Le dieu arcadien finit par n'être plus qu'un génie secondaire, à demi humain, et soumis à la loi de la mort. On connaît le curieux récit de Plutarque : sous le règne de Tibère, un navigateur se trouvant dans les eaux de l'île de Paxos entendit une voix mystérieuse appelant le pilote égyptien Thamous, et lui commandant d'annoncer partout que « le grand Pan » était mort [1]. Cet étrange épisode, raconté de bonne foi par l'écrivain grec, montre assez quelles altérations a subies le caractère mythologique de Pan, dans les derniers temps du paganisme.

Bien que les Centaures aient leurs légendes particulières, il est permis de les joindre au cortège dionysiaque. A une époque où l'art ne se pique plus de respecter la vérité mythologique, il les fera volontiers figurer parmi les suivants de Dionysos. Ce n'est pas ici le lieu d'étudier les différentes traditions qui avaient cours sur les Centaures, ni d'en rechercher le sens [2]. La légende rapportée par Pindare explique leur généalogie, et les fait descendre d'Ixion et de Néphélé; mais si l'on tient compte de la nature morale et physique que leur attribuent l'art et la poésie, on est conduit à reconnaître dans ces personnages mythiques une personnification fort ancienne des habitants sauvages de la Thessalie. Déjà, dans les poèmes homériques, ils apparaissent comme des êtres couverts de poils, aux instincts brutaux, aux allures farouches. L'art archaïque

1. Plutarque : *De defect., orac.*, 17.
2. Voir l'article *Centauri*, par M. de Ronchaud, dans le *Dictionnaire des Antiquités grecques et romaines*.

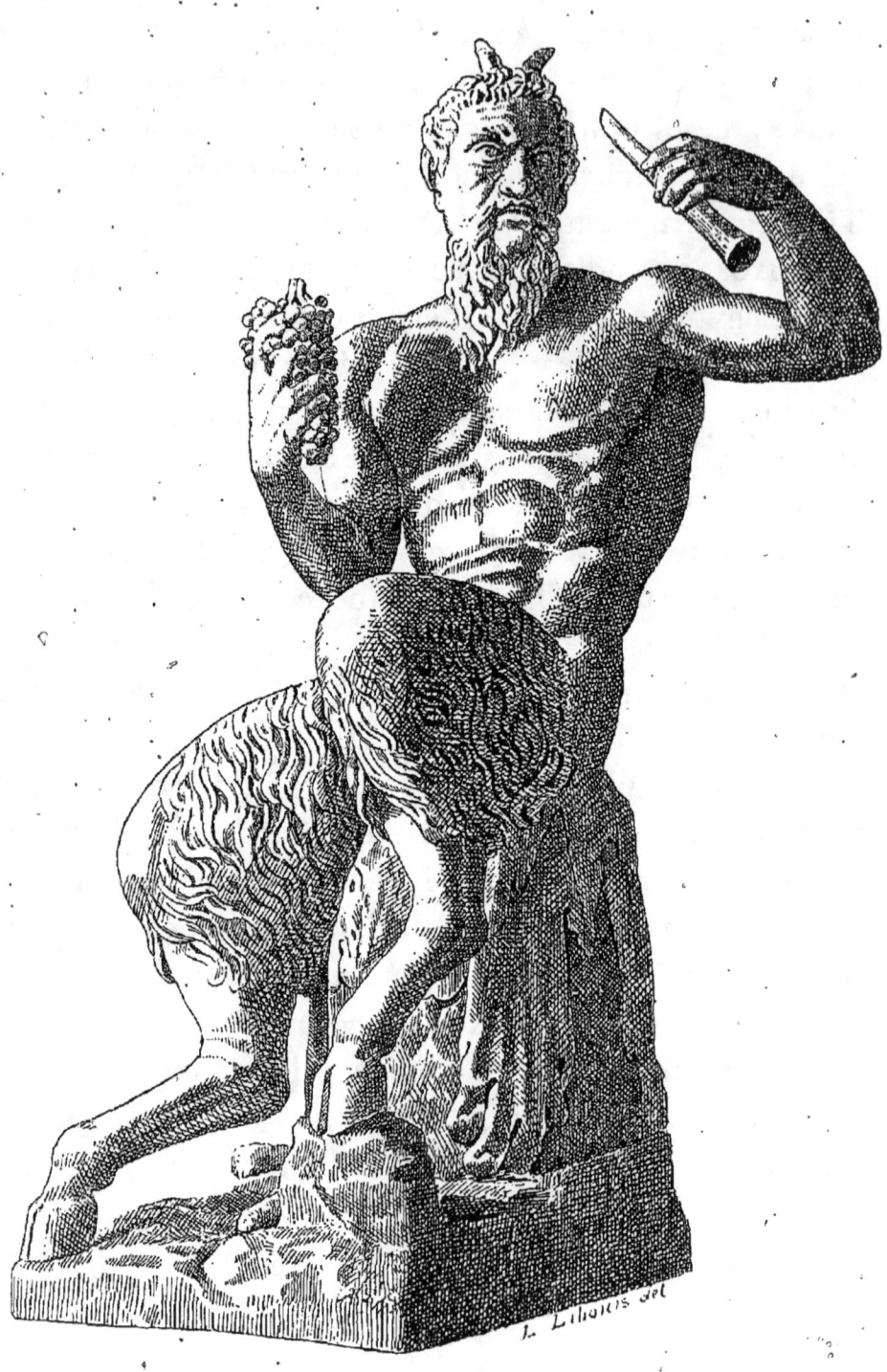

FIG. 106. — PAN.

(Musée du Louvre.)

traduit cette conception avec l'énergie qui lui est familière. Dans les œuvres d'art les plus anciennes, les Centaures ont une forme à demi animale; une croupe de cheval se soude en quelque sorte à un corps humain. Le Centaure ainsi représenté sur le coffre de Pausanias avait frappé l'attention du voyageur grec : « tous ses pieds n'étaient pas ceux d'un cheval, mais par devant, il avait des pieds humains [1]. » Cette représentation nous est connue par des monuments de style archaïque, entre autres par des pendeloques de collier trouvées dans la nécropole de Camiros, et par une statuette de bronze découverte à Athènes, dans les substructions du vieux Parthénon. Au ve siècle, l'art perfectionne le type du Centaure, qui de la forme humaine ne conserve que le buste, rattaché à un corps de cheval. Ce n'est pas que les artistes oublient complètement le type primitif; il se retrouve au contraire sur les vases du meilleur style. Faut-il admettre que les dessinateurs de vases accusent ainsi une différence entre la nature sauvage de certains Centaures, et les instincts plus doux des autres, qui gardent leur apparence d'homme? Il est difficile de se prononcer. Remarquons toutefois que les vases de style récent attribuent parfois le type le plus ancien à Khiron, le plus sage des Centaures, le précepteur d'Achille. M. Heydemann [2] le reconnaît dans la peinture attique reproduite ici. On voit que l'artiste dissimule habilement sous les plis d'un court manteau ce que l'alliance des formes a de monstrueux; Khiron est représenté

1. Pausanias : V, 19, 7.
2. *Griechische Vasenbilder*, pl. VII, 1.

comme un chasseur, portant des lièvres accrochés à une branche de pin.

Dans la plastique, le type le plus récent est constam-

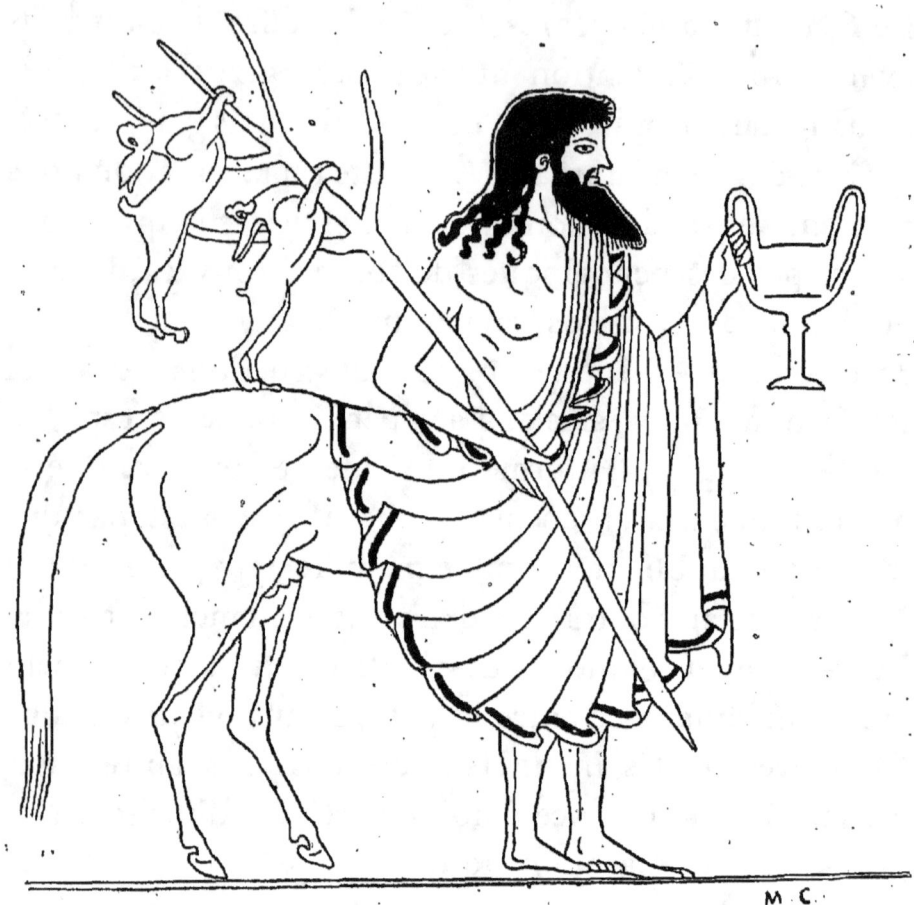

FIG. 107. — CENTAURE A PIEDS HUMAINS.
(Peinture de vase.)

ment respecté, à partir du v^e siècle. Les aventures de ces êtres fabuleux fournissent en effet aux sculpteurs des sujets souvent traités dans les grandes compositions décoratives; mais l'art s'inspire surtout du mythe des Centaures luttant contre Thésée et Pirithoos aux noces d'Hippodamie. Les principaux traits de la légende se

retrouvent déjà dans l'*Odyssée :* « N'est-ce pas le vin, qui dans le palais du magnanime Pirithoos égara l'illustre Centaure Eurytion, lorsqu'il vint au festin des Lapithes? Ses excès enivrent ses sens, et, furieux, il commet dans ce palais des actions honteuses. Une vive douleur transporte les héros ; ils se lèvent, lui coupent avec l'airain aigu les oreilles et les narines, et l'entraînent hors du portique, sanglant, le cœur envenimé. Dès lors... la guerre s'allume entre les hommes et les Centaures[1]. » Cette lutte offrait à la sculpture un motif fécond, par la variété des épisodes, par le contraste dramatique entre l'attitude des héros grecs et les mouvements désordonnés de leurs adversaires. Au ve siècle, elle est traitée par les artistes qui exécutent la frise du Théséion, les métopes du Parthénon, le fronton oriental d'Olympie, et la frise du temple de Phigalie. C'est là surtout qu'il faut chercher le type purement hellénique du Centaure, avec sa tête à l'expression brutale, sa longue barbe, sa croupe nerveuse, ses jambes de cheval fines et sèches. Dans le fronton d'Olympie, le sculpteur a rendu avec une énergie saisissante leur caractère de bestialité : rien de plus vivant que le Centaure entraînant la jeune Grecque qu'il cherche à ravir. Après la Centauromachie, les autres sujets le plus fréquemment traités sont l'enlèvement de Déjanire, la visite d'Héraklès chez Pholos, et le combat du héros contre les Centaures au pied du Pholoé. Mais la peinture de vases s'en inspire plus souvent que la sculpture.

A mesure que l'art, en quête de nouveautés, cherche

1. *Odyssée,* XXI, vers 295 et suivants.

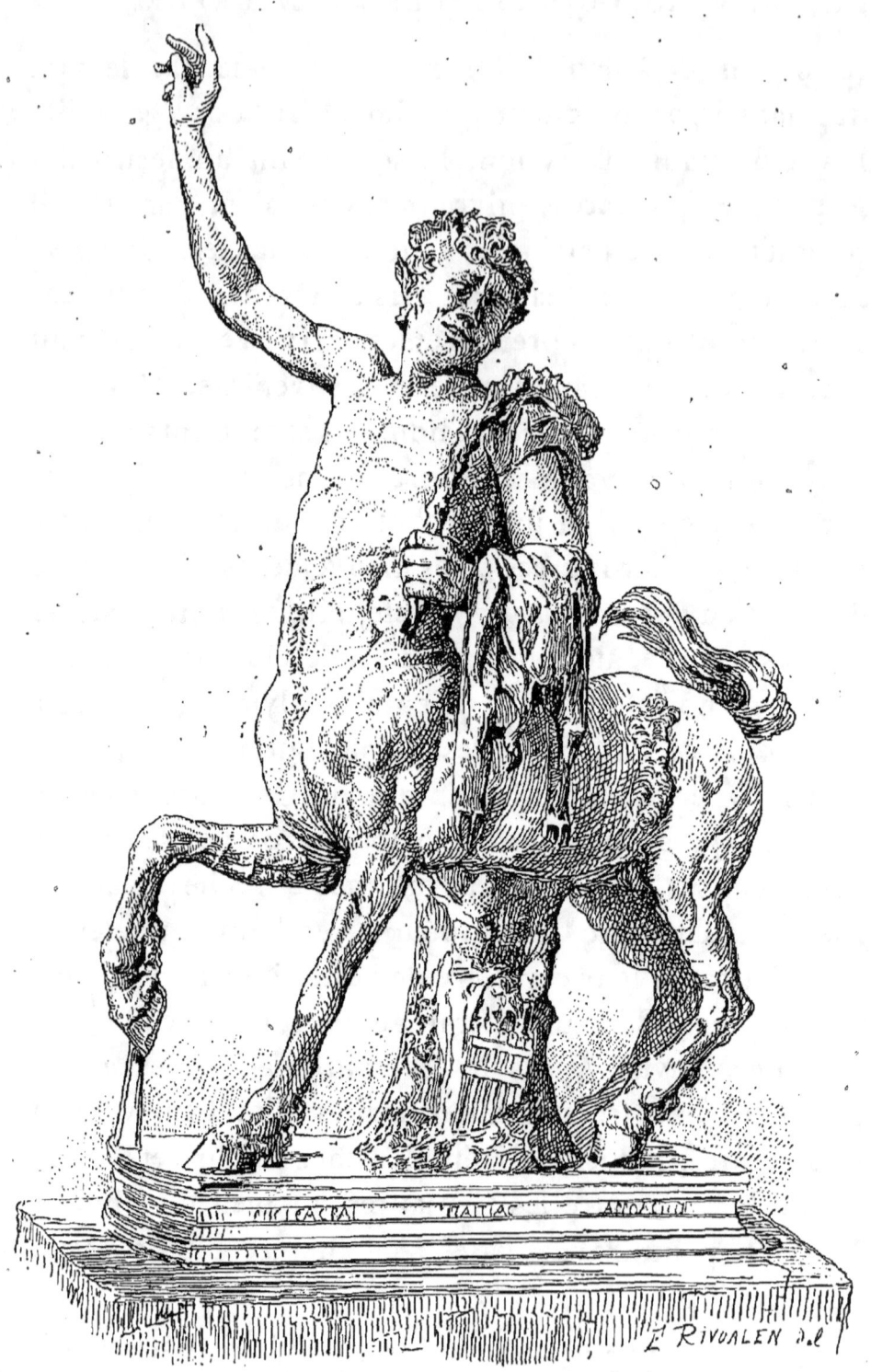

FIG. 108. — CENTAURE.

(Rome : Capitole.)

à renouveler les vieux sujets mythologiques, le type du Centaure subit l'influence de ces raffinements. Zeuxis avait peint une Centauresse allaitant son enfant. Plus tard, les peintres pompéiens associent les Centaures aux Éros et les mêlent aux scènes dionysiaques. La sculpture les reproduit isolément, comme un motif bien propre à faire valoir l'habileté d'école, devenue le principal mérite des artistes. Ce sont deux contemporains d'Hadrien, Aristéas et Papias, qui ont exécuté le jeune Centaure du Capitole, à la mine rieuse comme un Satyre. Les mêmes maîtres ont signé le vieux Centaure dompté par l'Amour, conservé au Capitole, et dont le Louvre possède une réplique. Ces mièvreries nous font mesurer tout le chemin que l'art a parcouru, depuis les robustes conceptions du Parthénon et du temple d'Olympie.

LIVRE IV

LES DIVINITÉS DE LA MORT ET DE L'ENFER

CHAPITRE PREMIER

LES DIVINITÉS DE LA MORT

Alf. Maury : *Du personnage de la Mort et de ses représentations dans l'antiquité et au moyen âge*; Revue archéologique, Ire série, t. IV, 1847-48. — Julius Lessing : *De Mortis apud veteres figura*, 1866. — C. Robert : *Thanatos*, Programm zum Winckelmannsfeste, 1879.

Les formes sous lesquelles l'imagination hellénique a conçu et exprimé l'idée de la mort ont certainement varié avec le temps. Comparés aux descriptions naïves de la poésie épique, les monuments figurés d'une date postérieure accusent l'effort accompli par l'art pour présenter sous des traits adoucis l'odieuse image de la mort. Ce n'est pas qu'on puisse accepter de tous points la théorie trop absolue des archéologues du XVIIIe siècle : on sait en effet que Lessing se refusait à croire que les Grecs aient pu représenter la mort sous une forme

plastique[1]. Mais il est hors de doute que l'art grec de la bonne époque répugne aux figures d'épouvante, aux conceptions terribles créées par la poésie épique. Sous ce rapport, l'art des nécropoles étrusques, dans ses peintures aux sujets sombres et repoussants, a respecté plus fidèlement que l'art grec du IVe siècle les images enfantées par l'imagination des anciens Hellènes. C'est aussi dans les premiers monuments de l'art grec, dans les peintures de vases de style archaïque, qu'on trouverait le plus sûrement le reflet de ces conceptions. Sans prétendre appliquer rigoureusement la méthode chronologique, on essayera ici de dégager, à l'aide des monuments figurés, les traits les plus expressifs sous lesquels les Grecs traduisaient l'idée de la mort.

§ I. — LES KÈRES. THANATOS (LA MORT).

Les génies qui portent à l'homme le coup fatal sont les Kères[2]. Dans la tradition épique, les Kères personnifient à la fois la destinée (Μοῖρα) et la mort elle-même ; mais les traits descriptifs éveillent surtout l'idée de l'action destructive de la mort, présentée sous l'aspect le plus saisissant. Les Kères « de la mort qui étend dans le tombeau[3] » sont figurées avec des ailes aux pieds et aux épaules, la peau noire ou bleuâtre, le visage hideux. Hésiode les montre volant sur les champs de bataille, « faisant grincer leurs dents blanches, aux yeux

1. Gotthold Ephraïm Lessing : *Wie die Alten den Tod gebildet*, etc., 1769.
2. Sur les représentations figurées des Kères, voir de Witte : *Annali dell' Inst.*, V, p. 311 et suiv.
3. *Iliade* : VIII, 70. ...δύο κῆρε τανηλεγέος θανάτοιο.

terribles, sanglantes, insatiables », se disputant les guerriers qui tombent. « Toutes étaient avides de boire le sang noir. Quand elles tenaient un guerrier gisant sur le sol, ou qui venait de tomber, elles enfonçaient leurs grands ongles dans sa chair, et son âme s'en allait dans l'Hadès, dans le Tartare glacé [1] ». Certaines peintures de vases offrent le commentaire figuré des vers d'Hésiode. Sur un vase à peinture noire représentant le combat d'Héraklès contre Alkyoneus, une Kère se précipite sur le mourant, et le saisit par la tête, pour boire son sang. Polygnote semble s'être inspiré d'une conception analogue, dans les peintures dont il avait décoré la Lesché de Delphes. Parmi les personnages de la scène de la *Nekuia* figure une image de la mort dans ce qu'elle a de plus repoussant : c'est le démon Eurynomos, « qui dévore les chairs des morts, pour ne laisser que les ossements [2] ». Il est « d'une couleur bleue, tirant sur le noir, comme les mouches qui se posent sur les viandes »; il montre les dents et ronge sa proie, assis sur une peau de vautour. Toutefois, on ne saurait considérer ce lugubre personnage que comme une création isolée de Polygnote; il ne semble pas qu'il ait jamais passé dans le domaine de l'art populaire.

La conception des Kères est surtout familière à l'épopée. Au contraire, l'image de la mort, personnifiée sous les traits de Thanatos, a donné lieu à un développement artistique de plus longue durée; on en retrouve la trace jusque dans le symbolisme funèbre des Romains.

1. Hésiode : *Bouclier d'Héraklès*, v. 249 et suiv.
2. Pausanias : X, 28.

Thanatos est la mort elle-même. Frère jumeau d'Hypnos (le sommeil), il est, suivant différentes traditions, fils de la Nuit ou de Gæa. Sur le coffre de Kypsélos, Thanatos et Hypnos sont représentés comme deux enfants, l'un noir, l'autre blanc, tous deux avec les pieds tordus, portés dans les bras de la Nuit. Mais ce symbolisme naïf paraît abandonné de bonne heure par les artistes qui donnent aux deux frères la forme de génies ailés, dans des scènes empruntées au cycle héroïque. Au XVI⁰ chant de l'*Iliade*[1], quand Sarpédon est tombé sous les coups de Patrocle, Zeus commande à Apollon d'appeler Hypnos et Thanatos, « les deux frères jumeaux », pour enlever le corps de son fils et le transporter en Lycie. Plusieurs peintures de vases nous montrent cette scène figurée. Sur une amphore du Louvre à peintures noires, et sur une belle coupe à figures rouges, signée de Pamphaios et conservée au musée Britannique[2], les deux génies sont tous deux imberbes et du même âge, suivant la tradition homérique. Ils sont revêtus d'une armure complète et armés de l'épée et de la lance. Ce détail fait-il allusion au caractère impitoyable attribué par Hésiode à Thanatos, le dieu « à l'âme de fer, au cœur d'airain, inaccessible à la pitié, qui ne lâche pas celui qu'il a saisi[3] » ? Hypnos lui-même est-il considéré comme le dieu « qui dompte tout », le dieu qui terrasse les mortels[4] ? Si cette idée a

1. *Iliade* : xvi, 671.
2. *Catalogue of the vases in the Brit. Museum*, n° 834.
3. *Théogonie* : vers 758 et suiv.
4. Cette hypothèse est indiquée par M. C. Robert dans son mémoire sur *Thanatos*, p. 13.

pu être traduite par les artistes, le plus souvent les deux génies sont nus et sans armes, soit qu'ils enlèvent le corps de Sarpédon, soit que, suivant une tradition poétique plus récente, ils soulèvent dans leurs bras le cadavre de Memnon, fils d'Éos, pour le transporter en Éthiopie.

Les représentations d'Hypnos et de Thanatos ne se trouvent pas seulement dans les scènes purement mythologiques; elles figurent aussi sur les lékythos blancs d'Athènes, dont les peintures sont en rapport intime avec les croyances populaires. Ces monuments offrent un vif intérêt, en nous montrant à quel point, au IVe siècle, le génie attique a dépouillé l'image de la mort de ce qu'elle a de redoutable. On connaît le beau lékythos représentant une jeune morte mise au tombeau par Hypnos et Thanatos[1]. Un autre lékythos, conservé au Musée Britannique, nous fait voir ces deux génies sous les traits les plus caractéristiques. Tous deux déposent au pied d'une stèle le corps d'un jeune homme revêtu de son armure. Thanatos, barbu, a l'aspect d'un homme dans la force de l'âge; à ses épaules sont attachées deux longues ailes, et un léger duvet de plume couvre le haut de son corps. Hypnos, au contraire, est jeune et imberbe; ses chairs, peintes au brun rouge, offrent une teinte plus chaude que celles de Thanatos. Sur les lékythos attiques, une tradition constante donne au génie de la mort un aspect viril, à celui du sommeil les traits d'un éphèbe; il est difficile de traduire avec un sentiment plus délicat une idée exprimée par la lit-

1. *Manuel d'Arch. grecque*, p. 310, fig. 119.

térature. En effet, un curieux fragment d'Eukleidès de Mégare, conservé par Stobée[1], décrit Hypnos comme un génie jeune, prompt à s'enfuir, tandis que Thanatos est un vieillard grisonnant, sourd et aveugle, à qui l'on n'échappe pas.

La poétique conception qui fait de Thanatos le frère aîné d'Hypnos, comme si la mort n'était qu'un sommeil prolongé, amène facilement une confusion entre les deux génies. Sur le bas-relief qui décore une des colonnes sculptées trouvées à Éphèse, un artiste contemporain de Scopas représente déjà, dans le mythe d'Alceste, Thanatos sous les traits d'un génie imberbe. La confusion sera complète sur les sarcophages romains, où le génie de la mort sera en réalité le génie du sommeil, figuré comme un enfant ailé qui semble dormir, ou qui s'appuie sur un flambeau renversé. Mais sans vouloir suivre jusque dans l'art romain le développement de cette forme plastique, il convient de remarquer que cette atténuation de l'idée de la mort est toute hellénique. Sur les peintures de vases, Thanatos est un génie bienveillant; son image est en rapport parfait avec les représentations des stèles funéraires, qui n'éveillent que le sentiment du calme et de la quiétude. On songe à la prière du *Philoctète* d'Eschyle, invoquant Thanatos, « qui seul est le médecin des maux insupportables, car aucune douleur n'atteint plus celui qui est mort[2] ».

1. *Florilegium* : VI, 65.
2. Fragment 250. Édit. de Nauck.

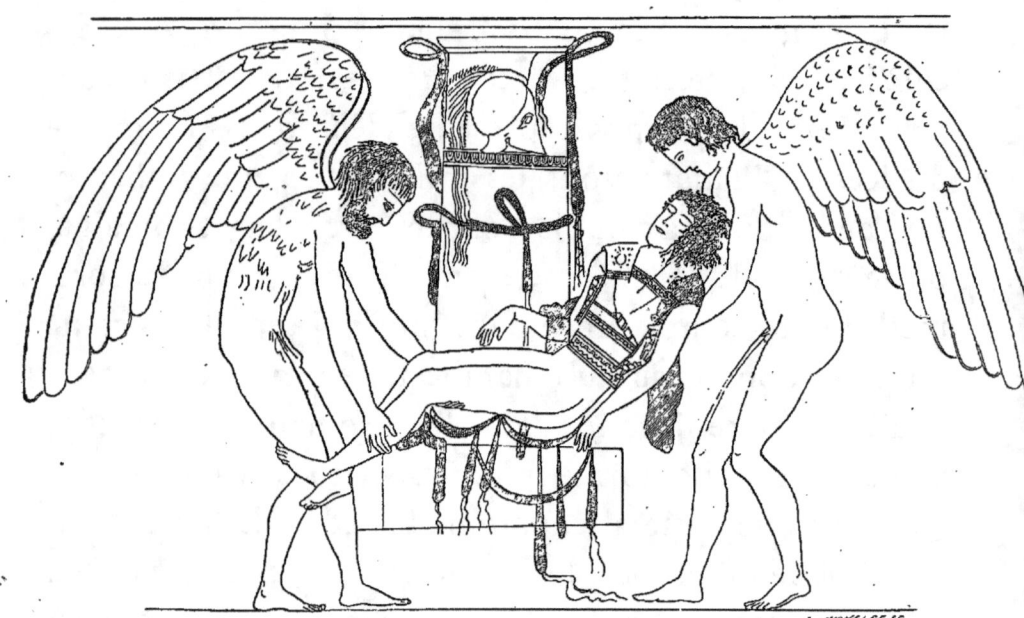

FIG. 109. — THANATOS ET HYPNOS.
(Peinture d'un lékythos athénien. — Musée Britannique.)

§ II. — LES HARPYIES ET LES SIRÈNES.

Cerquand : *Études de Mythologie grecque.* — Schrader : *Die Sirenen.* Berlin, 1868.

A côté de cette personnification directe de la mort, il faut placer des êtres mythologiques, tels que les Harpyies et les Sirènes, qui se rattachent au symbolisme de la Grèce. Ce n'est pas que leur rôle soit exclusivement funéraire. Dans la tradition poétique, les Harpyies, souvent considérées comme les filles de Typhon, sont l'image de la tempête, et, à ce titre, peuvent être associées aux génies des orages. On se rappelle, d'autre part, le rôle des Sirènes dans la légende d'Ulysse; c'est au bord de la mer, près du détroit de Sicile, que les croyances populaires plaçaient leur séjour; elles sont donc, à certains égards, des déités de la mer. Mais en dépit des transformations que leur caractère a pu subir, Harpyies et Sirènes ont une origine commune, un type analogue, et elles sont en relation étroite avec les divinités de la mort.

C'est sans doute l'oiseau à tête humaine, représentant le souffle de la vie dans le rituel égyptien, qui a fourni aux Grecs leur type artistique[1]. En attribuant cette forme aux Harpyies, les Hellènes traduisaient par une vive image l'idée de ces vierges terribles, « ravisseuses », qui personnifient les fureurs de la tempête et les souffles mortels. Sur le monument lycien appelé le

1. Voir L. Heuzey : *Catalogue des Figurines de terre cuite du Louvre*, p. 12.

Tombeau des Harpyies, elles ont l'aspect d'oiseaux de proie à buste de femme, qui emportent dans leurs serres

FIG. 110. — HARPYIE ENLEVANT UNE AME

(Bas-relief du monument de Xanthos. — Musée Britannique.)

les âmes des morts. Ailleurs, sur des vases peints, on les voit guettant les mourants, prêtes à remplir leur

mission funèbre. Avec le temps, il est probable que leur type devient purement humain; elles se rapprochent ainsi des autres divinités ailées. Un curieux exemple nous est fourni par un vase peint d'Égine, où on lit l'inscription Ἁρπυια à côté de deux femmes ai-

FIG. III. — HARPYIES.
(Peinture d'un vase d'Égine.)

lées emportées par une course rapide. Néanmoins, la poésie ne perd pas le souvenir de leur forme primitive. Pour Virgile, les Harpyies sont encore des « oiseaux à visage de vierge : un fluide immonde s'écoule de leurs flancs; leurs mains sont armées de griffes, et la faim pâlit sans cesse leur visage[1] ».

1. Virgile : *Énéide*, III, vers, 216.

L'idée de souffle se retrouve aussi dans la conception des Sirènes ; mais ce n'est plus la violence des vents de tempête, c'est un souffle musical, harmonieux, dont le charme est fatal à ceux qui y cèdent. Si la légende associe les Sirènes à la vie des marins, leur caractère funèbre rappelle les origines d'où leur type dérive. Une terre cuite cypriote du musée du Louvre les montre dans une sorte de maison funéraire, allusion évidente à des idées dont les Grecs s'empareront. Ces divinités, au buste de femme et au corps d'oiseau, prennent place sur les stèles funèbres

FIG. 112. — SIRÈNE. (Marbre d'Athènes.)

des Grecs, soit seules, soit mêlées à des scènes qui ne

laissent pas de doutes sur leur caractère de symbole du deuil[1]. Une stèle attique montre une Sirène jouant de la lyre entre deux pleureuses. Tantôt elles surmontent la stèle; c'était la destination du marbre attique que nous reproduisons; tantôt elles en décorent le fronton. Les instruments de musique dont elles jouent, lyre, flûte ou barbiton, font allusion à leur rôle de Muses de la Mort. C'est ainsi qu'auprès du bûcher d'Héphestion étaient placées des figures de Sirènes, dont les corps creux renfermaient les chanteurs du thrène funéraire.

§ III. — LES AMES. LA PSYCHOSTASIE.

On a vu que la figure de l'âme est quelquefois placée entre les serres des Harpyies, par exemple sur les bas-reliefs de Xanthos. L'imagination grecque prêtait en effet une forme sensible à l'âme elle-même. Ce n'est pas ici le lieu de rechercher si cette conception était particulière à la Grèce, ni quelle idée les Grecs se faisaient des éléments qui, pour eux, composaient l'âme[2]. Il faut seulement noter que certaines représentations figurées s'expliquent par une conception très particulière, qui a vécu dans les croyances du peuple pendant toute la durée de l'hellénisme. Pour les Grecs, l'âme, à la sortie du corps, est une substance demi-matérielle, qui revêt la forme d'un petit fantôme, l'*eidôlon*, gar-

1. Pervanoglou : *Grabsteine,* p. 79.
2. Voir Alf. Maury : *Religions de la Grèce antique,* I, p. 333 et suiv.

FIG. 113. — L'EIDÔLON VOLANT PRÈS DE LA STÈLE. (Lékythos à fond blanc du musée d'Athènes.)

dant la ressemblance du corps[1]. Dans les poèmes homériques, cette idée est exprimée avec une naïveté et une énergie singulières. L'*eidôlon* (ou la ψυχή) conserve une sorte de vie obscure; le sang qu'Ulysse verse dans la fosse, dans la scène de la *Nekuia*, attire ces fantômes décolorés. Au XXIV^e chant de l'*Odyssée,* quand Hermès entraîne les âmes des prétendants, elles le suivent, poussant de petits cris, voletant derrière lui; « ainsi des chauves-souris, au fond d'un antre divin, voltigent avec des cris stridents, lorsque l'une d'elles tombe de la roche où elles sont attachées toutes ensemble[2]. »

Les représentations de l'âme, sur les monuments grecs, procèdent de cette conception à demi matérialiste. Les peintures de vases montrent l'*eidôlon* figuré tantôt comme un oiseau à tête humaine, tantôt comme une petite figure reproduisant les traits du mort avec des proportions très réduites. Dans les scènes de combat, l'*eidôlon* ailé, armé comme un hoplite, voltige au-dessus du corps du guerrier qu'il vient de quitter. Sur les vases peints représentant Hector traîné par Achille autour de la tombe de Patrocle, une petite figure armée vole auprès de la tombe : c'est l'*eidôlon* de Patrocle. Une peinture murale décrite par Philostrate montrait les âmes des prétendants d'Hippodamie volant autour du char de Pélops. Quelquefois l'âme est enlevée par des génies ailés, Kères ou Harpyies. C'est un des sujets figurés sur les bas-reliefs du monument de Xanthos,

1. L'*eidôlon* grec offre quelque analogie avec le *baï* ou *double* dans les croyances égyptiennes. Voir G. Perrot : *Histoire de l'art dans l'Antiquité*. T. 1, p. 129 et suivantes.

2. *Odyssée* : XXIV, 1-10.

auxquels nous avons déjà fait allusion. A une époque plus récente, aux IVe et IIIe siècles, les potiers athéniens qui peignent les lékythos destinés aux usages funéraires traduisent, sous une forme un peu différente, cette antique conception de l'*eidôlon*. Que la scène représente l'exposition du mort ou le passage dans la barque

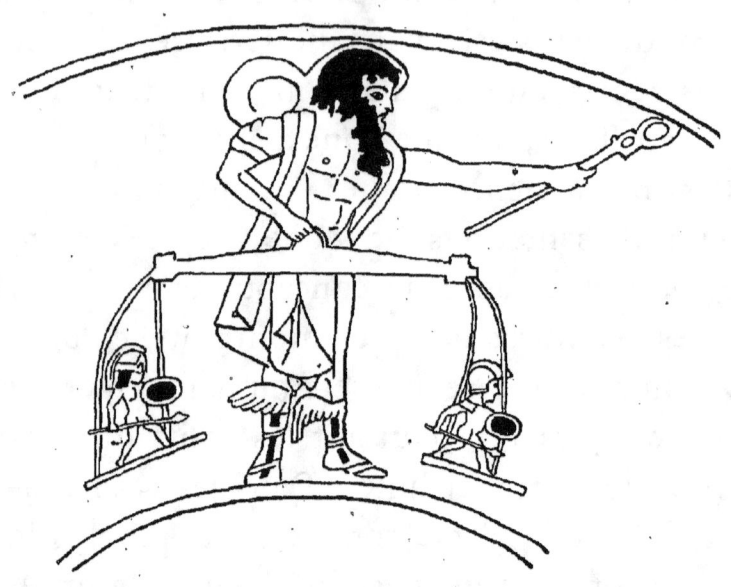

FIG. 114. — HERMÈS PESANT LES AMES.
(Fragment d'une peinture de vase.)

infernale, ou encore les rites accomplis près de la stèle, l'*eidôlon* du mort est représenté voltigeant, sous les traits d'une petite figure nue et ailée, qui n'offre plus de ressemblance avec le corps.

Les peintures de vases retraçant des épisodes du cycle héroïque montrent parfois Hermès pesant dans les plateaux d'une balance les âmes des héros. Ces représentations de la *Psychostasie*[1], ou de la pesée des

1. Voir Alf. Maury : *La Psychostasie*. Revue archéologique, I, 1844, 1re série.

âmes, sont inspirées par les passages des poèmes homériques, où Zeus pèse les destinées des combattants : « Zeus déploie ses balances d'or ; il y place les destinées de la mort qui couche dans le tombeau, celle d'Achille et celle d'Hector dompteur des chevaux[1]... » Mais si, dans les vers homériques, Zeus pèse les destinées, ou Kères, les peintures nous font voir les âmes elles-mêmes, posées sur les bassins de la balance. Sans vouloir établir aucun rapport de filiation entre ces scènes et les sujets analogues que nous font connaître les rituels funéraires de l'Égypte, on est frappé du rapprochement. La Psychostasie est en effet l'épisode le plus saillant du jugement figuré sur les rituels de l'Égypte ; c'est Thoth, l'Hermès égyptien, qui tient le fléau de la balance en présence d'Osiris, le juge de l'*Amenthi*. Mais tandis que dans les croyances égyptiennes la pesée des âmes est une sorte de dogme, en Grèce elle n'a nullement ce caractère ; elle ne se rattache pas à un ensemble de scènes représentant le voyage de l'âme dans les régions infernales. Si l'on s'en tient au témoignage des monuments figurés, les croyances populaires sur la destinée de l'âme après la mort ne sont pas fixées avec une grande rigueur. La religion officielle ne donne pas sur ce point un enseignement théologique dont l'art puisse s'emparer pour constituer un rituel figuré, et l'on sait à quel point les sujets sculptés sur les stèles funéraires helléniques prêtent à la controverse. On n'a pas à examiner ici quelle idée les Grecs se faisaient de la vie future, ni à

1. *Iliade* : XXII, v. 210, 214. On sait qu'une tragédie perdue d'Eschyle portait le nom de Ψυχοστασία.

interpréter leurs monuments funéraires. Nous voulons seulement étudier comment l'art, s'inspirant des légendes et des traditions mythologiques, traduisait ce spectacle du monde infernal que l'imagination des poètes avait plus d'une fois évoqué.

CHAPITRE II

LES DIVINITÉS DE L'ENFER

Gerhard : *Die Griechische Unterwelt auf Vasenbildern*, etc. *Arch. Zeitung*, 1843 et 1844.

§ I. — L'enfer.

Les traditions mythologiques sur le séjour des morts ont subi des transformations. Elles sont loin d'être d'accord dans les poèmes homériques [1]. Tandis que dans l'*Odyssée* les morts habitent une région ténébreuse, située au delà du fleuve Océan, dans l'*Iliade*, Hadès règne sur un royaume souterrain qui communique par des issues avec le séjour des vivants. C'est cette dernière tradition qui finit par prévaloir quand la poésie est amenée à décrire avec plus de précision le monde infernal, à propos des voyages d'Héraklès, d'Orphée et de Pirithoos dans la demeure des morts. Ces descriptions fournissent à l'art des traits expressifs

[1]. Voir l'étude de M. H. Martin : *Les traditions homériques et hésiodiques sur le séjour des morts*. Annuaire de l'Association des études grecques, 1878.

et lui permettent de créer une sorte de cycle figuré des divinités infernales. Pausanias dit en propres termes que dans ses peintures de Delphes, Polygnote avait suivi la tradition de la *Minyade* et de l'*Odyssée*. On est réduit aux conjectures pour restituer cette scène de la *Nekuia* dont Polygnote avait décoré les murs de la Lesché. Mais nous savons au moins, grâce aux peintures céramiques d'une époque plus récente, comment l'art grec concevait, dans un tableau d'ensemble, le groupement des principales divinités infernales.

Ces vases sont de fabrique italo-grecque. Les plus importants sont le vase de Canosa, conservé à Munich, celui de Ruvo, à Carlsruhe, et celui d'Altamura, que possède le musée de Naples. Ils offrent ce singulier intérêt, de procéder, avec de légères variantes, d'un original commun, où l'on ne retrouve cependant aucune analogie avec la grande composition de Polygnote. Sur le vase d'Altamura, qu'on peut choisir comme type[1], le centre de la scène est occupé par le palais d'Hadès : c'est une sorte de dais, supporté par des colonnes, qui abrite le couple infernal, Hadès et Perséphoné. Les deux divinités semblent assister à un banquet; Perséphoné offre un plat à son époux, qui tient un canthare, comme pour faire une libation. A côté du palais, Orphée, en costume asiatique, joue de la lyre, et près de lui se tiennent les Érinyes ([Π]οιναι). De l'autre côté, et disposé symétriquement, le groupe des trois juges infernaux, Éaque, Rhadamanthe et Triptolème ; on sait

1. Voir l'article de M. U. Kœhler : *Annali dell' Instituto*, 1864, p. 283-296.

en effet que, d'après certaines versions, Triptolème fut adjoint aux juges des Enfers, dont le nombre n'était pas fixé. Au-dessous, dans une sorte de registre inférieur, est figuré un large fleuve qui se divise en deux branches : c'est l'Achéron, avec ses ramifications, le Cocyte et le Pyriphlégéton. Une végétation de plantes aquatiques couvre ses rives, comme dans la peinture de Polygnote. Près du fleuve, Héraklès, assisté par Hermès, s'efforce d'entraîner Cerbère, et de chaque côté du héros apparaissent les criminels légendaires condamnés aux supplices de l'Enfer : Sisyphe, surveillé par une Érinys (Μανία) et cessant son travail à l'approche d'Héraklès ; les Danaïdes portant leurs hydries. Une figure féminine montée sur un hippocampe se tourne vers Héraklès. Dans le haut du tableau, de chaque côté du palais d'Hadès, sont placées les âmes exemptes de punition : c'est Mégara, fille de Créon et épouse d'Héraklès, avec ses filles ; ce sont Pélops, Myrtilos et Hippodamie, les deux premiers faisant le pacte dont la fille d'Oenomaos doit être le prix.

On le voit, tous ces personnages sont purement mythologiques ; aucune allusion au sort des âmes vulgaires ni à leur place dans le Tartare, comme dans la peinture étrusque de la *Tomba dell' Orco*, à Corneto, où de petites figures, représentant les âmes des morts obscurs, grimpent et sautillent dans les branches d'un arbre dépouillé de ses feuilles [1]. La présence de Pélops et de Myrtilos s'expliquerait difficilement, si l'on voulait

1. *Mon. inediti dell' Instituto*, t. VIII, pl. XIII-XV. Cf. Helbig : *Annali*, 1870. Cette peinture trahit d'ailleurs des emprunts manifestes à la mythologie grecque.

retrouver dans cette scène une allusion aux idées morales dont vivait l'âme de la foule. Les mystères d'Éleusis ont-ils, d'autre part, exercé quelque influence sur les représentations du monde infernal? On sait que l'enseignement des mystères comportait une sorte de mise en scène, avec l'apparition soudaine du palais d'Hadès[1]. Mais s'il est téméraire de nier cette influence, les traditions poétiques ne suffisent-elles pas à expliquer cette conception artistique de l'Enfer, où sont réunis les criminels mythologiques, et où la présence d'Orphée et d'Héraklès rappelle un cycle de légendes bien connues? Grâce à la poésie, l'art avait fait un choix parmi les figures qui caractérisaient le monde infernal ; c'est ainsi que la peinture italienne, après Orcagna, s'inspire des descriptions de l'Enfer faites par les poètes.

Ces tableaux d'ensemble sont loin de présenter toutes les divinités infernales réunies. Il y a lieu de les compléter, et de chercher d'autre part, avec plus de détail, quelle physionomie l'art donnait à ces personnages dont l'imagination hellénique avait peuplé la sombre demeure d'Hadès.

§ II. — CHARON.

La croyance aux fleuves des Enfers entraîne l'idée d'un nautonier chargé de transporter les âmes dans sa barque. Mais Charon n'apparaît qu'assez tard dans l'art et dans la littérature. Il devient un des personnages

[1]. Voir P. Decharme : *Mythologie de la Grèce antique,* p. 364 et suiv.

comiques du théâtre à Athènes; Aristophane le met en scène, et Lucien le dépeint comme un vieillard d'humeur chagrine, au visage rébarbatif. Charon paraît avoir été une des figures favorites des légendes populaires. Son image prend place sur les monuments fu-

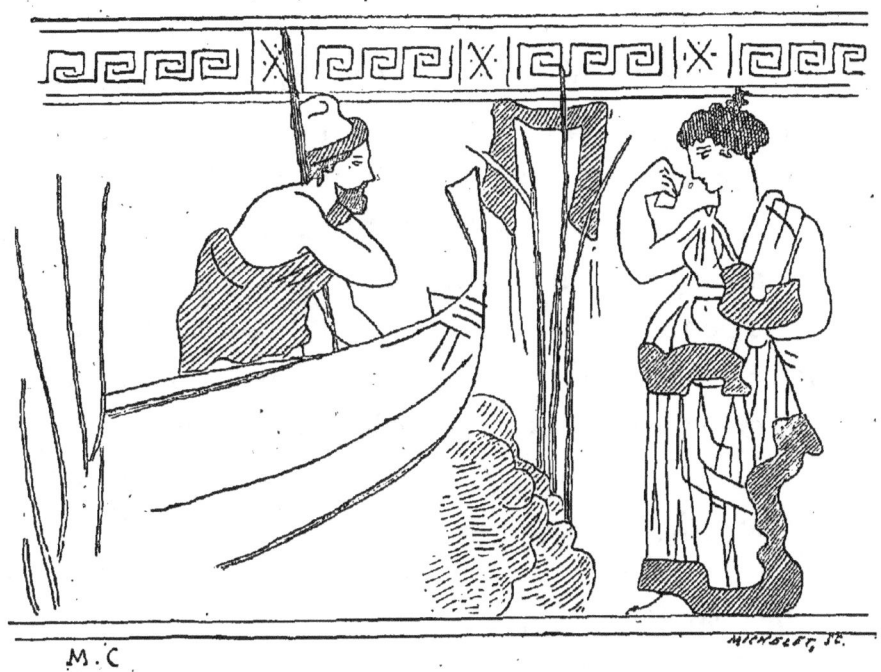

FIG. 115. — CHARON.

(Peinture d'un lékythos athénien. — Musée d'Athènes. Inédit.)

nèbres, qui ont gardé, mieux que les œuvres d'un art plus relevé, le souvenir des croyances chères à la foule[1]. Il est représenté sur une des stèles du Céramique, à Athènes, et la barque infernale est au nombre des sujets qui décorent les lékythos blancs de l'Attique[2]. Mais ici

1. On sait que *Charontas* est souvent cité dans les chansons de la Grèce moderne.
2. Voir l'article de M. Mylonas : *Bull. de Corr. hellénique*, t. Ier, 1877, p. 39.

encore, comme dans les représentations de Thanatos, les caractères repoussants sont fort atténués. Le Charon des lékythos attiques n'a rien d'horrible. Son visage barbu offre le type populaire de l'Athénien. Vêtu d'une courte tunique et coiffé du bonnet de feutre des marins piréotes, il s'appuie sur un aviron, debout à l'avant de la barque, prêt à faire passer les morts qui attendent sur la rive. Tout autre est le *Charoun* des Étrusques, conçu comme le génie de la mort violente et le bourreau des supplices infernaux[1]. Les peintures des nécropoles de Vulci et de Corneto montrent souvent ce personnage hideux, au visage grimaçant, au nez crochu, à la bouche garnie de dents énormes. Armé d'un maillet, il assomme ses victimes, ou bien il les torture à l'aide d'une fourche ou d'une torche enflammée. L'art étrusque, avec une complaisance marquée pour l'horrible, reproduit volontiers cette image du démon de la mort, comparable à l'Eurynomos de Polygnote. Au contraire, le Charon grec n'est représenté que sur un petit nombre de monuments, et avec des traits fort adoucis.

§ III. — HADÈS-PLUTON ET SÉRAPIS.

E. Braun : *Kunstmythologie*. — Müller-Wieseler : *Denkmæler der alten Kunst*. II, n^{os} 851-864.

Si le souverain des Enfers est, moins fréquemment que les autres dieux, figuré par la plastique, il faut en chercher la raison dans son caractère mythologique.

1. Voir Ambrosch : *De Charonte etrusco*, Breslau, 1837.

Dieu invisible, ayant comme attribut la κυνέη, sorte de coiffure qui le dérobe aux regards, Hadès règne sur des régions ténébreuses. Il n'apparaît à la lumière que dans le mythe de l'enlèvement de Coré. Aussi en mettant à part les monuments de cette série, et les peintures de vases qui représentent son union avec Perséphoné ou le tableau de l'Enfer[1], il est peu de statues ou de bas-reliefs où l'on puisse reconnaître Hadès avec une certitude absolue. Les peintres céramistes le représentent dans la force de l'âge, barbu, le torse nu, à peu près sous les traits de Zeus; mais on comprend sans peine qu'ils n'ont pas besoin d'accentuer ses caractères distinctifs; la scène où il est représenté ne permet pas l'équivoque. En général, l'art paraît l'avoir conçu comme une sorte de Zeus chthonien, et lui prête un type, une attitude, qui rappellent ceux du dieu de l'Olympe. Ce qui le distingue de Zeus, c'est un aspect plus sombre, des formes plus ramassées, une barbe et une chevelure en désordre, une expression presque brutale. Parmi les monuments de la sculpture, la représentation qui paraît la plus certaine nous est fournie par une statue de la villa Borghèse. Vêtu du chiton et de l'himation, Hadès est assis sur son trône; Cerbère est à ses pieds[2]. Exécutée sans doute à l'époque des Antonins, d'après un original grec, cette copie permet de reconnaître Hadès sur d'autres monuments où l'expression farouche du visage semble accentuée à dessein. Telle est la pierre gravée dont une empreinte a été conservée par Dolce;

1. Voir Welcker : *Annali dell' Instituto*, 1850, p. 109.
2. Le sceptre et la patère, ainsi que les mains, sont des restaurations modernes.

telle est surtout la tête de marbre de la collection Chigi,

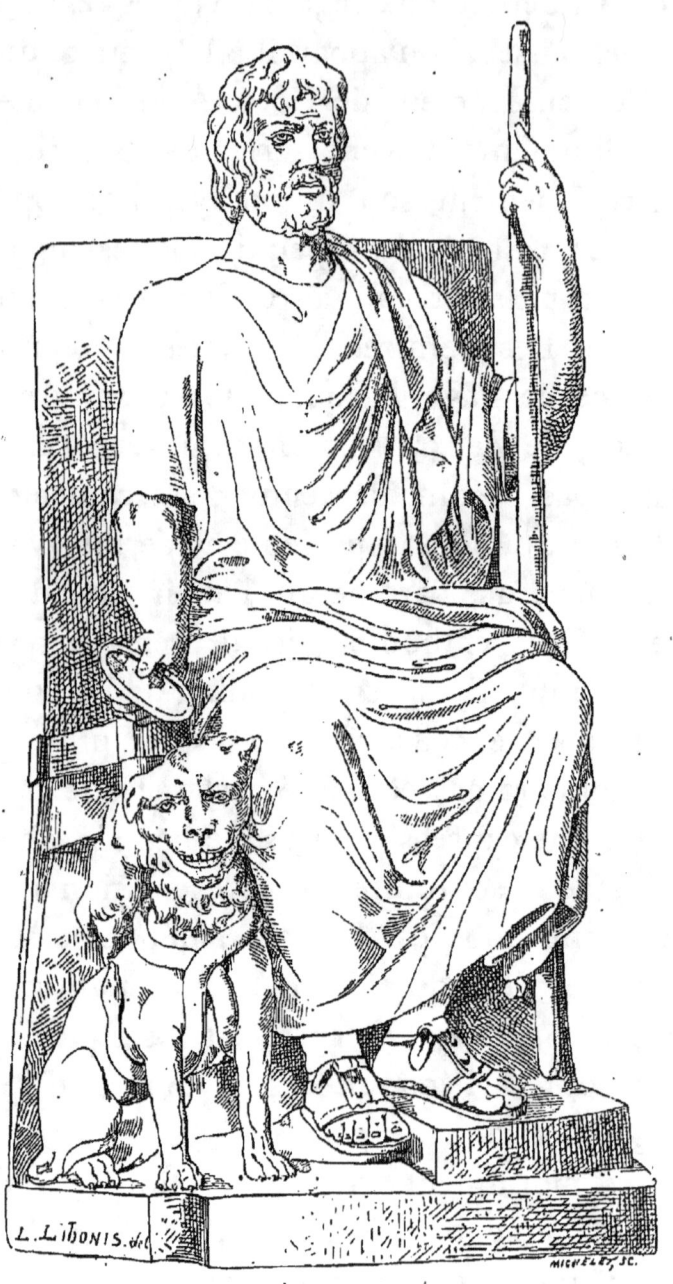

FIG. 116. — HADÈS. (Rome : Villa Borghèse.)

regardée par Visconti comme la seule sculpture antique qui nous fasse connaître le type du dieu. Trouvé dans

les fouilles de Porcigliano, ce marbre est d'un travail soigné. La chevelure et la barbe incultes, les yeux enfoncés, le front sillonné de plis profonds, répondent à l'idée que les Grecs pouvaient se faire du dieu « impitoyable » et « monstrueux », suivant les épithètes que lui attribuent les poésies orphiques.

Ces traits généraux ont passé dans les représentations étrusques et romaines. Grâce au mysticisme funèbre qui se développe à l'époque des Antonins, le groupe d'Hadès et Perséphoné est souvent figuré sur les bas-reliefs des sarcophages et dans les peintures des tombeaux. Hadès est assis sur un trône, auprès de Perséphoné, dans une attitude majestueuse; le couple infernal offre une grande analogie avec celui de Zeus et d'Héra; mais la tête de Perséphoné est voilée. Quelquefois aussi, comme dans la peinture du tombeau des Nasons, le manteau d'Hadès, ramené sur sa tête, semble rappeler le caractère de dieu invisible attribué au souverain de l'Enfer. Sur d'autres monuments, par exemple sur une monnaie de Sardes de l'époque impériale, représentant le rapt de Coré, le manteau, où le vent s'engouffre, s'arrondit au-dessus de la tête du dieu; un serpent, attribut des divinités chthoniennes, s'élance sous les pas des chevaux qui traînent le char.

Dans la mythologie grecque et sous l'influence du culte éleusinien[1], Hadès est parfois conçu comme une divinité bienfaisante. C'est Hadès-Pluton, qui fait germer les fruits de la terre. Ainsi s'expliquent les attributs qui, sur plusieurs monuments, sont placés entre

1. Cf. Foucart : *Bull. de Corr. hell.*, 1883, p. 387.

ses mains, par exemple la corne d'abondance sur des vases peints de Naples et de Londres, peut-être aussi les fleurs, sur une terre cuite de Locres épizéphyrienne, où l'on a voulu reconnaître Hadès assis près de Perséphoné, qui tient un coq et des épis de blé. Mais il faut remarquer que cette conception n'a laissé dans l'art que de faibles traces. Dans la tradition artistique comme dans les croyances religieuses, Hadès est le dieu redoutable qui n'éveille que l'idée de la mort.

On sait avec quelle facilité l'esprit grec assimilait aux dieux helléniques certaines divinités étrangères. Pendant la période dite *hellénistique,* une divinité d'origine égyptienne, Sérapis, s'introduit dans le panthéon grec et emprunte à Hadès quelques-uns de ses traits. Très populaire à Alexandrie, le culte du dieu se répand rapidement dans le monde grec et romain. Les monuments et les inscriptions en font foi : à Délos, le dieu étranger avait ses dévots, comme Apollon, la grande divinité de l'île. D'après une tradition rapportée par Clément d'Alexandrie, la première statue placée dans le temple élevé à Sérapis, dans le quartier d'Alexandrie appelé Rhakotis, était une œuvre grecque. C'était une statue de Pluton, faite par Bryaxis d'Athènes, et apportée de Sinope. Il faut sans doute entendre par là, avec M. Brunn, que Bryaxis est l'artiste grec qui a fixé le type d'Hadès-Sérapis. C'est donc à l'époque de Scopas qu'apparaît dans l'art hellénique la représentation de ce dieu au caractère incertain, tenant à la fois de Zeus et d'Hadès, et dont le culte mystique offrait d'étranges séductions. Les traits plastiques de Sérapis témoignent d'un singulier mélange de formes. Quelques-uns de ses

bustes, comme la tête colossale en basalte de la villa Albani, rappellent le type de Zeus, avec une expression moins sereine ; d'autre part, certains attributs paraissent empruntés directement à l'Hadès hellénique. Sérapis a près de lui une sorte de Cerbère avec une tête de lion, et de chaque côté du cou une autre tête, l'une de loup, l'autre de chien. L'attribut qui lui est propre est le modius, ou le calathos, dont sa tête est coiffée, et qui ne fait jamais défaut ; il suffit à distinguer nettement ses représentations de celles d'Hadès.

FIG. 117. — SÉRAPIS.
(Monnaie d'Alexandrie.)

§ IV. — LES ÉRINYES. HÉCATE.

E. GERHARD : *Die Dreifache Hekate* : Arch. Zeitung 1843. — Cf. PETERSEN : *Die Dreifœltige Hekate*, dans les *Archaeolog. epigraphische Mittheilungen aus Oesterreich*, 4ᵉ année, 2ᵉ livraison.

On sait que les Érinyes figurent dans les tableaux d'ensemble, parmi les divinités qui caractérisent l'Enfer. Bien que leur action s'exerce aussi sur la terre, la tradition artistique les associe souvent aux scènes du Tartare. Elles sont les instruments de la justice d'Hadès et des juges infernaux. Sous le nom de Ποιναί, sous celui de Μανίαι, qui les désignait dans la légende arcadienne, elles assistent au supplice des criminels mythologiques. Elles frappent Sisyphe de leur fouet, elles

font rouler la roue d'Ixion. Nous ne pouvons que rappeler ici l'importance de la conception des Érinyes dans les idées religieuses des Grecs ; on connaît, par les *Euménides* d'Eschyle, leur rôle de divinités vengeresses, gardiennes inflexibles des lois morales. Il est à croire que l'art s'était fait l'interprète de la poésie dramatique en prêtant aux Érinyes des traits nobles et sévères, dont l'expression terrible s'était adoucie par degrés. Mais les représentations les plus certaines de ces divinités ne nous sont connues que par l'art populaire, celui des vases peints ; les peintres céramistes sont restés fidèles à la tradition vulgaire, qui les concevait comme des objets d'effroi. Dans les peintures de vases, les Érinyes ont la forme de génies féminins : vêtues de courtes tuniques, chaussées de bottines de chasseurs, elles ont l'aspect de déesses agiles et promptes à la poursuite. Souvent elles ont de longues ailes d'oiseau. Des serpents s'enlacent dans leur chevelure, d'autres se tordent autour de leurs bras. Sur un vase d'Hamilton, l'artiste a représenté une Érinye avec le visage, le corps et les ailes entièrement noirs. Ailleurs, dans la scène d'Oreste tourmenté par les Érinyes, l'une d'elles tient à la main un miroir où se réfléchit l'image de leur victime : conception ingénieuse, qui traduit le supplice purement moral d'une conscience agitée par le remords.

On retrouve facilement dans ces scènes le souvenir des idées développées par la tragédie grecque. Mais les idées morales ne suffisent pas à expliquer quels liens rattachent au cycle infernal une divinité comme Hécate. Il faut ici faire la part du sentiment et du mysticisme auquel des croyances venues du dehors ne sont pas

étrangères. Si l'on ne considère que le caractère lunaire d'Hécate, elle est apparentée à Artémis. Dans une mythologie de faits, le mythe d'Hécate devrait être rapproché de celui d'Artémis. Toutefois, dans les croyances vulgaires, qui exercent sur l'art une influence plus puissante que les théogonies savantes, cette déesse est surtout en relation avec le monde d'en bas. Les pratiques de son culte comportent des opérations de magie; elle préside aux incantations, aux évocations de spectres. Intimement lié aux doctrines orphiques, son culte était populaire dans certains cantons de la Grèce. Aussi les plus anciennes images d'Hécate ont-elles le caractère de monuments du culte. A Égine, où la déesse comptait de nombreux dévots, on adorait un *xoanon* d'Hécate, œuvre de Myron [1], dont on a pu retrouver les traits essentiels sur les monnaies de l'île. Une monnaie éginète, portant au droit le buste de Fulvia Plautilla, montre au revers une représentation d'Hécate. La déesse a l'aspect d'une figure à trois têtes, formée de la réunion de trois corps; les têtes sont coiffées du calathos [2]. Alcamènes paraît avoir modifié ce type dans sa statue d'Hécate *Epipyrgidia*, consacrée près du temple de la Victoire Aptère; il semble avoir traduit l'idée de la déesse au triple visage par l'image de trois femmes adossées à une même colonne. C'est ainsi du moins que la divinité

FIG. 118. — HÉCATE.
(Monnaie d'Égine.)

1. Pausanias : 11-22.
2. Cf. une figurine de bronze trouvée à Égine : Stackelberg *Græber der Hellenen,* pl. 72, 6.

lunaire est représentée sur une série de monuments qui dérivent d'un type commun : tels sont le bronze d'Arolsen, celui du Capitole, et les marbres de Leyde, de Munich et de Venise. Dans cet ordre de représentations, les attributs d'Hécate sont les flambeaux longs, posant sur le sol, des fruits, une coupe; souvent aussi l'animal consacré à la déesse, le chien, est joint au groupe. Une tradition artistique plus récente prête à Hécate des attributs différents, et accentue son caractère de divinité infernale. De ses six mains, elle tient des flambeaux courts, une épée, des clefs, un poignard, un fouet et des serpents. Sur une monnaie d'Aizani, sa chevelure est faite de serpents enlacés. Toutefois les sculpteurs savent concilier le respect de la tradition mythologique avec les exigences de l'art. Dans les bas-reliefs de la *Gigantomachie* qui décoraient l'autel de Pergame, Hécate, vue de dos et combattant, a l'aspect d'une figure simple. Il faut quelque attention pour distinguer dans le champ du bas-relief, sous la silhouette hardie de la déesse, les deux têtes et les quatre bras que l'artiste a dissimulés habilement.

On a vu, au cours de ces chapitres, que les monuments funéraires de l'époque grecque sont en réalité d'un faible secours pour l'étude des divinités infernales. Les images de l'Hadès sont en effet inspirées par les légendes poétiques plus que par les croyances religieuses. Il faut arriver à l'époque gréco-romaine pour les trouver figurées sur les bas-reliefs des sarcophages. A ce moment, l'art emprunte encore à d'autres cycles mythiques des scènes symboliques qui traduisent les croyances à la vie future. Mais ce n'est pas ici le lieu de

les mentionner. Les scènes dionysiaques, par exemple, si fréquentes sur les sarcophages, n'ont aucun rapport avec les représentations figurées du cycle infernal.

LIVRE V

LES DIVINITÉS DE LA VIE HUMAINE ET LES HÉROS

CHAPITRE PREMIER

DIVINITÉS DE LA NAISSANCE ET DE LA SANTÉ

ILITHYIE — ASCLÉPIOS (ESCULAPE) ET HYGIE

Von Sallet : *Asklepios und Hygieia*; Berlin, 1878.

Les divinités qui président à l'activité humaine forment un nouveau cycle. Bien que les destinées de l'homme relèvent surtout de la volonté de Zeus, certaines puissances secondaires sont considérées comme les agents du maître de l'Olympe, et l'esprit grec leur donne, comme aux dieux, une personnalité distincte. Parmi ces divinités, celles qui sont en rapport avec la vie physique sont l'objet d'un culte très répandu; leur religion est populaire; l'art multiplie leurs images, et leur donne des traits fort précis, sinon très variés. Elles

ne restent pas à l'état de conceptions purement morales ou poétiques.

Ilithyie est la déesse qui préside à la naissance des hommes, comme à celle des divinités. Nous avons déjà cité les peintures de vases représentant la naissance d'Athéna; les plus anciennes s'inspirent de la tradition homérique, en montrant auprès de Zeus plusieurs Ilithyies. Plus tard, ce groupe se réduit à une seule personne, qui se confond parfois avec d'autres divinités, et prête son nom à Artémis ou à Héra. Mais Ilithyie a aussi sa physionomie propre; la déesse de l'accouchement a ses sanctuaires, ses images du culte, objets de la dévotion des femmes. C'est un *xoanon* que les femmes athéniennes vénéraient dans le temple d'Ilithyie, et faisaient disparaître sous des rameaux votifs. A Ægion, la statue de la déesse était aussi une vieille idole de bois, à laquelle un sculpteur contemporain de Lysippe, Damophon de Messène, avait ajusté une tête et des extrémités de marbre[1]. Peut-être cette image est-elle reproduite sur les monnaies de la ville, où l'on voit la déesse, vêtue d'une longue robe, élevant le bras droit, et tenant un flambeau. Pausanias donne à cet attribut une signification allégorique : « Ilithyie est celle qui amène les enfants à la lumière ». Ce type figuré varie peu : des formes simples conviennent en effet à des images destinées à un culte populaire, et c'est pour d'autres divinités que l'art réserve ses ressources.

Asclépios, le dieu de la santé, a hérité de son père Apollon la science médicale. Mais, si son culte prend

1. Pausanias : VII, 23, 5.

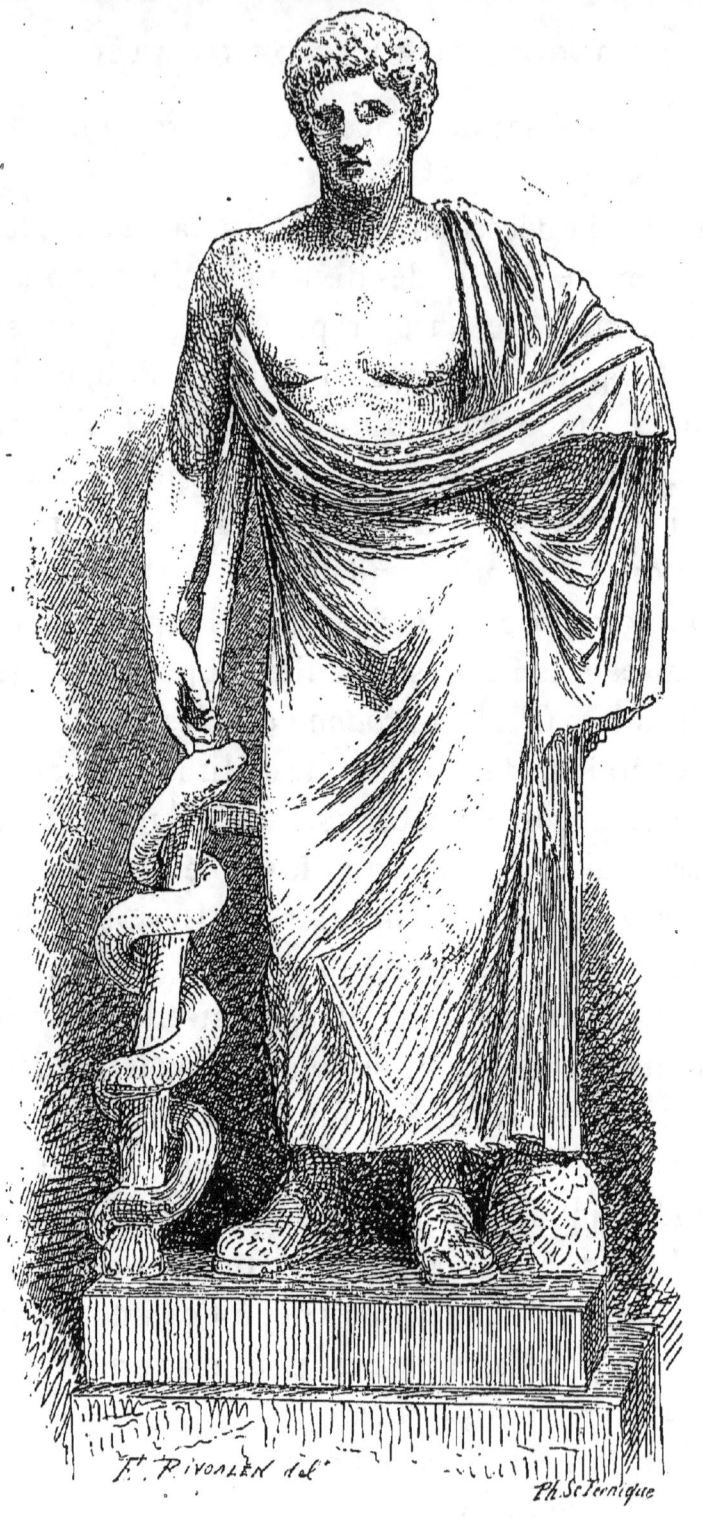

Fig. 119. — ASCLÉPIOS.

(Musée de Naples.)

en Grèce une importance croissante, dans les sanctuaires célèbres de Tricca, d'Épidaure, de Cos, de Pergame, à l'origine, Asclépios est seulement un héros ; il n'arrive que plus tard à la dignité divine. L'art archaïque le représente jeune et imberbe. Dans la statue chryséléphantine exécutée pour Sicyone, Kalamis avait encore suivi cette tradition, et représenté le dieu imberbe, appuyé sur un sceptre, tenant en main une pomme de pin. A quelle date s'introduit dans l'art le type plus âgé qui finit par prévaloir, et que reproduisent la plupart des statues conservées ? Otfried Müller attribue cette innovation à un artiste de l'école pergaménienne, Phyromakhos, auteur d'une statue d'Asclépios consacrée dans le Niképhorion de Pergame. Mais avant cette date, l'art industriel du IVe siècle connaissait déjà le type classique du dieu-médecin : les ex-voto trouvés sur l'emplacement de l'Asclépiéion d'Athènes ne permettent pas d'en douter. L'école de Phidias, en créant l'idéal de Zeus, a sans doute aussi mis en faveur ce nouveau type d'Asclépios, qui offre avec celui de Zeus les plus grandes analogies. Dans l'art, le dieu de la médecine est une sorte de Zeus, aux traits adoucis ; l'expression du visage, quelquefois imberbe, est clémente et sereine ; sa large poitrine est à découvert, et l'himation jeté sur l'épaule drape le bas du corps. Il s'appuie sur un sceptre, ou sur un bâton noueux ; un serpent s'enroule à ses pieds. C'est le type que reproduisent les monnaies de Pergame, dans le groupe où il est associé à Hygie et à Télesphoros, et la statue de Florence qui est peut-être inspirée par l'œuvre de Phyromakhos.

Les ex-voto trouvés en Grèce, et en particulier dans

les fouilles de l'Asclépiéion d'Athènes, montrent le

FIG. 120. — EX-VOTO A ASCLÉPIOS.

(Trouvé à Athènes. Extrait du *Bulletin de Corresp. hellénique.*)

dieu dans des scènes très variées[1]. Tantôt, il accueille

1. Voir sur les ex-voto de l'Asclépiéion la thèse de M. P. Girard : *L'Asclépiéion d'Athènes d'après de récentes découvertes*, p. 97 et suivantes.

une famille de suppliants qui vient implorer son secours, et amène devant un autel les victimes destinées au sacrifice; ailleurs le dieu s'approche d'un malade. Sur une autre série de bas-reliefs votifs, dont l'explication prête encore à la discussion, Asclépios est à demi couché sur un lit, tenant un rhyton; devant lui des mets sont disposés sur une table, comme si le dieu acceptait le banquet que lui offrent les suppliants figurés dans l'angle de l'ex-voto. Si le sens de ces scènes figurées est parfois indécis, on y retrouve avec certitude le type consacré d'Asclépios : les marbriers qui sculptaient ces tableaux de marbre montrent toujours le dieu sous les traits d'un homme barbu, à la physionomie bienveillante.

Nous ne pouvons que signaler brièvement les génies secondaires groupés autour d'Asclépios. Le génie de la convalescence, Télesphoros, est figuré comme un enfant, encapuchonné dans un manteau. L'art associe également au dieu guérisseur les membres de sa famille, par exemple sur le bas-relief trouvé à Loukou, près de Nauplie[1], où il est accompagné des Asclépiades mentionnés par le rhéteur Aristide[2]. D'abord deux jeunes gens, Podalire et Machaon, ses fils; puis la triade des déesses Iaso, Panakéia, Æglé, filles d'Asclépios, et enfin leur sœur Hygie. Cette dernière est souvent figurée auprès du dieu, sur les ex-voto, et les artistes la représentent aussi isolément. Elle a les traits d'une jeune fille robuste, tenant à la main une patère où vient boire

1. Voir O. Lüders : *Annali dell' Inst.*, 1875, tav. d'ag., M. N.
2. *Orat.*, VII, 26, p. 79.

un serpent. Comme son type figuré n'offre aucun caractère nettement accusé, on a pu attribuer, sans beaucoup de certitude, le nom d'Hygie à plusieurs statues antiques. Parmi les représentations qui semblent les moins douteuses, nous citerons surtout la statue de Cassel, trouvée à Ostie, et celle du Vatican, dont la tête a peut-être été empruntée à une statue d'Athéna-Hygieia.

CHAPITRE II

DIVINITÉS DE LA VIE MORALE ET SOCIALE

§ I.

LES PARQUES — TYCHÉ — NÉMÉSIS L'AGATHODÆMON.

De toutes les figures mythologiques, celles des divinités de la vie morale sont les moins caractérisées. On le comprend sans peine. L'art les traite d'abord comme de simples allégories, dont le sens est déterminé par les scènes auxquelles elles sont associées. A la belle époque, les artistes sont surtout dominés par le souci de la forme; les figures allégoriques, peu chargées d'attributs, ont une grande simplicité. La préoccupation de forcer l'attention du spectateur, par des emblèmes mis en évidence, se fera jour plus tard, avec la recherche du symbolisme que l'art érudit de la décadence met en faveur. Aussi les monuments où l'on reconnaît avec le plus de certitude les divinités de la vie morale appartiennent-ils pour la plupart à la période gréco-romaine.

Les Parques, ou, pour leur laisser leur nom grec,

les Μοῖραι, sont dans les croyances primitives de véritables divinités de la mort. A une époque plus récente, cette conception s'épure, et les trois sœurs deviennent des déités du destin, instruments de la nécessité fatale qui fait de la mort le terme inévitable de l'existence humaine. Par son caractère abstrait, une telle idée n'offrait pas à la plastique les éléments d'un type bien défini. Nous possédons en effet peu d'œuvres de style hellénique où l'on puisse reconnaître avec certitude le groupe des Parques. Plusieurs archéologues ont voulu donner ce nom aux trois magnifiques figures de femmes assises qui occupent l'angle droit du fronton oriental, au Parthénon; mais il est plus prudent d'y voir simplement Pandrose, l'une des Cécropides, avec deux des Heures athéniennes, Thallo et Carpo. Les mêmes réserves s'appliquent aux trois personnages féminins représentés sur les bas-reliefs de l'autel Borghèse; c'est par une pure conjecture que Welcker a donné les noms des Parques à ces femmes tenant un sceptre surmonté d'une fleur de grenadier [1]. Le type traditionnel des trois sœurs, distinguées par des attributs précis, nous est surtout connu grâce aux sculptures des sarcophages. Le symbolisme romain montre les Parques occupées à remplir leur mission fatale : Clotho tient la quenouille, d'où se déroule le fil des destinées; Atropos, debout près d'une sphère, lit sur un rouleau les volontés du destin; Lakhésis tire les sorts.

Comme les Parques, Némésis est un personnage allé-

[1] M. Fröhner les interprète au contraire comme les Euménides : *Sculpture antique du Louvre*, p. 6.

gorique, dont le caractère divin ne s'est développé qu'assez tard : l'idée de la colère divine, qu'elle personnifie, repose sur une conception purement morale et très particulière. Cependant Némésis est devenue une déité distincte; elle avait ses temples, dont le plus renommé était le sanctuaire de Rhamnunte, en Attique; elle y était représentée tenant à la main une branche de pommier, et portant sur la tête un stéphanos. Mais son type figuré n'offrait pas des traits bien précis, s'il faut en croire les anecdotes qui couraient à propos de la statue de Rhamnunte. D'après Pline, elle était l'œuvre d'Agoracritos, et représentait d'abord Aphrodite. Le sculpteur parien ayant échoué dans un concours transforma son Aphrodite en Némésis, et la vendit aux gens de Rhamnunte. Suivant une autre tradition, Phidias lui-même aurait exécuté la statue, et l'aurait, par amitié pour Agoracritos, signée du nom de ce dernier. Un fait au moins est certain : c'est qu'au temps de Phidias, le type de Némésis est encore indécis. On le trouve plus tard caractérisé par la coiffure appelée polos, et par le geste attribué à la déesse; elle ramène la main droite devant sa bouche, un doigt posé sur les lèvres, comme pour commander le silence. Plusieurs médailles de Smyrne, de l'époque impériale, la représentent ainsi montée sur un char attelé de griffons, et ayant à ses côtés la nymphe Adrasteia. Thé-

FIG. 121. — NÉMÉSIS.
(Monnaie de Smyrne.)

mis, qui lui est parfois associée, ne nous est guère connue que par des peintures de vases.

Tyché, la déesse de la fortune, nous offre un cycle figuré un peu plus riche ; nous connaissons au moins les origines de son type plastique. C'est un maître primitif, Boupalos, qui la représente pour la première fois coiffée du polos, et tenant à la main la corne de la chèvre Amalthée, devenue plus tard la corne d'abondance [1] ; la statue de Boupalos était à Smyrne. Le caractère de divinité bienveillante attribué à Tyché est encore accentué par l'épithète d'*Agathé* (la Bonne)

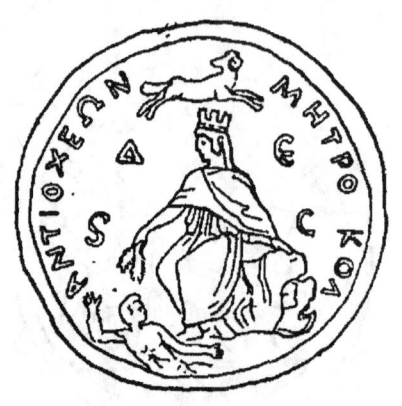

FIG. 122. — TYCHÉ.
(Monnaie d'Antioche.)

ajoutée à son nom. « La Bonne Fortune » avait un sanctuaire à Athènes, et on sait qu'au IVe siècle les décrets du peuple athénien sont rendus sous ses auspices. Praxitèle l'avait représentée deux fois : une de ses statues se trouvait dans un temple de Mégare ; l'autre, plus tard transportée à Rome, est sans doute celle qui se trouvait près du Prytanée d'Athènes. Après Alexandre, Tyché personnifie fréquemment la divinité protectrice d'une ville, et le nom de la cité, ajouté au sien, lui donne, dans chaque pays, une attribution plus particulière. Les graveurs monétaires reproduisent souvent cette divinité, dont l'image prend place au droit des monnaies ; sur celles d'Antioche, la Tyché de la ville a la figure d'une femme couronnée de tours, enveloppée d'un long voile, et tenant

1. Pausanias : IV, 30, 6.

à la main une palme ou des épis. Ce type monétaire est inspiré sans doute par la statue de la Tyché d'Antioche, œuvre d'Eutykhidès de Sicyone, dont le musée du Vatican possède une réplique en marbre. La déesse est assise sur un rocher, une glane d'épis à la main ; à ses pieds un jeune fleuve sort à demi des eaux : c'est l'Oronte, qui figurait aussi dans le groupe original. On ne saurait comparer ces grandes statues décoratives qu'aux figures allégoriques à l'aide desquelles l'art moderne personnifie les villes : elles ont la même signification. Mais l'esprit grec ne les crée qu'à une époque tardive, alors que l'art sacrifie à un goût pompeux et théâtral. Au IVe siècle, les allégories sont beaucoup plus simples : une ville, une région sont figurées par l'art sous les traits d'une jeune femme, sans aucune surcharge d'attributs ; le sculpteur ne vise qu'à l'élégance et à la pureté de la forme.

L'*Agathodæmon*, sorte de génie bienveillant, est souvent associé à Tyché ; ils étaient honorés en commun dans un petit temple, à Lébadeia, près de l'oracle de Trophonios. Toutefois, il est difficile de déterminer nettement le type plastique de l'*Agathodæmon*; nous ignorons comment Praxitèle l'avait représenté, et nous savons seulement que celui d'Euphranor tenait d'une main une patère, de l'autre des épis et des pavots. Il est vraisemblable que la sculpture lui donnait les traits d'un jeune homme. Des terres cuites de basse époque nous le montrent au contraire sous la forme d'un Silène ventru, ayant pour attributs la patère et la corne d'abondance[1] ;

1. Voir le mémoire de Gerhard : *Über Agathodæmon und Bona Dea*, dans les *Akadem. Abhandlungen.*, XII.

près de lui est une figure féminine que Gerhard interprète comme Tyché. Mais une conception aussi indéterminée que celle de l'*Agathodæmon* n'offre pas à l'art des lignes bien accusées ; il serait téméraire de l'enfermer dans une formule plastique, et quand les artistes s'en inspirent, ils ne relèvent que de leur fantaisie.

§ II.

NIKÉ (LA VICTOIRE) — EIRÉNÉ (LA PAIX) ET PLOUTOS.

P. KNAPP : *Nike in der Vasenmalerei*, Tubingue, 1876.

Le rôle de Niké dans la poésie grecque est loin d'être en rapport avec la fréquence de ses représentations figurées. On voit bien que la mythologie savante fait entrer la déesse de la victoire dans le système des divinités helléniques : Hésiode et Bacchylide lui donnent pour père le Titan Pallas. Mais le plus souvent, elle est considérée comme une sorte d'attribut des grands dieux, surtout de Zeus et d'Athéna. Dans la tradition attique, elle se confond même avec Athéna, dont elle personnifie la puissance guerrière ; son nom devient une épithète d'Athéna, que les poètes appellent parfois *Parthénos-Niké*[1] ; la divinité honorée à Athènes sous le nom de Niké n'est autre qu'Athéna. Plus tard, son caractère individuel s'accentue ; elle avait certainement un culte distinct à l'époque romaine, et les inscriptions du

1. Ménandre : *Fragm.*, 738.

théâtre de Dionysos mentionnent un prêtre de la Niké olympique[1]. Ces transformations intéressent plutôt la mythologie de faits que la mythologie de l'art ; elles ne semblent pas avoir modifié le type figuré de Niké, fixé d'assez bonne heure. La déesse est d'abord représentée comme une jeune fille, sans que rien la caractérise. Le premier artiste qui lui donne des ailes est Arkhermos, un maître primitif antérieur à la Le olympiade. Depuis cette époque, les ailes sont l'attribut presque constant de Niké. Si Kalamis la représente sans ailes, dans un ex-voto consacré à Olympie par les Messéniens, c'est, suivant la remarque de Pausanias, pour imiter le *xoanon* attique d'Athéna-Niké.

En raison de son rôle mythologique indéterminé, Niké est mêlée aux scènes les plus diverses ; c'est une des figures que la peinture de vases reproduit le plus fréquemment. Elle a sa place marquée dans les sujets inspirés par les légendes religieuses ; ici, elle verse une libation aux dieux réunis dans l'Olympe, et se confond avec Hébé ; ailleurs, elle vole auprès de Zeus et d'Athéna dans la lutte de la Gigantomachie ; c'est elle qui apporte à Héraklès victorieux une couronne et des bandelettes. Bien plus, l'art l'introduit dans les scènes de la vie des hommes, comme une sorte d'Éros féminin. Niké personnifie alors des victoires réelles, remportées aux concours gymniques ou musicaux ; sur un vase de Nola, elle fait une libation devant un trépied, en l'honneur d'un poète vainqueur. Les mêmes nuances d'attributions se retrouvent dans les représentations plasti-

1. *Corpus Inscr. Atticarum*, III, 1, 245.

ques de Niké, parmi lesquelles nous ne citerons que les plus importantes. Dans les statues chryséléphantines de Phidias, elle était figurée comme un attribut de Zeus et d'Athéna; mais la sculpture la représente souvent

FIG. 123. — NIKÉ.
(D'après un vase peint.)

isolément, et son image consacre le souvenir de victoires qui n'ont rien de mythique. C'est une Niké que les Messéniens et les Naupactiens avaient consacrée à Olympie, après l'affaire de Sphactérie. Les fouilles allemandes ont mis au jour cette statue, œuvre de Pæonios de Mendé. Le sculpteur avait figuré Niké sous les traits d'une robuste vierge, munie de longues ailes, dont les mains, aujourd'hui perdues, tenaient sans doute une couronne et une palme; le corps, porté

en avant par un mouvement plein d'audace, se modèle énergiquement sous les plis d'une robe que le vent fait coller aux membres. Après le v⁰ siècle, l'art ne modifie pas le type traité par Pæonios, mais il ne s'astreint pas à concevoir Niké comme une figure unique. De même que les Éros se multiplient autour d'Aphrodite, ce sont plusieurs Victoires qui apparaissent sur les charmants bas-reliefs du temple d'Athéna-Niké, à l'Acropole d'Athènes; les unes conduisent les taureaux destinés au sacrifice, une autre dénoue sa sandale, dans une attitude d'une élégance exquise. La belle Niké du Louvre, trouvée à Samothrace [1], est au contraire une figure isolée, et procède de la même conception que la Victoire d'Olympie. Debout à l'avant d'une trière, Niké s'avance fièrement; ses vêtements agités par la brise de mer flottent autour d'elle; la main droite tenait une trompette, et la gauche un trophée. Suivant toute vraisemblance, c'est ce monument qui figure au revers des monnaies de Démétrius, et il est permis de croire que la Victoire de Samothrace a été consacrée par le fils d'Antigone, après son succès de 306. Le marbre du Louvre serait donc une œuvre de la fin du iv⁰ siècle, peut-être de l'école de Scopas. Sous les dynasties macédoniennes, les images de Niké sont souvent reproduites par les graveurs monétaires : cet emblème est cher aux princes d'humeur guerrière qui se partagent l'empire d'Alexandre.

[1]. Trouvée en mars 1863, par M. Champoiseau, consul de France à Andrinople. Voir la notice de M. O. Rayet : *Victoire, statue en marbre trouvée à Samothrace*, dans les *Monuments de l'Art antique*, II⁰ livraison.

Fig. 124. — STATUE DE LA VICTOIRE.

(Trouvée à Samothrace. — Musée du Louvre.)

A l'époque romaine, le symbolisme toujours croissant donne une forme plastique à de simples abstractions, comme l'Honneur, la Bonne Foi, la Pudicité ; ces divinités avaient à Rome leurs statues et leurs temples. La sculpture grecque ne semble pas s'être inspirée de ces conceptions ; il faut toutefois excepter la déesse de la Paix, Eiréné, dont le caractère personnel paraît avoir été fixé de bonne heure. A l'origine, Eiréné est une des Heures, filles de Thémis, et elle est parfois associée au thiase de Dionysos. Considérée comme déesse pacifique, elle avait son culte à Athènes, et l'on sacrifiait à son autel près du vieux Prytanée. Au IVe siècle, un sculpteur athénien, Képhisodote l'ancien, l'avait représentée tenant dans ses bras Ploutos enfant, personnification de la richesse. On peut reconnaître dans un groupe de marbre de Munich une réplique de l'œuvre de Képhisodote : Eiréné est figurée sous les traits d'une femme, vêtue de l'ancien chiton hellénique, et Ploutos tenait sans doute la corne d'abondance[1] ; c'est l'attribut qui le caractérise sur les monnaies de Cyzique, où se trouve reproduit le groupe du maître athénien. Le dieu de la richesse, on le sait, est représenté comme aveugle dans la légende poétique ; la pièce d'Aristophane en témoigne. Toutefois les artistes usent d'une grande liberté, quand ils prêtent une forme à ce personnage allégorique ; le plus souvent, il a l'aspect d'un enfant ailé, et les peintres de vases, qui ne reculent pas devant les subtilités les plus ingénieuses, lui donnent comme compagnon *Khry-*

1. L'urne qu'il porte dans le groupe de Munich est une restauration moderne.

FIG. 125. — EIRÉNÉ PORTANT PLOUTOS.

(Statue de la Glyptothèque de Munich.)

sos, personnifiant l'or lui-même, sous les traits d'un enfant. C'est le sujet d'une peinture rehaussée d'or, qui décore une œnochoé du musée de Berlin.

Nous ne suivrons pas les artistes grecs dans ce domaine de l'allégorie, où leur caprice se joue à l'aise. Le champ est infini. Toutes les manifestations de l'activité humaine pouvaient être traduites par de vives images; mais ces créations ne se ramènent pas à des types précis, et dès lors échappent à notre étude; elles se trouvent sur cette limite indécise qui sépare la mythologie proprement dite de l'allégorie.

CHAPITRE III

LES HÉROS

Les Grecs désignaient sous le nom de héros non seulement des êtres supérieurs à l'humanité, nés d'une mortelle et d'un dieu, ou d'une déesse et d'un homme, mais encore des personnages réels ou légendaires, dont l'origine n'avait rien de divin. Le cycle héroïque comprend aussi bien les demi-dieux, comme Héraklès, que les guerriers de l'épopée troyenne, ou les fondateurs des villes grecques. Chaque pays avait ses héros, dont les aventures fournissaient à l'art une source inépuisable de sujets. On comprendra qu'une étude, même sommaire, de tous ces cycles héroïques dépasserait le cadre de ce volume. Mais parmi ces légendes, les unes sont restées le partage de l'art industriel, comme la peinture de vases; les autres ont au contraire inspiré les sculpteurs, et les héros qu'elles mettent en scène ont un type plastique bien arrêté. Ce sont ces dernières que nous passerons brièvement en revue.

§ I. — HÉRAKLÈS (HERCULE).

Stephani : *Der ausruhende Herakles*, Saint-Pétersbourg, 1854.

Rien ne ressemble moins au robuste athlète si souvent représenté par l'école de Lysippe que l'Héraklès de l'art primitif. Les *xoana* du héros thébain le montraient accoutré comme un hoplite grec, armé de toutes pièces. C'est un poète rhodien du VII^e siècle, Pisandre de Camiros, qui, dans son *Hérakléide*, retrace le premier l'énergique figure d'Héraklès, telle qu'elle est connue par les monuments de l'art grec archaïque, et donne pour attributs au héros la massue et la peau de lion. Est-ce là une pure création poétique, ou bien le poète de Camiros a-t-il demandé à des monuments orientaux quelques-uns des traits de sa description? Cette seconde hypothèse est la plus vraisemblable. Certaines images du dieu égyptien Bès, représenté comme un personnage trapu, musculeux, vêtu d'une peau de bête, et tenant une lionne [1], ont pu fournir quelques éléments au type de l'Héraklès grec [2]; d'autre part, le Melkarth phénicien, qui emprunte plus tard les traits du héros grec, n'est peut-être pas resté étranger à cette conception plastique. Sans insister sur de simples conjectures, remarquons que le type archaïque d'Héraklès semble fixé après le VII^e siècle. Sur les métopes les plus anciennes de Sélinonte, il n'a pas encore ses attributs

1. Cf. la statue colossale découverte en Cypre : *Gazette archéologique*, 1879, pl. XXXI.
2. Voir Heuzey : *Catal. des Figurines du Louvre*, p. 76.

consacrés ; l'épée est sa seule arme. Mais bientôt l'art lui prête un costume caractéristique, et un type nettement accusé qui nous est connu par les vases à figures noires, par les monnaies de Thasos, et par la figure d'Héraklès tirant de l'arc, provenant du fronton oriental d'Égine. Le héros est imberbe : il est vêtu de la peau du lion néméen, dont le mufle s'avance sur son front, comme la visière d'un casque ; les mâchoires pendantes de l'animal forment les garde-joues. De son ancienne armure d'hoplite, il garde souvent la cuirasse de cuir et l'épée. Outre la massue, il porte l'arc scythique ; cette arme fait rarement défaut sur les vases à peintures noires.

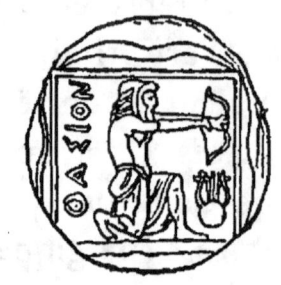

FIG. 126. — HÉRAKLÈS.
(Monnaie de Thasos.)

Dès le v^e siècle, l'art commence à négliger le type juvénile d'Héraklès, qui est celui de l'archaïsme, et donne au fils d'Alcmène un visage barbu, des formes plus massives qui conviennent à sa robuste maturité ; en même temps le corps du héros se dépouille de son armure, et ses membres vigoureux apparaissent dans toute leur nudité. Sur les métopes d'Olympie, les sculpteurs suivent déjà cette tradition nouvelle, à laquelle la peinture de vases se conformera plus tardivement, car les beaux vases de style sévère montrent encore Héraklès vêtu de la peau de lion. C'est à Lysippe et à son école qu'il appartient de retracer la figure du héros, telle qu'elle s'imposera définitivement à l'art. On connaît par les textes plusieurs statues d'Héraklès, exécutées par Lysippe, outre le cycle complet des douze travaux, qu'il avait représenté pour un temple d'Alyzia

en Acarnanie. La statue colossale de Tarente, décrite par l'écrivain byzantin Nicétas, montrait le héros assis, sur une corbeille recouverte de la peau du lion néméen. Ailleurs, Lysippe l'avait représenté avec un Éros, qui le domptait, et lui enlevait ses armes ; dans une autre statue, plus tard transportée à Rome, Héraklès était assis tenant une coupe, comme s'il assistait à un banquet : c'était l'Héraklès *epitrapezios*. Grâce à la faveur dont l'école sicyonienne a joui, lors de la renaissance de la sculpture grecque qui se produit vers 138 avant notre ère, nous possédons des répliques plus ou moins directes des statues de Lysippe. Pour ne citer que les plus célèbres, l'Héraklès *epitrapezios* est sans doute le prototype du magnifique torse en marbre du Vatican, qui porte la signature d'Apollonios, fils de Nestor. Un autre sculpteur athénien qui travaillait pour Rome, Glycon, paraît s'être inspiré d'une des statues de Lysippe, en exécutant l'Héraklès Farnèse. Il a eu sous les yeux le même modèle que l'auteur de l'Héraklès du palais Pitti, à Florence [1]. Suivant toute vraisemblance, la statue Farnèse nous renseigne exactement sur le type que Lysippe avait prêté à Héraklès. La vigueur du héros s'accuse par des formes athlétiques, par une musculature excessive ; la tête, petite, est posée sur un cou énorme. Appuyé sur sa massue que recouvre la peau de lion, le héros semble se reposer de ses fatigues ; mais l'expression soucieuse du visage trahit l'accablement, comme si Héraklès sentait peser sur lui

1. La statue du palais Pitti porte une inscription peu authentique, qui la désigne comme une œuvre de Lysippe.

FIG. 127. — HERCULE FARNÈSE DE GLYCON.
(Musée de Naples.)

la destinée qui le condamne aux plus durs travaux.

Les aventures dont sa vie terrestre est remplie ont de tout temps fourni à l'art une matière inépuisable. L'enfance même du héros est merveilleuse ; arrivé à l'âge d'homme, l'expiation que lui impose l'oracle de Delphes, en le mettant au service d'Eurysthée, l'oblige à marquer par des exploits sans cesse renouvelés ses voyages dans les pays grecs, ou dans des régions plus lointaines. Cette légende ne s'est pas faite sans emprunts ; l'Orient asiatique y a sans doute contribué. Il est permis de reconnaître le prototype de plusieurs des travaux d'Héraklès dans certaines scènes figurées des monuments assyriens ou phéniciens [1] ; ainsi les nains difformes, que des scarabées ou des terres cuites de Phénicie nous montrent étranglant des animaux sauvages ou des oiseaux, ont pu inspirer à l'imagination grecque quelques épisodes de la légende héracléenne ; il en est de même pour l'Izdubar assyrien, qu'on voit, sur des cylindres gravés, enlevant le lion qu'il a dompté. De telles représentations étaient répandues par le commerce phénicien dans tous les pays grecs du littoral de la Méditerranée ; on imagine volontiers que les Hellènes à l'esprit curieux, avides de nouveautés, devaient y trouver matière à des récits merveilleux : le héros de ces scènes devenait naturellement leur Héraklès, le grand tueur de monstres. Ainsi enrichie par une imagination sans cesse en éveil, la légende du héros thébain comporte les aventures les plus diverses : les douze travaux,

[1]. Voir W. Mansell, *Gazette archéologique*, 1879, p. 114-119.

comme on est convenu de les appeler, n'en représentent qu'une partie. A une époque récente, les mythographes

FIG. 128. — HÉRAKLÈS ET LA BICHE CÉRYNITE.
(Peinture de vase.)

ont introduit cette classification, laissant en dehors des épisodes secondaires, désignés sous le nom de πάρεργα. Mais si cette division n'est pas antérieure à Euripide, les artistes avaient déjà été conduits à faire un choix parmi les travaux du héros qui étaient représentés

comme les plus importants. Les épisodes figurés sur les métopes d'Olympie sont ceux que les mythographes rangent parmi les douze travaux. Pausanias les décrit dans l'ordre suivant : 1° Le Sanglier d'Érymanthe ; 2° l'Enlèvement des cavales de Diomède ; 3° le Combat contre le triple Géryon ; 4° Héraklès et Atlas dans le jardin des Hespérides ; 5° Héraklès nettoyant les étables d'Augias ; 6° la Lutte d'Héraklès contre l'Amazone Hippolyte ; 7° la Biche Cérynite ; 8° le Taureau de Crète ; 9° l'Hydre de Lerne ; 10° les Oiseaux du lac Stymphale ; 11° le Lion de Némée. La description du voyageur grec est incomplète : on sait, grâce aux fouilles allemandes, que la douzième métope montrait Héraklès enchaînant Cerbère. Chacun de ces douze travaux est reproduit par l'art à l'infini ; les peintres de vases en particulier se plaisent à illustrer ces légendes, populaires entre toutes, et la sculpture y trouve le sujet des grandes compositions décoratives. Pour n'en citer qu'un exemple, la lutte contre le lion de Némée figure sur les métopes du soi-disant Théséion, à Athènes ; elle décorait, avec les autres travaux, le fronton de l'Hérakléion de Thèbes, attribué à Praxitèle, et formait le sujet du groupe de Nicodamos, consacré dans l'Altis d'Olympie[1]. On ne saurait compter les peintures de vases où Héraklès est représenté terrassant le lion, tantôt seul, tantôt accompagné d'Ioalos, et assisté par Athéna ou par Hermès. L'épisode du taureau de Crète est aussi traité avec prédilection, et la belle métope d'Olympie, conservée au

1. La liste des bas-reliefs qui la représentent est donnée par Zoega : *Bassirilievi*, II, p. 53 ; mais cette liste est déjà fort incomplète.

Louvre, nous le montre dans une composition d'une simplicité magistrale. D'autres scènes sont moins fréquemment reproduites ; telle est la lutte contre les oiseaux stymphalides, dont les représentations céramiques sont rares. C'est ce qui donne une valeur particulière à l'amphore du Musée Britannique[1] publiée par M. J. de Witte : Héraklès abat à coups de fronde ces oiseaux malfaisants, figurés comme des grues ou des ibis, et auxquels l'art donnait quelquefois la forme de femmes avec des pattes d'oiseau.

Aux douze travaux se rattachent des épisodes qui viennent s'ajouter à la légende principale. L'aventure d'Héraklès chez le roi égyptien Busiris est un incident de son voyage au jardin des Hespérides. On sait comment ce roi, impitoyable pour les étrangers qui abordaient en Égypte, voulut faire immoler Héraklès, qui le tua. La fable était devenue populaire, grâce au drame satirique et à la comédie, et les peintres de vases se plaisaient à retracer la figure étrange des Éthiopiens, serviteurs de Busiris, qui tentent d'enchaîner le héros grec. C'est aussi en poursuivant le sanglier d'Érymanthe que le fils d'Alcmène engage sa lutte avec les Centaures du Pholoé. Enfin, le combat contre Alkyoneus, et contre Achéloos, l'épisode du Centaure Nessos et de Déjanire sont au nombre des aventures qui ne figuraient pas parmi les douze travaux. Faut-il rappeler comment la mort d'Héraklès, sur le bûcher du mont Œta, met fin aux épreuves de sa vie terrestre, et comment le héros,

1. J. de Witte, *Hercule et les oiseaux de Stymphale*, Gazette archéologique, 1876, pl. III.

admis dans l'Olympe, est enfin appelé à jouir de la vie bienheureuse des dieux? Ce nouveau cycle figuré n'est pas moins riche que le précédent : l'apothéose d'Héraklès, ses noces divines avec Hébé, sont représentées sur de nombreuses peintures de vases[1]. Le héros est comme transfiguré ; il a dès lors en partage l'éternelle jeunesse, et c'est sous les traits d'un jeune homme qu'il s'assied au banquet des Olympiens. Mais si les artistes ont souvent traduit, avec un sentiment très élevé, cette scène de l'apothéose, la caricature s'en est aussi emparée. On sait sous quel aspect grotesque la comédie attique a peint Héraklès : la pièce des *Grenouilles,* d'Aristophane, nous en donne la preuve. L'art s'inspire quelquefois de ces charges comiques. Une amusante peinture, qui décore un vase du Louvre, montre l'entrée grotesque d'Héraklès dans l'Olympe[2] : son char est traîné par des Centaures, précédés d'un Satyre aviné; près de lui se tient une Niké difforme, au profil de négresse, et le héros lui-même a le visage hébété et grimaçant d'un masque comique.

§ II. — AUTRES CYCLES HÉROÏQUES.

Si l'on songe que chaque pays grec avait fourni à la mythologie générale sa contribution de légendes locales, et que, d'autre part, chaque cycle figuré a eu son déve-

[1]. Voir J. Roulez : *Mort et apothéose d'Hercule; Annali dell' Instituto,* 1847, p. 263-278.

[2]. G. Perrot. *Le triomphe d'Hercule, caricature grecque.* — *Monuments grecs* de l'Association des études grecques, 1876.

loppement propre, on comprendra quelle méthode doit être appliquée à ce genre d'études. Il conviendrait de procéder par ordre géographique, d'étudier chacun des mythes isolément, de recueillir les représentations figurées, de les classer, de suivre le progrès des formes et du sentiment poétique, jusqu'au moment où les légendes n'offrent plus à l'art qu'un thème banal. On étudierait ainsi successivement les légendes de l'Attique, comme celles de Thésée, de Cécrops et de ses filles, des Pandionides; les mythes thébains, et en particulier ceux d'Œdipe, de Cadmos, d'Antiope; les légendes d'Argos, de Corinthe, de Laconie, de Thessalie, de Crète, et enfin le cycle de l'épopée troyenne[1]. Nous devons nous borner à signaler brièvement les mythes les plus importants, en nous attachant simplement à décrire le type plastique que l'art prêtait aux héros de ces légendes.

De tous les personnages masculins, Thésée est celui qui se rapproche le plus d'Héraklès; comme le fils d'Alcmène, il accomplit des exploits qui marquent les étapes de son voyage entre Trézène et Athènes, et qu'il continue en Attique. Ces hauts faits sont retracés sur les métopes nord et sud du soi-disant Théséion d'Athènes, et sont figurés dans l'ordre suivant : 1° le Combat contre le Minotaure; 2° l'Épisode du taureau de Marathon; 3° la Victoire sur Sinis, à l'isthme de Corinthe; 4° une scène d'interprétation douteuse, qui représente peut-être la Défaite de Procuste; 5° Thésée terrassant le

[1]. Voir, sur le cycle troyen, l'ouvrage d'Overbeck : *Bildwerke zum thebischen und troischen Heldenkreis*. Stuttgart, 1857.

géant Périphétès, et s'emparant de sa massue ; 6° la Lutte contre l'Acadien Kerkyon ; 7° la Mort de Skiron, près de Mégare ; 8° Thésée tuant le sanglier de Crommyon. L'analogie de ces exploits avec ceux d'Héraklès donne à Thésée quelques points de ressemblance avec le héros thébain ; l'art le représente comme un jeune homme aux formes vigoureuses, armé de la massue. Mais cette force athlétique n'exclut pas une grande élégance ; le type de Thésée est toujours juvénile, et ses traits ont gardé la beauté délicate que lui prête la légende, à son arrivée en Attique. Un ex-voto du Louvre le montre vêtu d'une chlamyde, coiffé d'un casque conique et s'appuyant sur un long bâton : c'est le type populaire de Thésée dans la tradition athénienne.

Parmi les héros béotiens, Œdipe est le plus fréquemment représenté ; mais les artistes ne s'astreignent pas à lui donner un type nettement accusé. Dans l'épisode de sa rencontre avec le sphinx, les peintres de vases lui donnent l'apparence d'un éphèbe en costume de voyage, le pétase suspendu aux épaules, et deux lances à la main. C'est la présence du sphinx qui détermine le sens de la scène. Sur un vase peint du musée de Vienne, signé d'Hermonax[1], ce monstre est figuré devant Œdipe, posé sur un fût de colonne à chapiteau ionique ; son type figuré répond de tous points à la description qu'en fait Apollodore[2] : il a « un visage de femme, une poitrine, des pattes et une queue de lion, et des ailes d'oiseau ». Derrière Œdipe se presse la

1. Heydemann. *Edipo e la Sfinge, Annali dell' Inst.*, 1867. — Cf. Jeep : *Die Griechische Sphinx*, Gœttingue, 1854.
2. Apollodore : *Biblioth.*, III, 5, 8.

foule des Thébains accourus pour apprendre le mot de l'énigme que le sphinx pose aux voyageurs. Un autre mythe béotien, celui d'Amphion et de Zéthos, a fourni à des sculpteurs de Tralles, Apollonios et Tauriscos, le sujet d'une œuvre colossale : le groupe du Taureau Farnèse représente les deux fils d'Antiope attachant Dircé à un taureau sauvage, pour venger la captivité imposée à leur mère par Dircé et son époux Lycos. Ces grandes compositions appartiennent surtout à la période alexandrine : l'art hellénistique s'éprend d'un goût très vif pour la mythologie savante, et y cherche la matière de compositions dramatiques. L'histoire tragique de Médée est un des sujets favoris de la peinture alexandrine ; Médée, prête à tuer ses enfants, est représentée sur des fresques pompéiennes, où l'on a pu retrouver le souvenir du tableau de Timomaque.

Les légendes péloponnésiennes ne sont ni moins riches ni moins variées que celles de la Grèce du nord. C'est à Corinthe que s'est développé le mythe de Bellérophon ; les graveurs monétaires en reproduisent les épisodes sur les monnaies de la ville. Sans avoir par lui-même une physionomie propre qui le distingue des autres héros, le vainqueur de la Chimère est reconnaissable à sa monture ailée[1], le cheval Pégase, et au nimbe radié qui entoure parfois sa tête. Sur les vases peints, il est ordinairement représenté dans sa lutte contre la Chimère, « monstre de race divine, à la tête de lion, au corps de chèvre, à la queue de serpent, et dont la gueule

1. Sur une plaque de terre cuite trouvée à Milo, Pégase est représenté sans ailes.

vomit des flammes terribles et étincelantes[1] ». Argos avait vu naître la fille d'Inachos, Io, transformée en génisse par Zeus, qui l'avait confiée à la garde d'Argus, le géant aux yeux innombrables : l'art représente Argus sous la forme d'un être gigantesque, dont le corps couvert d'yeux semble moucheté comme la peau des panthères. A une époque plus récente, cette naïve image ne convient plus au goût raffiné du temps : on voit, par la curieuse peinture qui décore la maison de Livie au Palatin, comment les artistes du Ier siècle s'efforcent de mettre d'accord les exigences de l'art et le respect de la tradition mythologique.

De tous les mythes argiens, le plus populaire est celui de Persée. La légende du héros vainqueur de la Gorgone offre des épisodes dramatiques, et met Persée en présence de ces figures d'épouvante que l'art primitif aimait à reproduire. Les Gorgones sont des êtres hideux : « Leurs têtes étaient hérissées de serpents; elles avaient des dents comme des défenses de sangliers, des mains d'airain et des ailes d'or[2]. » Le moment que les artistes de la période archaïque représentent le plus volontiers est celui où Persée tranche la tête de Méduse, comme sur une des métopes de Sélinonte. Ailleurs, le meurtre est déjà accompli : Persée, armé de la harpé d'airain que lui a donnée Hermès, et muni de la *kibisis*, ou besace, présent des filles de Phorkys, s'éloigne rapidement; il tient à la main la tête de Méduse, qui court, le cou tranché; les sœurs de la Gorgone, Sthéno et Eu-

1. *Iliade*, VI, vers 179 et suivants.
2. Apollodore : *Biblioth.*, II, 2.

ryalé, poursuivent à tire-d'aile le héros qui s'enfuit. C'est le sujet de plusieurs peintures de vases d'ancien style ; mais les autres moments du drame n'étaient pas négligés, témoin la peinture d'une pyxis athénienne, qui montre Persée surprenant Méduse endormie[1].

FIG. 129. — GORGONÉION.

(Antéfixe en terre cuite peinte, trouvée à l'Acropole d'Athènes.)

On sait comment la tête coupée de Méduse, ou Gorgonéion, est devenue l'emblème de la terreur ; elle est représentée sur l'égide d'Athéna, et souvent aussi les artistes la traitent isolément, comme une figure indépen-

[1]. A. Dumont : *Pyxis athénienne représentant Persée et les Gorgones. Monuments grecs*, publiés par l'Association des études grecques, 1878.

dante. L'étude de cette série de monuments offre un vif intérêt : il en est peu qui démontrent plus clairement à quel point le souci du beau finit par faire oublier les énergiques conceptions de l'ancien âge[1]. La tête de Gorgone, que reproduisent les monnaies d'Athènes, de Corinthe et de Coronée, procède de l'ancien type : elle est franchement hideuse.. Le même caractère se retrouve dans des antéfixes en terre cuite, de style archaïque, où la laideur du visage est encore soulignée par des couleurs vives et crues. Avec le temps, ce type s'adoucit progressivement et arrive même jusqu'à la parfaite beauté. La tête de Méduse mourante de la villa Ludovisi est celle d'une femme au visage charmant : les ailettes attachées aux tempes sont le seul souvenir qui reste de la Méduse ailée des vieux maîtres grecs.

En Laconie, les héros nationaux par excellence sont les Dioscures, fils de Zeus et de Léda. Leur image est souvent représentée sur les en-têtes des stèles spartiates; ils ont l'aspect de jeunes gens sveltes et robustes, tenant leurs chevaux par la bride. Cet air de jeunesse et de vigueur les caractérise moins encore que le bonnet de forme conique dont ils sont coiffés. Quelquefois des étoiles figurées au-dessus d'eux sur les miroirs étrusques et sur les médailles rappellent le caractère sidéral qui leur est attribué.

Les héros que nous venons de signaler sont grecs d'origine; ils ne le sont pas moins par le type et par le

1. Voir les réflexions du duc de Luynes, à propos de l'ouvrage de Levezow, *Sur le développement du type idéal des Gorgones dans la poésie et l'art figuré des anciens.* Annali dell' Inst, 1834, p. 311.

costume. Certaines légendes thraces ou asiatiques donnent au contraire aux artistes l'occasion de représenter des personnages au type étranger, comme Orphée ou les Amazones. Toutefois, la recherche de l'exactitude dans le costume ou les attributs ne préoccupe pas l'art le plus ancien. Qu'ils soient Thraces, Mèdes ou Phrygiens, les étrangers reçoivent des artistes primitifs le type et le costume helléniques, à peine altérés par des détails presque insignifiants. Pour Orphée en particulier, nous savons que Polygnote l'avait représenté en costume grec dans les peintures de la Lesché de Delphes : Pausanias relève ce fait, non sans étonnement. Plus tard, on voit souvent le héros thrace revêtu de vêtements phrygiens : il porte la tiare appelée *cidaris*, d'où s'échappe une longue chevelure flottante, la tunique brodée et les anaxyrides. Les peintres de vases de l'époque la plus récente le montrent ainsi, tantôt jouant de la lyre, assis sur un rocher, tantôt en proie aux fureurs des femmes thraces. Sur un beau bas-relief de la villa Albani, dont il existe plusieurs répliques, il porte un costume à demi hellénique, la tunique, le bonnet de fourrure appelé *alopékis* et les hautes bottines que les Grecs empruntaient quelquefois aux Thraces[1].

Les Amazones sont aussi des étrangères. On sait que la tradition la plus accréditée plaçait le séjour de ces héroïnes mythiques dans la région du Pont, sur les rives du fleuve Thermodon. Leur légende est variée et complexe[2] : elles y apparaissent toujours avec un rôle

1. Voir livre I, chap. VI, fig. 48.
2. Voir Klügmann : *Die Amazonen in attischen Litteratur und Kunst*, Stuttgart, 1875.

guerrier, comme les adversaires des héros grecs, Héraklès, Thésée, Bellérophon; elles avaient poursuivi jusqu'en Attique Thésée, le ravisseur d'Antiope, et leur souvenir s'associait ainsi à celui des événements légendaires de l'histoire d'Athènes. En représentant le combat des Amazones contre les Grecs, l'art ne sortait pas du cycle des légendes nationales; il y trouvait en outre un motif singulièrement fécond. Ces scènes, pleines de mouvement, riches en contrastes, convenaient aux grandes compositions sculpturales; il n'en faut pas davantage pour expliquer le choix des artistes. Il serait trop long de signaler ici tous les édifices dont la décoration plastique est empruntée au mythe des Amazones : rappelons seulement la frise du temple d'Apollon Epicourios à Bassae, celle du Mausolée d'Halicarnasse, et l'ex-voto offert par Attale aux Athéniens. Ce sujet n'est pas moins familier à la peinture qu'à la sculpture : Micon l'avait peint sur les murailles de la Stoa Poikilé d'Athènes, et sur celles du Théséion; Panainos l'avait représenté sur la barrière qui entourait le trône de Zeus à Olympie. Au ve siècle, les maîtres de la sculpture attique prennent part à un concours ouvert par les Éphésiens, pour une statue d'Amazone destinée à être placée dans l'Artémision de leur ville. On sait que les concurrents furent Polyclète, Phidias, Crésilas, Phradmon et Kydon. Plusieurs statues d'Amazones que possèdent les musées d'Europe nous offrent sans doute les répliques des statues exécutées par ces sculpteurs. Celle de Phidias, au dire de Lucien, était blessée et s'appuyait sur sa lance. Il est possible que les statues du *Salone* du Capitole soient inspirées par l'œuvre de Phidias;

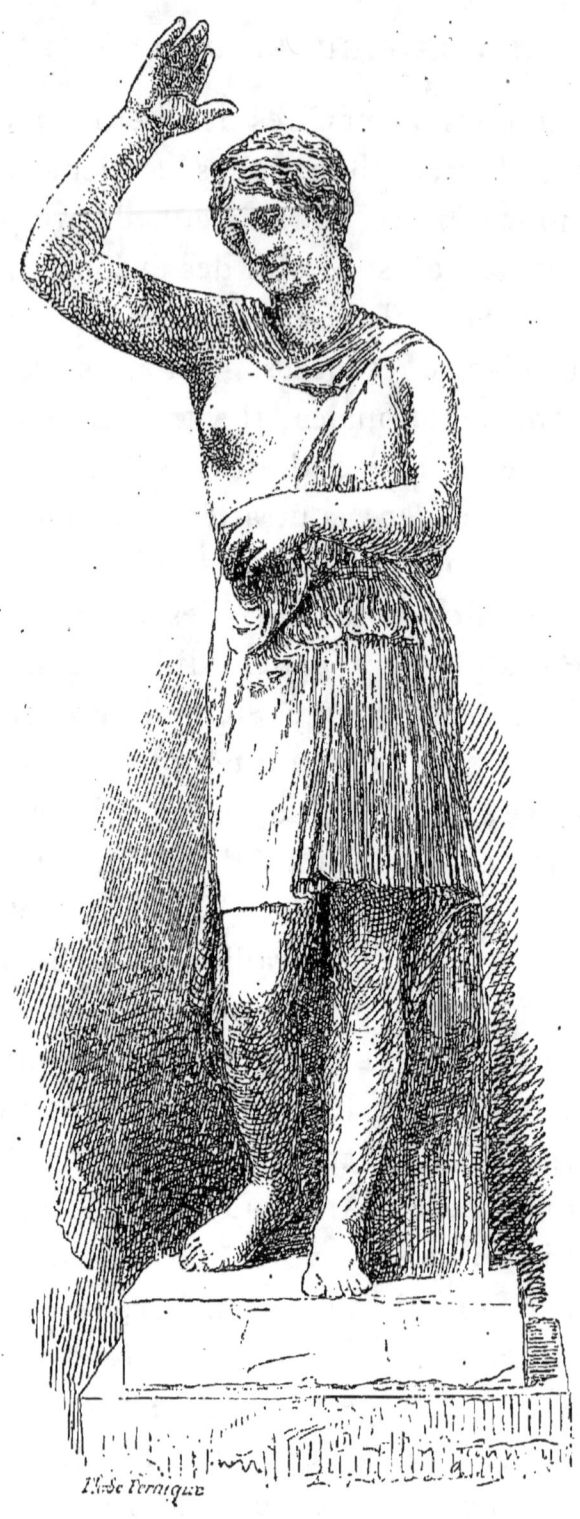

FIG. 130. — AMAZONE.
(Rome : Vatican. Musée Chiaramonti.)

suivant Overbeck, le marbre du musée Chiaramonti, au Vatican, pourrait être une imitation soit de l'original de Phidias, soit de la statue de Crésilas. L'Amazone de Polyclète, au contraire, semble être le prototype de la belle statue du musée de Berlin, qui rappelle, par l'aspect robuste des formes, le Doryphore de Naples[1].

Dans les œuvres de la plastique, le type des Amazones est tout à fait grec : elles portent la courte tunique, souvent aussi le casque hellénique. Les sculpteurs ne visent pas à représenter exactement des Asiatiques; ils subordonnent à la recherche du beau celle de la vérité réaliste; ou plutôt cette dernière les laisse indifférents. Or, la demi-nudité héroïque n'offre-t-elle pas à l'art plus de ressources que le vêtement oriental, couvrant le corps entier? Les conditions de la peinture de vases sont toutes différentes; cependant les peintres céramistes suivent longtemps la même tradition que les sculpteurs. Sur les vases d'ancien style, et sur un certain nombre de peintures de style achevé, les Amazones portent le casque, la courte tunique et les embades ou bottines à retroussis des cavaliers grecs. C'est seulement sur les peintures du plus beau style, qu'on les voit représentées en costume asiatique, avec la tiare aux ailes flottantes, la tunique de peau couverte de mouchetures, et les anaxyrides, qui s'ajustent aux jambes comme une sorte de maillot. Le costume oriental offrait aux peintres l'avantage de distinguer les Amazones au milieu des combattants grecs; ils y trouvaient aussi un élément

[1]. Voir Klügmann : *Statua d'Amazzone, del R. Museo di Berlino. Annali dell' Inst.*, 1869, p. 272.

pittoresque, et la finesse de leur pinceau pouvait s'exercer dans le rendu de ces étoffes striées et couvertes d'ornements.

FIG. 131. — AMAZONE EN COSTUME ASIATIQUE.
(D'après un vase peint.)

Mais on a peine à croire que le goût de la vérité ait conduit les artistes à adopter cette tradition nouvelle; ils obéissaient plutôt aux préoccupations qui ont toujours dominé l'art grec. Quel que soit le mythe dont l'art s'inspire, tous ses efforts tendent à créer des formes belles ou expressives, et par là même il échappe à un

grave danger : sans cesser d'emprunter ses sujets à la mythologie, il ne s'enferme pas dans un symbolisme rigoureux. Ces légendes, qu'il traduit, ne lui imposent pas la répétition stérile des mêmes types. Ce n'est pas le moindre mérite des artistes grecs d'avoir su concilier une très grande liberté, dans la recherche de la forme, avec le respect des traditions mythologiques.

FIN

INDEX ALPHABÉTIQUE

Achéloos, 218.
Achéron, 298.
Adonis, 155.
Agathodæmon, 322.
Amazones, 347.
Ame, ses représentations, 298. Pesée des —, voir Psychostasie.
Ammon, 44.
Amour, voir Éros.
Amphion et Zéthos, 343.
Amphitrite, 210.
Anaïtis, Anahit, 112.
Aphrodite orientale et cypriote, 139. — Ourania, 142. — Pandémos, 146. — Victorieuse, 147. — de Cnide, 148. — Aphrodite au bain, 152.
Apollon, 81. Images primitives d'Apollon, 82. Apollon dans l'art archaïque, 85. — Citharède, 88. — Sauroctone, 90. — Victorieux, 92. — Musagète, 88. — dans les mythes de Delphes, 96. — et Marsyas, 99.
Arès, 131.
Argos lithos, 11.
Artémis, 100. — Représentations archaïques d'Artémis, 101. — Artémis chasseresse, 106. — Soteira, 107. — Sélasphoros, 108. — éphésienne, 111. — tauropole, 111. persique, 112.
Asclépiades, 316.
Asclépios, 310.
Astarté-Atargatis, 139.
Athéna, 62. — Khalkiœcos, 64. — — Polias, 64. — Parthénos, 70. — Niké, 79 et 323. — Hygieia, 79. Naissance d'Athéna, 76. Dispute d'Athéna et de Poseidon, 78.
Attis, 231.
Aurore, voir Éos.
Bacchantes, 268.
Bacchus, voir Dionysos
Bellérophon, 343.
Bétyle, 11.
Borée, 194.
Cabires, 172.
Centaures, 272.
Centauromachie, 276.
Cerbère, 302.
Cérès, voir Déméter.
Charon, 299.
Chimère, 343.

INDEX ALPHABÉTIQUE.

Cocyte, 298.
Coré, 241. Enlèvement de Coré, 243. Retour de Coré, 244. Coré dans le groupe de la *Katagousa*, 247.
Cybèle, 228.
Dédaliques (idoles soi-disant), 19.
Déméter, 233. Type archaïque de —, 234. Type classique de —, 236. Déméter affligée, 240. — Courotrophos, 241. — dans son rôle funéraire, 241.
Diane, voir Artémis.
Dionysos, 250. — Pogonités, 252. — Bassareus, 254. Cortège de —, 259.
Dioscures, 346.
Eidôlon, 290.
Eiréné, 328.
Enfer, 296.
Éos, 189.
Érinyes, 297, 306.
Éris, 132.
Éros, 156. — cosmogonique, 157. — dans l'art sévère, 158. — de Praxitèle, 161. — dans l'art alexandrin, 166. — et Psyché, 167.
Esculape, voir Asclépios.
Euménides, voir Érinyes.
Fleuves, 217.
Gæa, 225. — Courotrophos, 226.
Galatée, 201.
Ganymède, 49.
Géants, voir Titans.
Gigantomachie, 48. 210. 227.
Glaucos, 203.
Gorgonéion, 71, 345.
Gorgones, 344.
Grâces, voir Kharites.
Hadès, 297. — Pluton, 301.
Harpyies, 286.

Hébé, 178.
Hécate, 307.
Hélios, 198.
Héphaistos, 169.
Héra, 51. — dans l'art archaïque, 51, 54. — de Polyclète, 55.
Héraklès, 312. — dans l'art archaïque, 332. — dans la tradition plus récente, 334. Travaux d'Héraklès, 336, 339.
Hercule, voir Héraklès.
Hermès, 115. — en forme de pilier, 13, 115. — dans l'art archaïque, 117. — criophore, 124. — de Praxitèle, 122. — Cadmilos, 125. — Enagonios, 128. — Psychopompe, 125 et 292. — pesant les âmes, 293. — Logios, 128.
Héros, 330.
Hestia-Vesta, 174.
Heures, 179.
Himéros, 158, 160.
Hygie, 316.
Hypnos, 282.
Ilithyie, 311.
Idoles primitives, 8.
Iris, 177.
Junon, voir Héra.
Jupiter, voir Zeus.
Kères, 280.
Kharites, 179, 222.
Khrysos, 328.
Latone, 95.
Mars, voir Arès.
Méduse, 343.
Ménades, 268.
Mer, 197, 198.
Mercure, voir Hermès.
Mère des dieux, voir Cybèle.
Minerve, voir Athéna.

INDEX ALPHABÉTIQUE.

Moirai, voir Kères.
Mort, 279. Voir aussi Thanatos.
Muses, 183.
Némésis, 320.
Neptune, voir Poseidon.
Nérée, 198.
Néréides, 200, 212.
Niké, 33, 71, 323.
Nymphes, 221.
Océan, 296.
Œdipe, 342.
Orithyie, 195.
Orphée, 297, 347.
Paix, voir Eiréné.
Palladion, 62.
Pan, 270.
Parques, 319.
Persée, 344.
Perséphoné, 304. Voir aussi Coré.
Poseidon, 203. Cortège de Poseidon, 210.
Ploutos, 328.
Pluton, voir Hadès.
Pothos, 160.
Prométhée, 173.
Proserpine, voir Coré et Perséphoné.
Psyché, 167.
Psychostasie, 293.
Rhéa, voir Cybèle.
Saisons, voir Heures.
Satyres, 259.
Scylla, 203.

Séléné, 192.
Sérapis, 305.
Silènes, 264. Silène portant Dionysos enfant, 266.
Sirènes, 289.
Soleil, voir Hélios.
Sommeil, voir Hypnos.
Sphinx, 342.
Tartare, voir Enfer.
Télesphoros, 316.
Terre, voir Gæa.
Thanatos, 281.
Thésée, 341.
Thétis, 201.
Thyiades, 268.
Titans, 48, 226.
Triptolème, 247.
Tritons, 212.
Tyché, 321.
Vents, 193.
Vénus, voir Aphrodite.
Vesta, voir Hestia.
Victoire, voir Niké.
Vulcain, voir Héphaistos.
Xoana, 14.
Zeus, 27. — dans l'art archaïque, 27. — de Phidias, 32. — dans la tradition classique, 36. — dans la Gigantomachie, 46. — avec le type juvénile, 42. — Ammon, 43. — Hellanios, 42. — Aigiokhos, 43. — Dodonéen, 43. — Labraundeus, 43.
Zénoposeidon, 204.

TABLE DES MATIÈRES

INTRODUCTION

FORMATION DES TYPES FIGURÉS

Chapitre I^{er}. — Représentations primitives des dieux. — Les premières images du culte et les statues de bois.. 9
Chapitre II. — Développement des formes plastiques. . . . 21

LIVRE PREMIER

LES DIVINITÉS DU CIEL

Chapitre I^{er}. — Zeus (Jupiter). 27
 § I. — Type figuré de Zeus 27
 § II. — Modifications du type de Zeus dans les cultes locaux et étrangers. . . 42
 § III. — Scènes figurées de la légende de Zeus. 45
Chapitre II. — Héra (Junon). 51

Chapitre III. — Athéna (Minerve).............	62
§ I. — Type figuré d'Athéna........	62
§ II. — Scènes figurées du mythe d'Athéna.	76
Chapitre IV. — Apollon.................	81
§ I. — Type figuré d'Apollon.....	81
§ II. — Mythes figurés d'Apollon......	94
Chapitre V. — Artémis (Diane)............	100
§ I. — Type figuré d'Artémis........	100
§ II. — Divinités étrangères assimilées à Artémis................	109
Chapitre VI. — Hermès (Mercure)............	115
§ I. — Type plastique d'Hermès......	115
§ II. — Principales attributions d'Hermès..	124
Chapitre VII. — Arès (Mars)...............	131
Chapitre VIII. — Aphrodite et Éros (Vénus et l'Amour)....	137
§ I. — Type figuré d'Aphrodite......	137
§ II. — Éros et son cycle..........	156
Chapitre IX. — Les Divinités du feu............	167
§ I. — Héphaistos (Vulcain) et les génies du feu................	167
§ II. — Hestia-Vesta............	174
Chapitre X. — Les Divinités secondaires..........	177
§ I. — Iris, Hébé, les Heures et les Kharites................	177
§ II. — Les Muses.............	183
§ III. — Les Divinités des astres........	188
§ IV. — Les Divinités des orages et des vents	193

LIVRE II

LES DIVINITÉS DES EAUX

Chapitre Ier. — Les Divinités de la mer...........	197
§ I. — Divinités personnifiant la mer...	198
§ II. — Poseidon (Neptune). — Amphitrite. — Le cortège de Poseidon.....	203
Chapitre II. — Les Divinités des eaux douces.........	217
§ I. — Les Fleuves...........	217
§ II. — Les Nymphes...........	221

TABLE DES MATIÈRES.

LIVRE III

LES DIVINITÉS DE LA TERRE

Chapitre I^{er}. — Gœa et Cybèle.	225
Chapitre II. — Déméter et Coré (Cérès et Proserpine).	233
§ I. — Type figuré de Déméter et de Coré.	233
§ II. — Mythes figurés de Déméter.	243
Chapitre III. — Dionysos (Bacchus) et son cortège.	250
§ I. — Dionysos.	250
§ II. — Le cortège de Dionysos. — Satyres. — Silènes. — Ménades. — Le dieu Pan. — Les Centaures.	259

LIVRE IV

LES DIVINITÉS DE LA MORT ET DE L'ENFER

Chapitre I^{er}. — Les Divinités de la Mort.	279
§ I. — Les Kères. — Thanatos.	280
§ II. — Les Harpyies et les Sirènes.	286
§ III. — Les âmes. — La Psychostasie.	290
Chapitre II. — Les Divinités de l'Enfer.	296
§ I. — L'Enfer.	296
§ II. — Charon.	299
§ III. — Hadès-Pluton et Sérapis.	301
§ IV. — Les Érinyes. — Hécate.	306

LIVRE V

LES DIVINITÉS DE LA VIE HUMAINE ET LES HÉROS

Chapitre I^{er}. — Divinités de la Naissance et de la Santé. — Ilithyie. — Asclépios (Esculape) et Hygie.	311

Chapitre II. — Divinités de la vie morale et sociale.. . . . 318
 § I. — Les Parques. — Tyché. — Némésis.
 — L'Agathodæmon. 318
 § II. — Niké (la Victoire). — Eiréné (la Paix)
 et Ploutos 323
Chapitre III. — Les Héros.. 331
 § I. — Héraklès.. 332
 § II. — Autres cycles héroïques. 340

Paris. — Typ. A. Quantin, 7, rue Saint-Benoît.

www.ingramcontent.com/pod-product-compliance
Lightning Source LLC
Chambersburg PA
CBHW071616220526
45469CB00002B/361